# 근대 중국회화사의 연구

# 근대 중국회화사의 연구

초판1쇄 찍은날 2008년 10월 5일
지 은 이  장준석
펴 낸 이  배병호
편집진행  배인섭
등    록  제22-999호
펴 낸 곳  도서출판 신원
　　　　　서울시 중구 신당3동 349-69 유현빌딩 4F
　　　　　전화(02)594-1594    팩스(02)2231-2883
　　　　　홈페이지 www.sinwonart.co.kr

값 15,000원

ISBN : 978-89-87884-59-2

# 머리말

요즈음 중국의 위상이 날로 높아지고 있다. 경제적인 면에서만 봐도, 부를 축적하면서 상해를 중심으로 세계적인 신흥 경제 지역이 형성될 정도이다. 미술에서 보면, 최근 상해아트페어가 세계 미술문화인들의 주목을 받으면서 미술 시장을 주도하고 있다. 이런 분위기에 힘입어 동남아권의 미술이 전반적으로 탄력을 받는 분위기로 흐르고 있다.

이처럼 중국의 미술이 최근 들어 세계적으로 주목받는 것은 최근 급성장하는 경제적인 여건 때문이기도 하지만, 자국의 미술문화가 세계 최고라는 자부심과 더불어 서방의 미술에서 수용할 점들이 있다는 것을 깨닫고 각자 열심히 노력하였던 중국 근대의 작가들이 있었기 때문이다. 청일전쟁과 공산화 등 큰 변화의 소용돌이를 거친 중국 근대의 작가들은 오늘의 중국의 미술이 세계적인 미술로 거듭나게 하는 데 많은 역할을 했던 인물들이라 할 것이다. 이들은 우리시대와 그다지 동떨어진 시대의 사람들이 아니므로, 현대에 근접하는 근대 작가들이라고 할 수도 있을 것이다.

따라서 중국 근대의 대가들의 행보를 통해서, 그들의 예술 정신 및 열악한 상황에서도 자신들의 미술에 대해 얼마만큼 자부심을 가졌는지 등을

살펴보는 것은 우리 한국 미술의 발전에도 도움이 될 것이다. 중국 근대의 작가들은, 우리에게 이름이 널리 알려져 있는 화가라도 그 구체적인 행보에 대해서는 자세하게 알 길이 없는 경우가 많다. 이들에 대한 연구들도 심도 있는 내용이라기보다는 흐름 정도를 기술한, 단순한 인포메이션적인 경우가 많다.

따라서 이 책은 중국 근대 작가들에 대해 좀 더 구체적으로 파악할 수 있도록 하고, 더 나아가 중국의 근대미술을 전반적으로 이해할 수 있도록 하는 데 역점을 두었다. 이를 위해서, 기존의 책들 가운데 아직 국내에 제대로 알려져 있지 않은 예술가들과 그의 예술 정신 그리고 미술 교육에 대한 것들을 중심으로 살펴보았다. 이 책을 통하여 중국의 근대 미술을 이해하는 계기가 되었으면 하는 바람이며, 아울러 자료상으로도 다소나마 도움이 될 수 있기를 바라는 마음이다.

快靜에서 가을날  저자 씀

# 목 차

## 1장 중국 유학파의 회화 / 12

1.1. 새로운 미술 방향과 유학파 / 13
    1) 근대 미술의 시작
    2) 새로운 미술 교육의 전개

1.2. 채원배(蔡元培)의 예술 사상 / 18
    1) 예술관
    2) 예술 사상의 영향

1.3. 유학생들의 귀국과 활동 / 24
    1) 미술 학교를 중심으로 한 활동
        (가) 서비홍, 임풍면과 북평예전(北平藝專)
        (나) 호근천(胡根天)의 광주미술학교(廣州美術學校)
    2) 유학생들의 사회활동
        (가) 임풍면의 예술과 활동
        (나) 국립예술원과 유학파 활동

1.4. 현대화를 위한 첫발 / 32

## 2장 채묵병용(彩墨幷用)의 '영남화파'의 허실 / 36

2.1. 서학동점(西學東漸) / 37
    1) '방황(方黃)' 논쟁
    2) 실질적인 논쟁

2.2. '해파'의 남종 성격과 유파 투쟁 / 44
    1) 명말 청초의 학술체계
    2) 남북종론(南北宗論)의 도전 방향

2.3. 영남화파의 미래 지향성 / 48
    1) '채묵병용(彩墨幷用)'의 예술창작론
    2) 고검부 예술사상의 지향성

## 3장 중국 근대 미술과 서양 화풍의 유입 / 56

3.1. 들어가는 말 / 56

3.2. 미술의 형성과 시대적 특징 / 58
　　1) 시대적 특징
　　2) 미술교육의 형성

3.3. 서양화풍의 미술 / 63
　　1) 임풍면의 예술관
　　2) 서비홍의 예술관

3.4. 미술에서의 동이점(同異點) / 69
　　1) 서양화 융화론
　　2) 서양화 반융화론(反融和論)

3.5. 나오는 말 / 75

## 4장 황빈홍(黃賓虹)의 예술사상과 회화 / 78

4.1. 성장기 미술 / 79
　　1) 시대적 배경
　　2) 가학식(家學式)의 그림 그리기

4.2. 예술론 / 86
　　1) 옛것에서 배우자(學古論)
　　2) 사조화론(師造化論)
　　3) 내미론(內美論)

4.3. 나오는 말 / 94

## 5장 영남화파와 고검부의 예술사상 / 98

5.1. 고검부의 생애와 예술가적 삶 / 98

5.2. 神과 理의 관점 / 101
　　1) 환생(還生)과 신(神)의 융화
　　2) 도교에서의 계시
　　　(가) 속(俗)의 본성
　　　(나) '一'의 계승과 발전
　　3) 유가(儒家) 사상의 활용

5.3. 고검부 예술의 허실 / 111

5.4. 나오는 말 / 113

## 6장 서비홍(徐悲鴻)의 회화와 예술정신 / 116

6.1. 생애와 예술 / 116
    1) 생애
    2) 미술의 배경

6.2. 교육의 실천과 장단점 / 125
    1) 미술교육의 실천
    2) 미술교육의 장단점

6.3. 나오는 말 / 134

## 7장 노신(魯迅)의 미술론 / 138

7.1. 들어가는 말 / 138

7.2. 청년 시절 / 139

7.3. 교육 건설과 노신 / 141
    1) 사회적 환경
    2) 노신의 미술교육관
    3) 예술관

7.4. 노신의 영향 / 148

## 8장 해파(海派)와 임백년(任白年) / 150

8.1. 생애와 활동 / 150
    1) 새로운 시작
    2) 예술의 특징

8.2. 활발한 미술 활동과 마감 / 155

## 9장 해상화파(海上畵派) / 158

9.1. 들어가는 말 / 158

9.2. 해파와 다양한 활동 / 159
    1) 절파계의 상해활동
    2) 오파계의 상해활동
    3) 양주계(揚州系)의 상해활동
    4) 안휘 황산화파의 상해 유입

# 10장 제백석의 예술과 삶 / 172

10.1. 성장기 / 172

10.2. 독창성을 담다 / 174
   1) 주야로 노력하다
   2) 그림으로 생계를 꾸리다

10.3 제백석 예술의 발로 / 179

10.4. 독창성을 담은 그림 / 182

10.5. 조국애 / 186

# 11장 사실성을 담은 이가염의 예술 / 190

11.1. 들어가는 말 / 190

11.2. 생애 / 191

11.3. 예술의 특성 / 196

11.4. 산수화의 발전 과정 / 198
   1) 전기와 중기의 회화
   2) 후기의 예술

# 12장 중국 현실주의 인물화의 대가 장조화(藏兆和) / 204

12.1. 사실과 현실의 중심에 서서 / 204

12.2. 장조화(藏兆和)의 생애 / 205

12.3. 장조화의 회화관과 그 특징 / 209
   1) 중국의 정치 · 사회적 상황
   2) 전통중국화와 서양회화의 융합
   3) 현실주의 회화관

12.4. 장조화의 예술 정신 / 211
   1)1936년~1941년의 시기
   2)1942년~1948년의 시기
   3)1949년 이후

12.5. 나오는 말 / 217

# 13장 주사총(周思聰)의 예술세계 / 220

13.1. 들어가는 말 / 220

13.2. 시대적 배경 / 221

13.3. 주사총의 생애 / 222

13.4. 작품세계의 표현 / 225
　1) 사실주의의 표현
　2) 광공도(礦工圖)의 표현
　3) 이족(彝族)의 표현
　4) 연화(蓮花)의 표현

13.5. 작품세계의 특성 / 231
　1) 전통성
　2) 역사성
　3) 사실성

13.6. 나오는 말 / 233

# 14장 오창석의 예술 세계 / 236

14.1. 시대적 상황 / 236

14.2. 생애와 활동 / 239

# 15장 석노의 예술사상 / 244

15.1. 풍운아적 삶 / 244

15.2. 문화 혁명의 먹구름 / 246

15.3. 불굴의 예술성 / 248

# 16장　최고의 현대 산수화가 장대천(張大千) / 252

16.1. 시대적 배경과 생애 / 252

16.2. 장대천의 산수 정신 / 254
　1) 체험을 중시하다
　2) 사실적인 산수 위에 담은 문기(文氣)와 시정(詩情)

16.3. 조국애와 예술성 / 257

16.4. 노대가의 열정 / 260

## 17장 진지불(陳之佛)과 풍자개(豊子愷) / 262
17.1. 진지불(陳之佛)의 예술 / 262
1) 분신과도 같은 그림
2) 애국심
17.2. 인민의 삶을 담은 풍자개(豊子愷) / 266
1) 생애와 예술 장르
2) 시사성이 강한 그림

## 18장 여봉자(呂鳳子)와 부포석(傅抱石) / 272
18.1. 여봉자(呂鳳子) / 272
18.2. 부포석(傅抱石) / 274

## 19장 빠른 변화 속의 중국 미술 278
19.1. 들어가는 말 / 278
19.2. 빠른 변화의 미술 / 279
19.3. 세계 미술의 한 축 / 286
1) 북경미술비엔날레
2) 광주예술트리엔날레
3) 풍수당대예전
4) 고미술의 현대화 작업

## 연표 및 참고문헌 / 302

# 1장

## 중국 유학파의 회화

중국 근·현대 미술의 커다란 특징 중 하나는 유럽이나 혹은 일본 등에 유학하였던 많은 우수한 학생들이 풍부한 서양미술의 지식을 바탕으로 새로운 학문의 장을 열어 중국 문화 미술의 부흥을 꾀했다는 점일 것이다. 이들의 맹활약으로 중국에는 신흥 미술 교육의 장이 지속적으로 열렸다. 유학생들이 중국 내에 들어와 활동한 이후 중국에서의 서양미술은 자국 내에서 일정한 역할을 하는 미술 양식으로서 자리하게 되었다. 그럼에도 불구하고 단순히 서양의 문화가 들어와 무분별하게 영향을 끼친 것은 아니었다. 그들은 서양의 미술과 미학을 중국에 접목시켜 중국의 문화 미술에 부흥을 일으키는 것이 자신들의 역할이라고 생각하여 미술을 발전시키기 위하여 여러 각도에서 노력하였다. 이러한 과정에서 기존의 중국 미술과 대립되는 현상도 나타나게 되었다. 그럼에도 불구하고 기존의 중국의 보수적인 화가나 서양에서 공부하고 들어온 미술가들이 서로 커다란 상처를 받지 않고 나름의 위상들을 확보하고 작품세계를 창출해낼 수 있었던 것은 낙후된 중국 미술을 현대화하여야 한다는 일념 때문이었다. 외국에

서 선진 미술 문화를 공부한 유학생 출신들이 한데 뭉쳐 중국 미술 문화의 부흥을 위하여 최선을 다해야 한다는 각오가 남달랐던 것이다.

그들은 자국의 문화 미술의 부흥을 꾀하기 위한 하나의 중요한 사업으로 미술 교육적 차원의 부흥을 도모하였다. 새로운 미술학과를 만들고 서양의 본이 될 만한 예술 사상을 받아들여 새로운 인재 양성을 시도하였다. 그들은 분명 낙후된 중국 미술의 현대화에 중요한 역할을 하였을 뿐만 아니라 중국의 근대 미술 교육에도 커다란 영향을 미쳤다. 이처럼 유학파는 중국 근대기의 미술에 매우 중요한 역할을 하였다. 그럼에도 불구하고 이러한 중국의 유학파에 대한 역할이나 활동, 그들이 이룩한 업적에 대한 연구가 아직 국내에서는 거의 전무한 실정이다.

## 1.1. 새로운 미술 방향과 유학파

### 1) 근대 미술의 시작

중국의 근대 미술 교육의 시작은 갑오전쟁의 패배 후에 설립된 도화수공과(圖畵手工科)로부터라고 하겠다. 갑오전쟁의 실패 후에 당시 청(淸)나라는 정치, 경제, 문화 등 여러 방면에서 새로운 변혁을 모색하며 강국의 길을 추구하였다. 일본이 중국의 대국으로서의 자존심을 한꺼번에 뭉개버리며 불과 십여 년 사이에 서구의 문화와 정치, 경제의 여러 시스템을 받아들여 동양권의 강국으로 부상한 것을 보고 중국은 적지 않은 충격을 받았다. 더구나 자신들에게 커다란 패배를 안겨 준 나라가 일본이었다는 것은 그들에게 도저히 용납이 안 되는 문제였다. 또한 그들은 일본이 당시 러일전쟁에서 승리하는 것을 보고도 커다란 충격에 빠질 수밖에 없었다. 그러기에 중국은 개혁이나 개방 정책 모두를, 심지어는 일본의 서구화 과

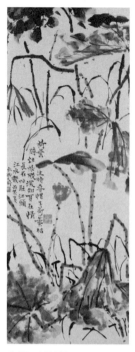

진사증, 잔하(殘荷), 수묵          서비홍, 웅계도(雄鷄圖), 수묵, 89×55, 1943년

정을 중국의 것으로 적용시키면서도 자신들에게 과연 맞는 것인지 고려할
겨를도 없었다.[1]

  이러한 상황 등으로 이 무렵의 분위기는 중국의 다른 어떤 시대보다도
서구 문화에 대한 선호도가 매우 높았다고 할 수 있다. 채원배(蔡元培)나
임풍면(林風眠), 서비홍(徐悲鴻), 호근천(胡根天) 등 주로 유학파들의 예술
사상도 이와 같은 시대적인 상황과 맞물려있다고 볼 수 있다. 당시 서양의
문화나 미술에 대한 그들의 관점은 일본의 문화미술에 대한 인상보다는
그런 대로 괜찮은 편이었다. 일본과 직접적으로 전쟁을 하는 상황까지 치

---

1) 俞劍華, 「中小學圖畵科宜授國畵議」, 『俞劍畵美術論文選』, 山東美術出版社, 1983, 395~
  404쪽

달았던 중국은 일본 것을 선호하지는 않았다. 일본에서 유학하여 미술 공부를 하고 귀국한 이서청(李瑞淸), 경형이(經亨頤), 이숙동(李叔同), 진사증(陳師曾) 등은 일본에서 미술 공부를 하였으나 일본의 미술 양식을 흉내 내지 않고

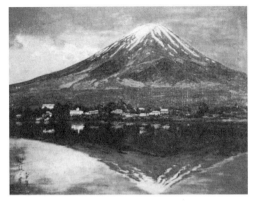

이숙동, 부토산, 40×52, 유화

자신들의 독자적인 예술 세계를 펼쳤다.

서비홍, 임풍면 등 유럽의 유럽파들 역시도 이처럼 일본의 미술 자체를 탐탁지 않게 여겼다. 그러나 당시의 상황이 국가적 위기였기에 중국이라는 나라의 자존심을 세울 수 있는 상황은 아니었다. 서양적인 선진 문화와 문물을 하루라도 빨리 중국에 들여오는 것이 시급하였다. 당시 북평예전(北平藝專)에서 교수로 활동하고 이후 남하하여 국립예술원(國立藝術院)의 맹주자리에 있던 임풍면은 보다 중국적이면서도 낙후되지 않은 새로운 중국 미술이 필요했던 것이다. 임풍면이 자리하고 있던 국립예술원의 창설은 중국 현대 미술이 싹트기 시작하는 중요한 시발점이라 할만하다. 이들 예술원은 중국의 낙후된 회화를 보다 현대화시키는 데 많은 기여를 하였다. 이 무렵의 중국 미술의 최대 관심사와 관건은 중국화가 어떻게 하면 발전하는가와 세계적으로 先進文化로서 多樣하게 전개되는 서양 문화 미술의 민족화에 있었다.[2] 유럽 등에서 공부를 하고 돌아온 유학생들은 중

---

2) 張少俠, 李小山, 『中國現代繪畫史』, 江蘇美術出版社, 1986, 203쪽

국의 미술 문화가 낙후성에서 벗어나기 위해서는 서양의 문화와 미술을 연구해야 한다고 생각했다. 그들의 이러한 생각은 단순하게 서양의 미술을 추종하자는 것은 아니었다. 이는 중국의 미술을 보다 질적으로 한 단계 높이려는 결연한 의지였다.

일본에서 공부하고 돌아온 이숙동(李叔同) 등은 중국에 돌아와 절강제일사범학교(浙江第一師範學校)에서 서양식의 미술 교육 과목을 개설하여 중국의 미술 교육을 이끌어 나갔다. 그는 서양식의 인체 소묘과를 개설하고 낙후된 중국의 미술의 발전을 위하여 최선을 다하였다. 그러면서도 이숙동은 전통전각예술 등 중국의 전통 미술도 교육시켰다. 이들은 낙후된 중국의 미술과 문화를 부흥시키기 위하여 새로운 서구식 미술 교육을 도입하려고 노력하였다.

근대 초기 중국의 미술 교육에서 차지하는 일본 미술의 영향은 비록 단기간이었지만 적지는 않았다. 초기 대외적인 창구 역할을 했던 일본의 미술 문화의 영향은 신해혁명(辛亥革命)이 있은 후에 점점 미약해졌다. 이 무렵부터 중국의 미술은 서양 현대 미술의 진원지인 유럽이나 미국을 향하여 움직이고 있었다. 유럽이나 미국에서 유학을 하고 돌아 온 학자나 미술가들이 날로 증가하면서 중국의 미술은 오히려 국화(國畵)에 대해 위기의식을 느꼈고 여기에 대한 대응책을 마련하고자 하였다. 날로 첨예하게 대립되는 서양 미술과의 대립은, 모두가 그런 것은 아니었지만 중국 미술의 현대화라는 위기의식과 공감대를 형성하게 하였다. 특히 중국 미술계가 많은 변화를 가져오게 된 계기는 5 · 4 신문화운동이라 할 수 있다. 이 신문화운동의 영향은 이전의 중국 미술계가 겪어 보지 못한 새로운 혁명적 미술 운동의 전개를 예고하고 있었다. 중국의 신문화 예술 운동의 중심에 해외 유학파들이 자리하고 있었다.

2) 새로운 미술 교육의 전개

중국의 미술은 주지하다시피 동양권의 미술문화에 많은 영향을 주었을 뿐만 아니라 의고주의사상(擬古主義思想) 등으로 수많은 화론과 대단한 역사성을 지니고 있기도 하다. 그럼에도 불구하고 국내 권력 기반의 잦은 붕괴로 어떤 시대에는 미술이 세월의 흐름에 비해 낙후되거나 더디게 변화하는 경우도 많았다. 중국의 근대기도 이러한 상황에 비추어 볼 수 있다. 낙후된 중국의 근대 미술이 크게 변화하게 된 결정적인 계기 가운데 하나는 신흥 미술교육이 어느 정도 성공적으로 전개되었던 점을 꼽을 수 있다. 이는 현대 중국의 각종 새로운 미술이 모두 신식 미술 학교와 운명을 함께 한 것과도 관련이 있을 것이다.[3] 물론 중국에 미술 교육이 체계적으로 실시되었던 것은 근대 이전의 과거에도 없었던 것은 아니다. 중국의 미술 문화가 꽃 피었던 宋代에는 미술을 가르치는 화학(畵學)이 운영되기도 하였다.

이후 중국의 미술 교육이 본격적인 궤도에 오른 것은 1900년대 이후라 할 것이다. 왕국유(王國維)가 1903년 8월 「논교육종지(論敎育宗旨)」라는 글을 발표한 것을 계기로, 이서청(李瑞淸)이 1906년에 창설한 양강우급사범학당(兩江優級師範學堂) 도화수공과(圖畵手工科)는 중국의 근대 미술 교육의 서막을 알리는 첫발이라고 할 수 있을 것이다. 이후 북경고등사범(北京高等師範), 광동고등사범(曠東高等師範) 등 여러 학당들이 만들어지면서 중국의 미술은 조금씩 변화를 하게 된다.

그러나 이 무렵은 근대 이후에 찾아오는 현대적 미술 흐름이 전개되기 시작하였다기보다는 단순히 미술교육을 위한 교육자를 양성하는 데에 목

---

3) 郎紹君, 『論現代中國美術』, 江蘇美術出版社, 1996, 5쪽

적이 있었다. 따라서 서양의 미술 양식들이 흡수되고 교육된 것이 아니라 전통 미술을 중심으로 한 미술 교육자 양성을 중심으로 한 교육이 주를 이루었다. 비록 수공과라는 타이틀을 지니고 창설된 사범학당이었지만 이들 학당에서는 중국의 근·현대 미술을 이끌고 갈 인재들이 배출되었다. 예를 들자면 양강사범학당(兩江師範學堂) 수공과(手工科)를 졸업하였던 강단서(姜丹書)와 같은 경우는 비록 미술사의 일부이기는 하지만 미술사에 대한 근·현대적인 최초의 저술이라 할 만한 글을 썼다. 이 무렵은 노신(魯迅), 진독수(陳獨秀), 채원배(蔡元培) 등을 중심으로 한 신문화운동이 전개되기 시작한 때로서 사회생활에 근본적인 변화가 일어나기 시작하였다. 이들은 당시의 생활상이나 사람들의 감정을 그대로 전하는 데 초점을 맞추었다.[4] 이러한 것은 신문화운동의 중요한 이슈 가운데 하나였다. 또한 당시 미술 교육이 보다 합리적인 미술 교육으로 발전하는 좋은 계기를 부여하였다.

## 1.2. 채원배(蔡元培)의 예술 사상

### 1) 예술관

채원배는 중국의 落後된 미술과 미술교육에 많은 공헌을 하였던 인물이다. 채원배는 당시 북경대 총장, 교육 총장, 중앙연구회원장 등을 역임한 인물로서 중국의 근·현대 미술교육에 많은 기여를 하였을 뿐만 아니라 중국 미술 교육의 체계를 형성한 인물이다. 그가 추진한 여러 문화 사업들은 중국의 역량 있는 대화가들과도 비교할 수 없을 정도로 대단한 결실을

---

4) 林木, 『20世紀 中國畵硏究』, 曠西美術出版社, 2000, 4~5쪽

이루었다. 그가 지속적으로 주창하고 견지했던 이슈 가운데서도 중요한 핵심은 중국에 서양 미술의 강점을 융화하여 새로운 미술 교육을 체계적으로 정립시키는 것과 교육 사상의 발전을 위하여 꾸준한 관심을 가지는 것이었다. 그뿐 아니라 신예술운동을 활발하게 전개시킬 것과 미술 발전을 위하여 꾸준하게 인재를 발굴하고 육성할 것을 강조하였다

　새로운 미술 물결의 중심에 서있던 채원배는 1912년에 교육의 지침에 대한 소견을 밝히고 도덕 교육의 완성을 주창하였다. 그는 이러한 새로운 도덕 교육의 완성을 위하여 미적 교육을 강조하였다. 그는 수준 높은 미적 교육이 종교적인 측면까지 대신할 수 있다고 생각하였다. 그는 1917년에 발표한 '미술교육으로 종교를 대신하자'라는 취지의 글을 통해 미적 교육이 중심이 되어 민중들의 생활과 생각들을 보다 새롭게 전환할 수 있다는 생각을 드러냈다. 중국인들에게 가장 부족한 것은 미적인 사고라고 생각한 채원배는 미술 교육을 통해서 중국인의 부족한 인성을 메울 수 있다고 생각하였다. 그는 미술이 사회, 정치, 교육, 사회문제, 가정 문제 등 모든 것에 기초가 되는 중요한 역할을 할 수 있다고 생각하였다. 그가 생각하는 미술은 민중들의 도덕관을 더욱 훌륭하게 높이고 완성시킬 수 있는 것으로, 도덕의 완성은 사회의 성공적인 변혁을 이룰 수 있으며 여기에는 반드시 미술 교육이 필요하다고 본 것이다. 채원배의 이와 같은 미적 사상은 많은 진보적이고도 진취적인 청년들을 자극하였고, 이들을 미술과 미적 실현을 위한 장으로 내몰았다. 중국의 근·현대 개방화된 미술을 주창하고 중국 미술을 보다 선진화되고 개혁적으로 이끈 두 거장 임풍면과 서비홍이 바로 이러한 젊은이들에 속한다.

　그는 1912년에 주창한 「교육방침에 대한 의견」이라는 글에서 미술 교육을 중국 인민의 교육 가운데서 다섯 개의 중요 항목 가운데 하나로 수립할

것을 주장하였다.[5] 그런가 하면 그는 인도주의적 교육을 하기 위해서는 과학과 미술의 결합이 필수적이라고 주장하였다. 그가 주장하는 미술 교육에 대한 론은 당시 많은 파장을 일으키며 미술에 대한 관심과 가치를 불러일으키기에 충분하였다. 미술에 대한 신교육은 반드시 과학과 함께 할 수 있으며, 우수한 미술 교육의 결과는 단순히 미술 교육으로만 국한되는 것이 아니고 종교나 철학 등을 대체할 수 있다고 생각하였다. 몇 년 후에 채원배는 사립학교인 중화예술대학(中華藝術大學)의 건립을 지지하였다. 그의 이러한 일련의 역할은 중국 미술을 변화시키는 데 매우 중요하였다. 단순하게 미술 교육과 미술 행정적인 면만을 변화시킨 것이 아니라 중국에서 미술 교육을 받던 젊은 미술학도들이 보다 진취적이고 개방적인 사고로 국외로 유학을 하는 데 직·간접적으로 많은 영향을 주었던 것이다.

특히 채원배는 1928년 중국의 미술 문화가 서양 미술과의 교류를 통하여 더욱 발전할 수 있는 계기를 마련하고자 하였다. 그의 사상은 임문정 (林文錚)의 말에 근거하여 볼 때 서양의 미술과의 겸용병축(兼容幷蓄)의 정신으로 구축되어 있었다고 하겠다.[6] 이처럼 그의 개방적이고도 자율적인 사상은 당시 중국의 미술 발전에 중요한 중심 사상 중 하나로 자리하게 되었다. 채원배의 미술 사상의 영향은 당시 젊은 미술 학도들이 서구의 미술에 눈을 돌리는 중요한 계기를 부여하게 되었던 것이다. 채원배의 미술 교육 사상이 중요할 수밖에 없는 것은 그가 중국의 근·현대 미술 교육이 발흥할 수 있는 중요한 계기를 마련해 주었다는 점 때문이다. 그는 이미 5·4운동 전에 문화가 발전하고 수준이 높은 국민이라면 합리적이고도

5) 蔡元培,「華法敎育會之意趣」,『蔡元培美學文選』, 北大版, 1983, 9쪽
6) 林文錚,「蔡元培先生與抗州藝專」,『蔡元培美學文選』, 北大版, 1983, 165쪽

과학적인 교육을 실시해야 한다고 생각하였다. 따라서 과학적인 미술은 신교육의 중요 사항 가운데 하나라고 생각하였다.

## 2) 예술 사상의 영향

1900년 초 중국의 열악하고 혼란스러운 미술계에는 북경대(北京大) 총장을 지낸 채원배를 중심으로, 서양 미술의 장점을 받아들여 중국 미술을 더욱 발전시켜야 한다는 주장들이 강력하게 대두되었다. 채원배에 대해 좀 더 구체적으로 살펴보자면, 그는 20세기 중국 최초로 예술을 바탕으로 위기에 처한 중국을 구할 수 있다고 주장한 인물이라 하겠다. 동시에 그는 미술을 육성하여 종교를 대신할 수 있다는 견해를 피력한 인물이다. 특히

임풍면, 계관화(鷄冠花), 69×69, 채묵

채원배는 1920년대 다양한 분야의 지식인들에게 미를 육성해야 함을 거침없이 주장하기도 하였다. 그뿐만 아니라 그는 '중화미육회(中華美育會)'를 창설하고, '미육(美育)'이라는 잡지를 출판하였다. 이는 미술의 영역에 해당되기도 하지만 당시 소설 등 문학에도 깊은 영향을 주었다. 더 나아가 그의 미육론(美育論)은 당시의 혁명 사상에도 많은 영향을 주었다. 이후 중화민국(中華民國) 대학원장에 있었던 채원배의 주관으로 1927년 가을에는 남경(南京)에 중앙대학(中央大學) 예술계(藝術系)가 만들어졌으며, 그 해 겨울에는 항주(抗州) 서호(西湖)에 항주예술대학

(抗州藝術大學)의 전신인 국립예술원(國立藝術院)이 만들어지게 되었다.

채원배의 교육 사상은 민중적인 도덕관을 명확하게 수립시키는 것이었다. 그는 이러한 도덕의 완성은 중국 사회의 진보적인 개조를 통해서만이 일어날 수 있다고 생각하였다. 진보적 사회로의 개혁의 첫발은 미술 교육을 더욱 새롭게 확립하는 데 있다고 생각한 채원배는 많은 진보적인 젊은 청년들을 육성해야 한다고 생각하였다. 그래서 그는 이처럼 중앙대학 예술계 등을 만들었다. 이뿐만 아니라 그는 "북대서법연구회(北大畫法研究會)" 등을 만들어 중국 사회에 새로운 혁신이 일어날 수 있도록 노력하였다. 그의 노력의 결실은 국립예술원과 중앙대학 미술계의 창설로 결실을 맺게 되었다. 이 두 학교의 실질적인 책임자는 서비홍(徐悲鴻)과 임풍면(林風眠)이었다.[7]

서비홍과 임풍면은 모두 프랑스 등에서 공부를 하고 들어온 인물들로서 낙후된 중국의 미술을 발전시키기 위해 서구 미술과의 융화를 주장하였다. 이들의 예술 사상의 바탕에는 직·간접적으로 채원배의 영향이 있었다. 서비홍과 임풍면은 자신들이 재직하고 있는 中央大 예술계와 국립예술원을 위하여 진보적인 화가와 이론가들을 초빙하고자 하였다. 일본과의 항전이 계속될 무렵에 두 학교는 나름대로의 독자적인 영역을 확보하였고, 중국 안에서 많은 주목을 받았다. 따라서 항주예전(抗州藝專)과 상해미술학교(上海美術學校), 중앙대(中央大) 예술계 등은 중국 근·현대기에 중국 미술 교육의 三核으로 인정받았고, 이러한 분위기 등으로 외국 유학파인 서비홍, 임풍면, 유해속(劉海粟) 등은 당시 중국 미술의 3대 거두로

---

7) 장준석,「近代美術敎育에 있어 西洋畵風의 流入에 對한 硏究」,『造形敎育』, 韓國造形敎育 學會, 2002, 19집, 218쪽

알려졌다.[8] 이들의 중심에는 채원배라는 인물이 자리하고 있었다.

당시 막강한 영향력을 지니고 있었던 채원배의 사상 역시 임풍면과 비슷하였다. 사실상 유학파에 많은 영향을 미쳤던 채원배는 임풍면과 같은 인재를 한눈에 알아보았다. 임풍면 역시 채원배와 유사한 입장을 견지하여 중국 미술 교육의 발전에 기여하였다. 임풍면은 당시 중국의 새로운 정부 아래 국립예술원이 속하여 있음을 선언하였다. 그는 이처럼 국립예술원을 기초로 하여 예술운동의 취지를 명확히 하였다. 이러한 임풍면의 예술사상적 실천은 대체적으로 1928년에서 1938년 사이에 이루어졌다.

임풍면의 예술 사상이 중서융화(中西融和)에 있었다면, 그 후 국립예술원을 중심으로 활동했던 반천수(潘天壽)의 사상은 전통의 재해석에 있었다고 할 수 있다. 1944년 이후 눈에 띄게 두드러진 활약을 보인 반천수는 보다 중국적인 데에 자신의 역량을 동원하여 중국미술의 현대화를 위해 앞장을 섰다. 이는 아마도 중국 미술이 일본에게서 받은 수모와도 연결이 되어있는 듯 하다. 그는 훗날 중국의 전통 미술에 서양의 소묘 등 좋은 점을 융화시켜 중국 회화를 한 단계 끌어올린 서비홍, 진사문(陳士文), 유개거(劉開渠) 등과 미술교육이나 사상 면에서 대립이 되기도 하였다. 그의 이러한 역할은 훗날 중국의 미술이 보다 다양하고 현대화될 수 있는 기초가 되었다. 어쨌든 그들 모두는, 비록 일본에 항전하던 혼란의 시기였으나 미술 교육과 중국 문화와 민족의 영위를 위하여 최선의 노력을 다하였다는 공통점을 지닌다.

채원배를 중심으로 이룩된 중국 근대 미술 교육사상은 현실과 전통의 교육이었다. 이 사상의 영향은 1930년대 중국의 미술이 서양의 미술과 융

---

8) 惠藍, 『現代中國繪畵中的自然』, 廣西美術出版社, 1999, 392~393쪽

화되고 새로운 물결을 타는 중요한 계기가 되었다. 5·4운동 시기에 채원
배의 사상적 영향 등으로 해외 유학생들이 예전에 비해 상당수 많아졌으
며 이들 유학생들 가운데 많은 수가 청년들로서, 귀국하여 중국의 미술교
육에 헌신하였다. 이 무렵 훗날의 쟁쟁한 미술가들이 된 서비홍(徐悲鴻),
임풍면(林風眠), 임문쟁(林文錚), 왕정원(王靜遠), 이금발(李金發) 등이 프
랑스 유학을 마치고 들어왔다. 채원배는 이들을 물심양면으로 지원하였
고, 이 결과 중국의 미술 교육은 새로운 변화를 맞게 되었다. 이들은 귀국
하여 채원배의 지지 아래 서양에서 배운 미술 교육의 틀을 새로 창설된 국
립 미술대학이나 국립 예술원 등에 적용시켜 낙후된 중국의 미술 교육을
한 단계 끌어올리는 계기를 마련하였다. 특히 채원배가 주장한 미술 교육
은 근대 교육의 골간이다. 당시의 미술 교육은 미적 창조와 감상적 지식을
넓혀 사회에 기여하고 보급시키자는 취지를 갖고 있었다.[9] 이러한 채원배
의 현대적 미술교육의 감각과 사상은 중국 현대 미술 교육이 형성되는 데
중요한 역할을 하였을 뿐만 아니라 서양으로 유학을 간 유학생들에게도
많은 영향을 주었다.

## 1.3. 유학생들의 귀국과 활동

1) 미술 학교를 중심으로 한 활동
　　가) 서비홍, 임풍면과 북평예전(北平藝專)
북경대 총장을 역임하였던 채원배의 미술교육 사상은 많은 젊은 유학생
들에게는 하나의 좌표와도 같은 역할을 하였다. 중국의 미술 교육은 채원

---

9) 蔡元培, 『大學院公報』, 2期, 1928

배라는 선각자가 배출됨으로써 여러 미술 분야에서 다양하게 기초를 다질 수 있는 계기를 마련하였다. 이는 훗날 중국의 미술이 많은 변화를 겪으면서도 흔들리지 않고 전통 미술을 주축으로 하여 현대적으로 변화하게 되는 데 중요한 지주 역할을 하였다. 채원배의 영향을 받은 유학생들 가운데는 서비홍, 임풍면, 풍강백(馮鋼百), 진구산(陳丘山) 등 많은 젊은 미술 교육가들이 있었다. 이들은 사립 및 국립 미술 교육 학교를 창출하는 데 최선의 노력을 경주하였다.

채원배가 중심이 된 국립예술원은 국민 정부 산하의 유일한 예술 교육 기관이라 할 수 있다. 국립 예술원이 개교되기 전의 국립 미술학교로는 서비홍, 제백석 등이 활동하였던 북평예전과 광주미술학교(廣州美術學校) 등이 있다. 북평예전은 장대천(張大千) 등 많은 중국의 대가들이 활동했던 곳이기도 하다. 특히 북평예전은 유학파들이 많이 활동했던 학교이기도 하다. 이 학교의 교장으로는 프랑스 등에서 유학하고 돌아온 서비홍, 임풍면 등을 꼽을 수 있다.

임풍면이 교장으로 재직하던 당시에는 서양의 미술이 중국에 적극적으로 소개되었다. 그는 교장으로 부임하자마자 보수적인 미술에서 벗어난 새롭고도 현대적인 미술 교육을 전개시키고자 하였다. 그는 대중에게 보다 밀접한 미술을 전개하기 위하여 노력하였다. 미술 대회를 개최하여 북경의 전신인 북평뿐만 아니라 중국 일대에 한차례 미술 바람을 불러일으키기도 하였다. 그런가하면 서비홍이 추천한 목공 출신인 제백석(齊百石)을 북평예전 교수로 임명시키기도 하였다.[10] 그는 그로 인하여 한때 보수 세력의 지탄의 대상이 되기도 하였다. 그는 여기에 굴하지 않고 자신의 행

---

10) 徐敬東, 徐欣燁, (장준석역, 『대륙을 품어 화폭에 담다』, 고래실, 2002, 14쪽)

위에 정당성을 주장하며 교장직을 사임하였다. 훗날 제백석이 중국 근·현대 예술의 거장으로 일컬어진 것을 상기해 볼 때 임풍면의 결정은 옳았다고 볼 수 있다. 이처럼 외국에서 공부를 한 유학생들은 당시 중국이 처해있는 미술의 현실을 제대로 직시하고, 중국의 근대 미술을 새롭게 환기시키기 위해 많은 노력을 하였다.

서비홍 역시 북평예전을 주 무대로 중국의 미술 발전을 위하여 노력하였다. 그는 1917년 일본의 유학을 마치고 중국으로 돌아와 북경대학 총장을 지냈던 채원배에 의해 북평예전 화법 연구회 교수로 임용되었다. 앞서 언급하였듯이 채원배의 주된 사상은 개방적이었기 때문에 서비홍에게는 좋은 후원자가 될 수 있었다. 그들은 특히 유학 중에 얻은 여러 경험과 이론을 바탕으로 보다 적극적이고 혁신적인 미술 교육을 활발하게 전개시킬 수 있었다. 당시 북평예전은 채원배의 학교 방침 아래 학술 연구의 중심이 되었을 뿐만 아니라 이후 곧 일어날 신문화운동의 요람이 되었다. 그들이 서양의 유학 중에 배운 여러 이론들은 곧바로 중국의 미술 교육에 적용되었을 뿐만 아니라 당시 진보주의적 간행물인『신청년(新靑年)』등 일반 진보주의적 사상에까지 영향을 주었다. 서비홍은 이러한 신문화운동에 누구보다 적극적이었고 반봉건주의 운동에 적극 가담하였다. 이는 그의 주된 상상적 흐름이 되었고 혁명적 민주 사상이 형성되는 중요한 계기로 작용하였을 뿐만 아니라 미술 창작과 미술 교육의 중심이 되기도 하였다.[12]

나) 호근천(胡根天)의 광주미술학교(廣州美術學校)

북평예술학교와 더불어 만들어졌던 광주미술학교는 시립으로서, 일본

---

11) 徐敬東, 徐欣煒, (장준석역,『대륙을 품어 화폭에 담다』, 고래실, 2002, 97쪽)

임풍면, 노안(蘆雁), 33×33, 수묵

유학을 한 후 귀국한 호근천을 중심으로 유럽에서 공부를 하고 돌아 온 풍강백(馮鋼百), 진구산(陳丘山) 등이 미술학교의 전 단계 형태로 '적사미술연구회(赤社美術研究會)'를 발족시키면서부터 그 서막을 알렸다. 비록 광주미술학교는 지방에 있는 학교이기는 하지만 국립학교라는 자부심을 지닐 수 있었다. 그러나 아쉽게도 광주미술시립학교는 임풍면이나 서비홍, 제백석 등 많은 역량 있는 화가들이 활동했던 북평예전에 비하면 많이 열악하였다. 그들은 독창적인 모델을 지닌 미술 교육의 플랜(Plan)을 제대로 갖추지 못하였다. 그 원인은 정확히 알 수 없지만 아마도 당시 교수들의 역량이 부족한 데서 찾을 수 있을 것이다. 호근천과 임풍면은 모두 광동(曠東) 사람으로서 뛰어난 재량을 지닌 미술가들이었으나 그들이 추구

하는 방향은 서로 달랐다. 임풍면은 호근천보다는 분명 활동적이었고 당시 새롭게 일어나기 시작한 신예술운동의 주류였다. 호근천은 국립예술학교의 중요성을 크게 각성한 사람은 아니었다. 그는 사립학교의 미술 교육에 관심을 많이 가지고 있었다. 임풍면은 중국의 미술이 발전하기 위해서는 먼저 국가에서 미술 교육 기관을 만들어야 한다고 생각하였다. 당시 낙후된 중국의 미술을 부활시키기 위해서는 국가에서 미술 교육 기관을 건립하는 게 필수적이라고 생각했던 것이다.[12]

## 2) 유학생들의 사회활동
### 가) 임풍면의 예술과 활동

채원배와 임풍면은 1924년 독일에서 있었던 중국 미술 전람회에서 처음 알게 되었다. 임풍면은 채원배의 미적 사상이 중국 젊은이들에게 많은 영향을 주고 있던 1919년경에 유럽으로 떠나 자신의 예술 세계를 구축하기 위하여 공부를 하였다. 임풍면은 파리에서 아르바이트로 학비를 조달하며 고등미술학교를 다니면서 서양미술과 미술교육에 눈을 뜨게 되었다. 그는 파리에서 공부하는 동안 중국의 전통 미술에 대해서도 공부하고 객관적으로 살펴볼 수 있는 기회를 가졌다. 임풍면은 채원배와의 만남에서 많은 유익함을 얻었고, 채원배 역시 임풍면이 중국의 낙후된 미술을 변화시킬 수 있을 것이라는 확신을 가지게 되었다. 그 후 얼마 지나지 않아 임풍면은 귀국하게 되었고, 채원배의 추천으로 국립북평예전의 교장에 취임하게 되었다. 중국 유럽 유학생의 대표자격인 임풍면은 교장으로 재임하면서 낙후된 중국의 미술에 많은 변화를 가져왔다.

---

12) 鄭朝, 「林風眠與藝術運動」, 『林風眠藝術文集』, 1982, 38쪽

임풍면은 서양에서의 미술 교육을 바탕으로 북경 사람들과의 예술적 대화의 장을 열어 당시 경직된 중국의 미술에 새로운 바람을 불러일으켰다. 이 같은 개방적인 사고의 계기는 서양의 학문을 공부한 것과 채원배의 역할 등에 의한 것이었다. 그는 예술의 영역을 그림에만 한정하지 않고 사회에 기여할 수 있는 대중성을 중시하였다. 사회 속의 대중에게 직접적으로 영향을 줄 수 있는 생산적인 예술을 추구하였다. 이는 서양 현대 미술의 특성이라고도 할 수 있을 것이다. 그림과 전시가 동시에 이루어지기도 하고 음악을 즐길 수 있는 연주가 전시와 병행되는가 하면, 연극과 공연 등이 한데 어울릴 뿐만 아니라, 전시 간행물과 책자, 그리고 거리에서 이루어지는 광고와 상업적인 것까지를 모두 착안하여 北京의 사람들에게 크게 자극을 주었다. 이는 당시 고전적인 사고에 머물러있던 경직된 중국 사회와 미술계를 술렁이게 하였다. 이러한 면은 임풍면이 프랑스에서 공부하면서 자연스럽게 얻어진 개성적이고도 자율적인 모습이라 할 수 있다.

그러나 당시의 중국은 전쟁 등으로 인하여 매우 어려운 실정이었다. 경제적으로 굶주린 사람들에게 예술은 남의 이야기였던 것이다. 성난 군중들은 분노를 감출 수 없었고 결국 행사는 실패하고 말았다. 비록 실패로 끝난 대규모의 미술 행사였지만 이를 계기로 북경에 거주하는 많은 사람들은 새로운 사조의 서양의 미술적 성향을 맛볼 수 있었다. 이는 유럽에서 공부를 하고 온 깨어있는 젊은 미술인의 조국에 대한 뜨거운 열정이 있었기에 가능한 일이었다. 채원배나 임풍면을 중심으로 한 이들 유학파의 목적은, 유럽 문예부흥 이래의 인문주의 사상을 중국에 융화시켜 오랜 세월 동안 얽혀있는 봉건적 예술 문화를 타파하고 새로운 인간 중심의 예술을 펼쳐 민중들의 삶을 환기시키려는 데 있었다.

나) 국립예술원과 유학파 활동

앞서 언급하였던 것처럼 임풍면이 계획한 획기적인 미술행사가 北京에서 실패로 끝나고, 제백석의 교수 임용 등의 실행 과정에서 북경 사람들의 여론이 좋지 않자, 북경예전을 떠난 임풍면은 남하하여 항주(抗州)에 국립예술원을 창립하는 데 중추적인 역할을 하였다. 그는 전 중국 예술계를 상대로 호소문을 발표하고 자신은 예술운동을 직업으로 생각하고 목표로 하고 있다는 예술관을 밝히기도 하였다. 그는 문예부흥에서 미술계가 중심에 서있지 못하고 점점 밀려나는 데에 대해 각성의 메시지를 보내기도 하였다. 더욱 단결하여 중국의 문예부흥의 중요한 위상을 미술에서 표출하고자 하였던 것이다.

이 무렵 임풍면은 낙후된 중국의 예술계를 위하여 여러 건의 의견을 내며 중국의 미술 부흥을 위해 앞장서 나갔다. 그가 이끄는 국립예술원은 당시 예술 운동의 커다란 축으로 발전되고 있었다. 서구식의 미술교육이 전개되고 '아폴로'라는 예술원 학교 신문이 탄생되었다. 신문의 제명에서도 볼 수 있듯이 '아폴로'의 우주 개척의 진취적인 정신을 예술계에도 불어넣자는 것이 주된 취지였다. 그는 北京에서 거행됐던 것과 같은 대형 미술전람회를 개최하는 것이 사회적으로나 개인적으로 가장 훌륭한 방법이라고 생각하였다. 임풍면은 '서양 예술을 소개하자', '중국예술을 정리하자', '중서예술을 조화시키자', '시대적 예술을 창조하자' 등을 국립예술원의 학교 운영 방침으로 정하고 낙후된 중국 미술을 새롭게 변화시키고자 하였다.

이렇듯 임풍면의 예술운동은 국립예술원을 중심으로 활발하게 전개되었다. 여기에는 임문정(林文靜) 등 그와 함께 프랑스에서 유학을 한 화우들이 포진하고 있었다. 그들은 국립예술원을 창립하는 과정에서 세계 미

술의 흐름을 인식하는 역량과 능력으로 중국 미술의 새로운 전통을 창립하는 예술 교육기관을 주된 목표로 하였다. 이들은 중국의 예술계에 서양의 현대 예술의 흐름을 소개하는 데 최선을 다하였다. 이후 프랑스에 유학한 증죽소(曾竹韶), 상서홍(常書鴻), 왕자운(王子云) 등이 프랑스에서 '중국 유학 프랑스 예술학회'를 조직하고 국내의 『예풍(藝風)』이라는 예술 잡지를 통하여 서양의 예술의 흐름을 알려주었다. 또한 일본에 유학을 간 양석홍(梁錫鴻), 이동평(李東平), 증명(曾鳴) 등은 '중화독립미술협회(中華獨立美術協會)'를 창립하고 중국에 서양의 여러 미술 흐름들을 소개하였다.

중국의 신예술(新藝術) 운동에 활발하게 참여한 인물로는 다른 미술학교의 교사들도 있었다. 방훈금(龐薰琴)은 1931년에 프랑스 유학을 마치고 귀국하여 무창예전(武昌藝專) 교수인 예태덕(倪胎德)과 함께 당시의 중국 미술 문화가 정신적으로나 질적으로 갈수록 낙후되어 간다는 인식을 하였다.[13] 이에 진징파(陳澄波), 주진태(周眞太), 단평우(段平佑), 양추인(楊秋人) 등과 힘을 합쳐 중국미술운동을 활성화할 목적으로 '결란사(決瀾社)'라는 단체를 만들었다. 그들은 서양의 20세기 미술이 순식간에 새롭게 부상했다고 보고, 야수파나 입체파, 초현실주의처럼 중국의 미술도 혁신적으로 변화해야 한다고 생각하였다.

임풍면의 국립예술원뿐만 아니라, 서비홍 등 여러 유학파의 화가들은 『예풍(藝風)』, 『문예생활(文藝生活)』 등 여러 잡지를 통해 새로운 미술의 경향을 알리기도 하였다. 그들은 단조로운 중국의 미술을 보다 다양하게 빠른 속도로 바꾸고자 하였다. 대다수의 유학파들은 새로운 중국의 미술

---

13) 包立民, 「決瀾社與龐薰琴」, 『美術』, 1987, 12月

을 창출해내기 위해 서양의 현대 미술을 분석하고 언젠가는 경쟁 관계가 될 수 있도록 유도하였다. 주관적이고 추상적이며 심지어 기괴하기까지 한 다양한 미술들이 전개되기 시작하였다. 또 한편으로는 서양의 사실주의를 미술교육에 도입하여 중국의 기본이 되는 미술 교육을 더욱 탄탄하게 하였다. 유학파들은 1931년 일본이 동북아 침략을 자행하였을 때도 사실주의 수법을 발휘하여 전쟁의 참상을 그림으로 호소하였다. 그들은 사실적인 수법의 그림을 그리자고 서로 약속을 한 것이 아니었다. 그러나 유럽이나 일본 등으로 유학을 하였던 많은 화가들은 번화가 등지에 선전 벽화를 그리는 등 사회 현장에서 적극적으로 동참하였다. 더 나아가 미술 창작을 통하여 민중들을 교육시키고 이를 위해 사실주의 미술 교육을 체계 있게 교육시키기도 하였다. 이들 유학파들은 중국 미술의 현대화를 위한 첫발을 내딛는 선구자 역을 하였던 것이다.

## 1.4. 현대화를 위한 첫발

중국의 근대 미술은 교육의 미술이라고 해도 과언이 아니다. 이들은 서양에서 미술을 연구하고 귀국한 후에 중국의 미술이 단조롭고 진부한 상황에 있다고 평가하였다. 그러면서도 자신들의 전통 미술은 서양의 미술보다 미적으로 훨씬 깊이가 있다고 생각하였다. 유학파들은 청대부터 중국의 미술이 창의력을 많이 상실했다고 판단하여, 서구의 미술을 미술 교육 등에 도입하여 보다 독창성 있는 미술을 전개시킬 것을 주장하였다. 그리고 서양의 미술에서 좋은 점을 취하여 중국의 미술과 융화·발전시킬 것을 주장하였다. 이를 위한 첫 발로는 미술 교육 기관의 창설과 미술 교육 과목과 수업 방향을 보다 실리적이고 과학적으로 구성하는 것이었다.

이러한 방향의 선두로는 북경대 총장을 지냈던 채원배를 들 수 있다. 채원배의 문화예술에 대한 시각은 대단히 합리적이면서도 예리한 측면을 지닌다. 당시 중국의 많은 젊은이들로 하여금 사회현상으로서의 예술을 생각하게 하는 데 중요한 계기를 부여해 주었다. 대중 속의 예술을 추구하는 가장 실리적인 미술이 진부하고 낙후된 중국의 미술에 새바람을 불러일으켰던 것이다. 임풍면 역시 프랑스에서 유학을 마치고 돌아와 채원배와 기본적으로 같은 노선을 추구하였다. 이들이 추구한 방향은 한마디로 요약하자면 실리주의였다고 생각된다. 서양의 미술에 동화되는 것이 아닌, 중국의 미술을 더욱 풍요롭게 하기 위한 하나의 작업이었을 뿐이다. 그들은 국립예술원(國立藝術院)을 중심으로 대중과 과감하게 접촉을 시도하면서 많은 유학파들의 귀감이 되었고 실질적인 방향타의 역할을 하였다. 이들 유학파들은 여러 학교에 교수나 교사가 되어 교육의 일선 현장에서 진부한 중국의 미술을 변화·발전시켰던 것이다. 서비홍 역시 학교 교육에 소묘를 가르칠 것을 주장하면서 중국 미술의 문제점을 지적하였다. 이들은 비록 유럽에서 서양의 미술을 공부하였지만 유럽의 미술을 추종하였다기보다는 자신들이 서양의 미술에서 배운 노하우를 중국의 미술 교육에 적용시키고자 하였다. 근대기 열악하기 그지없었던 우리 한국의 미술에 비해 중국의 미술교육은 비교적 현대적으로 이루어졌으며, 오늘날 중국의 회화가 세계에서도 인정받는 미술이 될 수 있는 기본적인 틀이 만들어졌다. 이는 오늘날 서구의 미술을 흉내 내고자 하는 무책임한 한국의 미술인들이나 작가들로 하여금 보다 한국적인 미술을 생각하게 한다.

　그들은 중일전쟁(中日戰爭)이 시작된 이후에, 당시 환경으로서는 가장 실리적인 사실주의 미술 쪽으로 자연스레 변화하였다. 전쟁에 실질적으로 가장 격려가 되고 그러한 분위기를 만들어 줄 수 있는 미술은 당연히 사실

성을 바탕으로 한 호소력 있는 그림이 될 것이다. 그들은 비록 서양의 미술을 공부하고 돌아온 유학파들이었지만 중국의 사회적 분위기가 어렵게 되자 국내파와 힘을 합쳐 가장 강력한 메시지를 전할 수 있는 사실주의 그림을 미술 교육에 도입시키기도 하였다.

중국의 근대 유학파는 오늘의 중국 미술이 있게 한 원동력이었다고 할 수 있다. 그들은 비록 반천수 등 국내파와 이론적으로 대립되기는 했지만 중국의 미술을 서양의 아류로 끌고 가지는 않았다. 서양의 미술과 대응하기 위해서 서양의 미술의 장점을 중국 미술에 흡수·소화시키고자 하였던 것이다. 미술 교육의 구성 또한 이와 같은 점을 중시하면서 새로운 중국의 미술이 될 수 있도록 최선을 다하였다.

# 2장

# 채묵병용(彩墨并用)의 '영남화파'의 허실

동양은 19세기가 변혁의 시기로서, 중국에는 19세기 중엽부터 서양문화의 침입이 시작되었다. 두 차례의 아편전쟁과 태평천국의 난[14]은 국민생활에 큰 재난을 가져다주었으며, 또한 전쟁의 실패와 서구적 문명에 대한 충격은 온 국민들의 생활에 영향을 미쳤다. 그 중 중일전쟁에서의 패배는 서구문명과 동양의 접목에 가능성을 갖게 하여, 문화인이나 연구자들로 하여금 서구문명의 답습에 중심을 두게 하였다.

사회적인 변혁은 또한 정치적인 변혁을 초래하였다. 청조 내부의 의회제(議會制) 구조 개혁이나 무술변법(戊戌變法) 운동은 당시 정치권에 더없는 불신을 주었고, 그 뒤로 이어진 신해혁명을 계기로 신문화운동의 서막이 열렸다. 이로써 중국 문인들과 지식인들은 중국사회체계와 낙후한 경제체제에 대한 불만으로 문화권에 총구를 겨눴으며, 근원을 중국의 문화

---

14) 아편전쟁, 제1차 중영전쟁(1839~42)과 제2차 중영전쟁(1856~60); 太平天國運動, 홍수전(洪秀全)이 창시한 배상제회(拜上帝會)라는 그리스도교 비밀결사를 토대로 청조 타도와 새 왕조 건설을 위해 발생된 농민운동(1851~1864)

체계에서 찾아, 중국 전통문화에 대한 논쟁이 일게 되었다.

중국의 근대는 전란과 중서문화의 충돌의 시기로, 수많은 학파와 학술사상이 생성되고 발전되어 현대 중국회화의 전조기가 된다. 이처럼 복잡하고 열띤 학파투쟁에서 한 자리를 지켜 내었고 현대 중국에 와서까지도 논란이 되었던 영남화파의 의의가 어디에 있으며 그 정확한 위치는 어디에 있는가 하는 것은 현시대 연구자들의 새로운 과제가 되고 있다.

서양문물의 유입으로 위기를 맞게 된 전통회화에 새로운 요소를 도입하여 개혁하려 하였던 영남화파의 예술사상과 회화적 성과로 '전통과 혁신'이라는 문제는 여전히 논의의 대상이다.

## 2.1. 서학동점(西學東漸)

20세기 초에 청조가 몰락하고 국민 정부가 일어서지만 중국은 열강의 끊임없는 침략으로 혼란에 빠진다. 이 상태에서 벗어나고자 1919년 지식인과 학생들이 중심이 돼 확산된 신문화운동인 '5·4운동'은 마르크스주의와 민주사상을 중국 대륙에 퍼뜨렸고, 그 사상과 학설을 연구하는 단체들이 각 지역에서 앞 다투어 생겨났다. 유명한 학자들도 선후하여 중국회화를 비판하였고 조언했으며 중국회화에 큰 영향을 미쳤다. 따라서 전통식 서당교육체계도 서양식의 학원체계로 변화, 발전하였고, 중국 고유의 학파설과 중 서문화권의 충돌로 수많은 학파의 논쟁과 학술의 충돌을 초래하였다.

화단에는 이에 따라 여러 갈래의 미술 단체와 유파가 생겼는데, 경제가 발전하고 대외문화기능이 발전한 지역인 상해, 남경, 항주를 중심으로 한 화동지역과 북경, 천진을 중심으로 한 화북지역 및 광주, 홍콩을 중심으로

한 화남지역 등으로 화가군체(畵家群體)를 이루어 주요한 양상을 보였다. 그 중에서 '영남화파'는 광주, 홍콩을 중심으로 한 화남지역에 속하며, 일본에서 서양화 기법을 익혀온 광주(廣州)지역 화가들이 중심을 이루었고, 전통 중국화와 서양화법을 섞어 참신하고 독창적인 화풍을 선보였다. 현시대에 와서 영남화파에 대한 연구가 많아지고 논쟁국면도 형성되는데, 이러한 영남화파의 주체성을 정확히 읽으려면 그 당시 사회 환경과 학술 경향에 주안점을 두어야 하는 것이 일차적이고 선행적이다. 단지 회화 양상 하나만으로 해석하기는 어렵고 오해를 낳을 수 있는 면이 많기 때문이다.

### 1) '방황(方黃)' 논쟁

영남화파의 형성에서 가장 주안점이 되고 논쟁이 되는 것은 형성 초기에 있었던 '방황(方黃)' 논쟁이다. 이는 방안정(方人定)[15]과 황반약(黃般若)[16]의 쟁론으로서, 그 표면적인 내용은 고검부(高劍父) 작품의 진위성 여부였다. 이 논쟁은 중국문화와 서양문화 도입의 논쟁으로 시작되었다가 고검부의 일부 작품이 일본작품의 표절물인가 아닌가로 논쟁의 중심이 옮겨져 표면적 양상에서는 그 의의를 상실하였지만, 단지 외래문화 수용의 고민과 갈등으로만 볼 수 없다는 의의를 가지고 있다.

이 논쟁과 관련되어 의논한 문장들은 대개가 우스개로 남아있다는 평으로 결말짓거나, 그것으로 고검부의 예술생애와 사상체계에 질의를 던지는데, 실질적인 면에서 접근한다면 이 논쟁은 결국 명대 '남북종론(南北宗

---

15) 방인정; 1901 1975 중국화가 원명 士欽, 廣東香山 (오늘의 中山시) 출신, 고검부의 제자
16) 황반약; 1901 1968 중국화가. '國畫硏究會'의 주요 비평가

論)'에서부터 줄곧 이어오는 중국의
미묘한 학파 투쟁이다.

영남화파의 일설은 1929년 이만
일(李寓一)이 〈교육부전국미술전람
회참관기(敎育部全國美術展覽會參
觀記)〉에서 고기봉(高奇峰)[17]과 그
제자들을 평할 때 인용한 어구에서
나왔는데, 고검부를 비롯한 영남화
파 화가들이 승인치 않던 화파설이
었다. 고검부가 이 화파의 명칭에
동의하지 않은 것은 자신이 주장하
는 학술사상이 영남이라는 지역성
적인 의미를 지니는 데 대한 불만
때문이었다. 이와 관련된 의미를 살
펴보면 대략 세 가지가 있다. 첫째

고기봉, 원숭이, 1917, 수묵

로는, 영남학파의 회화사상이 형성되면서부터 논쟁 상대가 되고 반발했던
반대세력은 전국성적으로서, 어느 한 지역의 국부적 일면에 머물 수는 없
었던 것이다. 영남지역이라 할지라도 '국화연구회'가 자리 잡았고 지리적
위치가 확고하지 않았었다. 둘째로는, 외래문화와 중국고전문화와의 충돌
로서, 영남이라는 국부적인 지역으로는 학술사상을 다 대변하기 힘들었던
것이다. 셋째는 은유된 일면으로 화파 투쟁의 진실성인데, 서로의 쟁론이

17) 고기봉; 1889 1933 근현대 중국화가. 字는 奇峰, 廣東省 番寓縣 圓崗鄉인으로 고검부의
동생

심했던 타 화파들마저 힘을 합해 공격을 해옴으로써 학술체계의 기반이 연약하였던 영남지역으로의 체제 확정이 그 불만을 초래하였던 것이다. 다시 말하면 낙후한 문화지역에서의 화파라는 설에 불만이었던 것이다.

'방황(方黃)' 논쟁은 국부적인 면으로 보면 '영남화파'와 '국화연구회'의 학술 논쟁이다. '국화연구회'는 1925년에 설립되어 그 회원이 500명 이상이고 황빈홍(黃賓虹)[18]의 가입과 장대천 등 대가들의 연계로 그 시대 다른 회화 집단과 선명한 대조를 이루었다. 특별히 황빈홍은 이 연구회 출간물의 저술인으로, 이 모임의 주장은 실질적으로 '海派'(상해 화파)와 상당히 합류되었다. 다시 말하면 '方黃' 논쟁은 새로운 화파와 중국의 중심 화파와의 논쟁으로서, 전통 논쟁 면에서 불리한 위치에 처해 있었다. 그러나 이처럼 불리한 국면에서도 중국화단에 새로운 기운을 넣고 '삼국지'적인 전개 양상을 보일 수 있었던 것은 그 당시 시대 환경 및 화파의 형성 방식과 무관하지 않다.

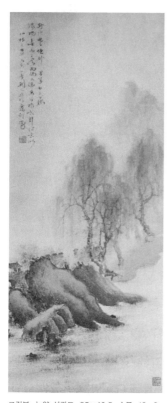

고검부, 녹양 성곽도, 95×40.5, 수묵, 19~6

신문화운동이 일어나서 문화인들과 혁명인들의, 중국회화에 대한 비판과 조언은 적지 않았으며 영향력이 또한 컸다. 강유

18) 황빈홍; 1864 1955 근현대 중국화가. 浙江省인 北京예술전문학교, 杭州국립예술전문학교, 중앙미술대학華東분교 등의 교수를 역임

위[19]는 唐, 宋 화원 체계의 회복을 주장하여 '원사대가(元四家)'[20]로부터 '사왕(四王)' 아래로는 전부 부정하였으며, 진독수[21]도 문인화에 대해 공격하였다. 그 중심은 문인화 체계의 비판을 통하여 문인화를 중국회화 발전의 장애물로 정하고, 이런 '낙후한 국면'을 몰아세우려면 중국전통의 우수한 일면을 찾아 새로운 화단을 구성하여야 한다는 주장이다.

　이러한 주장은 고검부의 긍정적인 반응과 계승의 원인이 되었는데, 그것은 고검부의 정치 성향에서 유래되었던 것이다. 일본 유학의 어려운 시절에 중국 혁명의 영도자인 료중개(廖仲愷)[22]를 알게 되어 많은 도움을 받게 되고, 료중개 부부와의 인연으로 중국의 강력한 혁명 조직인 동맹회에 가입하게 된다. 이러한 요건들은 후기 여러 차례 극진적인 혁명 활동을 초래하였고, 중국 혁명의 영도자로 성장하게 하였으며, 정치적인 권위와 존중을 얻게 하였다. 봉기와 혁명 활동에서 총사령관까지 맡았던 고검부는 원세개(袁世凱)의 정권 쟁탈로 정계에서 퇴출되어 회화 사업에 다시 힘을 기울이는데, '영남화파'의 설립과 더불어 자신의 회화 주장을 내세웠다. 그의 회화 주장은 동맹회의 극진적인 주장과 동일한 면을 가지는 바, 그 당시 침체되어 있는 사회, 문화 환경을 고려하여 내세운 것으로, 외계의 시안으로 접근하면 서양화단의 일방적인 긍정으로 보였다. '방황(方黃)' 논쟁은 여기에서부터 출발하였고, '영남화파'는 그 혁명적 성격으로 중국 화단의 획기적인 변화를 시도하였던 것이다.

---

19) 1858 1927 廣東省 출신, 1898년의 변법자강운동의 지도자이다.
20) 황공망(黃公望), 오진(吳鎭), 예찬(倪瓚), 왕몽(王蒙) 등으로 문인화가이다.
21) 1879~1942 '安徽省 懷寧 출신. 중국의 정치가
22) 1877~1925 廣東省 惠陽 출신, 본명은 恩煦, 孫文의 주요 협력자. 1905년에 동맹회(同盟會)에 참가했다. 국민당 제1차 전국대표대회에서 중앙집행위원, 상무위원 등에 선출되었고 廣東省長 재정부장, 軍需總監 등을 역임하였다. 1925년에 피살되었다.

## 2) 실질적인 논쟁

정치 세력의 일면과 화단에 대한 비판, 성토의 국면이 형성된 당시에 '영남화파'는 자신이 지닐 수 있는 유리한 체계를 형성하였다. 즉 공인될 수 있는 중국의 '낙후'한 현실을 공격하였고, 이에 대한 발전의 발판을 마련한 것이다. 이것은 당연히 서양화단의 인입 논쟁을 초래하였으며 인입 방식에서 접근방식에 대한 쟁론이 그 주요 내용이었다. '방황(方黃)' 논쟁에서 '국화연구회'의 황반약(黃般若)이 지적한 것은 첫째, 서양화에 대한 인입은 긍정하는데 어느 것이 주체로 되어야 하는가? 둘째, 서양회화의 진리를 터득하고 접목을 시도하는가? 셋째, 일본화단의 회화는 서양화단이 아니며, 재해석된 회화양식으로서 과연 얼마만한 가치가 있는가? 넷째, 일본화단에 대한 이해는 어느 정도이고 그 전개 양식은 확실한가? 등으로 나눌 수가 있다. 이러한 질문을 통해 알 수 있는 것이 몇 가지가 있다.

첫째, 중국 국내의 불교, 도교 사이의 쟁론이 아니고 중국과 서양화단의 간접적인 대화로 보아야 한다. 다시 말하면, 영남이라는 국부적인 지역에 한정된 것이 아닌, 중국회화사상과 서양회화사상의 충돌로서 중국회화 발전에 대한 조명이다. '영남화파'와 같이 지역적인 이름으로 귀결시켰다는 것은 넓고 장원한 중국회화의 전개에 흥금을 둔 고검부로 하여금 충분히 불만을 보일 수 있었던 것이다.

둘째, 광주지역의 화단 형성으로부터 보면 혁명적인 면을 띠게 되어 '회화는 혁명의 수요에 따라 변화하여야 한다.'는 학설과 같이 혁명 도구로 선정되었다. 이러한 문화 분위기에서 일어선 화종으로, 그 문화 성향은 유물론적인 성향을 띠는 면이 보인다고 하여 회화의 심미 가치에서 타파(他派)의 오해를 불러왔다.

셋째, 이러한 면에서 본다면, '영남화파'에 대한 질문 내용은 중국화가로서 모욕적이고 질타적이다. 그 내용은 중국화 자체의 성질마저 파악 못하고 서양화나 일본화의 진의도 터득 못하는 회화 초보자에 대한 비웃음이며, 후배에 대한 선배의 훈시로 보인다. 황반약의 뒷심으로 되는 '국화연구회'는 그 형성 구조상 海派와 인접된 면을 갖고 수준 높은 학술체계와 덕망 높은 학자들로 이루어져서 갓 나온 '영남화파'와 비교할 수 없는 강력한 역량이었다.

넷째, 海派라는 방대한 집단체가 우선 중국 내에서 역량의 확장을 시도하는 면이 보이고, 그 다음 배타적인 경향을 극복하여 국내화단과 손을 잡음으로써 서양화라는 거물과 상대하게 되는 것이다.

다섯째, 海派의 통치 지위에 대한 도전으로, 그 역량의 위협적인 존재는 전국의 화파를 상대할 수 있을 만큼 새롭고 위협적이었다.

여섯째, 가장 미묘한 점이라면, 海派를 그토록 불안하게 하였던 중심 내용의 하나는 혁명적 '영남화파'가 주장하고 있었던, 문인화에 대한 질타와 북종회화에 대한 긍정이다. 강유위가 우선 원체화풍을 긍정하였고, 문인화를 중국회화의 질병의 근원으로 귀결시켰으며, 고검부는 중국 회화가 '원사가(元四家)'로부터 흐려져 중국회화가 퇴화되었다고 지적하였고, '영남화파'도 '신송원파'로 불릴 정도로 海派에 대한 공격이 심하였던 것이다. 이것은 海派의 그 역사와 주장에서부터 볼 수 있다.

## 2.2. '해파'의 남종 성격과 유파 투쟁

기실 영남지역을 살펴본다면, 그 지리적 위치는 오령의 남쪽[23]으로, 고대로부터 문화 발전이 이루어졌던 지역은 아니었다. 천연적인 지리 위치의 편벽으로 말미암아 영남지역은 중원과의 경제 및 문화 왕래가 적었고 낙후되었으며 오령 이북의 지역인들로부터 '만이(蠻夷)지역'이라 불렸는데, 청조 중기가 되어서야 점차적으로 발전하였다. 우리가 흔히 알고 있는 강남은 경제 중심지고, 문화 중심지인 절강일대는 지금의 상해, 항주, 남경부근이었으며, 영남지역은 많은 경우에 제외되어 거론된 것이다. 명조의 학술 경향을 이끌었던 절파와 오파는 바로 절강일대에서 생성되었고, 그 여파로 청초 화단의 주류도 잡아갔는데, 이러한 면에서 오파의 주요 인물인 동기창이 논한 '남북종론'은 오파의 후계자인 사왕[24]과 함께 민국초기 신화파들의 공격 상대가 되었다.

### 1) 명말 청초의 학술체계

중국 역사에서 보면 명말 청초는 회화론[25]의 정리시대이며 화이론의 재확정시대였다. 명나라의 회화론자들은 많아서 70~80종이 있었고, 청나라 때는 무려 200~300종이 있었다. 이는 사전자(史傳者), 감식자(鑑藏者), 논술자(論述者), 잡식자(雜識者), 품제자(品藻者), 제찬자(題贊者), 작법 및 도보자(圖譜者) 등으로 분류가 세밀하고 자세하게 이루어져 화론에

---

23) 岭南古爲百越之地, 是百越族居住的地方, 秦末漢初, 它是南越國的轄地. 所謂岭南是指五之南, 五岭由越城岭, 都龐岭(一說揭陽岭), 萌渚岭, 騎田岭, 大庾岭五座山組成. 大体分布在广西東部至广東東部和湖南, 江西五省區交界處.
24) 王時敏, 王鑒, 王原祁, 王翬
25) 華夷論; 중화사상으로, 중국이 세계의 중심이라는 사상

서의 정립이 완정되는 양상을 보여주었다.[26] 특별히 명말 청초를 계기로 중요한 회화론이 집중되었는데, 우리가 많이 알고 있는 명조 동기창의 〈화안(畵眼)〉, 〈화지(畵旨)〉, 〈화선실수필(畵禪室隨筆)〉과 청조 사왕(四王) 중 왕욱(王昱)의 〈동장론화(東庄論畵)〉, 왕개(王槪) 등 세 사람의 〈개자원화전(介子園畵傳)〉들이 있다. 그 중 동기창의 남북종론은 민국 초기까지 내려오면서 많은 학자들의 논쟁의 대상이 되었고, 사왕의 회화사상은 보수적이다 하여 혁명가들과 회화가들의 공격을 받았으며, 만인의 교과서로 되어 그 회화 전파에 공헌하였던 〈개자원화전〉은 불운하게도 사왕의 운명과 같이 묵희화(墨戱畵)로서 발전을 도모하지 않았다는 누명도 쓰게 된다.

주의할 점은 명, 청시대의 화론에서 주된 방향을 이끌었던 학자들은 대개 오파 출신이거나 그 후계자였다는 점이다. 이러한 점을 감안할 때 절강 지역의 학술체계는 이미 중국 학술의 주요한 영도자였으며 그 영향이 민국에까지 내려갔다는 것을 알 수 있다. 광동 출신의 화조화의 대가 임백년(任伯年)도 '해파(海派)'를 답습하였다는 기록을 보면 광동지역의 화론체계는 민국초기까지 확실한 형성의 모습을 보여주지 못하였다.

## 2) 남북종론(南北宗論)의 도전 방향

남북종론 역시 오파의 영향으로 나온 학설로, 명대 막시룡(莫是龍, 1537-1587), 동기창(董其昌, 1555-1636), 진계유(陳繼儒, 1558-1639) 등이 제시한 불교의 선종이며, 회화의 유파를 비유한 종파설이다.[27] 남북종론의 내재적 성질을 알아보자면 그 사회적 지향에서 찾아보면 된다.

---

26) 『中國繪畵史』潘天壽 團結出版社 2005 p. 68

우선, 〈남북종론〉은 고도로 함축된 화이론적 사상의 집결체이다. 명나라의 건국으로부터 본다면, 이민족인 몽고족이 통치하던 원나라에서부터 한인 통치의 명나라로 전이함으로 그 문화의 전반적 분위기는 당나라, 송나라에 대한 답습이었다. 이러한 점은 문화적 자부심으로 볼 수 있으며, 문화적 자부심은 새로운 갈등을 낳게 되었는데 그것은 배타적 성격이 강하였다. 강남, 강북은 자고로 양자강을 분계선으로 하여 아래위로 구분되어 강남은 화하(華夏)문화의 발원지이고 경제중심지였으며 강북은 이민족의 거주지이고 문화가 교합을 가져오는 곳으로 간주된다. 이렇게 보면, 남북종론의 제의자인 동기창이나 막시룡(莫是龍)은 오파의 대표인물로서 모두 화정(華亭)을 중심으로 활약한 사람들이었고, 오파의 문화적 우위권을 내세우면서 문화적 전통성을 나타내려 했던 것이다. 즉 동기창이 언급한 명나라시대의 '南'은 절파와 오파의 발원지인 지금의 절강일대의 학파를 말한다. 명대의 주요한 회화파로서는 화원화파[28], 절파[29], 오파[30] 등이 있는데, 명말로 들어서서 오파가 흥행하여 그 학술적인 주도권을 장악하고 있었던 것이다. 화파 주도권의 일면을 고려해보면, 남북종론은 실질적으로는 정치 중심지인 화북지역과 유가전통의 산동지역 회화를 겨냥한 학술적 도전이다.

정치 중심지인 화북[31]을 겨냥하게 된 중요한 원인은 화원화가 때문이었다. 언제나 문인화가들과 다른 차원을 구사하고 있는 화원화가들은 구사

---

27) 남북종론의 제창자가 막시룡인지 동기창인지에 관해서는 여러 학설이 있으나, 현재로서는 동기창의 것으로 보는 설이 유력하다. -동기창 〈화언〉 안영길 외 역. 서울 : 시공사, 2003. p. 86
28) 仇英, 唐寅을 대표로 한 화파,
29) 戴進을 대표로 한 화파, 절강일대를 중심으로 활약하였다
30) 중국 명대 초 중기 소주를 중심으로 활약. 沈周, 文徵明, 文彭, 文嘉 등이 대표적 화가이다. 士氣를 중심으로 한 화파로서 중국 회화의 정신성에 중요한 영향을 미쳤다.
31) 중원지역의 북쪽지역으로 문화중심지인 북경, 천진지역을 가리킨다.

하는 격조가 달랐으며 권위와 가까운 곳에 있다하여 비위에 거슬렸다. 화원화가들은 임금의 뜻(旨意)에 따라 화업(畵業)에만 종사하고 자체의 화론을 구성하기 힘들었으며, 심지어 많은 작품들의 이름도 남기지 못하였다. 화론의 결핍과 문인화가들과의 직접적인 학술 논쟁이 진행되기 어려운 상황에서 보면 확실히 만만한 상대가 될 수밖에 없었다.

남북종론의 다른 하나의 도전 대상은 바로 유가적 성향이 깊은 송명리학이다. 유가사상의 중심지인 산동의 화가들도 그 지리 위치에서부터 구분되어 북종으로 귀결되었다. 이런 면에서 보면 남북종론의 세 번째 성격은 종교적 쟁론이다. 남북종에서 내세운 남종의 선두자인 왕유는 불교적 성향이 심하였으며[32] 그 불교적 성향으로 내려와 동기창에 이르러 정리를 진행한 것이다. 당시 시대적 배경을 보아도 이러하다. 명나라는 비록 이학 체계로 예(禮)를 구축하였으나, 그 건국황제인 명 태조 주원장은 스님 출신인 만큼 불교적 성향이 심하였고, 실학운동으로 이학에 대한 성토가 이루어짐으로써 이학의 약화를 초래하였다.

남북종론의 이러한 화이론적, 종파주의적, 종교적 성격 등은 그 발원지를 중심으로 중국화단의 발전에 심원한 영향을 남겼으며 '해파(海派)'의 주요 사상이 되었다. 즉 화이론적으로나, 종파주의적으로나, 종교적 성격 등으로나 '해파(海派)'는 영남화파의 주장을 용납할 수가 없었다. 이러한 주장들은 가장 선명한 것으로서, 서양화단에 대한 긍정, 원체화와 북종회화에 대한 긍정 등을 예로 들 수 있고, 뚜렷한 종교적 성향을 드러내지 않은 면에서도 논쟁의 근원이 될 수 있다.

---

32) 徐夏觀, 『中國藝術精神』, 華東師範大學出版社, 2001, pp. 228-249. 참조.

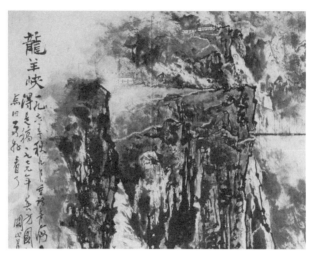

관산월, 용양협, 176×97, 1979, 수묵

## 2.3. 영남화파의 미래 지향성

### 1) '채묵병용(彩墨幷用)'의 예술창작론

색채의 중요성을 거론한 '영남화파'의 업적은 지금까지 논쟁이 되지 않은 부분으로서, 그 영향력과 의의가 크다. 색채와 먹을 동등한 위치에 놓은 면은 문인화가 발전된 후로부터 거의 소실되다시피 한 개혁적인 면이다.

동기창의 남북종론에서 언급된 것처럼 중국의 회화는 불교적 취향이 심하였고, 그에 따라 談적인 분위기를 조성하였는데, 중국화의 새로운 변혁을 이루었던 석도에 와서까지도 색채에 대한 대담한 긍정은 보이지 않았다. 이러한 담(淡)적인 생명관은 자아의 심성을 깨끗이 하여 속세를 벗어나려는 마음가짐이며, 物欲 같은 속된 것을 부정함으로써 자신을 자연적인 천지운행에 놓았던 것이다.

'담(淡)' 적 세계관의 이러한 면은 사회적 변혁을 시도하여 중국화의 '낙후' 한 면모를 개변시키려는 영남화파에 이르러 부정된 일면으로 간주되었으며, 색채의 주도성을 다시금 고안하게 하였다. 주의할 점은, 이와 같이 '入世' 사상을 주장하는 것은 북종으로 귀결된 송명이학적인 성격을 가지게 되는데, 이는 원체화풍에 대한 긍정을 낳을 수 있었다는 것이다. 다시 말해서, 남종회화의 정통성을 우위권에 놓는 '海派' 의 배타적 성격에 대한 질의로 볼 수 있다.

색채 위치에 대한 변환의 근원은 몇 가지로 볼 수 있다. 우선, 남종회화의 단일성에 대한 불만이다. 이러한 점은 사회의 낙후한 면모에서 유출되었고, 중국 사회체계와 같이 오랫동안 새로운 변화를 보여주지 않은 중국회화에 대한 불만이다. 다음은, 일본회화를 통해 본 서양회화의 사실적 동향에서 가진 감명이다. 이러한 사실적 묘사력은 중국심미사상에서 '진릉(秦陵)' 의 병마용(兵馬俑) 이후 보기 힘든 성향으로서, 중국회화의 새로운 차원을 시도할 수 있는 길이었다. 사실적 회화에서 본 색채의 활용은 '영남삼걸'[33]의 화조화가의 성격에서도 도출될 수 있는 바, 화조화는 전통적으로 색채적인 성향이 강렬하였고, 또한 사실적인 '공필화' 가 발달하였었다. 그 다음으로, 가장 중요한 부분으로서, 지나치게 '과정론' 에 집착하는 구(舊) 문인화에 대한 공격이고 결과론적인 서양회화로의 접근이다. 즉, 종교적 성격으로 회화를 수신양성(修身養性)의 수단으로 하여, 필과 묵의 준(皴), 찰(擦), 염(染)의 매 획과 매 필의 과정에 집착하고 있는 묵희화(墨戲畵)의 성향을 반대하였으며, 그 강렬한 색채로 불교적이나 도교적인 지나친 종교적 성향을 타파하려는 데 있다.

---

33) 高劍父는 高奇峰, 高劍僧 등과 함께 三傑로 유명하다.

고검부, 녹양 성곽도(부분)

색채의 중요성은 동시대의 화가에 의하여 긍정되었고, 49년 중국 해방 이후에도 색채의 주체적 위치가 확고해지면서, 영남화파 후계자들이 활약했다. 관산월(關山月,1912~2000)[34]이 1973년에 제작한 '녹색장성(綠色長城)'은 광동(廣東) 양강(陽江)을 그린 것으로서, 바닷바람을 맞아 가며 쓰러지지 않고 서있는 수림을 묘사한, 색채와 사실주의 회화사상에 대한 충실한 표현으로서, 그 시대 성향에 맞추어 높은 평가를 받고 있다.

'영남화파'의 이러한 색채 성향에 대한 긍정과 지지가 중국현대회화의 발전에서 갖는 의의는 아래와 같다. 우선, 사실주의에 대한 긍정보다도, 색채에 대한 긍정으로 하여 영남화파의 회화사상은 일정한 범위에서 불패의 위치에 오르게 되었다. 서양화단의 유입은 일찍이 명조 만력(萬曆) 년간에 이태리 전도사 마더우(瑪竇)가 와서 채색을 전파한 기록도 있고 청조에는 더욱 많았으나, 색채의 사실성이 邪한 면이 있으며, 중국 전통문화 기반과 어울리지 않는 면도 존재한다 하여 문인회화의 배척을 받았다. 그

---

34) 關山月. (1912 2000) 廣東省 陽江 출신. 영남화파의 후계자.

러나 색채의 주입은 시대적으로 불가피한 것으로, 여기에 회화 주장을 두었다는 점은 든든한 화론 체계를 구성하기 시작하였다는 표징이고, 흔들리지 않고 확고할 수 있는 '화파' 형성의 계기가 될 수 있었던 것이다. 둘째로는, 해파(海派)가 오랫동안 가지고 있던 회화의 주도권에 도전하였으며, 중국회화의 정체성에 대한 연구 열의를 일으킴으로써 중국회화의 다양한 발전을 위한 시야를 넓혀 주었다. 중국 전통문화에 대한 연구와 학술 체계의 정립에는 해파(海派)가 압도적인 우세를 가지고 있었고, '방황(方黃)' 논쟁에서 일본회화에 대한 의문과 고검부의 회화사상에 대한 질의는 '영남화파'를 더욱 고립된 위치에 처하게 하였으나, '영남화파'가 가지고 있는 진취적 성향은 많은 학자와 작가들의 지지를 얻었으며, 이로써 지역적인 논쟁이 아니라 전국적인 논쟁으로 발전하였고, 색채와 묵의 주체 지위 쟁탈의 논쟁이 되었다. 그 다음으로, 색채에 대한 긍정은 그 사실성적인 일면과 더불어 혁명 성향에 매치되어 사회주의 중국 건립 이후 중국화론 체계의 중요한 구성 부분이 되었다. 즉, 발단 계기가 되었던 '해파(海派)'에 대한 국부적인 종교 성향의 반대는 혁명 성향을 나타내어, 중국회화의 극진적 발전을 추구하였다는 것이며, 이러한 점은 다시 색채에 대한 추구로 반영되어 '민간인과 접근한 예술 취향'으로 환영 받았던 것이다.

## 2) 고검부 예술사상의 지향성

고검부(高劍父,1879~1951)의 예술 궤적을 돌이켜 보면 흥미 깊은 여러 가지 사건들을 떠올릴 수 있다. 첫째로 '영남화파'라는 명칭에 대한 불만이다. 그는 광동인으로 '영남'이라는 지역성에 휘말린 것이 아니라 시안을 넓혀 전국의 회화 발전에 주안점을 두었다는 것이다. 둘째로는, 일본회

화의 답습에 대한 논쟁이다. 이것은 '방황(方黃)' 논쟁에서 '영남화파' 로 하여금 난처한 지경에 이르게 하였으며, 다른 화파의 화가들에게 웃음거리가 된 일면도 있지만, 그 주요한 내용의 실질적인 면은 여태까지 확실한 대답을 얻지 못하였다. 셋째로는, 그의 혁명성이다. 직접 전장의 지휘자로 최전방에 있었고, 혁명의 영도자로 있을 만큼 확실한 파력이 있었으며, 이러한 파력으로 중국회화에 대한 혁명적이고 극진적인 개조를 시도하였다. 넷째로, 그의 교육적 일면이다. 그는 그의 정치적 인맥으로 '상해여자도 화자수원(上海女子圖畵刺秀院)', '춘수화원(春睡畵院)' 등을 창설하고, '광동제일개전성미술전람회(廣東第一屆全省美術展覽會)'를 주최하여 중국미술교육의 새로운 발전에 기여하였다.

고검부의 일생은 전란의 일생이고, 예술 생애는 논쟁의 생애로, 그의 한 마디 한마디는 중국 학술계의 논쟁이 되고 공격의 대상이 되었다. 강유위, 진독수 등의 중국 문인화에 대한 공격과 송원체화파에 대한 긍정은 '국화 연구원' 과 海派 의 동맹, '영남화파' 의 고립을 초래하였는데, 이러한 면에 그는 서양화단이라는 거물로 대응하였다. 그는 '儒', '道', '佛' 의 수양으로 서양화단의 폐단을 소화시켰으며 이를 중국회화에 접목시켰다. 그렇다면 그가 소화시켰던 서양회화사상에 대해 서학동점(西學東漸)풍이 휘말리던 중국에서도 그토록 반발이 심하였는지는 관심꺼리라 하겠다.

그것은 고검부 예술사상에서 또 하나의 논쟁점이 되는 것인데, 바로 일본회화에 대한 답습이다. 과연 이것은 중국화단에 적합한 것인가? 일본화를 통해 본 서양화단은 그 완전성이 얼마나 보이는가? 등이다. 고검부는 이에 대하여 '일본화도 중국화이다' 라고 상상 밖의 의향을 밝혔으며 회화 사상에서 파격적인 일면을 보여주었다. 이러한 면에서 본다면, 그의 사상은 海派 의 '화이론(華夷論)' 사상에 대한 또 한번의 충격이며 다른 면에

서 접근해 본다면, 서양회화사상이 동양에 접목될 가능성에 대한 긍정이며 실현이다. '해파(海派)'로 하여금 '화이론' 사상의 자체 모순성에 빠지게 하였으며 반발할 수 없도록 궁지에 몰아넣은 것이다.

　고검부의 예술사상은 언행의 극단적인 일면 때문에 질의와 공격을 받았는데, 영남화파의 형성구조에서 확실한 화론가가 적고 화파 투쟁에서 고립된 점을 고려할 때 고검부 예술사상에 대한 접근은 지역성을 버리고 접근하는 것이 타당하다. 그래야만 정확한 예술사상을 읽을 수 있고 미래의 지향성에 답을 얻을 수 있다. 사실성을 주장하였다 하여 사실적인 회화로만 보면 안 되고, 혁명적 성향이 강하다 하여 혁명에 충실한 회화로만 접근하면 모두 그릇된 것이다. 고검부의 회화사상에는 그 뒤의 화론가들이 확실한 정리를 하지 못한 면이 있고 왜곡된 면도 있어 바른 가치를 얻어내려면 그의 긍정적인 면에서의 미래지향성을 찾아야 하는 것이다. 마치 고검부가 영남화파의 명칭에 불만을 가졌듯이 그를 그 시대에만 구속시키는 것은 고검부 회화사상 체계에 대한 더 없는 모욕이다.

　결국 영남화파의 생성과 발전 과정은 복잡한 학파 투쟁이며, 학술 논쟁이고, 민족주의에 대한 투쟁이다. 영남화파의 생성은 그 필연적 원인이 있으며, 이러한 학술 사조도 불가피하게 중국 전통회화의 관념과 한차례 논쟁하게 되었다.

　표면적으로 보면 우스운 유파 투쟁으로 끝나지만, 그 내부에 있는 학술적 논쟁의 실질을 본다면, 영남화파가 가지는 의의는 단지 유파 투쟁이나, 간단한 학술적 논쟁으로 끝나는 것이 아니다. 영남화파의 일본회화에 대한 접근은 그 당시 시대적 상황이나 학술적 바탕의 미약으로 해석이 안 되었지만, 지금의 회화론적으로 접근해본다면 그것은 '과정론'의 '남종' 문인화에 대한 질문으로, 일본회화에 접목된 '결과론'적인 서양회화에 대한

긍정인 것이다. 영남화파에 대한 연구에서 주의할 점이라면 첫째, '영남화파'는 전통회화에 깊은 조예가 있다. 단지 전통에 대한 이해가 海派를 선두로 한 여러 국내 화파와 달리 선도적이어서 차별 받고 공격을 받았던 것이다. 둘째, 영남화파는 화파 내의 화론가가 결핍하였고, 형성 초기로부터 海派라는 거물을 상대하였으므로 화론 형성에서 확실한 답변을 주기 어렵다. 이러한 면에서 영남화파에 대한 해석이 일차적이고 차별적이면 그 진의를 터득하지 못하고 왜곡된다. 셋째, 일본화에 대해 접근할 때 단지 일본을 통한 서양회화의 유입으로 보면 그릇된 것이다. 그것은 회화의 본질적인 면에서 중국 전통회화라 자칭하고 있는 海派의 회화 사상과 대립되는 면에서 접근하여야 타당하다. 넷째, 미래지향성은 영남화파의 어록에서뿐만 아니라 그들이 상대하였던 화론 체계에서도 접근하여야 하며, 회화작품의 구체적인 분석과 통일시켜야 한다. 다섯째, 종합하여 볼 때, 영남화파라는 단어가 가져다주는 지역적, 시간적 울타리를 벗어나야만 확실한 답을 얻을 수 있다.

# 3장

# 중국 근대 미술과 서양 화풍의 유입

## 3.1. 들어가는 말

중국의 서양 미술은 주로 유럽이나 러시아를 통하여 유입되었으며, 한국에 비해 반세기 정도 앞서 있다. 따라서 중국 미술과 서양 미술 간의 융화 및 접목에 대한 진통은 이미 1900년대 초에 진행되었다. 제백석(齊白石)이나 황빈홍(黃賓鴻), 반천수(潘天壽), 하향응(何香凝) 등 많은 화가들이 중국 전통 회화의 현대적 변화에 매달렸으며, 그 반면에 서비홍(徐悲鴻), 임풍면(林豊眠) 등은 중국 전통 회화의 순수한 변화에 주력하기보다는 서양 미술에서 장점을 받아들이는 데 더 많은 관심을 가졌다. 따라서 북경대학 총장을 지낸 사상가 채원배(蔡元培)의 영향을 받은 서비홍, 임풍면 등이 주장하였던 것은 중국의 미술과 서양의 미술 간의 융화라 할 수 있다. 특히 1949년 중국의 공산화 이후 이들의 활동은 더욱 활발해졌고 많은 변화를 가져왔다. 공산화 이후 중국 근대의 미술은 예측할 수 없을 정도로 빠르고 다양하게 변화되었다. 이러한 변화의 핵심에는 중앙대학

(中央大學) 예술계(藝術系)와 항주예전(杭州藝專)의 핵심 인물인 서비홍과 임풍면 그리고 채원배가 있었다. 이들은 모두 중국 근대 미술과 미술교육에 커다란 영향을 미친 인물들이다.

이처럼 중국 미술은 1900년 전후 많은 변화를 겪으면서 새로운 조류에 부응하고자 하였으며, 이러한 변화의 중심에는 서비홍이나 임풍면 등이 있었음은 물론이다. 이들이 가장 중요하게 생각했던 것 중 하나가 바로 서구미술과 접목된 중국의 미술교육이었다. 그러면서도 이들은 미술에 있어서 서양 미술과 중국 미술과의 융화에 대해서는 서로 다르게 생각하였다. 중국에서는 공산화 이후로 사실주의미술이 매우 중요한 흐름이었음을 생각하여 볼 때 서양미술의 유입 중에서도 특히 소묘(素描) 미술교육에 대한 이견(異見)은 주목할 만하다.

따라서 본 글에서는 서양 미술과의 융화에 앞장섰던 대표적인 작가인 서비홍과 임풍면을 중심으로 당시의 중국 근대 미술교육에서 서양의 사실주의와 소묘가 차지했던 위상을 살펴보는 데 역점을 두고자 한다. 이는 중국 근·현대 미술교육의 핵심 중의 하나로서, 중국의 근·현대 미술에서 서양화와의 접목 부분을 바르게 이해하고 살펴볼 수 있는 계기가 될 수 있을 것이다. 또한 오늘날 중국화가 거대한 대륙에서 전통을 중시하고 흔들림 없는 현대 중국화로서 거듭나게 된 원인을 살펴보는 일이 될 것이며, 더 나아가 날이 갈수록 열악해져 가는 한국화의 위상을 다시 한 번 점검해 볼 수 있는 기회가 될 것이다.

## 3.2. 미술의 형성과 시대적 특징

### 1) 시대적 특징

1900년대 초의 열악하고 혼란스러운 중국 미술계에는 북경대 총장을 지낸 채원배를 중심으로, 서양미술의 장점을 받아들여 중국미술에 융화시켜야 한다는 주장이 직·간접적으로 많은 영향을 미치고 있었다. 중화민국대학원장(中華民國大學院長) 직에 있었던 채원배의 주관으로 1927년 가을에는 남경(南京)에 중앙대학 예술계가 만들어졌으며, 그 해 겨울에는 항주(杭州) 서호(西湖)에 항주예술대학(杭州藝術大學)의 전신인 국립예술원(國立藝術院)이 만들어지게 되었다. 이 두 학교의 실질적인 책임자는 서비홍과 임풍면이었다. 이 무렵에는 중국 전역이 대체로 안정되지 못한 불안한 국면을 맞이하고 있었지만, 다행히도 상해, 항주 남경 일대는 다른 지역에 비해 비교적 평온한 분위기를 유지하고 있었다. 이들 학교에 대한 지원금은 다른 학교에 비해 많은 편이어서, 임풍면이나 서비홍은 훌륭한 미술가나 이론가들을 초빙하는 데에 어려움이 없는 편이었다. 서구 특히 프랑스를 유학하고 돌아온 서비홍은 당시 유행하던 입체파, 야수파 등 선진 현대미술을 접한 경험 등을 되살려 중국에 새롭고도 실험적인 미술이 전개되기를 기대하였다. 그러나 서비홍은 이러한 실험적인 회화를 주도하는 사람들 대부분이 일시적이면서도 다른 미술 유파와는 다르다는 것을 강조하기 위하여 행하는 것이라 생각하였다.

서비홍과 임풍면은 자신들이 재직하는 중앙대 예술계와 항주예전(杭州藝專)을 위하여 진보적인 화가나 이론가들을 초빙하고자 하였다. 일본과의 항전이 계속될 무렵에 이 두 학교는 나름대로의 독자적인 영역을 확보하였고, 중국 안에서 많은 주목을 받았다. 따라서 항주예전(杭州藝專)과

상해미술전문학교, 중앙대 예술계 등은 중국 근·현대기에 중국 미술교육의 삼핵(三核)으로 인정받았고, 이러한 분위기 등으로 서비홍, 임풍면, 상해미전 교장인 유해속(劉海粟,1896~1994) 등은 당시 중국 미술의 3대 거두로 일컬어졌다.[35] 특히 서비홍과 임풍면 등이 중심이 된 중앙대학과 항주예전에서는 여봉자(呂鳳子), 장대천(張大千), 진지불(陳之彿), 부포석(傅

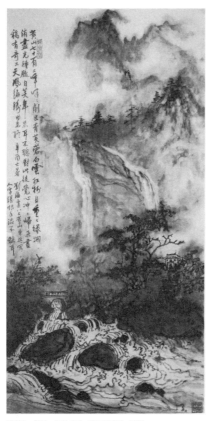

유해속, 황산, 수묵설색, 131×67.5, 1981

包石), 반천수(潘天壽) 등 많은 훌륭한 교수들이 배출되었으며, 이들의 활약은 오늘날에도 널리 알려져 있다. 그의 제자들 또한 중국 근·현대 미술의 근간으로서 활동하고 있다. 서비홍과 임풍면의 대표적인 제자로는 오관중(吳冠中), 장안치(張安治), 여사백(呂斯百) 등 매우 많은 화가들을 들 수 있다.

서비홍과 임풍면은 유사한 미술 활동을 하면서도 반면에 다른 예술 운동을 전개하기도 하여, 거시적으로 볼 때는 중·서 미술과 미술교육의 융화에 힘쓴 대표적 인물들이라 할 수

35) 惠藍,「劉海粟的自然觀及其油畵的融合形態」,『現代中國繪畵中的自然』, 廣西美術出版社, 1999. pp. 392~393.

있다. 이들은 비슷한 시기에 프랑스 유학을 했으며, 오늘날 중국 회화가 중국화로서 존재하게 되는 데 중요한 역할을 하였다. 이처럼 서비홍, 임풍면 등은 중국의 대표적인 미술 교육자이자 학교 교육 발전에 기여한 인물들이다. 이들의 활동은 중국의 『5ㆍ4신문화운동』과도 상응되었는데, 이 운동은 중국 신예술운동의 근간이 되었을 뿐만 아니라 학교 미술교육의 기초가 되었다.[36] 당시 중국은 장개석 정부와 공산당과의 내전, 항일 전쟁 등이 계속되는 열악한 상황이었다. 그러나 혼란기였음에도 불구하고 채원배라는 걸출한 인물이 있어 중국 문화와 예술 발전을 위하여 혼신의 힘을 경주하였으며, 이를 바탕으로 하여 서비홍, 임풍면, 유해속 등은 각자의 예술 사상과 교육 의지로 중국 미술교육을 한 단계 끌어올렸다.

이 시기 중국 학술문화계의 활동은 매우 활발하여 자연스러운 연구 활동의 분위기가 조성되어 있었다. 당시 채원배의 기본 사상은 어느 분야나 어떤 대상이든지 포용하여 자유롭게 흡수ㆍ발전시키는 것을 바탕으로 하였다. 이에 북경대학은 학술 연구의 중심이 되었으며, 당시에 중요한 조류였던 신문화운동의 요람이 되었다.[37] 이처럼 채원배는 중국 미술 문화의 특별한 위치에서 중국 근대 미술교육의 체계를 형성하였으며, 중국 공산화 초기에 서구의 미술을 흡수ㆍ융화시킬 것을 주장하였다. 채원배의 영향을 받은 서비홍은 중앙대 예술학부에서 그의 예술 사상을 후학들에게 지도하였으며, 많은 교육적 업적을 남겼다. 서비홍과 마찬가지로 임풍면 역시 항주예전을 중심으로 서양의 미술에 비해 낙후된 중국의 미술과 미술교육을 위해 노력하였다. 항주 예전은 건립 초기부터 임풍면에 의해 운

---

36) 張小俠, 『中國現代繪畵史』, 江蘇美術出版社, 1988, p. 38.
37) 徐敬東, 『中國美術家的故事』, 中國少年兒童出版社, 1988, p. 51.

영되어 중국 미술 발전에 많은 공헌을 하였다.

2) 미술교육의 형성

1930年代에 형성된 중국의 미술교육은 각 학교의 특성에 따라 교과목이 수립되었다. 이는 현대 미술교육을 발전시킬 수 있는 중요한 근간으로서 중국 미술교육이 그만큼 성숙되었다는 의미를 담고 있다. 중국 근대 미술교육의 큰 틀의 기본은 서방의 영향을 많이 받았으며, 향후 중국미술 교육의 발전 과정에도 중요한 역할을 하였다. 이러한 서양미술 교육적 성향들은 중국 현지의 실정과 상황에 맞게 변화하게 되었으며, 그 발전과 전개의 과정에서 과도기적 미술에 적극적으로 개입했던 미술인들이 각자의 주관과 개인의 인식에 근거하여 학교교육 차원으로 승화시켜 나갔다.

현대적인 중국 미술교육의 초기 단계에서는, 서양 미술교육의 유입 등의 여러 가지 발전적 인자들을 갈등과 병목 속에서 잘 활용하였으며, 나름대로의 개척과 발전을 통하여 1930년대 중반기에 들어와서는 항주예전이나 중앙대 예술계를 발판으로 독자적인 영역을 확보하여 나갔다. 더 나아가 일부 미술학교에서는 각자 자신의 특성과 풍격을 잘 활용하여 중국에 현대적인 미술교육이 창출될 수 있도록 최선을 다하였다. 이는 바로 중국 현대 미술교육이 점차적으로 성숙되어 본격적으로 중국의 미술을 개혁할 수 있는 발판을 마련한 것으로 볼 수 있으며, 더 나아가 중국미술이 세계의 주목을 끌 수 있는 계기가 되었다.

앞서 간략하게 언급한 바와 같이, 이 무렵의 중국 미술교육의 핵심을 크게 두 가지 부류로 나누어 볼 수 있다. 그 하나는 중앙대학 예술계이고, 다른 하나는 임풍면이 재직(在職)한 杭州 예술전문학교이다. 이들 학교는 중국 최초로 합법적으로 공인된 미술교육을 실행하였고, 각자 나름대로의

교육적 특성과 풍격을 지닌 교학의 실체로서 시간이 흐를수록 많은 제자들이 배출되었으며 독자적인 화풍이 성립되었다. 이에 중앙대 예술과를 '학원파(學院派)'라 칭하게 되었으며 항주예전을 '현대파(現代派)'라 부르는 사람들이 많았다. 이는 곧 서비홍과 임풍면의 예술사상과 화풍 그리고 미술 교육적인 특성을 말한 것으로 볼 수 있다. 이 학원파(學院派)는 유럽의 예술 교육에서 거론됐던 것으로, 유럽의 사실주의에서 영향을 받은 서비홍과 그 제자들의 화풍과 예술 사상 등을 빗대어 말한 것으로 볼 수 있다. 반면에 현대파는 임풍면의 예술 교육 사상과 밀접한 관련이 있다. 당시 임풍면은 중학교를 졸업하고 프랑스로 유학을 떠나 고전 화풍의 그림을 배우게 되었다. 이는 임풍면이 실험적이던 야수파나 입체파 등의 그림들이나 화풍을 접하지 못해서가 아니고, 임풍면 자신이 고전주의 그림에 매료되어 거기에 집착하게 되었기 때문이라 할 수 있다. 특히 임풍면은 자신의 그림에서 색채에 많은 관심을 가졌다. 그는 색채를 운용하는 데 있어 형상과 감정의 표현에 치중하였다.[38] 이러한 화풍을 바탕으로 임풍면은 귀국한 후 애국주의적이면서도 인도주의적이고 약간은 고전적인 분위기가 흐르는 그림을 그렸다.

이 무렵 항주예전에서는 임풍면을 중심으로 여러 교수진들이 서양의 현대적 예술에 대해 개방적인 태도를 취해야 한다고 주장하였다.[39] 이는 서비홍이 추구하는 것과는 다른 새로운 모색이었다. 당시 임풍면을 위시한 여러 화가들은 서비홍을 중심으로 하는 학원파의 낡은 틀을 탈피하여 예술의 본질을 다시 찾아 새로운 화파의 기초를 굳건히 하고자 하였다. 이들

---

38) 黃蒙田,『讀畵文談』, 三聯書店有限公司, 1991, p. 26.
39) 郞紹君,『現代中國畵論』, 廣西美術出版社, 1999, p. 71.

이 추구한 새로운 화풍은 수십 년 간의 끈기 있는 노력을 통하여 마침내 이루어질 수 있었다. 이에 후학들은 적극적으로 동참하였고, 이후로 많은 화파들이 형성되는 계기가 되었다. 이는 중국의 새로운 미술교육이 형성되었음을 의미한다. 이처럼 임풍면과 서양에서 공부하고 돌아온 화가들은 서양의 현대적인 예술을 조심스럽고도 적극적으로 알리는 데 힘썼다. 특히 항주예전은 엄격한 기본 기술을 바탕으로 자율적인 창작을 강조하였다. 그러면서도 전체적인 교과과정 중 가장 중요한 것은 기본을 제대로 배우는 데 있다는 것에 인식을 같이 하였다. 따라서 이들은 소묘학습에서도 사실적인 공부를 게을리 하지 않았다. 이들은 학습하는 과정에서 현대미술을 새롭게 인식했으며, 어떤 학생들은 자신의 예술 창작에 중요한 근간으로 삼기도 하였다. 이들은 스스로 현대파라 생각했으며, 서비홍을 중심으로 하는 학원파의 소묘 위주의 미술교육이나 예술 사상과는 완전히 다르다고 생각하였다.

## 3.3. 서양화풍의 미술

### 1) 임풍면의 예술관

임풍면(林風眠, 1900~1991)은 1919년경 프랑스와 독일 등지를 유학하고 1925년경에 귀국하였다. 그는 중국과 서양의 회화사를 연구하는 과정에서 동·서양 예술의 장단점을 살펴보았다. 서양의 예술은 객관성과 형식에 너

임풍면, 백로, 152×84, 채묵, 1987

무 치우치다 보니 정서적인 표현이 부족하다고 생각되었으며, 반면에 동양의 예술은 주관적인 요소가 많다보니 형식적인 면이 발달하지 못했다고 생각되었다. 즉 서양예술의 장점이 동양예술의 단점이었으며, 동양예술의 장점이 서양예술의 단점이었다. 따라서 그는 이러한 장단점을 서로 보완하면 훌륭한 예술이 탄생할 것으로 생각하였다.

특히 그는 서비홍(1895~1953)과 마찬가지로 서양의 소묘에 많은 관심을 두었다. 그리고 중국인들은 중국인이 가지지 못한 것들을 많이 배워야 한다고 생각하였다. 특히 그는 서양화를 배우는 데 전력을 다해야 한다고 생각했으며, 소묘화는 매우 정밀하므로 사실적인 것을 세밀하게 그려 즐거움을 줄 수 있다고 보았다.[40] 그는 형식적인 면과 내적 표현의 융화와 일치에 많은 관심을 보였으며, 이러한 면들을 실현시키기 위해 학생들에게 소묘 등의 기초를 탄탄히 할 것을 강조하였고, 다른 한 편으로는 학생들이 자유롭게 창작하고 탐구하도록 독려하였다. 그는 동서양을 굳이 구분하려 하지 않았으며 모든 것을 자연계의 일치로 파악하려 하였다. 게다가 예술적인 감흥은 외향에서 오는 것이 아니고 내적본능(內的本能)에서부터 출발한다고 보았다.[41] 그의 예술적인 폭은 넓고 박식했으며 철학과 음악을 좋아했고, 학술적인 측면에서도 어느 한쪽에 치우치지 않으며 골고루 관심을 지녀 문화적인 차이를 보이지 않았다. 이처럼 중국 현대 회화사상 임풍면은 가장 특색이 있는 예술가라 할 수 있다. 그는 자신의 예술 사상을 잘 견지하였으며 선명함과 확실한 사고로 자신의 주장을 잘 관철시켰다.[42]

---

40) 『林豊眠』,「林豊眠先生年譜」, 學林出版社, 1988. 3.
41) 鄧以蟄,「觀林豊眠的繪畫展覽會因論及中西畫的區別」, 『20世紀 中國美術文選』, 上海書畫出版社, 1999, p. 185.

임풍면은 서양의 회화를 공부하여, 서양 미술에 대해 지식이 풍부한 인물이다. 그러나 그는 자신만의 독특한 예술 형식을 만드는 데 성공하였는데, 그것은 기존의 서양적 방법이나 전통적인 수묵화에 머무르지 않았기 때문이다. 그가 그림을 그리는 데 있어 중요한 것은 수묵과 색채의 화해 내지는 융화였다. 그는 화면상에서 펼쳐지는 평면 구도를 새롭게 창출하고자 노력하였고, 이는 성공적으로 완성되었다. 그는 전통적인 문인의 필묵을 버리고 자연계의 빛의 변화를 평면의 조형 속에 결합시켰다. 이러한 그의 예술적인 열정은 그가 재직하였던 항주예전의 미술교육에 그대로 반영되었다. 그는 시(詩), 서(書), 화(畵)의 일치에 대해 비판적인 견해를 갖기도 하였다. 그러나 그에게 가장 중요한 것은 그의 작품에 본질적으로 동양의 예술 언어를 근본적으로 갖추는 것이었다. 더 나아가 그는 중국화와 서양화의 융화라는 시대적 상징을 그의 작품 속에서 중시하였다.[43] 따라서 그는 산수화, 인물화, 화조화 혹은 사녀화(士女畵)나 전통미가 농후한 소재에서도 옛것을 추구할 뿐만 아니라, 반대로 서양화의 현대적 심미성을 잘 소화하여 작품화하였다.

이처럼 당시의 중국 화가들에 비하여 좀 더 서구적인 사고와 미술 철학을 지닌 임풍면은 유럽에서의 유학 생활을 끝내고 중국으로 돌아와 '미술교육으로써 종교를 대신한다'는 채원배의 교육 철학에서 깊은 영향을 받기도 하였다. 임풍면은 초기 북경미전에 부임한 후 음악, 연극과 등을 증설하여 북경예전으로서의 자리 매김에 큰 역할을 하였다.[44] 그 후 임풍면은 1928년 항주에 설립된 항주예술원의 원장으로 부임하였고, 항주예전

---

42) 張小俠, 李小山,『中國現代繪畫史』, 江蘇美術出版社, 1986, p. 86.
43) 林木,『20世紀 中國畵硏究(現代部分)』, 江西美術出版社, 2000, p. 494.
44) 郞紹君,『現代中國畵論集』, 廣西美術出版社, 1999, p. 66.

에서의 교육을 통하여 그
가 중국미술교육에서 신미
술교육 사상을 건설하겠다
는 교육 의지를 실천하였
던 예술교육 사상가였음을
말해준다.

서비홍, 우공이산(愚公移山)(부분)

2) 서비홍의 예술관

임풍면보다 다섯 살 연상인 서비홍(徐悲鴻, 1895~1953)은 임풍면과 유
사하게 프랑스에서 미술 공부를 하였다. 그는 처음에는 프랑스 국립고등
미술학교에 합격하여 소묘 등의 교육을 받았다. 서비홍은 고전주의적 화
풍에 정통한 화가로부터 신임을 받고 그로부터 많은 미술교육을 받았다.
그에게 크게 영향을 미친 선생은 두 사람이었는데, 한 사람은 역사화를 잘
그리는 화가였고, 다른 한 사람은 고전주의 미술에 조예가 있는 화가였다.
그는 이들의 영향을 크게 받았고, 귀국 후 사실주의 미술이 중국에 뿌리를
내리는 데 많은 영향을 끼쳤다. 그가 프랑스에서 10여 년 가까이 유학할
동안에 세계의 미술에는 많은 변화가 있었다. 서양의 회화는 객관적인 사
물의 형상을 피동적으로 재현하는 미술에 염증을 느끼게 되었다. 그래서
서양의 회화는 개인적인 표현을 중시하는 양상으로 변화·발전하였고, 야
수파나 입체파, 미래파, 추상표현주의, 초현실주의 등 다양한 유파가 전개
되었다. 그러나 서비홍은 이러한 유파들이 일시적인 충동에 의한 미술일
뿐이라고 생각하였다. 즉, 근본적으로 심오하고 두터운 사상으로 무장된
이즘이라기보다는 단지 새로운 형식을 추구하는 것으로 여겼다.

게다가 서비홍은 어려서부터 중국의 전통회화를 체계적으로 배웠다. 그

서비홍, 군마도(群馬圖)(부분), 채묵, 109×121, 1940

는 특히 오우려(吳友如)의 사실적인 그림을 흠모하였다. 그는 중국으로 돌아온 후 당시 북경대학의 교장인 채원배의 초청으로 북경대학 화법연구회(畫法研究會) 교사로 일하였다. 서비홍은 신문화운동의 충격과 영향 아래서 반봉건주의 운동에 참여했으며, 이러한 측면은 그의 민주적 사상의 형성과 발전 그리고 예술 창작과 미술교육의 생애에 커다란 영향을 미쳤다.[45] 당시 서비홍은 중국 미술계와 미술교육에 보수 사상이 뿌리 깊게 박혀있음을 뼈저리게 실감하고 당분간은 어쩔 수 없을 것으로 생각하였다. 따라서 그는 전통적인 미술을 잘하는 사람은 전통적인 미술을, 그리고 그렇지 못한 사람은 새로운 방법으로 고치며 서양의 화풍도 받아들여야 한다고 생각하였다. 이러한 생각은 미술교육에서도 마찬가지였다. 이러한 예술관으로 서비홍은 중앙대학 미술계를 책임지고 후학들과 미술의 발전을 위하여 혼신의 노력을 경주하였다.

서비홍은 서양의 현대적 화파들을 무시하였으나 사실주의적 화파 만큼은 예외였다. 따라서 중국에 돌아와서 사실주의를 견지(堅持)하고 중국화

---

45) 徐敬東, 『中國美術家的故事』, 少年兒童出版社, 1988, p. 52.

와의 융화를 추구하였으며, 이러한 기본적인 틀은 그가 재직하던 중앙대학 예술계 미술교육의 기본 철학으로 자리하게 되었다. 서비홍의 미술교육의 영향은 실로 대단했으며, 이는 오늘날 중국에서 소묘와 임모교육이 둘 다 중시되는 결과를 가져왔다. 이러한 교육적 형태는 중국에 이미 30여 년 가까이 이어져 내려오고 있다.[46) 서비홍은 중앙대 예술계에 10년 이상 재직하면서 이 학교를 중심으로 그의 미술교육 사상을 후학들에게 심어주었다. 따라서 중앙예술계의 예술 정신과 성취도는 바로 서비홍의 예술 정신과 성취도라 할 수 있다. 그는 미술교육은 인류가 지니는 본성을 지키는 데 있다고 보았다. 인류가 지니는 고유한 본성을 더욱 체계 있게 강화시켜 주는 역할을 미술이 담당하였다고 인식하였다. 서비홍은 이러한 과정을 무리 없이 수행하기 위해 미술교육이 반드시 필요하다고 생각하였다. 그는 한 작가의 개인적인 성패보다는 국가적 차원의 미술교육이 더욱 중요하다고 여겼다.[47) 그러나 이처럼 국가적 차원에서의 미술교육과 동서 융화의 사실주의를 강력하게 추구한 면이 일부에게는 독단적인 편견으로 인식되어, 중국 미술의 사의의 전통을 계승하는 일이나 서양의 형식적인 예술의 유입을 방해하였다는 비난을 받기도 했다.

서비홍은 프랑스 유학을 끝내고 귀국한 후 앞서 언급하였듯이 중앙대학 미술과에서 회화와 이론을 강의하였다. 그는 중국미술공작협의회(中國美術工作者協議會)를 결성하고 주석 직을 겸하였으며, 중앙미술학원(中央美術學院) 원장으로 부임하였다. 그의 미술교육 사상은 중국 미술계에서 무시할 수 없는 위치를 차지하였다. 따라서 전통 화풍을 고수하려는 반천수

46) 王曼碩,「國畵與素描」,『20世紀中國美術文選』, 下卷, 上海書畵出版社, 1999, p. 85.
47) 喬曾編著,『徐悲鴻畵論』, 河南人民出版社, 1999, p. 70.

등의 화가들이나 비사실주의의 화가들은 그의 예술 사상으로 비판과 어려움에 봉착하였다. 또한 그 중 일부는 미술계를 떠나야 할 정도로 정신적인 압박감이 대단하였는데, 이는 당시의 특수한 상황에서 초래된 것이다. 그러나 어쨌든 서비홍이 중국 근·현대 미술에 미친 영향은 대단하여 현실적으로 많은 파장을 불러 일으켰다.

그의 교육 사상은 채원배의 포용적 사상에서 영향을 받았으면서도 채원배의 사상과는 다른 면을 지니고 있으며, 서구 미술의 융화를 주장한 임풍면의 예술 사상과도 어느 정도의 차이를 지닌다. 게다가 반천수처럼 중국 예술 정신과 미술교육에 대한 명료한 입장 정리를 하지도 못하였다. 그러나 서비홍의 미술사상의 개방성과 다양성은 중국 문화의 화합에 긍정적인 영향을 미쳤고, 중국 근·현대 미술에 대한 중요한 검증을 요구하게 하였다. 다시 말해서, 중국이 근대기에 유지하여 오던 투쟁적인 철학의 불공정을 재검증해야 하며, 아울러 흑백 논리에서 탈피하여 중국미술의 공존과 발전을 종합적으로 기해야 한다는 새로운 과제를 안게 되었다.

## 3.4. 미술에서의 동이점(同異點)

### 1) 서양화 융화론

서비홍이 근무한 중앙대 미술계는 근 10여 년 동안 사실주의를 실천한 모범적인 학교이다. 서비홍은 자신의 몸과 마음을 미술과 융화시켜 인민들의 고난이나 사회의 어두운 부분들을 세상 밖으로 알리려 노력하였다. 따라서 그는 인도주의적 작품들을 많이 그렸는데, 거작 〈우공이산(愚公移山)〉이나 〈구방고(九方皐)〉, 〈후아후(後我后)〉, 〈전횡오백사(田橫五百士)〉 등이 그것이다. 이러한 그림은 서비홍이 사실주의에 입각하여 그린 것이

라 할 수 있다.[48]

서비홍은 현대적인 실험성인 강한 그림들을 비판하였다. 그가 비판을 가한 대상은 임풍면을 중심으로 한 현대파적 性向의 작가군이라 할 수 있다. 그는 그러한 유파들 모두에게는 근본적으로 깊은 예술 사상이나 철학이 결여되어 있으며, 순간적인 충동으로 교묘히 다른 것들과 차이를 두어 과시하는 특성이 있다고 하였다. 따라서 그러한 형식주의적인 회화는 미술의 발전에 걸림돌이라 생각하였다. 그는 서양의 미술을 공부하였음에도 불구하고 서양의 특정한 미술 외의 대부분에 부정적인 입장을 견지하였다.

서비홍과 유사한 시기에 임풍면도 프랑스로 유학을 하였다. 그는 고전주의, 야수주의, 인상주의 등등 광범위할 뿐만 아니라 그 당시로는 첨단이었던 미술을 공부하고 돌아온 지식인이었다. 그러나 그 역시도 귀국 후 서비홍과 유사하게 인도주의적이면서도 애국적인 그림을 그렸다. 그는 서비홍과 마찬가지로 유화 그림을 많이 그렸는데, 그의 대형 유화 작품인 〈인도(人道)〉, 〈모색(摸索)〉 등은 표현주의적인 성향이 강한 현대적 예술이다. 이 외에도 그는 중국화의 걸작인 〈창백색(蒼白色)〉, 〈춘추(春秋)〉 등을 남겼다. 이들은 서비홍의 중앙대학 미술계 출신들의 사고와는 달리, 서양의 미술에 대해 개방된 태도를 취할 것을 피력한 것들이다.

이처럼 서비홍과 임풍면의 서양의 미술에 대한 인식의 차이는 거시적인 측면에서는 서로 유사하나 세세한 면에서 그 견해가 완전히 다른 데에 있다 할 것이다. 큰 흐름에서 볼 때 이들 두 사람은 채원배의 서양예술과의 융화론에 대한 적극적인 실천자였다. 서비홍은 서양화의 기초라 할 수 있

---

48) 徐敬東, 『中國美術家的故事』, 中國少年兒童出版社, 1988, pp. 58~62.

는 소묘교육을 강조하였는데, 예를 들자면 사실적인 조형 능력에 필요한 관찰력이나 투시력, 공간 배분, 대상에 대한 도해, 균제(均齊)나 강조(强調), 구도(構圖) 등의 연마를 들 수 있다. 서비홍은 이러한 여러 요소들을 중국화에 흡수·융화한 새로운 중국화의 창출을 주장하였다. 그의 주장은 사실주의를 바탕으로 한 서양의 장점만을 흡수하자는 틀을 명확히 담고 있다. 그러나 임풍면의 예술사상은 서비홍의 그것과는 구체적인 측면에서 완전히 다르다고 하겠다. 임풍면은 서양의 회화에 폭넓게 대응하고자 하였는데, 서양의 여러 유파들의 장점을 흡수하여 중국화를 새롭게 변모시키고자 하였다. 이는 중국화를 서양화시키자는 것이 아니라 서양적인 특성들을 중국화에 끌어들여 중국화의 의미와 정취를 표현하자는 뜻을 담고 있다.

서비홍은 소묘를 과학적인 측면에서 이해하였다. 그는 소묘로써 정확한 구도나 원근법, 명암 등을 치밀하고도 과학적으로 표현할 수 있다고 생각하였다. 그가 소묘에서 가장 중시한 것은 치밀한 분석과 관찰에 의한 과학적인 재현이었다고 할 수 있다. 그의 서양의 소묘론은 중국 회화에 많은 영향을 주었고, 자신의 회화에 있어서도 하나의 완벽한 이론으로 정립되었다. 그는 더 나아가서 미술교육으로서의 소묘교육을 강조하였으며, 소묘에 관한 여러 이론과 많은 관련 자료들을 남겼다.[49] 그뿐만 아니라 자신의 작품을 통해서 직접 드러냈는데 이러한 점은 중국 근·현대 회화에 많은 변화를 초래했다.

소묘에 관한 여러 이론들 중 가장 대표적인 것으로는 서비홍이 주장한 '소묘신칠법(素描新七法)'을 들 수 있다. 소묘신칠법(素描新七法)은 첫째,

---

49) 裔萼, 『徐悲鴻畵論』, 河南人民出版社, 1999, pp. 78~82.

위치득의(位置得宜;위치가 적절하게 안배되어야 함), 둘째, 비례정확(比例正確;비율이 정확하여야 함), 셋째, 흑백분명(黑白分明;흑과 백을 명확히 하여야 함), 넷째, 동태천연(動態天然;움직임이 자연스러워야 함), 다섯째, 경송화해(輕松和諧;가뿐하며 잘 어울려야 함), 여섯째, 성격화현(性格華現;성격이 명확하여야 함), 일곱째, 전신아도(傳神阿堵;정신을 전달하여야 함) 등으로 구성되어 있다. 이는 곧 서비홍이 재직하던 중앙대학 예술계의 소묘 지도교수의 기본 법칙이 될 정도로 학생들에게 폭넓게 전달되었다. 이러한 서비홍의 소묘신칠법은 일종의 조형과학이라고 간주될 정도로 사물의 재현에 대해 많은 영향을 끼쳤다. 사물의 재현에 있어 핵이라 할 수 있는 서양의 소묘는 이처럼 서비홍에 의해 중국의 미술교육에 강력히 활용되었다. 이로 인해 훗날 그는 긍정적 평가와 아울러 부정적 평가도 받게 되었다.

반면에 임풍면을 중심으로 서양에서 유학하고 돌아온 항주예전의 교수들은 서양의 예술을 소개하는 데 적극적이면서도 한편으로는 조심스럽게 접근하였다. 항주예전의 미술 수업은 기초를 매우 엄격하게 강조하였다. 따라서 소묘 수업에서 사실적인 것을 중시하였으며, 연습에

부포석, 서릉협, 수묵설색, 74×107, 1960

서도 기본적으로 사실적인 것을 요구하였다. 그러나 여기에는 반드시 현대 회화의 여러 양상들과 함께 하는 소묘와 자연을 중시하는 교육이 실행되었다. 그 때문에 임풍면에게는 서비홍에 비하여 소묘 학습에 대한 구체적인 이론이 정립되어 있지 않았다. 항주예전의 소묘 교수들은 학생들에게 일반론적인 소묘 이론과 서양적인 기법을 강의하는 것 외에도 각 개인의 감성과 자연스러움을 가장 중시하였다. 이들에게는 개인의 감성과 자연 속에서 그림을 어떻게 그릴 것인가가 매우 중요한 교육 목표가 되었다.[50] 이러한 특성은 시간이 지날수록 항주예전의 중요한 소묘 미술교육의 실천 목표이자 좌표가 되어가고 있었다. 이는 서비홍이 절대적으로 제시하며 주장한 소묘신칠법과는 상당한 거리를 지닌 교육 방법이었다고 할 수 있다.

## 2) 서양화 반융화론(反融和論)

서비홍과 임풍면의 미술사상은 서로 유사함을 지니면서도 구체적으로는 완전히 다른 관점을 지닌다. 그러나 주관주의적이며 정신세계를 중시하는 중국의 전통적인 미술의 특성으로 볼 때, 이들이 중국 근・현대의 미술교육이나 미술계에 많은 획기적인 변화를 초래했고, 서구 미술에 대한 새로운 인식을 심어주었다는 것은 분명하다. 그러면서도 이들이 세계에서 가장 오래된 미술 문화의 역사를 지닌 중국의 거대한 미술에 어떠한, 그리고 얼마만큼의 영향을 주었는지를 가늠해 보기란 쉽지 않다. 서비홍은 중국 미술의 부흥을 위하여 서양 예술의 장점을 배우며 과학적인 미술교육

---

50) 李誧, 『林豊眠畵論』, 河南人民出版社, 1999, p. 53.
51) 徐敬東, 『中國美術家的故事』, 中國少年兒童出版社, 1988, p. 52.

의 방법을 습득하기 위하여 혼신의 힘을 다하였다.[51] 이는 서비홍이 서양의 사실주의 미술 가운데서도 소묘를 중심으로 중국 미술의 다양한 변화를 꾀하였다는 것을 말한다. 서비홍은 서양의 소묘를, 과학에 기초한 것으로서 중국 미술과 미술교육에 필수적으로 유입되어야 할 것으로 생각하였다.

그러나 부포석(1904~1965)이나 반천수(1897~1971) 등은 이러한 사상과는 정면으로 대치되는 이론을 제기하였다. 부포석이나 반천수는 서비홍이나 임풍면林風眠 못지않은 화가들이자 이론가들이다. 특히 이들이 저술한 중국미술성과 예술사조에 대한 비평, 회화사, 번역 저술 등의 명쾌한 글들은 이들의 예술 철학이나 사상을 잘 알 수 있게 해준다.[52] 특히 부포석은 전통적인 중국의 화풍 위에 자신이 개발한 '포석준(抱石皴)'으로 중국 회화의 현대화에 일조를 하였다. 부포석은 중국화에는 몇 천 년의 역사와 풍부한 유산이 있다고 생각했으며, 이러한 까닭으로 중국화는 현실주의적 정신을 지니면서도 세계적으로 독창적인 것이라 여겼다. 따라서 이들은 북평예전을 중심으로 서비홍의 예술관이나 미술교육론에 문제를 제기하기도 하였다. 그런가 하면 부포석(傅包石)은 중국회화의 삼대 요소(三代要素)를 연구하면서 중국회화의 가치라든가 중국 회화의 세계 공헌을 위한 증진, 중국 회화에 대한 영구적 근원의 발전 등을 주장하기도 하였다.[53] 부포석의 예술 사상은 서양의 미술과 중국화는 그 뿌리와 시작과 발상이 다르다는 것을 보여 준다. 따라서 서비홍이나 임풍면이 주장하는 서양화의 유입이 부포석에게는 별다른 의미를 지니지 못한다고 하겠다.

---

52) 여기에 대해서는 叶宗鎬가 選編한 『傅包石美術文集』, 江蘇文藝出版社, 1986.이나 潘公凱가 편저한 『潘天壽畵論』, 河南人民出版社, 1999. 등에 잘 드러난다.
53) 傅包石, 「中國繪畵變遷史綱」, 『傅包石美術文集』, 江蘇文藝出版社, 1996, p. 4.

부포석과 유사한 시각을 지닌 반천수(潘天壽)의 미술사상은 서비홍의 예술사상과는 다른 특징을 보이고 있다. 반천수는 그의 『논화잔고(論畵殘稿)』에서 "예술과 과학은 같지 않다. 예술은 각 민족과 개인의 특별한 정취에 기여하는 데에 있으며, 과학은 전 인류가 공동으로 증진시키는 것을 추구하는 데 있다."라고 하였다.[54] 이는 서비홍이 소묘교육을 강조하면서 서양의 소묘를 곧 과학의 소산인 것처럼 강조한 것에 반하는 관점이라고 생각된다. 그러나 반천수는 이처럼 예술 사상에 대해 주관이 뚜렷하였지만 서비홍이나 임풍면과는 달리 미술교육에 대한 이론은 그다지 펴지 않았다. 그는 미술교육보다는 좀 더 거시적인 차원에서 민족 미술의 중요성을 일깨운 화가이다. 반천수는 각 민족의 문예가 각각 다른 것은 각 민족의 특징이 다른 때문이라 생각하였다. 또한 그는 문예로 인하여 각 민족의 성격과 지혜가 생긴다고 보았으며, 이러한 것은 결코 우연이 아닌 것이라 여겼다.[55] 반천수의 이러한 예술 사상은 서양 미술의 융화를 주장하던 서비홍이나 임풍면의 미술교육 사상과 상반되면서도 같은 시대를 생존했던 인물로서 시사 하는 바가 크다.

## 3.5. 나오는 말

중국의 근·현대 미술에서 사실주의는 매우 중요한 의미를 지닌다. 이는 중국의 사회 체제가 사회주의라서 사실주의적 화풍은 사회를 더욱 강하게 결속할 수 있는 중요한 媒介物이 될 수 있었기 때문이다. 1949년의

---

54) 潘天壽, 『潘天壽畵論』, 河南人民出版社, 1999, p. 36.
55) 潘天壽, 「聽天閣畵談隨筆」, 『潘天壽畵論』, 河南人民出版社, 1999, p. 36.

중국의 공산화는 부패하고 타락한 혼란기에 사회를 수습하고 변화시켰으며 그들의 세계관으로 보면 매우 획기적이고 희망적인 대 사건이었다. 이처럼 개혁의 시대에 부응하는 사실주의는 중국 근·현대미술의 근간이라 해도 과언은 아니다.[56] 중국 근·현대 미술의 희망이 사실주의에 있었다고 볼 때, 당시 중국을 대표하는 중앙대학 예술계와 항주예전의 소묘교육은 대단한 관심을 끌 수밖에 없었다. 이는 줄곧 전통을 고수해 오던 중국 근·현대 미술계의 새로운 변화였다.

임풍면은 서양 미술의 융화 등에서 서비홍과 같은 입장을 취하면서도 미술교육 등에서 서양의 사실주의에 입각한 소묘 교육만을 중시하는 서비홍의 성향과는 다르다. 임풍면은 서양의 진보적인 예술 사조를 중국에 흡수할 것을 주장하여 오늘날의 중국 현대 미술을 탄탄히 하는 데에 기여하였다. 그러나 서비홍의 사실주의에 입각한 소묘교육론은 당시 중국의 사회, 정치적 환경과 맞아떨어졌다는 인상을 갖게 한다. 서비홍이 중국 미술계에 공헌한 바는 미술이 정치적, 사회적 이념에 공조하고 선동하는 데 필요한 요소들을 잘 선택하였다는 점이다. 이것이 미술교육에서 소묘 교육의 중시로 이어졌으며, 이는 곧 중국의 통치 이념을 선전하는 수단으로 사용되었다고 생각된다. 이는 모택동(毛澤東)이 '미술 문화 역시 사회주의 건설에 기여해야 한다.'고 일갈(一喝)하였던 것과 그 맥(脈)을 같이한다. 그렇다고 해서 서비홍의 미술교육이나 사상이 중국 근·현대 미술사에 부정적인 기여를 했다는 것은 아니다. 그의 미술교육론은 혼란의 시기였던 당시 중국 정치사에 없어서는 안 될 중요한 예술론이었다. 서비홍이 살던 당시의 중국은 내우외환(內憂外患)에 시달리던 어려운 시대로서 서비홍의

---

56) 高名潞,「中國現代美術發展背景之展開」,『現代美術』, 湖南美術出版社, 1988, p. 148.

예술론이 그 당시 국가를 위해 기여하였다는 것은 긍정적으로 평가할 부분이다.

그러나 반천수나 부포석이 견지했던 중국 전통문인화의 현대화는 임풍면이나 서비홍의 입장과는 서로 상반되는 예술 사상이다. 이들은 전통 미술 자체로 중국의 근·현대 회화를 더욱 공고히 하는 데에 기여하였다. 민족적 입장에서 전통의 중국 미술을 좀 더 현대적으로 변모시키는 일은 결코 쉬운 일이 아니다. 서양의 현대적 장점들을 융화·발전시키는 일은 서양의 현대 미술이라는 바탕을 기본적으로 가지고 시작하는 장점이 있지만, 중국 미술 그 자체를 변화·발전시키는 일은 중국 전통 미술에서 현대적 변화를 꾀해야 하는 고뇌가 있기 때문에 더욱 어렵다. 이들은 중국 미술의 특성인 사의성과 자연적 요소들을 현대적으로 융화 발전시켰고 관념적인 면을 중시하였다. 이는 서비홍이 간과한 면이라 할 수 있다.

서양의 미술과 동양의 미술은 철학, 인식적 차원 등에서 볼 때 그 맥이 서로 다르다. 그리고 民族的 입장에서 전통 미술을 현대적으로 변모시키든, 서양의 현대적 장점들을 융화·발전시키든, 어쨌든 이들이 중국 미술의 발전을 위하여 시도한 다양한 예술론과 미술교육 사상은 모두 巨視的으로 볼 때 중국화에 대한 애정에서부터 시작되었다는 공통점을 지닌다.

# 4장

# 황빈홍(黃賓虹)의 예술사상과 회화

중국은 주지하다시피 인구가 매우 많고 국토의 면적도 대단히 넓다. 이러한 연유 등으로 근대의 중국은 유럽이나 러시아, 일본 등에서 미술에 대한 정보를 많이 들여오게 되었고, 여러 가지 혼란스러운 근대 미술 도입의 역사를 지니고 있다. 그 때문인지 중국 근대기는 비정규 미술교육을 받은 많은 화가들과 정규 교육을 받은 화가들이 동시에 활동을 하였던 혼란의 시기이기도 하다. 이들 다양한 화가들 가운데 정식 미술교육의 혜택을 받지 못한 화가들은 오히려 정식 미술교육을 받은 화가들에 뒤지지 않을 정도로 훌륭하게 성장을 한 경우가 적지 않거나, 사회적 경제적 성공을 거둔 경우도 있어 주목된다.

대개 이들 비정규 교육의 화가들은 사제 간의 전수식(傳受式) 도제 교육이나 독학의 형태로 미술에 눈을 뜨게 되었는데, 이들 가운데 많은 화가들은 중국의 근대 화단에 중추적인 역할을 담당하게 되어, 중국 근대 미술교육사에서 간과할 수 없는 중요한 위치를 점하고 있다고 할 수 있다. 또한 이들에 의해 이루어진 비정규 미술교육의 한 형태는 중국의 근·현대 미

술과 회화사의 흐름을 파악해 볼 수 있는 중요한 가치를 지닌다고 할 수 있다.

## 4.1. 성장기 미술

### 1) 시대적 배경

중국의 미술교육은 대략적으로 5.4 신문화 운동을 기점으로 보아야 할 것이다. 이 무렵부터 전개된 중국의 미술교육은 낡은 교육의 형태를 개변하며 전면적으로 변화하기 시작하였는데 이러한 운동은 문화·계몽적인 성향을 강하게 지니고 있었다.[57] 유럽이나 일본 등지에서 교육을 받은 신지식층들이 당연히 그 중심에 서 있었으나, 전체적인 흐름으로 볼 때 중요한 지위를 차지하였다고는 볼 수 없을 것이다. 이는 중국 전통의 유가문화(儒家文化)에서 나오는 사상·문화·교육적 흐름이 당시의 전통적인 유교적 가치의 흐름을 좌지우지하는 특수한 상황에 있었기 때문이다. 이처럼 중국 근대기의 미술의 형태는 우리의 근대기 못지않게 매우 열악하였다. 중국의 근대기는 문화적으로나 경제적, 혹은 군사적으로 낙후되었음에도 불구하고 일본이나 유럽, 러시아 등지에서 많은 영향을 받을 수밖에 없었다. 특히 일본의 영향은 무시할 수 없었는데 이는 교육뿐만이 아니라 미술에 있어서도 마찬가지였다. 일본이나 유럽 등지에서 미술공부를 하고 돌아온 일부 화가들은 당시로서는 매우 드물게 정식 서구의 미술교육을 접할 수 있었다. 반면에 국외에서 미술공부를 하고 중국으로 들어온 일부 화

---

57) 문화 계몽적인 운동은 1915년에 창간된 『新青年』이라는 잡지에서 발단되어 이후 1919년 學生救亡運動에 이르기까지 매우 활발하게 전개되었는데, 이들 신문화 운동을 계몽사조의 절정이라 할 수 있다.

가들 중에는 정식 회화 교육보다는 공예 등 회화 미술과 관련된 공부를 한 경우도 적지 않다고 하겠다.

중국에 정식 미술교육을 공부하는 교육적 틀이 형성되기 시작한 때는 1900년대 초라고 할 수 있다. 최초의 서구식 미술교육이 시작되기 시작한 것은 1902년 남경(南京) 양강우급사범학당(兩江優級師範學堂)에서부터라고 볼 수 있다.[58] 이후 1906년에 국화 수공과가 만들어졌고, 1912년에는 지금의 상해미전(上海美專)의 전신인 상해도화미술원(上海圖畵美術院)이 1912년에 유해속(劉海粟) 등에 의해 창설되었다. 이들 초기의 교육 형태는

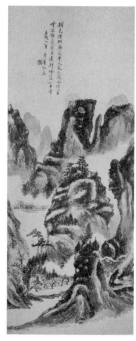

황빈홍, 산수도, 수묵, 114×45, 1922

일본식의 미술교육의 틀에서 영향을 받았다고 할 수 있다.

중국의 대가들 가운데는 이처럼 정식 교육의 수혜자가 되지 못했던 화가들이 있다. 이러한 성향을 지닌 대표적 화가로는 제백석91865~1957), 황빈홍(1865~1955) 등을 들 수 있다. 제백석과 황빈홍은 각각 중국 근·현대의 명실상부한 화파의 수장이라 일컬어질 만한 인물들이다. 제백석은 소위 현대 북경화파의 수장이라 할 수 있는 화가로서 이후 중국 현대 미술에 많은 영향을 주었다. 제백석 못지않게 중국의 근대 회화에 많은 영향을 준 또 한 명의 화가가 황빈홍이라 할 수 있다. 그는 북경을 중심으로 활동

---

58) 郎紹君, 『論現代中國美術』, 江蘇美術出版社, 1996, p. 6.

한 제백석과는 달리 상해를 중심으로 활동하였으며, 소위 해상화파(海上畵派)의 명맥을 이어 받은 현대 해상화파의 수장이라 할 수 있는 인물이다. 이들은 1919년 5 · 4 운동을 기점으로 볼 때 5 · 4 운동 이전에 더 무게가 있는 화가들이기도 하다. 그러나 이들 모두 5 · 4 운동 이후에도 오래도록 꾸준히 미술활동을 한 대표적 화가로, 독학에 가까운 미술공부를 하였음에도 훗날 미술대학의 교수로 후학들을 가르친 대표적인 화가이기도 하다. 이들이 활동했던 두 도시는 남경(南京)이나 소주(蘇州) 등과 더불어 중국의 미술활동의 중심지가 되었던 곳으로, 이후 오늘날까지 중국의 현대 미술을 이끌어가고 있는 현대 미술의 보고라 할 수 있다. 또한 이 두 사람은 "20세기 중국 전통 사대가(四大家)"로 꼽힐 정도로 뛰어난 화가이기도 하다.[59] 중국의 현대 화단을 크게 전통화파와 서구 미술과의 융화화파로 양분하여 볼 때 이들은 모두 전통화파의 선두 주자라 하겠다. 그만큼 이들의 예술적 역량은 걸출하였으며 후대 미술에 많은 영향을 주었다. 특히 황빈홍의 예술적 역량은 반천수와 이가염 등에게 많은 영향을 주었다.

2) 가학식(家學式)의 그림 그리기

황빈홍(黃賓虹, 1865~1955)이 그림을 그리던 무렵의 중국은 정식 서구식의 미술교육이 아직 이루어지기 전이었다. 따라서 그의 유년시절의 미술교육과는 달리 5 · 4 운동 이후에는 시대가 급격히 변화하면서 새로운 미술교육적인 양상들이 전개되기 시작하였다. 그는 주로 가학(家學)에 의한 미술교육을 받았음에도 훗날 정식 서구식의 미술교육에 일조를 하는

---

59) 郎紹君, 「二十世紀的傳統四大家-論吳昌石, 齊白石, 黃賓虹, 潘天壽」, 『二十世紀 中國 美術 文選』, 上海書畵出版社, 1999, p. 474.

훌륭한 교육자로 성장한 인물이
다. 이처럼 예민한 시대적 상황 속
에서 전개되는 미술교육의 변화를
황빈홍이라는 한 화가를 중심으로
살펴보는 것은 곧 중국 근대기의
전통적 미술교육의 특성과 서구식
미술교육의 특성을 살펴보는 길이
기도 할 것이다.

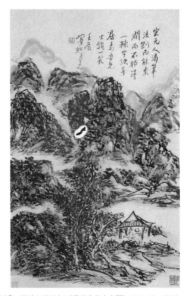

황빈홍, 위거소작산수도(爲居素作山水圖), 77×48, 1952

  황빈홍은 1865년 1월 27일 절강
성 금화에서 태어났다. 그의 집안
은 명, 청 이래로부터 적지 않은
문인이나 화가들이 배출된 훌륭한 집안이지만, 황빈홍의 할아버지 때에
와서 크게 기울게 되었다. 그의 할아버지 황벽봉(黃碧峯)은 시조 등을 잘
하였으며, 단청이나 전각, 화훼, 인물, 불상 등에 격이 높은 기예를 지닌
인물이었다. 그뿐만 아니라 황빈홍의 집안에서는 저작자(著作者)가 많이
배출되었는데, 화가로 활동했던 사람은 황사성(黃思成), 황주(黃柱), 황문
길(黃文吉), 황희(黃熙) 등 여러 사람이 있다. 이들은 모두 중국 전통적인
가학식(家學式)의 교육 형태로 미술교육을 받았다. 아버지 황정화(黃定華)
는 금화(金華)에서 조그만 장사를 하였는데 만년(晩年)에 들어와서는 장사
하는 것을 포기하고 유학(儒學)에 심취하기도 하였으나 지극히 평범한 삶
을 살았다.[60] 그는 집안 대대로 내려오는 선비적 분위기에 힘입어 장사를

---

60) 黃賓虹이 태어난 金華에는 예로부터 古城들이 많았고, 商業이 매우 발달한 곳으로 이러
   한 도시의 특성이 黃賓虹의 성장기에 직·간접적인 영향을 주었다.

하는 중에도 틈나는 대로 책을 읽어 문사(文史)에 대해 비교적 밝은 편이었다.

황빈홍은 다섯 살 때부터 선생으로부터 본격적으로 글을 배웠는데 남달리 영특하여 매우 빠르게 글을 깨우쳤다. 그가 처음 글을 접하기 시작하였던 때는 그의 아버지의 영향이 컸다. 그의 아버지는 황빈홍의 나이 두 살 때부터 글을 가르치기 시작하였는데 신기하게도 가르치는 대로 모두 깨우치는 영특함을 보였다. 그래서인지 그는 조경전(趙經田), 정건행(程健行) 등 여러 가숙(家塾)의 선생들로부터 완벽한 유가(儒家)의 교육을 받았다. 그의 이러한 교육의 형태는 집안에서 이루어진 교육의 형태로서, 중국이 서구식 미술교육의 형태로 전환되기 이전에는 가장 이상적으로 이루어진 교육 방법 가운데 하나라 할 수 있다.[61] 그는 집안에서 선생님과 함께 생활하면서 훌륭한 화가로 성장하게 되었다.

이러한 교육적 효과에 힘입어 황빈홍은 서화, 전각 등에도 매우 특출했었는데 여섯 살 때 집안에 소장된 심정서(沈廷瑞)의 산수책(山水册)을 임모하기도 하였으며, 이후 전각 등에 깊이 빠져들기도 하였다. 그는 집안에 있는 고서화를 보고 임모하기를 즐겼는데 한 번 임모를 하면 마음에 들 때까지 멈추지 않고 계속하였다. 그는 이처럼 많은 그림책을 보고 임모하기를 즐기는 과정 속에서 점점 회화에 깊은 흥미를 갖게 되었다. 황빈홍은 특히 미술에 많은 관심을 보일 무렵 자신의 집 옆에 사는 예(倪)씨 성을 지닌 화가로부터 많은 영향을 받기도 하였다. 이 화가는 황빈홍에게 화가로서의 자세나 예술 철학, 그림을 그리는 방법 등을 가르쳐 주었다. 이러한 면은 당시 정식 미술교육이 있지 않은 상황에서 황빈홍에게 중요한 영향

61) 王魯湘,『黃賓虹』, 河北敎育出版社, 2000, p. 4.

을 주었다고 하겠다. 이처럼 뛰어난 예술적 재능을 지닌 황빈홍이었지만 그의 부친은 그림보다는 책을 읽어 오직 과거에 급제하여 가문의 영광을 빛내기를 염원하였다. 따라서 황빈홍은 팔고문(八股文) 등 당시 고정적이고 딱딱한 문장을 공부할 수밖에 없었다. 그러나 그는 두 차례의 과거 시험에서 낙방한 후 자신의 길은 과거 시험과는 다르다는 것을 자각하게 되었다. 이후 그는 화가로서 성공하겠고 마음먹고 본격적으로 그림 공부에 몰두하게 되었다.

그는 명대(明代)의 회화 기법을 광범위하게 공부하였으며, 그의 고향의 작은 집에서 고독을 벗 삼아 아침이 될 때까지 그림을 그리며 책을 읽

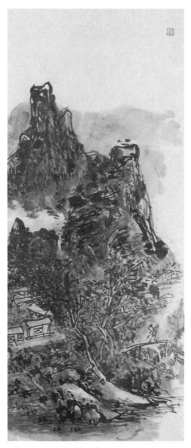

황빈홍, 고봉람승도(高峰攬勝圖), 87×36, 연대미상

었다. 그는 지속적인 연구로 심석전(沈石田), 동기창(董其昌), 석도(石濤) 등의 회화를 이해할 수 있었으며, 이후 이러한 대가들의 화풍을 바탕으로 하여 열심히 연구하고 노력하는 학습법으로 자신만의 독자적인 회화 세계를 형성하기 시작하였다.[62] 이처럼 황빈홍은 가숙(家塾)에 의한 미술교육을 바탕으로 하여 거의 독학에 의해 독자적인 화풍을 창출해내었다. 그는

---

62) 徐敬東, 徐欣煒, 『대륙을 품어 화폭에 담다』(장준석 옮김), 고래실, 2002, pp. 47~48.

더 나아가 그림 공부를 위하여 당시 경제·문화적으로 매우 번성하였던 양주(揚州)로 거주지를 옮기게 되었다. 그의 양주에서의 생활은 비록 일년여에 걸친 짧은 기간이었지만, 정식 미술교육을 받지 않고 독학 형태의 학습법으로 화가로서의 역량을 기른 황빈홍에게는 양주에서의 다양한 그림들과 많은 표구점, 고미술 가게 등이 살아있는 학습의 현장이었다. 서경동(徐敬東), 서흔휘(徐欣煒)는 이러한 황빈홍의 회화 학습법에 대해 다음과 같이 언급하였다.

"황빈홍은 표화포를 학교 삼아 자주 찾았는데 한 번 그림을 보는 데 반나절은 소요 됐다. 양주에는 또 수집가들도 많았고, 그들의 고대 명작들을 감상하기 위해 황빈홍은 온갖 방법을 동원하여 그들을 방문했으며, 허심탄회하게 가르침을 청해 그림 보는 눈을 길렀다."[63]

황빈홍의, 그림을 배우기 위한 학습법은 매우 원시적이었으면서도 적극적, 실천적이었다고 하겠다. 이는 모두 그가 가학에 의해 터득한 미술에의 접근에서부터 비롯되었다고 할 수 있을 것이다. 따라서 그의 미술은 독자적이었으며 미술에 대한 학습 의욕은 능동적이었다. 더 나아가 이후 황빈홍은 자신의 그림과 옛 선인들의 회화적 기법들을 융화·발전시키기 위하여 꾸준히 노력하였다. 29세 때에 그의 부친이 별세하였는데, 그의 부친이 별세하기 3년 전쯤부터는 독서를 매우 많이 하였다. 그의 이러한 독서는 훗날 큰 화가가 되는 데 기본적인 자양분이 되었다고 하겠다. 부친이 별세한 이후 그는 온 정성을 다해 삼년상을 치렀는데 이 무렵 그는 금석문

---

63) 徐敬東, 徐欣煒, 『대륙을 품어 화폭에 담다』(장준석 옮김), 고래실, 2002, p. 50.

(金石文)에 관심을 가졌으며, 석고(石鼓)[64]와 고대 제사 용기 등 다양한 고미술품에 관심을 지녔다. 그의 이러한 관심은 수년에 걸쳐 계속되었으며, 이 무렵 훗날 방대한 자료를 바탕으로 하는 저술을 위한 기초 자료 수집 등도 이루어지게 되었다.

이후 그의 관심의 폭은 매우 넓어졌으며, 주로 국민 정신적인 미술사상이나 학술적인 면에 많은 관심을 보였다. 이러한 측면은 황빈홍에게 있어 가장 중요한 것이 되었다. 이로 인하여 황빈홍의 학술은 당연히 국고(國故)에 있어 이와 관련된 많은 일들을 하게 되었다. 그는 비록 거의 독학에 가까운 그림을 그렸지만 그 나름대로의 독창적인 예술론을 주장하고 발전시켰다. 그는 "옛것을 공부하고 새로운 것을 알 때 진정으로 알고 배우는 것이다"라고 주장하였다. 이러한 예술 사상의 바탕에는 중국 본래의 근원적 미술을 중시하는 삶의 철학이 깔려있다고 생각된다. 따라서 그는 『국수화보(國粹學報)』 편집에 참여하기도 하였으며, 『국학총서(國學叢書)』, 『국학안간(國學彙刊)』 등을 간행하는 데 기여하였고, "국학보존회(國學保存會)"에 참여하여 수백 가지의 고화론집 등을 고찰하여 『미술총서(美術叢書)』 등을 편집하는 데 결정적인 역할을 하였다.

## 4.2. 예술론

### 1) 옛것에서 배우자(學古論)

황빈홍은 앞서 살펴본 바와 같이 비록 가학(家學)에 의한 독학식의 방법으로 그림을 그렸지만 그의 예술사상은 매우 합리적이었으며 사려가 깊었

---

64) 石鼓란 북 모양으로 된 중국 周나라 때의 石刻을 말한다.

다. 그는 가학에 의한 학습으로 지적 세계를 넓혀나갔기에 오히려 정식 미술교육을 받은 사람들보다 더 열정적으로 미술학습에 임한 측면이 있었다고 생각된다. 따라서 그는 『미술총서(美術叢書)』와 같은 중국의 학고론(古畵論)을 집대성하여, 오늘날 중국의 미술을 공부하는 후학들에게 많은 도움을 주었다. 그는 뛰어난 화가일 뿐만 아니라 교육가요 이론가이자 미술

사가로 간주된다. 그의 이러한 폭넓은 미술적 소양의 바탕에는 적극적인 지식의 습득과 그칠 줄 모르는 실천적 사고가 있었다.

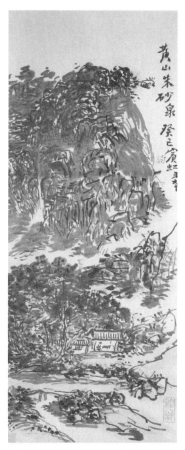

황빈홍, 황산주사천(黃山朱砂泉), 87×35, 1953

그는 청년기에 종정(鐘鼎)이나 금석문(金石文) 등의 연구에 전념하였던 것에서도 알 수 있듯이, 고미술과 고화론 등에 많은 관심을 지녔을 뿐만 아니라 이를 토대로 그의 예술 사상과 미술교육에 대한 철학을 주장하였다. 또한 그는 미술을 공부하는 사람은 반드시 '고미술을 배워야함'을 강조하였고, '그림을 배우는 사람은 동서 화풍의 좋은 점을 겸해야 한다.'고 강조하였다.[65] 그의 교육 사상은, 예스러운 것이 바탕이 되어 오늘에 이르게 되며(自古至今),

---

65) 林木, 『20世紀 中國畵 硏究』, 廣西美術出版社, 2000, p. 218.

새로운 것은 옛것에서, 옛것은 또한 새로운 것에서 연유하고(由新而舊 舊
而又新), 옛것은 가고 새로운 것으로 바뀌게 된다는 것 등이다. 그래서 그
의 45세 이전의 작품에는 '신안파(新安派)' 및 '해양사가(海陽四家)'의 영
향이 매우 크게 작용하였다.[66] 이는 바로, 고미술을 배워야 한다는 그의
미술교육론을 실천한 실례라 할 수 있다. 그는 또한 45세 이후 동원(董
源), 거연(巨然), 이성(李成), 범관(范寬), 곽희(郭熙), 미불부자(米 父子)
및 이당(李唐), 마원(馬遠)과 하규(夏珪) 등의 작품을 연구하였다. 특히 그
는 황공망(黃公望)과 왕몽(王蒙)의 준법에 깊은 감흥을 받았으며, 오진(吳
鎭)과 예운림(倪雲林)의 기법을 깊이 연구하여 자신의 화풍에 반영하였
다.[67]

이처럼 황빈홍은 유년 시절부터 고미술을 깊이 공부하였으며, 이후 중
년이 되어서까지 그의 회화적 기반을 탄탄하게 하기 위하여 지속적으로
연구를 게을리 하지 않았다. 따라서 그는 다른 화가들에 비해 비교적 일찍
미술학습에 입문하여 늦은 나이에 화가적인 역량을 드러낸 대화가라 할
수 있다. 그의 역량이 이처럼 비교적 늦게 드러나게 된 것은 고미술(古美
術)과 고화론(古畵論)에 대한 폭 넓은 관심 때문이었던 것으로 생각된다.
그가 이처럼 폭 넓은 미술적 역량을 쌓는 데에는 많은 시간이 소요되었던
것으로 보인다. 그러나 일단 그의 회화의 세계가 진가를 발휘하기 시작하
자 다른 그 어떠한 화가들보다도 깊고 역량 있는 그림을 남기게 되었다.
그는 집안에 있는 장서들을 어렸을 때부터 꺼내어 읽기를 좋아하였으며,

---

66) 新安派는 淸代 弘仁을 중심으로 査士標, 孫逸, 汪之瑞, 이 네 사람을 일컬어 '新安派四大
家'라고 한다. 또한 新安派를 '海陽四家'라고 칭하기도 하는데 海陽의 원래 명칭은 休陽이
다. 그 후 避諱 등에 의하여 海陽으로 개칭되었으며, 지금의 安徽省 동쪽 삼십 리를 말한
다.(張俊哲, 『中國繪畫史論』, 학연문화사, 2002, p. 276).
67) 張小俠, 李小山, 『中國現代繪畫史』, 江蘇美術出版社, 1986, p. 8.

특히 그림이 있는 책을 좋아하였다. 이러한 그림과 장서들은 대부분이 고서들이었고, 이러한 과정을 통하여 황빈홍의 교육 사상 가운데 중요한 핵심 중 하나라 할 수 있는, 옛것을 배우고 새로운 것을 알아야 진정으로 아는 것이 될 수 있다는 생각이 더욱 깊게 자리 잡게 되었다. 그는 이처럼 장시간 동안의 자신의 회화 학습에서 얻은 경험을 바탕으로 '학고론(學古論)'을 주장하여, 이후 중국 미술이 전통 회화를 중시하면서 진정한 중국 회화로서 현대적으로 변모할 수 있게 하는 데에 많은 기여를 하게 되었다.

## 2) 사조화론(師造化論)

황빈홍은 앞서 언급하였듯이 오늘날까지도 많은 미술사가들이 귀중한 자료로 이용하고 있는 미술총서의 편집자이다. 황빈홍은 비록 초년기에는 독학식의 미술공부를 하였고 만년(晚年)에야 비로소 명성을 얻기 시작하였지만 초지일관 학자적 자세를 잃지 않았다. 따라서 그의 그림은 여느 그림과는 달리 문기(文氣)와 사기(士氣)가 충만하였다. 그래서인지 그의 그림은 특히 자연을 소재로 한 산수화가 많다. 그는 산수화가 자연의 본성을 그리는 것으로 사람의 마음을 그리는 것과 동일하다고 생각하였다. 그는 처음에는 옛 사람의 훌륭한 그림을 배워야 한다는 학고론(學古論)에 무게를 실었지만, 만년에 가면 갈수록 산수 자연을 대상으로 하는 실재 경물을 그리는 데 더 많은 관심을 가졌다. 그가 학고론에 무게를 실은 시기는 상해에 주로 거주할 때였는데, 이 기간만도 대략 30여 년에 이른다. 이후 그는 고검부(高劍父), 고기봉(高奇峰), 소만수(蘇曼殊) 등 여러 화가들과 토론하고 기예를 교류하면서 회화의 기술을 한 단계 더 발전시켰으며, 색상에도 점점 더 깊이가 생겨났고, 소박하고 독특한 풍격(風格)이 형성되었다. 그는 중국화의 이론에 관해 많은 연구를 하였는데, 이를 계기로 실재

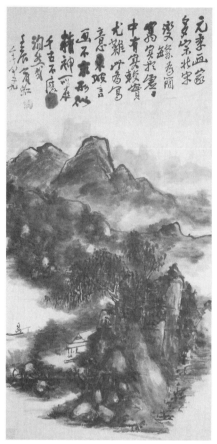

의 산과 물을 대상으로 하는 그림의 중요성을 깨닫고 많은 명산명천(名山大川)을 유람하였으며, 이들 경험을 바탕으로 하여 『빈홍기유화책(賓虹紀遊畵冊)』[68]을 출간하였다.[69] 그는 '옛것을 배워야 한다는 것은 알아도 조화를 배워야 한다는 것은 잘 모른다'고 말하기도 하였다. 이는 옛것을 배우는 것과 造化를 배우는 것은 다르다는 것으로, 조화는 무궁무진하여 모두 다 취하기 어려운 것과 관련이 있다. 결국 황빈홍은 선인들의 회화를 배우는 것을 자연의 이치를 깨우치고 이를 화폭으로 옮기기 위한 전 단계로 간

황빈홍, 계산수조도, 82.8×39.5, 1952

주했다고 할 수 있다.

그는 학고론(學古論)도 매우 중요시했지만 더 나아가 사조화론(師造化論)에 더욱 비중을 두었다고 하겠는데, 이는 그가 지닌 문기(文氣)와 사기(士氣)가 한데 어울려 표출된 것으로, 회화 예술 사상과 회화 학습론의 결

68) 『賓虹紀遊畵冊』에는 그가 그린 40여 점의 그림이 수록되어 있는데, 黃山, 雁蕩山, 峨眉山, 靑城山, 桂林, 太湖 등의 수려한 자연 경관을 그려 넣었다.
69) 俊哲, 『中國繪 史論』, 학연문화사, 2002, pp. 312~313.

정체라 할 수 있을 것이다. 이러한 회화의 바탕에는 자연의 섭리와 조화를 중시하는 자세가 있기 때문에 그의 후반기의 그림은 더욱 웅휘로움이 흐른다. 따라서 그의 필묵 기교는 웅휘로움에 바탕을 두고 있다고 할 수 있다.[70] 이를 위하여 황빈홍은 황산을 여러 번 올랐고, 태악(泰岳), 서호(西湖) 등 여러 곳을 돌아다니며 그의 사조화론(師造化論)을 몸소 실행하였다. 결국 그가 중반 이후에 주장하는 사조화론(師造化論)은 대자연의 섭리에서 그림의 깊은 뜻을 배워야 한다는 것을 의미한다. 이는 그가 초기에 강하게 주장하였던 학고론(學古論)과도 연결되어 있다고 생각된다. 왜냐하면 그가 공부했던 원사대가(元四大家)나 황공망(黃公望), 동기창(董其昌), 진계유(陳繼維), 미불부자(米芾父子), 예운림(倪雲林) 등은 모두 문기와 사기를 중시했던 대화가들로, 孔子의 도학정신(道學精神)을 중시했을 뿐만 아니라 선대(先代)의 문화 예술 사상 등을 중시한 대표적인 인물들로 볼 수 있기 때문이다. 더 나아가 이들은 산수 자연을 유람하기를 매우 좋아하였으며, 이를 자신들의 그림에 반영시키기도 하였다. 그는 학고론(學古論)이나 사조화론(師造化論)과 관련하여 구체적인 교육 방법이나 실행 방법을 제시한 것은 아니다. 그는 독학으로 여러 미술의 이론과 실기를 습득하였고, 자신이 주장하는 예술론에 대한 학습법을 큰 틀에서 몸소 보여주었다.

예를 들자면 황빈홍은 1931년 5월에 상해를 출발하여 안탕산(雁蕩山)을 약 십여 일 돌아다녔으며, 관음동사원(觀音洞寺院)에서 약 삼일 간 머무르며 그림을 그리거나, 매일 저녁 깊은 밤에 인적이 없는 야산을 먹과 벼루 등 간단한 그림 도구만을 챙겨 조용히 올라 그림을 그렸다. 이외에도 그는

---

70) 陳傳席, 『中國山水畵史』, 天津人民美術出版社, 2001, p. 584.

여산(虞山), 태호(太湖), 절강(浙江)
의 천목(天目), 천태(天台), 강서의
광로(匡盧), 석종산(石鐘山), 아미산
(峨嵋山), 청성(靑城) 등 중국의 명
산과 명승지를 두루 돌아다니며 그
감흥을 화폭에 담았다. 이러한 힘든
과정 등을 통하여 그는 자연의 조화
는 그림을 그리는 데 있어 큰 스승
이라는 것을 다시 한 번 실감하였다
고 하겠다. 이처럼 자신의 경험에서
나온 사조화론(師造化論)은 그 어떠
한 미술교육의 방법보다도 더 실천
적이며 구체적이고 현장감이 있다
고 할 수 있을 것이다.

황빈홍, 우여독서도, 79.2×33.4

### 3) 내미론(內美論)

황빈홍은 비록 가학(家學)으로 미
술공부를 하였으나 뛰어난 미술이론과 박식함으로 후학들을 지도하는 데
에도 많은 기여를 하였다. 그가 이렇게 뛰어난 미술교육자가 될 수 있었던
것은 어려서부터 다양한 형태의 고미술을 접하고 여러 고서화 등을 공부
하였으며, 山水大川을 두루 돌아다니며 경험을 쌓고, 수많은 습작활동을
하는 등에서 비롯되었다고 할 수 있을 것이다. 그는 야간에 명산에 올라

---

71) 王魯湘,『黃賓虹』, 河北敎育出版社, 2000, p. 15.

한 폭의 산수 정경을 화폭에 담기 위해 백여 장 이상의 습작을 하기도 할 정도로 그림에 대한 열의가 대단하였다. 이러한 열의는 당연히 미술교육에 대한 열의로도 이어졌다고 할 수 있을 것이다.

그는 1917년 상해미술전문학교(上海美術專門學校)에서 중국미술사 등을 가르쳤으며, 1928년에는 기남대학(暨南大學) 예술계에서 중국화를 가르쳤다. 그는 후학들에게 반드시 옛것을 배우고 중시해야 함을 강조하였다. 이는 그가 스스로 미술공부를 하면서 터득한 바로서, 이후 중국 현대 미술의 형성에도 많은 영향을 주었다고 할 수 있다. 또한 그는 1929년 중국문예학원 전임교수로 후학들을 가르쳤다.

황빈홍은 미술사를 보는 시각과 해석하는 방법에서도 독특하였다. 중국 미술사를 강의할 때는 원시시대, 고대 상왕조, 주, 전국, 진, 한 시대 순으로 하는 것이 일반적이나, 황빈홍은 청에서 명, 송 등을 강의하기도 하고 마지막에 상고시대를 강의하기도 하였다. 이러한 면은 자신이 그림을 익히면서 실질적으로 터득한 화풍과 화법을 실천적·체험적·효과적으로 전달해주기 위한 하나의 방법이었다고 생각된다. 이러한 강의 교수법은 장단점이 있겠으나, 당시 학생들에게 많은 관심을 불러 일으켰던 것 같다. 학생들은 황빈홍의 강의를 통해 심도 있으면서도 폭 넓은 학문적 소양을 기를 수 있었으며, 그들의 미술에 대한 열의는 대단하였다.

학교에서 강의를 들은 학생들뿐만 아니라 그의 화실의 제자들은 적지 않았는데, 왕채백(汪采白), 고비(顧飛) 시인 임산지(林散之) 등이 일찍이 그에게서 그림을 배웠다. 그는 학생들에게 먼저 임모가 정확하게 이루어져야 한다고 강조하였다. 그는 또한 그림을 그릴 때 옛것을 배우지 않으면 능히 대성하는 화가가 될 수 없다고 주장하여, 기본을 중시하는 자세를 길러주었다. 임산지(林散之)는 32세 무렵부터 3년 동안 황빈홍의 문하에서

공부하였는데, 이 무렵 그는 황빈홍 그림의 정수뿐만 아니라 인격과 화론, 서법의 운용 미학 등 여러 방면에서 공부하였다.

황빈홍은 특히 내미를 강조하였는데, 이는 그가 학자형 화가이자 훌륭한 교육자였다는 것을 단적으로 보여주는 면이라 하겠다.[71] 그의 이러한 내미는 그림을 그리며 인격을 수양하는 하나의 방식이라 하겠는데, 이는 중국 전통 문인화의 중요한 특성 가운데 하나라 할 수 있다. 그는 산수화란 산수의 성(性)을 그리는 것으로서 이는 곧 자신의 마음을 그리는 것이라고 생각하였다. 이러한 것이 바로 內美라고 할 수 있는데, 그림은 마음을 풍요하게 할 수 있는 것이라는 의미이다. 그는 이러한 자신의 예술론을 후학들에게 정열적으로 가르쳐 훌륭한 화가로 배출시키고자 하였다. 그는 또한 화가로서 장인적인 기교에 머무르지 않는 화풍과 風格을 지녀야 한다는 생각을 내미사상(內美思想)으로 주창하고 후학들의 인격 陶冶에 온 힘을 다하였다. 그가 이처럼 주창하는 내미사상(內美思想)은 자신의 행동과 일치한 데서 더욱 가치를 발한다고 할 수 있다. 예를 들자면 그는 많은 화가들과는 달리 그림을 팔려는 욕심을 지니지 않은 화가였다. 그는 자신의 그림을 팔아 부를 얻는 것보다는 인간적인 면을 더욱 중시한 화가였다. 그런가하면 명예를 추구하기보다는 정의를 중시하기도 하였다. 그는 일본의 식민지하에서 많은 화가들과는 달리 일제와 타협하지 않고 민족의 절개를 지킨 화가로도 널리 알려져 있다. 이러한 면들은 모두 그가 주창(主唱)하는 내미(內美)의 예술론과 그 맥을 같이 한다.

## 4.3. 나오는 말

황빈홍은 중국 근·현대 화단에서 先代의 회화론과 자연주의에 심취한

중국의 위대한 화가 중 한 사람이다. 그는 주로 산수화를 많이 그렸는데 이는 그가 주장하였던 학고론(學古論)이나 사조화론(師造化論), 내미론(內美論)과 직접적인 관련이 있었다. 그가 회화를 가르칠 때 가장 중요하게 일갈하였던 이 세 화론은 곧 중국 전통 문인화의 중심 예술론의 특성을 지녔다고 할 수 있다. 좀 더 구체적으로 살펴보면, 학고론과 같은 경우는 송대(宋代) 고문운동(古文運動)이나 이후 의고주의(擬古主義) 사상과 그 철학적인 면에서 밀접한 관련이 있다고 생각된다. 사조화론(師造化論) 역시 위진시대(魏晉時代) 요최(姚最)의 심사조화론(心師造化論)과 유사함을 지닌다. 요최(姚最)는 『독화품록(續畫品錄)』을 창작하였는데 여기서 그는 조화를 스승으로 삼는다는 의미로 심사조화론(心師造化論)을 주장하였다.

또한 내미론(內美論) 역시 중국 문인화의 핵심 가운데 하나라 할 수 있다. 중국 문인화의 핵심을 이야기할 때는 도가(道家)를 빼놓을 수 없을 것이다. 물론 당대(唐代)에 부흥된 불가(佛家) 역시 중국 회화에 중요하게 작용해왔으나 문인화의 바탕은 역시 도가라 할 수 있다. 송대에 들어와서 도가는 佛家의 여러 문제점에 대체되는 역할을 훌륭히 수행하였고 여기에서 형성되어진 중요 사상이 평담(平淡)이나 간이(簡易), 질박(質朴) 등으로 귀결된다. 이러한 것을 회화에서는 화이재도(畫以載道)라 칭할 수 있으며, 문인화의 기본 정신으로 이 바탕에는 내미(內美)가 흐르고 있다. 왜냐하면 평담이나 질박, 간이는 모두 밖으로 화려하게 드러내지 않는 내미의 결정체이기 때문이다. 황빈홍은 그가 학고론(學古論) 등에서 주장하였던 것처럼 그의 대표적인 세 가지 예술론의 근거를 모두 先代의 대화가들의 예술론에서 마련하였다고 생각된다.

이러한 학고론이나 사조화론(師造化論), 내미론(內美論) 등은 황빈홍이 그의 후학들을 가르치기 위하여 사용된 중요한 교육이념이기도 하다. 그

는 정규 교육의 현장에서든 혹은 비정규 교육의 현장에서든 개의치 않고 이 세 가지 예술론을 중심으로 학생들에게 가르쳤으며, 이러한 그의 미술 교육 철학은 이후 반천수(潘天壽), 이가염(李可染), 장정(張仃), 여소송(余昭宋), 왕백민(王伯敏) 등 중국의 걸출한 화가들에게 많은 영향을 주었다. 그뿐만 아니라 그의 예술론은 이후 중국 현대 회화의 나아갈 방향에 큰 지표가 되었음이 분명하다. 이러한 예술 교육론은 그가 어렸을 때부터 비정규 교육의 독특한 환경 속에서, 철학, 미술사, 서예, 문학, 고문, 한시, 고서화, 고미술 등 여러 방면에 걸쳐 고르게 공부한 데에서 비롯된 것이라 믿어진다. 특히 그의 미술총서의 편집은 뛰어난 인문학자도 감히 할 수 없을 정도로 중요한 업적으로 평가된다. 그는 또한 그의 예술론과 미술교육 철학을 입으로만 표현하지 않고 몸소 실천한 교육 실천가라 할 수 있다.

# 5장

## 영남화파와 고검부의 예술사상

### 5.1. 고검부의 생애와 예술가적 삶

고검부(高劍父, 1829-1951)는 서양 미술의 유입으로 급격한 변화를 맞은 중국 근대화단에서 중·서 절충의 실험적인 회화예술과 정치혁명 활동 및 미술사업 등을 통해 중국화(中國畵)의 전반적인 개혁을 주장하고 몸소 실천하였던 작가로 알려져 있다. 고검부의 이름은 윤(崙), 자는 작정(爵庭), 호는 검문(劍文)으로 광동성(廣東省)에서 태어났다. 화단에서는 '영남화파(嶺南畵派)의 아버지'라고 불린다. 산수와 화조에 능하고 일본에 유학하여 백마회(白馬會) 또는 태평양화회(太平洋畵會) 등에 가입하여 일본의 서양화를 연구하였다. 전통적인 중국화와 새로운 일본 서양화와의 융합을 시도하여 신문인화(新文人畵)를 제창하였다. 사의(寫意)가 깊고 필치가 힘차므로 현대 사실 회화의 대표적 작가로서 영남화파의 선두자가 되었으며, 건필(乾筆)과 고묵(枯墨)에 의한 화법은 유려하면서도 아취(雅趣)가 있다. 동생인 高奇峰(고기봉), 高劍僧(고검승)과 함께 삼걸(三傑)로

유명하다.

고검부의 인생은 기구하면서도 장렬(壯烈)하다. 넷째로 태어난 고검부는 어릴 적에 벌써 부모를 여의고 맏형과 둘째형도 잃음으로써 셋째 형과 함께 가정의 중임을 맡게 되었다. 가난에 시달렸지만 강한 의지와 학습에 대한 열기로 거렴(居廉)[72]의 학당에 입문하여 회화를 답습하게 된다. 그러나 가난했으므로 두 냥밖에 안 되는 반찬값을 물지 못해서 온갖 수모를 당하게 된다. 이러한 가난으로 인한 수모는 한 '가정'의 기둥으로서의 의무감으로 자라게 하였으며 그 후의 인생길에서 중요한 선택에 영향을 미쳤다. 그는 걸출한 몰골화로 사생을 즐겨 그리는 화가였다. 항상 형상을 중시하면서도 형상 속에 담겨있는 깊은 의미를 찾으려 노력하였다. 이러한 점을 감안하면 고검부의 사실주의 경향의 기원을 밝힐 수 있다. 학습 기간에 고검부는 몽중지법(夢中之法)에 의하여 많은 "몽화(夢畫)"를 시도하였는데 이 또한 표현주의와 유사한 실험으로 보인다. 이는 작가의 본질에 대한 접근으로서 중국 전통적인 회화사상인 천인합일(天人合一)사상의 계승이고 발전이다. 또한 전통 계승의 새로운 이해를 보여준다.

따라서 고검부를 중심으로 한 영남화파는 무의식중에 오는 많은 법도에 대해 연구하면서 천인합일을 이루기 위해 항상 마음을 비워야 함을 중시하였다. 영남화파는 이러한 사상을 바탕으로 공부나 그림에서 어떤 법도에 치우칠 필요가 없으며, 무의식중에 예술적인 진리를 터득할 수 있다고 생각하였다. 이는 고유의 법도에 대한 새로운 이해로서, 이후의 절충에 대

---

72) 거렴(居廉), 자는 古泉, 호는 隔山老人이다. '撞水', '撞粉'의 표현기법으로 沒骨花卉草蟲寫生을 주선하였는데 영남지역에서 傑出한 화가, 교육가였다. 작품은 '工', '寫'의 결합으로 以形寫神을 주장하였으며 너그러운 마음으로 학도들의 전통 계승과 발전에 무게를 두었다.

한 대담한 모색과 예술성을 이루는 데 중요한 계기가 되었다.

학습시절 사형(師兄)이였던 오의장(伍懿庄)과의 연분도 고검부 예술인생에 큰 영향을 끼쳤다. 오의장의 가족은 영남지역에서 알아주는 부자로서 진품의 많은 중국화를 소유하고 있었을 뿐만 아니라, 그 가족과 친분이 깊은 사람들도 많은 옛 그림을 소장하고 있었다. 오의장(伍懿庄)과의 두터운 우정으로 이러한 고서화를 접촉할 수 있었던 고검부는 많은 우수한 작품들을 볼 수 있었으며, 이로 인해 중국화에 대한 눈을 더욱 넓히게 되었다. 또한 학습 기간에 오의장의 소개로 안면을 익혔던 료중개(廖仲愷)도 고검부의 힘들었던 일본 유학 시절에 많은 도움을 주게 되고 정치 인생에 인도적 역할을 하게 되었다. 17세 때 오의장과 가족의 도움으로 마카오로 유학하여, 미국교회에서 설립한 영남학당으로 들어가게 된 그는 이 학당에서 학습하는 시기에, 그 당시 교사였던 프랑스 화가 麥拉한테서 서양의 소묘, 색채, 투시 등의 새로운 지식을 습득하게 되고 일본인 교사와 친분을 맺음으로써 민족 부흥의 꿈과 회화에 대한 열애로 훗날 일본유학의 길을 택하게 된다.

일본에서 공부를 하던 당시, 고검부는 또 다시 료중개(廖仲愷) 부부를 우연히 만나게 되고 그들의 인도에 의해 손중산의 동맹회에 가입하게 된다. 이러한 요건들은 후기 여러 차례의 극진적인 혁명 활동을 초래하였고, 중국 혁명의 영도자로 성장하게 하였으며, 정치적인 권위와 존중을 얻게 하였다. 봉기와 혁명 활동에서 총사령관까지 맡았던 고검부는 원세개(袁世凱) 정권의 종결로 다시 중국에 돌아와 '상해여자도화자수원(上海女子圖畵刺秀院)', '춘수화원(春睡畫院)' 등을 창설하고, '광동제일계전성미술전람회(廣東第一屆全省美術展覽會)'를 주최하여 중국미술의 새로운 발전에 많은 기여를 하였다.

그러나 1925년을 지나면서, 손중산의 별세와 료중개의 피살로 고검부는 정치에서 물러난다. 이처럼 정치로부터 멀리 떨어진 것은 무창(武昌) 봉기 이후 광동도독(廣東都督)에서 물러난 이후 두 번째였으며, 이후의 불교의 '무위(無爲)', '무욕(無慾)', '무사(無私)', '무쟁(無爭)'에 깊이 심취하여 미적인 삶을 영위하게 되었다.

그는 정치에서 물러난 후에 세계 각국을 돌아다니면서 전시회를 열어 중국화를 널리 선전하였고, 타국의 유명한 문화, 예술 전문가들과 널리 교류하여 다채로운 문화교류활동을 전개함으로써 중국화의 전개와 발전에 불멸의 공헌을 하였다.

'신예혁명 이후 외국 전람회에서 고검부가 제일이었다'는 서예가 동소필(佟紹弼)의 말에서 볼 수 있듯이, 그의 미적 탐구의 욕구와 실행은 그 시대 중국화단에 있어서 새로운 기운을 향상시키는 선두 역할을 했다고 볼 수 있다. 고검부는 이와 같이 중국화의 혁신에 몰두하였던 시기에 중국화의 神과 서양화의 理의 우월성을 크게 느꼈으며 그들의 조화적인 융합에 힘을 기울였다. 여기서부터 神과 理에 대한 고검부의 과감한 인식은 후기 절충파(折衷派)의 형성에 이론적인 근거가 되었다.

## 5.2. 神과 理의 관점

고검부의 작품을 보면 중국 근대회화 발전의 길을 감안할 수 있다. 중후기 작품은 현대적인 중국화의 양식을 드러내며 미래 중국회화의 발전 방향을 제시해 주고 있다. 본 장에서는 고검부 회화사상의 특성을 통하여 그의 대표사상인 절충적 중국화사상을 살펴보고자 한다.

그의 예술 인생을 살펴보면, 두 차례의 일본 유학은 고검부에게 중서회

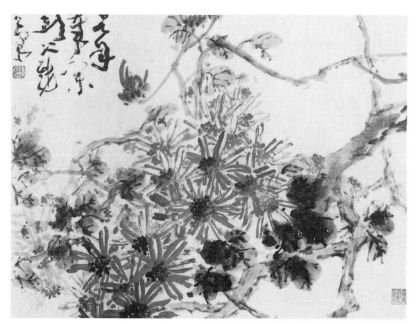

화의 특성에 대한 독특한 이해를 가져다주었다는 것을 알 수 있다. 다시 말해 고검부는 서양화에는 理가 우세하고 중국화에는 신적 성향이 더 강하다고 여겼다. 여기에서 서양화는 '이'에 귀결시키고 중국화는 '신'에 귀결시켰다. 서양의 '理'에 대해서는, 소크라테스의 도덕이성정신에서는 이성적인 지식만이 인간의 도덕행위를 지배해야 하는 궁극적 요소라고 인식한다. 과학적인 지식을 감정 위에 놓음으로써 실천의 '理'는 단지 이성 가운데 존재한다고 주장하였다.

소크라테스 이전에도 고대 그리스의 자연철학자들은 인지(認知) 영역 내의 이성정신을 확립하여, 논리적인 추리로 이성에 대한 인식을 시도하곤 했다. 즉 잡다한 자연현상 중에서 우주만물의 보편적인 근원을 찾는 것이다. 그들은 당연히 인지(認知)된 이성정신의 실천영역으로의 추진을 시

도하였는데, 이는 이성정신의 발전을 유기시켰다. 마치 헤라클레이토스(Heraclitos)가 인간의 법률을 logos로 해석하듯이, 서양적인 철학은 이성적인 '理'를 바탕으로 형성되었다.

근 현대로 내려오면서 서양 회화의 발전과 양상은 동시대 철학의 발전과 맥락을 같이 하였다. 고검부가 일본유학시절에 접촉했을 가능성이 많은 인상파회화와 현대주의 회화양식은 그 시대 서양에서 발전하고 성행하였던 다양한 예술론, 생명철학, 심리분석학 등의 과학적인 철학을 바탕으로 형성된 회화양식으로서, 동양의 유, 도, 선의 종교적인 회화양식과는 상대적으로 고도의 '과학적, 체계적, 규범적인' 영역이었다. 고검부가 서양회화를 '理'에 귀납(歸納)시킨 것은 서양회화에 대한 궁극적인 인식으로서, '표현적이고 이성적이며 강렬하고 선동적이며 과학적이다.'고 본다. 즉 서양회화에 대한 인식은 다음과 같다.

첫째, 인품보다 화품에 무게를 둔다. 둘째, 마음에 대한 해소보다도 마음속 사상의 분출이다. 셋째, 과학적이면서도 분석적이다. 넷째, 표현방식이 다양하며 사실적이다. 다섯째, 함축성이 없고 너무 해석적이다.

서양회화의 形에 대한 긍정과 理에 대한 부정적인 인식과는 상대적으로 중국화에 대한 긍정은 전통적인 회화의 맥을 행하였던 '神'에 두었다. 여기서의 신(神)은 동진(東晉)의 고개지(顧愷之)의 '이형사신(以形寫神)', '전신(傳神)'론과, '천상묘득(遷想妙得)'론 그리고 唐나라 장언원(張彦遠)의 '외사조화(外師造化), 중득심원(中得心源)'론 등 중국화의 본질은 표현 대상에 내재된 신운(神韻)의 전달이 될 것이다. 여기서 신명(神冥)이 감지되는 것은 중국전통사상의 계승이자 회화미술의 발전적 형태였다. 이러한 정신에 대한 절대적 추구는 불교의 환생론이나 도교의 유심론적인 세계관에서 그 근거를 찾을 수 있는, 이는 중국화의 중심적인 철학바탕으

로서 그 역할은 지속적이며 활력적이라 할 수 있다.

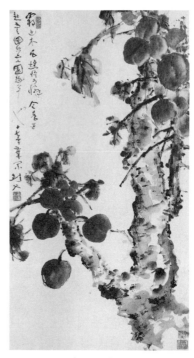

고검부, 상후 목과(霜後木瓜), 102×55, 1928

1) 환생(還生)과 신(神)의 융화

과거 인도에서 전해온 불교는 중국의 민속과 융합되어 중국식의 불교 해석으로 넘어왔다. 즉 불교에서 보이는 육도윤회(六道輪回)라든가 정신과 육체의 융합, 육체의 사망과 정신의 재생 등은 중국전통사상의 중요한 체계였으며, 늙음, 죽음에 대한 두려움과 육체의 고통을 씻을 수 있는 동양적인 철학계통을 이루었다. 이러한 사상은 여태까지 중국인문사상의 중요한 내용이었으며 화가, 문인 등 여러 사회계층의 영혼불멸의 신념이었다.

영혼불멸성의 다른 이름이라고 말할 수 있는 영혼의 자기운동성(self-moving)은 영혼 또는 불멸성의 존재 양상 자체를 기술하는 개념이다. 불멸성과 인간행위 사이의 관련은 불멸성의 '자기표현'과 불멸성의 '획득과정'이라는 두 측면에서 설명될 수 있다. '자기표현'의 측면에서 설명하면, 불멸성으로 개념화되는 실재의 세계가 스스로 운동하면서 행위를 통하여 그 존재를 드러내고 있다는 점이 부각된다. '자기표현'이라는 말은 영혼의 불멸성이 단순히 인간 행위로부터 논리적으로 추론된 개념이 아니라는 뜻을 함축하고 있다. '획득 과정'의 측면에서 설명하면, 불멸성은 그

것의 자기표현으로서의 행위를 통해서만 획득 가능하며, 인간 행위의 반복을 통해서 비로소 한 개인에게 확고부동하게 자리 잡게 된다는 사실이 부각된다. 이 경우 행위는 그 자체가 불멸성의 획득을 증명하는 것이며, 행위 상태에 있는 개인은 그것을 지배하는 불멸성의 움직임을 따라 그것의 완전한 상태를 향해 끊임없이 운동한다.

이러한 불멸성에 대한 행위의 부단한 접근은 중국전통회화사상의 철학적인 근간이 될 것이다. 중국회화에서 보이는 작가 심리의 '무(無)'에 대한 추구, '무(無)'적 공간에 대한 '유(有)'의 체현, 치진포치(置陳布置) 중 기(起), 승(承), 전(轉), 결(結)의 윤회적인 생기(生氣) 등 회화이론과 그 표현방식에서 불멸에 대한 이상을 직접적으로 볼 수 있다. 이러한 불멸적인 영혼 세계관은 중국화의 계승과 발전을 가져왔으며 고검부의 핵심적인 이해를 형성한 바, 서양화와는 상대적으로 중국화는 생기 있고 운동적이며 지속적이라는 것이다. 즉 동양이나 서양회화에서는 화면상 전부 개인적인 일면이 존재하는 한편 동양회화는 세속의 일각보다도 세계를 구사하며 이러한 세계를 만들어 낸 神의 정신을 전달하고 있다는 것이다. 神은 작품세계를 만들어 내고 생기를 주며 불멸적인 환생을 시행한다. 이러한 영혼불멸의 神에 대한 계승은 중국화 전통의 가장 필수적인 계승이며 발전을 시도할 수 있는 절대적 근거이다.

전통의 계승과 발전에 집념한 고검부는 동양회화의 신에 대한 중시를 중심으로 서양의 투시, 색채, 해부학에 접근하였고 명암관계를 중요시하였으며 중국화와 절충시켜 새로운 미학적 시도를 하였다. 비록 이러한 시도는 지금까지도 많은 긍정과 부정의 논쟁 속에서 비난을 받고 있지만, 전통 관념에 대한 인식의 승화로 그 소리가 점점 약해지고 있다.

2) 도교에서의 계시

가) 속(俗)의 본성

중국화는 그 탄생부터 도교와 떨어질 수 없는 연분을 맺었다. '기운(氣韻)'에 대한 해석과 '생동(生動)'에 대한 추구로 수천 년 동안 발전을 이룩하였으며,

고검부, 추과(秋瓜), 7.3×95

'출세(出世)'의 탈속사상(脫俗思想)은 어지러운 시국, 세속에 대한 도가적인 심미 취향을 형성하였다.

고검부가 활동했던 시기는 전란과 부패한 정치에 의해 시국이 어지러웠으며, 사왕(四王)으로 비롯된 중국화의 변함없는 계승으로 서양화에 비하여 문화적인 침체상태였다. 신 계층 문화인들은 아편전쟁 및 8국 연합군에서 서양의 선진기술의 압승, 일본과의 갑오전쟁(甲午戰爭) 완패 등으로 나라가 낙후하고 문화체계마저도 낙후하다는 관념을 갖게 되었다. 따라서 진독수(陳獨秀)의 '타도사왕(打倒四王)'과 노신(魯迅)의 '문인화의 폐단' 등이 문인계층에서 지적되어 일어나기 시작하였으며, 강유위(康有爲)에서부터 진사증(陳師曾), 임풍면(林風眠), 서비홍(徐悲鴻)에 이르기까지 많은 학자, 미술가, 미학가들이 중국의 정치적인 낙후로부터 중국화를 규탄하였다. 이러한 규탄의 당위성에 대해서는 학자들의 논쟁이 부단하지만, 중국화 면모의 발전, 변화를 가져온 것은 긍정적이다. 이 시대에 사면팔방에서 일어나는 중국화의 변혁운동으로 중국화의 변화, 발전은 필연적이었다.

도가사상의 일면적인 이해는 화면 내용상의 탈속의 경지에 대한 추구로

그친다. 그러나 도가사상에서 말하는 속(俗)은 옛 시대의 전란과 난세로부터 지금의 중국화의 발전을 저해하는 사왕일파(四王一派)의, 전통에 대한 지나친 일면적 계승과 법도의 난해적인 규칙으로 서서히 변하기 시작하였다. 즉 속(俗)은 인위적이고 보편적이며 허위적인 것이고 어떠한 발전을 저해하는 부정적인 것이라는 전통회화사상의 본의에서부터 발전하여, 전통회화에 대한 이해를 탈속사상의 화면에 대한 체현으로 구속시켜 그 '탈속(脫俗)' 이념마저 화가를 구속시키는 '속(俗)'으로 변화되었다. 이러한 속(俗)에 대한 전통 관념의 본질적인 이해로 고검부는 서양회화의 형식적 측면을 운영하여 사실적인 묘사로 관람자와의 상호소통세계를 구축하였다.

나) '一'의 계승과 발전

중국화의 고대로부터 이어오는 도(道)에 대한 학문에서 가장 중요한 이념 중에는 '천인합일(天人合一)' 사상이 있다. 즉 중국화는 자연만물과 화가와의 교류를 중요시하며, 그 중에서 도를 터득하여 자기 수양을 체현하고 발전시키는 '一'에 중심이 놓인다.

즉 '一'은 우주와 인성의 마지막 진상(眞相)이자 종극의 진리(眞理)로, 천인합일사상의 본질해석이라는 지속적이고 긍정적인 사상체계이다. 그러나 이 일면에 대한 일면적 답습과 본질이해의 인문학적인 제한성, 명말청초의 이 학풍에 대한 환멸과 더불어 중국문인화가들은 '一'을 후인(後人)이 터득하고 초월할 수 없는 '지학(至學)'으로 낙인찍었다. 여기서부터 청초사왕(淸初四王)은 역대화가들의 화도(畵道)를 체계화시키고 후세들로 하여금 이를 근거로 답습하게 함으로써 중국문인화 계층의 악습인 불변적 체(體)를 이루게 하였다.

고검부는 '一'의 세계관의 본질적인 해석을 위해 서양의 '理' 우세를 참고하여, 백화문으로 고인들의 화론들을 체계화시켰다. 이러한 이해를 바탕으로 '외사조화(外師造化), 중득심원(中得心源)'을 추진하였으며, 사생을 중국화의 구체적 실천에 인입시켰는데, 전통합일(天人合一)의 사상, 만물 본질에 대한 접근으로 지나친 관념적 산수화풍을 탈피하였다.

도가사상의 철저한 이해와 발전으로 고검부는 '속(俗)'에 대한 탈피로, 전통적인 중봉용필(中鋒用筆)에서부터 처처견봉(處處見鋒)의 독특한 미감을 보여주었고, 색채의 파격적인 사용과 투시학적인 용해로 중국화의 새로운 방향을 제시해 주었으며, '一'에 대한 발전으로 사생이라는 방법을 인출하였다. 그래서 고검부는 화가로 성공하려면 반드시 사생으로 시작되어야 한다고 여겼다. 고검부의 사생에 대한 적용은 생활의 실천과 사회의 이해로부터 인간과 우주의 본질 이해로 무한히 접근하며, 이로 하여 유가적인 사회의 적극적인 일면을 발견하게 한다.

### 3) 유가(儒家) 사상의 활용

고검부는 그 시대 유가사상의 '이용(利用)', '후생(厚生)', '정덕(正德)' 등을 가장 원활하게 응용하고 전개한 작가이다.

유가(儒家)는 입세(入世)를 주장한다. 입세(入世)란 문인으로 하여금 가정을 다스리고 나라를 다스려 천하를 평안하게 하는 것으로 숭고한 사회 정치 이상을 실현하고 그 실현 과정에서 개체 인품의 더 높은 경지에 오르는 것이다. 즉『大學』中에 언급한 '지선(至善)'의 수양인 것이다. 유가의 입세사상(入世思想)은 현실의 적응과 사회적 화목 변화를 중시하였다. 도교와 불교의 사상이 더욱 활성화되면서 현실을 초월하려는 사상이 더욱 팽배해지기 시작하였다. 여기에 일종의 심미주의적인 인생관이 함께하면

서 입세사상은 더욱 활발하여졌다. 청조 말기 시대, 대다수 문인들은 '정덕(正德)'에 지우치고 중국화를 일종의 향유와 수신양성(修身養性)의 수단으로 여겨 그 발전을 무시하였다. 그러나 고검부의 예술인생에서 보이는 바와 같이 동, 서양회화 융합의 대담한 탐색과 실천, 전통회화의 계승과 발전은 유가사상 중 '이용(利用)', '후생(厚生)'적인 일면의 철저한 이해와 응용이다.

이러한 이해와 응용은 화제에서 현실사회에 대한 적나라한 규탄

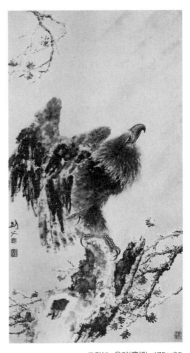

고검부, 응양(鷹揚), 175×95

과 재현 사물에 대한 사실적인 묘사로 양복 입은 인물, 비행기, 탱크, 기차, 기선, 전봇대 등을 등장시켰다. 그는 단지 중국인이나 중국 풍경을 묘사하는 데 그치지 않았다. 세계 각국의 풍물과 풍경이 자신의 그림 그리는 대상이 되었다. 이처럼 고검부의, 제재에 대한 광범위한 응용은 당시 중국 미술계의 비난의 대상이 될 수밖에 없었다. 그의 예술 작품들은 전통적인 심미사상에 어울리지 않는 좋지 않은 사악함이 가득한 그림으로 간주되었다. 지금에 와서 바른 평가를 다소 받고 있지만, 긍정적인 일면은 단지 '대담한 모색'에 치우친다. 그러나 그 시대적 배경과 은유, 환유적인 묘사 방식에서의 예술적 측면에서 볼 때 중국에서의 사실주의회화 전개의 시초임을 알 수 있다. 오로지 화면 구성에 대한 사실적 묘사에 무게를 둔 것이

아니라, 현실에 대한 은유적 재현, 즉 현실주의적 시각에서의 사실주의 회화이다.

고검부는 족제비가 야밤에 닭을 잡고 있는 장면의 '약육강식(弱肉强食)'으로 일제의 야만적인 침략을 규탄하는가 하면, 삐뚤어진 건물 외의 피어린 강토 등을 제재로 억압받는 현실을 호연지기적인 예술정신으로 표현하고자 하였다. 이러한 논란과 제재의 다룸에서도 중국 고유의 기운(氣韻)을 잃지 않았으며, 전통회화의 답습과 발전에 대한 깊은 이해로 작품에 융합시켰다. 중국화 정신의 계승과 발전에 대한 책임감으로 수차례 외국에서 중국화 전시를 하였는데, 당시 중국으로 보면 더욱 시급한 활동이었다. 이는 중국화와 서양회화의 공평하지 않은 시대적 배경에서 이루어진 것이므로 진정한 비교를 하지 못하였고 세계적으로 동서양회화에 대한 일면적인 이해를 초래하였다. 그러므로 이러한 교류와 전개는 기울어진 중국화의 발전에 긍정적인 역할을 하였다.

고검부는 또한 유가사상의 박식한 이해를 바탕으로 중국화의 교육 방식에서 인품 수양을 제일에 놓고, 자신을 초월하는 인재 양성에 전념하였다. '이용(利用)', '후생(厚生)'에 중심을 둔 고검부는 '창신(創新)'을 주장하였으며, 제자들에게 자신의 제한을 받지 않고 더 넓은 중국화의 발전에 노력하기를 바랐다. '정덕(正德)' 면에서는 유가교육사상의 '유교무류(有敎無類)'의 방침으로서 회화는 민족문화의 정취이며 인류의 고상한 정신의 산물이므로 사상품격을 첫머리에 놓았다. 또한 고검부는 화가는 마땅히 수준 높은 사회적인 책임감도 있어야 한다는 것을 강조하였다. 또 작품에는 국가관과 사회관, 민중관 등이 배어있어야 한다고 여겼다. 즉 중국화는 사회 책임감에서 나온 화가의 고상함, 고품격, 교육적인 예술사상의 표현으로서, 퇴폐적인 것이나 간악한 것, 개인의 이기적인 것은 융합될 수

없다는 것이다. 이러한 일면은 '理'적 서양회화와 근본적으로 구별되며, 동서양회화의 수평적인 비교에서 중국화의 본질적인 일면을 정확히 유출해 내었다.

## 5.3. 고검부 예술의 허실

일부 비평가나 이론가들 사이에서는, 고검부의 예술이 중국화의 도구로 유화식의 '似' 표현을 추구하여 화면이 두텁고 기름져 흐리고 혼탁하므로 중국화의 필묵 기운도 상실하고 서양화의 색채 정취도 잃었다고 말한다. 따라서 고검부의 작품이 중국화도 아니고 서양화도 아닌 회화인 듯한 인상을 주는 경우가 있다. 동서양회화의 융합에는 시초부터 여러 제한성이 있었겠지만 재료의 제한성에 대한 이러한 비평은 그 당시에 용납되는 이론 체계일 뿐, 지금에 와서는 용납되기 어려운 비평이라 생각된다. 이러한 '혼탁후니(渾濁厚膩)'가 존재한다면, 그 근원은 필묵 기법의 체계화와 서양 사실주의회화와의 급진적인 융합이 될 것이다. 이러한 폐단은 동시대 동서회화의 융합에 앞장선 중국 화가들한테서 많이 보였으며, 그들은 '유명한 화가'보다도 '현명한 교육가'로 역사에 자리 잡게 되었다.

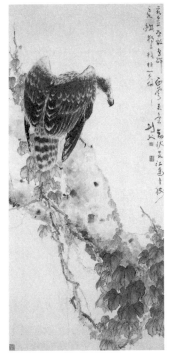

고검부, 추응도(秋鷹圖), 167.5×78

그러나 중국화의 필묵 기운을 상실하였다는 관점은 비평가 개인의 필묵 기운에 대한 남다른 이해로 보이며, 서양화의 색채 정취도 잃었다는 관점은 고검부의 예술 이론의 핵심에 대한 이해의 부족이라 보겠다. 고검부의 회화사상에서 서양화의 색채를 빌려 중국화에 응용한다는 해석은 있었지만, 중국화에 서양화의 색채 정취를 추구한다는 측면은 언급되지 않았다. 이처럼 주객이 전도된 일부 이론가들의 비판적 판단은 고검부를 서양 색채 방식을 시용한 중국화가에서, 중국화 도구로 서양정신을 추구한 서양 화가로 변신하게 하였고, 실패하게 하였으며, 중국 전통정신의 계승을 버린 파렴치한 예술가로 몰아버렸다.

따라서 고검부의 그림은 와필(臥筆)과 색의 과용으로 선의 골력, 화면의 신기가 상실하였다는 필법의 비평을 볼 수 있는데, 이런 형식주의 비평은 중국화 화론의 고유한 비평 방식으로 문인화의 장기적인 통치를 도와준 부분이 있다고 생각된다. 고검부가 타파하려는 것은 바로 이러한 회화의 규범적인 척도로서, 구속과 악습에 대한 항쟁이다. 이러한 와필(臥筆)과 과분염색(過分渲染) 속에는 고검부의 대범한 항쟁의 미가 깃들어 있다고 여겨진다. 여기에서 영남화파와 고검부에 대한 비평은 고검부와 영남화파가 내세운 창신(創新) 구호와 실천의 차이점에 있다. 앞에서 언급했듯이 고검부는 전통적인 중국회화와 서양화의 선별적인 융합을 대담히 시도하였으며, 그 때문에 여러 가지 비난을 받고 지금까지 논쟁의 대상으로 되고 있는데, 그의 작품에 신의(新意)가 부족하다는 평은, 비평가의 지나친 서양화적인 시각이거나 고검부의 예술 의도에 대한 이해의 부족함에서 온 것이다. 고검부는 중국화전통의 바탕에서 새로운 예술의 시대로 한걸음을 내딛었으며, 동시대 화가들과 후세에게 해맑은 중국화 발전의 길을 제시하였다. 일부 이론가나 비평가는 '예술의 민중화, 민중이 필요한 예술화'

의 구호가 철저하지 못하였다고 하였는데, 이것은 좀 더 깊이 생각해볼 문제이다. 고검부의 회화에서의 사실주의 경향이라든가, 교육에서의 여러 미술학원 설립, 민간예술활동의 활성화를 위한 '상해여자도화자수원(上海女子圖畵刺繡院)'의 설립, 여러 차례의 전시회 등은 그 시대 민중과 예술의 거리를 단축시키는 유력한 수단이었다.

## 5.4. 나오는 말

고검부의 예술이론이나 예술사상의 구체적 실현에는 중국화의 필연적인 발전이 보인다. 전통의 계승을 바탕으로 전통 사상의 핵심의 이해와 그것의 발전성을 감안해봄으로써 근대 중국화의 발전과 현대 중국화의 방향을 모색하였다.

전통에 대한 계승과 발전은 현대 중국 화단에서 가장 활발한 논쟁이다. 고검부의 예술사상에서 서양의 理와 동양의 神에 대한 관념은 체계적인 해석이 없었고, 거의 담론의 표층에만 머물러 있음으로 해서, 고검부의 예술세계, 나아가 영남화파의 예술세계에 대한 불충분한 이해를 초래하였다. 형식적인 척도를 타파한 고검부의 작품을 다시 형식적인 비평으로 해석하는 악순환을 초래하였다. 즉 고검부의 사상 체계에서의 전통은 일종의 '정신'이라는 해석이고, 그 정신체계의 터득과 해소는 각자 나름대로의 중국 전통회화사상에 귀결시킨다.

그 원인을 해석해 본다면 고검부의, 중국화의 발전 방향에 대한 제시는 직접적인 것이 아니라 은유적인 것임을 발견하게 된다. '창신(創新)'과 '인품(人品)'은 그의 긍정적인 주장이었으며, 그 외의 방향성적인 제시는 회화와 담론적 측면에서 찾아야 그 본의를 깨달을 수 있다.

따라서 고검부의 전통 관념에 대한 이해는 다음과 같이 몇 가지로 나눌 수 있다. 첫째, 중국화는 인품을 중시한다. 둘째, 중국화는 적극적이다. 셋째, 神은 작품세계 안에서의 神이고, 환생론적인 세계관의 체현이다. 넷째, '一'은 지속적인 발전이다. 다섯째, '俗'은 구속과 타락이며, 脫俗은 이러한 것을 타파하는 이념이다. 여섯째, 전통은 구속이 아니라 발전이며 생기이다. 일곱째, 전통은 정신이고 계승해야 할 것이며, 발전은 해석이고 선별적인 융합이다. 여덟째, 자연과 사회는 중국화의 원천이다.

# 6장

# 서비홍(徐悲鴻)의 회화와 예술정신

## 6.1. 생애와 예술

주지하다시피 서비홍(徐悲鴻)은 현대 중국이 낳은 대표적인 화가 중 한 사람이다. 그는 화가였지만 이론가였고 더 나아가 미술 교육가이기도 하였다. 따라서 중국의 근·현대 미술이나 미술 교육을 연구하고자 할 때는 서비홍을 간과할 수가 없을 것이다. 그만큼 그가 남긴 업적이 다양하고 크기 때문이다.

그런데 화가로서의 서비홍의 위상은 중국 현대 미술 서적에 비교적 널리 소개되어 있으나, 화가나 교육가로서의 모습이 다소 구체적이지 못하거나, 그의 업적에 비하여 객관적인 연구가 비교적 미진한 편이라 할 수 있다. 이는 서비홍의 생존 당시에 영향력이 막강했고 화단뿐만 아니라 정치, 사회 등 모든 분야에서의 그의 위상이 실로 대단하였으나, 그를 객관적으로 평가하기에는 시간적으로 다소 빠른 감이 없지 않기 때문이기도 하다. 어쨌든 그가 중국 미술계와 미술 교육에 남긴 업적은 타의 추종을

불허할 정도로 대단한 것이었음에 분명하다.

1) 생애

서비홍은 강소성(江蘇城) 의흥현(宜興縣)의 어느 가난한 가정에서 1859
년 7월 19일 태어났다. 그의 아버지는 성실하고 정직하며 가난한 화가였
으며 서예와 시문 등에 뛰어났다. 그의 이름은 서달장(徐達章)이며 비록
가난하기는 하였으나 그 지역에서는 덕이 많은 선비였다. 그는 자신의 이
름이 널리 알려지는 데는 관심이 없었으며 가정에 성실하고 서당에서 아
이들을 가르치는 데에 남다른 열의가 있었다. 그는 한학과 시문 등에 능하
여 아이들에게 사고의 명리함과 깊이를 깨닫게
하는 데에 많은 영향을 주었다. 그는 몇 평 안
되는 밭을 경작하여 여덟 식구의 생계를 책임
졌다. 서비홍은 이처럼 가난한 집안에서 큰아
들로 태어났기 때문에 어려서부터 부모를 도와
집안일을 해야 했다. 이처럼 열악한 환경과 싸
우면서 서비홍은 삶에 대해 매우 진지해졌으
며, 담대함과 강인함을 기를 수 있었다.

서비홍은 여섯 살이 되던 해부터 그의 아버
지로부터 글을 배우고 책을 읽기 시작하였으
며, 이 무렵부터 자연과 벗하면서 예술적 기질
을 키우게 되었다.[73] 서비홍의 아버지는 틈나

서비홍, 피리소년, 80×39, 1926

는 대로 그를 데리고 자연을 마음껏 감상하도록 하였고, 자세히 관찰할 수

---

72) 裔咢, 『徐悲鴻畵論』, 河南人民出版社, 1999. p.2

있도록 유도하였다. 따라서 그는 어려서부터 대자연과 고향에 대한 애정을 깊게 가지고 있었고, 그림 그리기를 매우 좋아하였다. 그러나 그의 아버지 서달장은 서비홍이 그림 그리기를 좋아하는 것을 그다지 기뻐하지 않았다. 자신이 그림을 그리면서 겪는 힘든 생활을 그의 아들이 똑같이 반복하는 것이 탐탁지 않게 생각되었던 것이다. 서비홍은 아버지의 지속적인 관심 하에 아홉 살이 되던 해에 사서오경(四書五經)을 읽었으며, 이 무렵에 확실하게 문화적인 기본과 미술 교육적 자질들을 습득하였다. 이처럼 서비홍은 그의 아버지 서달장의 애정과 관심 속에서 자라게 된다. 그는 어려서부터 위인들의 전기를 듣거나 읽는 것을 매우 좋아하였다. 또한 명절이 되면 시내에 나가 공연 중인 연극을 거의 모두 관람하였다. 또한 그는 읍내 村老들이 이야기하는 『수호지(水湖志)』와 같은 위인들의 이야기를 즐겨들었다. 이런 과정에서 그는 정직하면서도 착하고 강직한 성품을 갖추게 되었다.[74]

전술한 바와 같이 그의 아버지 서달장은 서당에서 글을 가르치는 훈장이기도 하였다. 이러한 면은 훗날 서비홍의 미술 교육에 많은 영향을 주게 된다. 그는 그의 아버지 서달장이 학생들을 가르치는 일을 못하고 바깥출입을 할 때면 아버지를 대신하여 학생들을 돌보게 되었다. 이러한 때면 서비홍은 학생들을 데리고 옛날 『수호지』나 『삼국지』에 나오는 인물들의 역할을 분담하여 시간을 보내고는 하였다. 그는 화가인 아버지로부터 미술 공부에 대한 허락이 떨어진 이후부터 많은 시간을 할애하여 그림을 열심히 그렸다. 서달장은 아들에게 그림을 가르쳐주었으며 매일 오우여(吳友如)의 그림을 습작하여 그리게 하였다.[75] 이러한 노력으로 서비홍은 열 살

---

74) 徐敬東, 『中國美術家的故事』, 中國少年兒童出版社, 1988, 48쪽

쯤 되었을 때 상당한 수준으로 그림을 그리게 되었다. 가난한 집안에서 태어난 그는 어려서부터 생계유지를 위해 아버지를 도와 많은 일을 하게 되었는데, 이러한 일들이 서비홍에게는 인생 경험을 할 수 있는 좋은 계기가 되었다. 특히 17살 때 아버지를 여의게 되어 더욱 강인함으로 무장하게 되었다. 이런 일들을 계기로 나이를 먹어갈수록 서비홍은 점점 의식이 강한 청년으로 변하였다. 이 무렵에 그는 중국 미술의 발전을 위하여 이바지하겠다는 굳은 의지를 가지고 고향을 떠나게 되었다.

서비홍은 스무 살이 되던 해에 비교적 문화적 교류가 활발한 상해를 찾게 되었다. 그는 여기에서 처음에는 많은 고생을 하여야 했다. 그림을 그리기 위한 돈을 벌기 위해 낮에는 유흥가에서 일을 했으며 밤에는 그림을 그렸다. 이 무렵에 그는 프랑스어를 공부하였고 그림이나 골동품을 소장한 사람에게 가서 그림을 감상하곤 하였다. 다음 해 서비홍은 상해에 있는 심미관(審美館)에 말이 그려진 그림을 보내 주었다. 심미관의 고선생은 서

비홍의 그림을 보고 옛날 한간(韓幹)의 말 그림보다도 뛰어나다고 극찬하였고, 마침내 이 그림이 출판되었는데 서비홍이 발표한 첫 작품이었다. 말 그림이 서비홍을 대표할 수 있게 된 배경에는 이러한 점들이 한

서비홍, 계림 풍경, 56×74, 1934

75) 吳友如 ( ? - 약 1893), 원래 이름은 吳嘉猷이며 자가 友如로 淸末의 畵家이다. 幼年은 매우 궁핍한 생활을 하였고 천성적으로 그림 그리기를 좋아하였다. 현재 上海博物館에 《豫園宴集圖》가 소장되어 있고, 南京博物院에는《五子圖》등이 소장되어 있다.

몫을 하였다고 하겠다. 이를 계기로 서비홍은 힘든 환경을 극복할 수 있다는 자신감과 믿음을 갖게 되었다.

그 후 서비홍은 합동화원(哈同花園)의 초빙을 받게 되었는데, 이 무렵 서비홍은 중국화의 강점을 바탕으로 중국화와 서양화의 명암과 투시를 결합한 새로운 중국화에 대해 고민하였다. 그리고 그의 그림은 마침내 새로운 전통을 창조하는 중국화로 귀결되기 시작하였다. 합동화원에서의 대우는 좋았으나 서비홍은 여기에 안주하지 않고 일본에서 공부할 뜻을 품게 되었다.

1917년에 서비홍은 일본 유학을 마치고 중국으로 돌아와 학술 연구 등에 참가하였으며 활발한 활동을 펼치게 되었다. 서비홍은 중국화단에 보수주의 사상이 뿌리 깊게 내려 있다는 것을 깨닫고, 옛것에 관심 있는 자는 그것을 잘 계승·발전시키고, 전통회화를 잘 그리지 못하는 자는 새로운 방법으로 고치며, 서양회화가 필요한 사람은 그것을 받아들여야 한다는 진보주의적 사고를 갖고 있었다. 그는 선진 미술 교육 방법을 들여와야 한다고 생각하기도 하였다. 결국 그는 프랑스 유학을 선택하였고 여기에서 서양식 그림과 화풍을 공부하였다. 그는 프랑스의 여러 미술관을 수시로 드나들었으며 훌륭한 예술가들의 작품에서 뛰어난 회화 기법을 배웠다.[76] 이후 서비홍이 그린 〈피리소리〉, 〈늙은 여인〉, 〈원문(遠聞)〉 등은 프랑스 미술 전람회 등에서 성공을 거두었고 미술계의 주목을 끌었다.

이후 그는 중국으로 돌아와 상해예술대학(上海藝術大學)에서 강의를 하였다. 이 무렵 그는 吳作人을 거의 개인지도 하다시피 가르쳤으며 그 덕분으로 오작인(吳作人)은 세계적인 화가가 될 수 있었다. 서비홍은 후에 중

---

76) 徐敬東, 『中國美術家的故事』, 中國少年兒童出版社, 1988. 51−53쪽

앙예술대학으로 옮기게 되었다. 이에 서비홍을 따라 오작인도 편입하게 되었으나 오작인은 매우 가난하여 더 많은 공부를 하기가 어려웠다. 그러나 서비홍은 오작인(吳作人)이 프랑스에서 공부할 수 있도록 물심양면으로 헌신의 노력을 다하였다. 이후 서비홍은 〈전횡오백사(田橫五百士)〉, 〈혜아후(  我后)〉, 〈구방고(九方皐)〉, 〈우공이산(愚公移山)〉 등을 창작하였고 세상과 타협하기를 싫어하였다. 그

서비홍, 자화상, 100×70, 1931

는 정당성이나 당위성이 없는 일은 절대로 하지 않았다. 심지어 장개석 정권과도 결코 타협하는 일이 없었다. 그는 대학에서 강의를 하였고 그림을 팔았으므로 일정한 수입이 있었으나 대부분의 돈을 가난한 학생들과 예술품을 수집하는 데에 사용하였다.

해방 이후 서비홍의 뛰어난 예술적 능력과 미술 교육에 종사한 풍부한 경험 등은 중국 정부의 높은 평가를 받았다. 그래서 서비홍은 중앙미술학교 원장과 전국 미술협회 주석을 역임하였다. 그는 새로운 작품 제작의 소재를 얻기 위하여 북경 교외 공사 현장에서 숙식을 하였다. 그는 자신의 회화적 이상을 실현하기 위하여 열심히 그림을 그렸다. 많은 노동자의 초상화를 그리고 좀 더 나은 화면을 구성하기 위하여 고민하였다. 서비홍이 北京으로 돌아왔을 땐 그 동안 계속된 작업등의 과로 때문에 뇌출혈로 쓰

러지고 말았다. 그는 반신이 마비되었으나 여기에서 멈추지 않고 모택동의 초상 등 대작들을 그려내었다. 그러나 그는 여러 가지 병으로 시달렸고 몸은 갈수록 약해졌다. 그러다가 뇌출혈이 재발하여 1953년 58세의 나이로 생을 마감하였다. 그는 평소 검소한 생활이 몸에 배인 인생의 선배이자 실천자로서 중국미술의 발전을 위해 큰 공헌을 한 화가이자 교육자라 할 수 있다.

## 2) 미술의 배경

서비홍은 그의 회화 세계에서 과학적 측면을 중시하였다. 이는 바로 서비홍의 회화가 사실성에 입각한 회화라는 점에서도 알 수 있다. 중국 회화가 전통적으로 사의(寫意)에 입각한 그림이 대부분이라고 볼 때, 서비홍의 이러한 성향의 그림은 당시로는 매우 획기적이고 실험 정신이 강한 그림이라고 할 수 있다. 이는 이 무렵 일어났던 5·4 신문화운동과도 상응하는 일이었다. 5·4 운동은 중국의 신예술 운동의 기본 바탕이 되었고 더 나아가 학교 미술 교육의 기초가 되었다.[77] 이 무렵 중국의 열악한 환경과 여러 상황들은 중국의 변화를 보다 실질적으로 강요했고 여기에 부응한 회화 가운데 대표적인 것이 사실주의였다고 할 수 있다. 그러기에 그의 사실주의는 중국 화단과 미술 교육에 많은 영향을 주었다.

사실주의에 대한 서비홍의 열의는 일본의 유학과 프랑스의 유학으로 더욱 확고하게 되었다. 서비홍은 유학 등에서 얻은 이러한 경험을 바탕으로 중국에서의 사실주의 미술 교육사상에 커다란 영향을 미치게 된다. 서비홍의 사실주의에 대한 관심에는 그의 아버지 서달장의 영향이 컸다고 하

---

77) 張小俠,『中國現代繪畵史』, 江蘇美術出版社, 1988. 38쪽

겠다. 앞서 언급했듯 그의 아버지는 서비홍이 아홉 살 되던 해에 오우여(吳友如)계의 인물 그림을 모사하는 공부를 시키기도 하였다. 그뿐만 아니라 이 무렵에 마친 사서오경(四書五經)에 대한 공부는 그의 예술 사상과 미술 교육에 깊은 영향을 주는 기초와 계기가 되었다. 그의 아버지는 바쁜 노동 속에서도 틈만 있으면 서비홍을 데리고 푸른 강둑을 걸으면서 그에게 자연을 관찰하고 감상하게 하였다. 또한 서비홍은 아버지가 계시지 않던 어느 날 집에 찾아온 아버지 친구 분의 특징을 잘 포착하여 사실적으로 그려 놓아, 아버지로부터 많은 칭찬을 받기도 하였다.[78] 이처럼 서비홍은 성장하는 과정 속에서 자연스럽게 미술에 대한 과학적 인식을 하게 되었으며, 사실주의에 대한 생각과 애착이 더욱 증폭되었다. 어렸을 때의 성장 과정 때문인지 그는 유학 중 사실주의 교육을 충실히 받았으며, 이 모든 것이 훗날 그가 사실주의 예술사상을 실천하는 근간이 되었다. 이것은 『5·4운동』이후의 침체된 중국 미술에 새로운 활력소를 불어넣는 계기가 되었다.[79]

日本에서의 미술 공부는 서비홍의 사실주의적 미술사상의 형성에 많은 영향을 주었다. 그가 일본에서 미술 공부를 한 기간이 얼마 되지는 않았으나 그로 하여금 좀 더 실리적이며 현실주의적인 예술 사상을 형성하도록 많은 영향을 미쳤다. 당시 일본의 미술계는 서양의 미술에 크게 경도되어 있었으며 이러한 미술 사조는 서비홍에게 많은 자극이 되었다. 그는 일본에서 돌아온 후, 그림을 그릴 때는 매우 똑같이 그려야 함을 강조하였다. 그러나 그는 옛 선인들의 그림을 베끼는 식의 태도를 잘못된 교육 습관으

---

78) 徐敬東,『中國美術家的故事』, 中國少年兒童出版社, 1988. 48쪽
79) 林木,『20世紀 中國畵硏究』, 廣西美術出版社, 2000. 304쪽

로 생각하였다. 그는 옛 방법대로 그림을 잘 그리는 사람은 그것을 더욱 계승·발전시켜야 한다고 생각했고, 그렇지 못한 사람들은 서양의 그림 방법도 융화시킬 수 있다고 생각하였다.[80] 이처럼 서비홍에게는 사실주의에 입각하여 동·서양의 장단

서비홍, 황산, 67×81, 1935

점을 고루 활용하자는 생각이 그의 예술 교육 사상의 바탕에 있었다.

　서비홍의 사실주의 정신은 채원배나 진독수 등의 영향을 받았다고 하겠다. 채원배는 양화를 재료로 하여 중국화를 그릴 때는 사실주의를 바탕으로 하여야 함을 강조하였고, 진독수 역시 서방의 사실주의를 반드시 받아들여야 함을 강조하였는데, 이들 모두 중국 근대화의 선구자들이었다. 서비홍은 1917년 말에 일본에서 중국으로 돌아왔을 당시, 북경대학의 교장으로 있던 채원배의 초청으로 북경대학 화법 연구회에 있기도 하였다. 당시 북경대학은 신문화운동의 요람으로 『신청년(新靑年)』 등 진보주의적인 간행물을 발간하기도 하였다.[81] 서비홍은 신문화 운동의 충격과 영향 등으로 1944년 『당대문예(當代文藝)』의 '中國藝術的貢獻及其趨向'이라는 글에서, 예술은 응당 사실주의의 길을 걸어야 하고 선임들의 훌륭한 작품

---

80) 徐敬東, 『中國美術家的故事』, 中國少年兒童出版社, 1988. 52쪽
81) 徐敬東, 『中國美術家的故事』, 中國少年兒童出版社, 1988. 51쪽

과 전통 유산을 당연히 존경하고 흡수·연구하여야 하나, 인습적인 모방이 되어서는 곤란함을 강조하였다.[82]

당시 서비홍은 중국 미술이 전통적인 보수사상에 뿌리 깊게 젖어 있음을 실감하지 않을 수 없었다. 따라서 서비홍은 인습에 젖은 보수사상을 타파하기 위하여 중서 미술의 융화를 모색하였다. 이러한 주장은 『5·4 신문화운동』과 부합되었고, 그는 좀 더 과학적인 미술 교육 방법들을 들여오기 위하여 프랑스 유학을 선택하였다. 프랑스에 도착한 후 서비홍은 파리 국립고등미술학교에 합격하였으며 엄격한 소묘의 기초 훈련을 받았다. 이 때 서비홍은 서양의 소묘가 단색으로 물체의 색과 명암 등을 나타내는 데 상당한 효과가 있다는 것을 인식하게 되었다. 더 나아가 이러한 소묘는 모든 형상의 구성 능력을 배양하는 기본이라는 점을 깨닫고, 그는 실물을 놓고 부단히 사생 연습을 하였다. 이러한 과정 등을 거쳐 서비홍은 그의 사실주의에 대한 예술관을 더욱 분명히 하였으며 서양의 예술과 기법을 참고한 그의 사실주의의 근간이 마련되었다.

## 6.2. 교육의 실천과 장단점

### 1) 미술교육의 실천

서비홍은 어렸을 때부터의 영향을 바탕으로 평생을 사실주의 미술 교육에 애정과 관심을 지녔으며 중국의 근·현대 미술에 많은 영향을 주었다. 그는 시간이 지나면 지날수록 사실주의에 확고한 신념을 지니고 있었다. 그는 중국 미술이 지니는 비사실성에 반대하였으며 일련의 교육사상 체계

---

82) 翕咢, 『徐悲鴻畵論』, 河南人民出版社, 1999. 73쪽

를 바탕으로 중국 근대 미술을 변화시키는 데 결정적인 역할을 하였다.[83]

그가 살았던 시대는 『4·12 사변』 등 혼란의 시대였다. 서비홍은 이러한 중국의 상황들로 보아 혼자의 힘으로 예술 부흥을 꾀하기에는 역부족이라는 것을 깨닫고, 후학들을 육성하는 데에 모든 정력을 쏟아야 한다고 생각하였다. 따라서 서비홍은 프랑스에서 귀국한 후 현실주의적인 예술교육체계에 많은 관심을 두었다. 그는 상해 남국예술학원(南國藝術學院)과 남경 중앙대학을 토대로 미술 교육에 대한 체계적인 작업들을 전개시켰다. 그는 학생들에게 회화를 가르칠 뿐만 아니라 학생들이 미술의 정도를 갈 수 있도록 지도하였다. 서비홍은 신세대 청년들의 성장에 관심을 가지고 길러내는 것이 자신의 창작 행위라고 생각하였다.[84] 이처럼 서비홍의 교육에 대한 열정은 작품 제작 못지않게 대단하였다. 그는 미술 교육에 대해서 다음과 같이 언급하였다.

"예술품의 질이 좋은가 나쁜가를 구별해 내려면 심미 교육이 필요하며, 교육의 목적은 원래 인류 고유의 명성(본질)을 높이는 데에 있는 것이다. 다시 말해 철을 강철로 변모시키거나 곡식이 성숙하게 된다는 의미이다. 만약에 철이 나중에 녹슬어 버리거나 곡식이 쭉정이로 된다면 교육의 공로가 없어질 뿐 아니라 사람으로서의 일이 헛되이 되는 것과 같다."[85]

서비홍은 미술교육의 목적이 인류가 지니는 본성을 고양시키는 데 있다고 생각하였다. 인류가 지니는 고유한 본성을 더욱 훌륭하게 강화시켜 주

---

83) 郞紹君,『現代中國畵論集』, 廣西美術出版社, 1999. 392쪽
84) 徐敬東,『中國美術家的故事』, 中國少年兒童出版社, 1988. 55쪽
85) 徐悲鴻,『藝術週刊』獻辭. 見『徐悲鴻畵論』, 河南人民出版社, 1999. 69쪽

는 역할을 미술이 담당하는 것으로 보았던 것이다. 그는 이러한 과정을 무리 없이 수행해내기 위해 미술 교육이 반드시 필요하다고 생각하였다. 그는 화가 한 사람 한 사람도 중요하지만 이는 어디까지나 개인의 영욕에 관계되는 것이라 생각하였다. 한 개인의 작가적 성패보다도, 만약 미술 교육 사업을 발전시켜 많은 화가를 배출해 낸다면 이는 국가적 차원의 성과가 된다고 생각하였다.[86)]

그는 또한 미술 교사의 자질에 대해서도 강조하였다. 미술교사의 자질에 대한 서비홍의 관점은 상당히 냉혹할 정도로 강하다. 그는 미술교사는 항상 학생들의 입장에서 학생들을 이해할 수 있는 넓은 포용력을 지녀야 함을 강조하였다. 더 나아가 자신보다 훨씬 훌륭한 학생을 가르쳐내지 못하는 미술 교사는 교사의 자질이나 능력이 없다고 보았다. 미술 교사는 훌륭한 인재를 양성하기 위한 전문가이지, 자신들의 예술 세계를 펼쳐 보이는 전문적인 화가 집단이 아니란 점을 제대로 꿰뚫어 보고 있었다. 교사는 작가가 아니기 때문에 학생들이 교사를 추월하는 것을 두려워하지 말아야 한다고 생각했다. 가령 청색은 남색에서 나왔는데 청색이 남색보다도 우월하듯이 학생이 교사의 수준보다 더 우수해지는 것은 필연적이라고 보았다.[87)] 이러한 그의 주장은 그가 추구하는 사실주의 정신과 맞물려 당시 수구적이며 비사실적인 중국 미술에 많은 영향을 주었다. 서비홍은 또한 어느 화가에게나 자신만이 지니는 고유한 개성이나 특징이 있기 마련인데, 이러한 특성들을 바탕으로 학생들이 미술에서 추구하는 바를 면밀히 파악해야 하며, 학생들이 자신들의 역량을 마음껏 발휘할 수 있도록 각

---

86) 王震, 徐伯陽編, 『徐悲鴻藝術文集』, 寧夏人民出版社, 1994.
87) 裔萼, 『徐悲鴻畵論』, 河南人民出版社, 1999. 70쪽

각의 역량을 파악하여 지도해줘야 한다고 생각하였다. 더 나아가 이를 바탕으로 학생들이 자신의 미술적 기초와 바탕 위에서 자신의 길을 잘 헤쳐나갈 수 있도록 지도해 주어야 한다고 보았다.

서비홍은 미술 교육에 대한 뚜렷한 가치관을 바탕으로 해서 소묘에 대한 중요성을 강조하였다. 그는 중국 각 지역의 미술학교에서는 신입생의 입학시험, 기초 과정, 습작 교육, 창작 연습 등에서 소묘를 기초로 하여야 한다고 주장하였다. 그의 이러한 주장은 오늘날의 시각에서 볼 때 문제점이 많은 게 사실이다. 특히 주관주의적이며 서정적인 중국 미술의 특성상 상당히 이율배반적인 면이 있다. 그럼에도 서비홍의 미술 교육에서의 사실주의적인 교육 논지는 중국의 현대 미술에 많은 영향을 주었다. 그러면서도 그는 중국 미술 교육이 고전으로부터 영향을 받아야 한다고 생각하였다. 그는 오늘날 중국 사람들이 고개지(顧愷之)나 장승요(張僧繇), 육탐미(陸探微) 등이 누구인지 모르는 것을 개탄하였으며, 이러한 원인을 교육의 탓으로 돌렸다. 그는 선대의 것을 가르치는 미술 교육에 대하여 다음과 같이 언급하기도 하였다.

"우리나라의 옛날 사람들은 미술 교육을 매우 중시하였는데 樂과 같은 것을 그 실례로 들 수 있고 孔子 이후로는 없어졌다. 그러던 것이 兩漢 때 다시 되살아나 문인이라면 모두 書를 잘하였다. 書는 描寫에서 기원한 미술이었다."[88]

서비홍은 고전을 중시하였으며 그 가운데서도 묘사에 대해 많은 관심을

88) 『時報』, 「大同大學講演辭」, 見 『徐悲鴻畵論』, 河南人民出版社, 1999. 71쪽

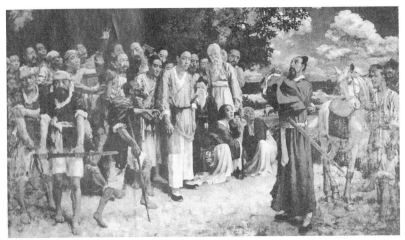

서비홍, 전횡오백사, 197×349, 1930

지녔다. 이러한 면은 그가 미술교육에서 소묘의 중요성을 강조한 것과 부합된다. 소묘는 사실성을 바탕으로 하고 있고 이는 서비홍이 미술교육에서 가장 중요시했던 것이라 하겠다. 그가 강조한 新七法은 어떻게 보면 그림에 있어 정확성을 강조한 것일 수 있다. 그는 "과학의 천재는 정확성에 있는데 예술의 천재도 마찬가지다."라고 주장하였다.[89]

2) 미술교육의 장단점

서비홍의 미술교육은 앞서 논술한 바와 같이 사실주의를 중시한다. 그러나 순수한 미술을 추구하는 회화가 사실성만으로 미술이라는 거대한 물건을 담기에는 그릇이 너무 적다. 특히 주관주의적이고 정신적인 중국 미술의 특성상 회화에서의 사실성은 중국 미술에서 하나의 부파적(部派的)인 역할은 할지 모르나 오랜 전통을 지닌 중국 미술을 개변하기에는 역부

---

89) 張少俠, 『中國現代繪畫史』, 江蘇美術出版社, 1986. 17쪽

족이었다. 특히 그가 주장하는 사실주의는 유럽의 소묘 미술과 서양의 예술 정신에서 영향을 받은 서양 미술의 소산이다. 이러한 예술 사조를 세계에서 가장 오래된 미술의 역사를 지닌 중국 미술에 대입시키기에는 문제점이 있다. 서비홍 한 개인의 미술에서 사실주의를 주장하는 것은 미술의 특성상 별다른 문제점을 지닐 수는 없지만, 중국 미술의 전체에 대해 서양의 사실주의 미술 교육을 적용하는 것은 다소 무리가 있다. 서비홍의 화풍은 중국 회화의 장점을 바탕으로 중국회화와 서양화의 명암, 투시를 결합하여 순수한 중국 문화의 장점을 더욱 살린 것이다. 또한 서비홍은 "중국 미술 사업의 부흥을 위하여 서방의 뛰어난 예술을 배우고 형태 구성의 방법을 배우며 과학적인 미술 교육의 방법을 들여오기 위하여 유럽으로 가기로 결심하였다."고 하였다.[90)]

이처럼 서비홍은 비사실주의와 담을 쌓으면서 서양의 사실주의를 의도적으로 끌어들여 더욱 그의 미술 교육 이론을 구체화시켰다. 서비홍은 중국의 미술 교육에 서양의 소묘와 같은 것이 필요하다고 생각했다. 그의 소묘 기초론은 서양의 과학주의에 기초한 것이었으나 중국의 미술교육에 많은 영향을 미치게 되었고, 중국의 미술에 커다란 변화를 초래하게 되었다. 그러나 이러한 면은 대체로 지금까지 주관주의적이며 서정적인 중국의 미술을 생각하여 볼 때 중국 미술의 거대한 흐름과는 정면으로 배치되는 것이라 해도 과언은 아니다.

이러한 선상에서 볼 때 1947년 북평예전(北平藝專)의 선생들이 서비홍이 중국화를 무시하는 경향에 대해 반발하였던 것과, 중국 미술 협회가 서비홍의 화풍에 대해 문제점을 제기하였던 것 등은 서비홍의 예술관과 미

---

90) 徐敬東,『中國美術家的故事』, 中國少年兒童出版社, 1988. 52쪽

반천수, 소게도(小憩圖), 224×105, 1954

술교육론의 문제점 때문이었다. 부포석(傅包石)은 중국화의 우수한 전통은 몇 천 년의 역사와 특별히 풍부한 유산에 있다고 보고, 이러한 연유로 중국화는 풍부한 인민성과 현실주의 정신을 지니고 있다고 생각했다. 또한 중국화는 형상과 선 그리고 공간 관계에서 독특한 형식으로 나타나는데, 이러한 형식은 중국인의 사상과 감정의 산물이라고 언급하였다.[91] 부포석의 이 글은 중국 미술의 특성을 잘 나타낸다. 결국 중국화는 서양의 미술과 근본적으로 다르다는 것을 인식하게 한다. 서비홍의 유럽식 사실주의의 중국 미술에로의 접목은 중국의 이런 거대한 뿌리를 간과한 측면이 있다. 서비홍은 당전중국예술문제(當前中國藝術問題) 가운데서 다음과 같이 말하였다.

"과학을 연구하기 위해서는 수학을 기초로 하여야 하며, 예술을 연구하기 위해서는 소묘를 기초로 하여야 하고, 과학은 국경이 없으며 예술 또한 천하의 공통 언어이다. 중국에서 무릇 교육을 받은 사람이라면 수학을 배우지 않은 사람이 없으며, 서양 수학을 공부한다고 말하는 사람을 듣지 못

91) 葉宗鎬, 『傅包石美術文集』, 江蘇文藝出版社 1986. 624쪽

하였듯이 소묘를 배우는 것도 당연히 똑같은 형태이다."

서비홍은 예술을 과학과 비슷한 상황에서 해석하고 있다. 그러나 국경 없는 과학 지식의 습득은 결국 그 나라와 민족을 위한 영양분으로 돌아가게 되지만, 예술이 자기의 특성을 상실했을 때는 그 나라의 민족성과 특수성까지도 소멸시키는 특수함을 지닌다. 따라서 서비홍이 주장하듯 과학과 예술을 같은 선상에서 비교하는 것은 매우 추상적인 면이 있다. 이러한 면은 서비홍과는 반대적 입장을 견지하는 중국의 예술 사상가 반천수(潘天壽)의 다음 글에서 더욱 명확해진다.

"어느 나라, 민족이나 마땅히 자기만의 독립된 문예가 있기에 그 나라의 국가와 민족은 더욱 빛나게 된다. 민족 회화의 발전은 민족의 독립과 민족의 자존을 지닌 격이 높은 생각을 배양시키는 데 중요한 의미를 지니고 있다."(談談祖國目前的國畵情況, 1959)[92]

그런가 하면 반천수는 『논화잔고(論畵殘稿)』에서 "예술과 과학은 같지 않다. 예술은 각 민족과 각 개인의 특수한 정취에 공헌하는 데에 있고, 과학은 전 인류가 공동으로 증진시키는 것을 추구하는 데 있다."라고 말한다.[93] 반천수의 주장은 徐悲鴻의 주장과는 다르다. 오늘날 예술 사상을 추구하는 경향으로 보면 반천수의 견해는 갈수록 더욱 설득력을 보인다. 최근 유행하였던 철학의 한 사조인 포스트모던 같은 경우도, 다원화 사회에

---

92) 見 潘公凱, 『潘天壽畵論』, 河南人民出版社, 1999. 36쪽
93) 上同, 42쪽

서의 제3세계 국가의 수용이라는 측면에서 본다면 민족성과 국가 예술은 매우 중요한 면을 지닌다. 리꾀르(Ricoeur)는 문화예술에 대해 언급하면서, "범세계적인 추세에는 어느 민족도 가세하지 않을 수 없다."라고 전제하고, "특징 없는 세계적 문화 패턴 속에서 그 민족의 독특한 정신문화를 유지하는 것이 관건이다."라고 역설하였다.[94] 이와 같은 견해에서 볼 때 서비홍이 과학과 미술을 같은 선상에서 해석한 것이나, 서구의 미술을 세계 미술의 커다란 한 주류를 이루고 있는 동양 미술이나 중국 미술에 접목시키려고 시도한 점은 어느 정도 무리가 따른다.

그렇다고 해서 서비홍의 미술 교육이나 사상이 중국 미술에 나쁜 영향만을 미쳤다는 건 아니다. 서비홍의 미술 이론은 혼란기였던 당시 중국 정치사에 없어서는 안 될 중요한 예술론이었다. 서비홍이 살던 시대는 중국이 내우외환(內憂外患)이랄 수 있는 어려운 상황에 처해있었던 때이다. 당시의 예술가들로서는 어려운 국가를 위해 일할 수 있는 것이 가장 의미 있는 일이었다. 그 때문에 당시의 혁명을 널리 알릴 수 있는 사실주의적인 그림은 어려운 국가를 위해 매우 필요한 일이었다. 그는 중국화 혁신 운동의 선구자이기도 하고 실천가이기도 하다. 또한 그는 고전 형태의 중국화를 현대적 형태의 회화로 전환시키기 위하여 많은 노력을 하기도 했으므로 독특한 품위를 지닌 새로운 중국화를 창조하였다.[95] 徐悲鴻의 사실주의에 입각한 미술 교육과 예술론이 중국이라는 한 나라를 위해서는 매우 뜻 있는 것이었다. 비록 서비홍 자신의 그림은 현실 생활에 대한 그대로의 반영이 아니었을지 모르지만, 그의 사실주의적 미술 교육사상은 중국 현

---

94) Paul Ricoeur, *Universal Civilization and National Cultureistory and Truth*, Northwestern Univ, press, 1965. p.276
95) 郎紹君, 『現代中國畵論集』, 廣西美術出版社, 1999. 393

실주의의 미술에 토대가 되었다.

서비홍은 중국의 혁명 집단과 밀접한 관련을 맺으면서 미술 교육에 많은 공헌을 하였다. 그는 학교를 설립하는 것이 예술을 전파할 수 있는 도구라고 생각했으며, 이러한 철학을 바탕으로 남경(南京)의 고등사범학교(高等師範學校)에 예술과를 설립하기도 하였다. 이는 오늘날 중앙대학 예술과의 전신이기도 하다. 그는 여기서 학생들에게 미술을 가르쳤을 뿐만 아니라 훌륭한 예술의 길을 지도하였다. 이처럼 서비홍의 열정적인 교육에 힘입어 세계적으로 이름을 떨친 吳作人과 같은 인물이 배출되기도 하였다. 그는 미술 교육을 중시하면서도 예술 창작도 게을리 하지 않은, 중국이 낳은 걸출한 사실주의적 화가임에 분명하다.

## 6.3. 나오는 말

서비홍의 어린 시절은 매우 가난하였다. 그는 어려운 형편에서 당시의 거대한 흐름인 신문화운동의 소용돌이 속에 있었다. 또한 서비홍은 단기간의 일본 유학과 프랑스 유학으로, 서양의 예술 교육 및 비교적 자유스러운 사고의 영향을 받았다. 그러면서도 그는 자신의 조국인 중국을 매우 사랑했고 민족을 동정하는 마음을 품고 있었다. 서비홍은 채원배의 미술 교육 사상으로부터 많은 영향을 받기도 하였다. 그는 프랑스에서 귀국한 후에 남국예술학원의 미술계 주임으로 초빙되어, 그가 평소에 담고 있던 미술운동의 포부를 펼치기 시작하였다. 그가 중국 미술 교육에서 강조하였던 것은 사실주의 및 서양 소묘의 발전이었다. 과학과 회화의 동류를 주장하기도 한 그는, 중국 미술에 가장 많은 영향과 변화를 가져다 준 인물임과 동시에 가장 반대급부를 많이 지닌 화가 중 한 사람이기도 했다.

그가 추구한 미술교육은 당시의 중국 미술교육의 낙후성과 밀접한 관련을 지니고 있다. 그는 중국의 미술 교육이 낙후한 중요한 이유는 전통 계승이 아닌 인습을 그대로 보존하려는 데에 원인이 있다고 생각하였다. 따라서 중국화의 가장 주요한 특성이라고 할 수 있는 관념적이고 사의적인 면을 보다 현실적이고 사실적이며 과학적인 방법으로 바꾸어야 한다고 생각하였다. 이것을 실행하기 위해서는 미술 교육이 가장 중요하며, 훌륭한 학생을 키워내기 위한 훌륭한 선생님의 존재가 매우 중요하다고 생각하였다. 이처럼 훌륭한 선생님은 훗날 자신들보다 나은 제자를 길러내야 하며 그렇지 못하면 교육자로서의 자질이 없다고 역설하기도 하였다.

　서비홍은 이러한 미술 교육을 위해서는 체계적인 소묘 교육이 반드시 필요하다고 보았다. 소묘 교육의 바탕 위에서만 구태의연한 중국화의 발전적인 변화가 있을 것으로 확신하였고, 신중국화 운동도 성공적으로 마무리 될 것으로 생각하였다. 이러한 체계적인 소묘 교육은 2년 이상의 엄격한 교육 기간을 필요로 하며, 이로부터 비로소 정지된 상태의 사물들을 관찰하고 그려내는 것 등을 할 수 있다고 보았다. 그는 연 차에 따라 그림을 그리는 단계가 있다고 생각했으며 동적 상태를 잘 포착하는 것이 가장 중요하다고 보았다. 인물화 교육을 가장 중요시한 서비홍은 인물화를 그릴 때는 정신과 감정이 살아있어야 한다고 강조하였다. 그는 이처럼 소묘 교육을 바탕으로 한 신중국화운동을 주장하다 보니 서양의 미술을 매우 중요시할 수밖에 없었다. 따라서 서비홍은 중국의 미술 교육이 서양의 미술 교육을 따라가야 하다고 생각하는 듯한 이미지를 다른 사람들에게 심어주었다.

　그러나 중국 미술의 거대하고 유구한 역사로 볼 때 서비홍의 미술 교육관은 반천수 등 다른 전문가들의 사고와는 맞지 않았다. 그의 미술 교육은

유구한 중국 미술의 사의적이고 관념적인 특수성을 간과한 면이 있다. 서양의 미술과 중국의 미술은 그 철학적 바탕이나 인식의 차원에서 볼 때 완전히 서로 다른 거대한 두 축이라는 것을 보지 못하였다. 중국의 미술은 지금까지 그 나름대로 도도히 흐르고 있으며 서양의 미술과는 그 시작도 뿌리도 다른 것이다. 그럼에도 서비홍의 서구 미술에 대한 관심은 중국화에 대한 애정에서부터 시작된 것임을 간과해서는 안 될 것이다.

# 7장

# 노신(魯迅)의 미술론

## 7.1. 들어가는 말

중국에서 새로운 목각(木刻) 예술을 전개하고 그 기초를 만들었던 노신(魯迅)은 예술 사상가로서 그리고 미술 교육자로서 혹은 문화 정치 운동가로서 살다간 중근 근대기의 대 선각자라 할 수 있다. 그는 미술에 대해 자신의 견해를 뚜렷이 밝혔을 뿐만 아니라 많은 저술을 남겼다. 노신은 매우 겸손한 인물이었고, 미술에 대한 그의 견해는 서비홍을 비롯하여 임풍면, 부포석 등 당시 여러 예술가들에게 좋은 영향을 주었다. 그는 미술에 대해서 스스로 문외한이라 했지만 미술 교육에 대해서 많은 관심을 가졌고, 중국 미술의 부흥을 위해 많은 공헌을 한 인물이다. 이처럼 미술계에 많은 일을 한 노신은 중국 이외의 세계적인 미술사나 미술 이론에도 밝은, 미술 문화에 탁월한 이론가였다. 또한 그는 깊고 두터운 문학적 소양을 지녀 이를 바탕으로 미술 창작, 미술 감상, 미술 평론 등 여러 방면으로 미술계에 많은 영향을 주었다. 그는 비록 화가는 아니었지만 그의 높은 문화사적인

안목은 미술뿐 아니라 철학 등 여러 방면에서 후대의 사람들에게 많은 영향을 주었다.

노신은 매사에 사물과 대상 그리고 현실 존재를 철저하게 분석하는 성품을 지녔었는데 이러한 면은 미술에 대해서도 예외가 아니었다. 좀 더 깊게 사색하고 넓게 생각하는 자세를 지닌 노신은 당시 중국의 문화와 사회뿐 아니라 미술과 미술 교육의 현장에 대해서도 열정어린 건설적인 주장을 하였다. 이는 미술의 한 영역에 국한된 것이 아니라 당시 중국미술의 전체 국면에 대해 언급한 것으로서, 중국의 미술을 돌아보고 반성하며 각성할 수 있는 계기가 되었다. 따라서 오늘날에도 중국에서는 노신의 예술문화 사상이 높게 평가되고 있으며, 미술문화계에 많은 영향을 주고 있다.

노신이 중국 근현대미술운동의 과정 중에 피력한 미술문화 이론은 중국 현대 미술의 전개를 위해서도 매우 중요하다. 노신은 여러 미술론을 글로 남겼지만 미술교육에 대한 글은 그리 많지가 않다. 따라서 노신의 미술과 미술 교육에 대해 살펴보고 그의 미술사상과 교육이 중국에 어떤 형태로 영향을 주었는지 살펴보고자 한다.

## 7.2.  청년 시절

노신은 1900년대 초에 일본으로 유학을 갔다. 그는 일본에서 처음부터 미술과 미술교육문제에 관심이 많았다. 그는 일본의 미술교육이 중국보다 한 단계 앞서간다고 생각했으며 이를 중국의 미술과 교육에 적용시켜야 한다고 생각했다. 노신은 1903년 1월, 대략 한 달 동안 동경에서 거행된 소흥동향간친회(紹興同鄕懇親會)에 참석하여 많은 것을 보고 느끼며 생각하는 기회를 가지게 되었다. 이 동향회에 참가한 후에 소흥에 적을 둔 27

명의 일본 유학생들은 함께 '소흥동향공함((紹興同鄕公函)'이라는 모임을 결성하여 소흥 사람들에게 편지나 안내문 등을 보냈다. 이것은 15개항으로 된 소책자로서, 메이지 유신이 일본을 세계강국으로 변모시킨 원인을 분석하면서, 교육뿐만 아니라 정치, 공예 등 세 가지 측면에서 언급한 책자였다. 주지하다시피 일본은 메이지 유신을 통해서 근대 산업국가로 가는 길을 순조롭게 갈 수 있었고, 영·일동맹(1902) 및 청일전쟁(1894~1895)과 러일전쟁(1904~1905) 등을 통해 주요열강으로 세계무대에 등장했던 것이다. 유학생들은 소흥 지역의 사람들에게, 가능하면 외국에 유학하여 외국의 선진문화와 과학기술을 배우고 익히며 그들의 선진문물을 흡수하여 위급하게 된 중국을 구할 것을 호소했다. 그들의 권고에는 구구절절마다 애국심이 넘쳐흘렀다고 한다. 그들은 일본교육제도와 일본 공예 미술뿐 아니라 각 학교의 교과목과 교수방법 그리고 교육의 방향과 교육적인 내용을 소개하고자 했다. 이 과정에서 유학생들은 미술교육을 더욱 발전시켜야 한다는 간절함을 담았었는데, 이들의 염원은 국내의 유신변법운동(維新變法運動)과 더불어 새로운 학문을 흡수하여 나라를 부강하게 만들어야 한다는 지식층의 요구와 맞아떨어지게 되었다.

이런 염원에 힘입어 중국 내에서는 미술 교육과 관련된 많은 논의가 시작되었다. 대체로 가학 내지는 도제식으로 미술 공부를 하고 교육을 받던 당시 중국의 분위기에서는 이와 같은 선진화된 교육 방식이 획기적인 것으로 여겨졌다. 마침내 1902년 7월12일 관학대신(管學大臣)이었던 장백희(張百熙)는 당시로서는 무게가 실린 교육학당이었던 진진학당(秦進學堂)에 도화과(圖畵科)를 개설하였다. 이 도화과는 주로 어린 학생들을 상대로 한 교육과정이었다. 이들은 미술 교육에도 새로운 교육법이 흡수되어야 한다는 것을 자각하고 있었다. 따라서 보다 더 과학적이고 체계적인

미술 교육을 위하여 학기제를 도입하고 새로운 교육 방식을 채택하였다. 이처럼 새로운 미술 교육 방식이 제정되고 실행됨에 따라 각 지역에서는 일본 미술 교육 방식을 본뜬 새로운 미술교과서와 각종 화첩들이 점차적으로 만들어지게 되었다.

## 7.3. 교육 건설과 노신

### 1) 사회적 환경

중국은 정치, 경제, 사회적으로 자국이 다른 선진국에 비해 낙후되어 있다는 사실을 점점 깨닫기 시작하였다. 이들은 가능한 한 빠른 시간에 새로운 미술 교육을 편제로 한 교육 기관을 전국 주요 도시에 만들고자 하였다. 이처럼 사회 전반에 걸친 절박한 상황 때문에 우선 가까운 일본의 교육 방식을 모델로 할 수밖에 없었다. 그들은 우선 진진학당을 중심으로 한 미술 교육을 실험적으로 전개시킬 수밖에 없었다. 그 후 중국 최초로 도화 수공과를 설립한 사범학당은 1902년에 창립된 남경에 있는 양강우급사범학당(南京兩江優級師範學堂)이다.

중국의 미술은 주지하다시피 동양권의 미술문화에 많은 영향을 주었을 뿐만 아니라 의고주의사상(擬古主義思想) 등으로 수많은 화론과 대단한 역사성을 지니고 있기도 하다. 그럼에도 불구하고 국내 권력 기반의 잦은 붕괴로 어떤 시대에는 미술이 세월의 흐름에 비해 낙후되거나 더디게 변화하는 경우도 많았다. 중국의 근대기도 이러한 상황에 비추어 볼 수 있다. 낙후된 중국의 근대 미술이 크게 변화하게 된 결정적인 계기 가운데 하나는 신흥 미술교육이 어느 정도 성공적으로 전개되었던 점을 꼽을 수 있다. 이는 현대 중국의 각종 새로운 미술이 모두 신식 미술 학교와 운명

을 함께 한 것과도 관련이 있을 것이다.[96)]

그 후 중국의 미술 교육이 본격적인 궤도에 오른 것은 1900년대 이후라 할 것이다. 왕국유(王國維)가 1903년 8월에 「논교육종지(論敎育宗旨)」라는 글을 발표한 것을 계기로 이서청(李瑞淸)이 1906년에 창설한 양강우급사범학당(兩江優級師範學堂) 도화수공과(圖畵手工科)는 중국의 근대 미술교육의 서막이라고 할 수 있을 것이다. 그 후 북경고등사범(北京高等師範), 광동고등사범(曠東高等師範) 등 여러 학당들이 만들어지면서 중국의 미술은 조금씩 변화를 하게 된다. 그러나 이 무렵엔 근대 이후에 찾아오는 현대적 미술 흐름이 전개되기 시작하였다기보다는 단순히 미술교육을 위한 교육자를 양성하는 데에 목적이 있었다. 따라서 서양의 미술 양식들이 흡수되고 교육된 것이 아니라 전통 미술을 중심으로 한 미술 교육자 양성을 중심으로 한 교육이 주를 이루었다. 비록 수공과라는 타이틀을 지니고 창설된 사범학당이었지만 이들 학당에서는 중국의 근·현대 미술을 이끌고 갈 인재들이 배출되었던 것이다.

이 무렵 노신(魯迅)은 해외에서 공부하고 있어서 중국 초기의 미술과 미술교육의 개혁에 직접 참여하지는 못하였다. 그러나 중국에서 경험할 수 없었던 많은 외국미술작품과 미술서적 그리고 예술 철학 등을 공부할 수 있었다. 이러한 유학 생활은 노신의 문화 예술적인 소양을 넓혀주는 귀한 시간이었으며, 이는 현대 미술을 바라보는 미관과 미술교육사상에 중요한 영향을 미치게 된다. 약 8년 여 동안의 일본 유학 생활을 마치고 귀국을 한 노신은 당시 중국 임시정부의 교육 총장을 하고 있었던 채원배와의 만남을 통해 그가 가지고 있던 미술 교육과 행정 능력을 마음껏 펼칠 수 있

---

96) 郎紹君, 『論現代中國美術』, 江蘇美術出版社, 1996, 5쪽

게 되었다.

## 2) 노신의 미술교육관

노신은 귀국 후에 채원배의 요청으로 교육부에서 일하게 되었다.[97] 그리고 취임한지 얼마 안 되어 사회교육사 제2자 과장으로 있었고 후에 제1과로 옮기게 되었다. 제1과는 당시 정부 부처의 문화예술사업 부문에서 최고로 앞서가는 부처였다. 노신이 일하는 부처는 미술관, 미술 전시회, 박물관, 도서관, 동식물원, 문예, 음악, 희극, 고미술에 대한 수집과 조사 등 여러 방면의 일을 집행하는 부서였다. 이런 공식적인 부처를 이끌기 위해서는 중앙부처 및 기타 관련 부처의 업무를 정확하게 숙지하는 것은 물론이고 외국의 발전 과정을 한 눈에 감지할 정도로 정보에도 민감하여야 했다. 그뿐 아니라 사회 체제 안에서 민중들의 문화 미술적인 인지 능력과 사회 교육에 관한 폭넓은 안목이 필요하였다. 채원배는 일본에서 유학을 하며 많은 경험을 축적한 노신이 미술문화교육에 적임자라고 생각하였던 것이다. 그래서 당시 교육의 수장이었던 채원배는 노신에게 중차대한 업무를 맡기게 되었다. 채원배의 이런 의중을 누구보다 더 잘 알고 있었던 노신은 현장을 두루 돌아다니며 많은 문제점을 발견했으며 업무를 위해 몸을 아끼지 않았다.

노신은 이 무렵에 미술학교 교과 과정의 토론회에 참석하고, 미술 조사처를 만들며, 북경도서관의 무질서한 서적과 자료들을 정리하였고, 역사박물관의 건립, 예술전람회의 개최 등의 기념비적인 일들을 해내었다. 이 무렵 채원배는 교육부의 수장에서 물러나게 되었고 관계기관에서는 미술

---

97) 이후 그가 교육부를 떠날 때까지 14년 동안 일을 하게 되었다. (1912년 3월~1926년 8월)

교육부를 없애는 작업에 들어갔다. 1913년 2월에 노신은 〈교육부편찬처 월간(教育部編纂處月刊)〉에 미육(美育: 미술교육)을 없애버린 이들이 생각할 수 있는 기회를 주기 위한 글을 기고하였다. 노신은 사람들에게 두 가지 능력이 있다고 여겼다. 그 하나는 심미적인 것을 느낄 수 있는 능력이다. 그는 이처럼 미를 감당할 수 있는 능력은 바보가 아니면 모든 사람이 다 지니고 있다고 주장하였다. 또 하나는 예술 창조 능력이다. 이 예술 창조 능력은 천재만이 지닐 수 있는 것으로 보았다. 노신의 이러한 예술관은 당시로서는 매우 수준 높은 미학이었다. 그가 추구하고자 했던 이러한 미론은 서양의 근대 미학과 상당히 유사함을 보인다. 이는 노신이 일본에 유학하면서 서방화된 사고를 습득했던 것과 무관하지 않다.

그는 미술을 하나의 큰 미적 개념으로 생각하고 조각, 회화, 문장, 건축, 음악 등에 미적 관조가 있다고 생각하였다. 노신은 또한 조각, 회화, 문장, 음악 등은 모두 실용과 무관하며 유독 건축만 실용적이라고 생각하였고, 다른 한편으로는 미술이 문화의 표현이나 도덕 생활에 유익한 작용을 할 수 있다고 주장하였다. 이처럼 노신의 미적 관점은 채원배의 미학 관점과 비슷한 흐름을 보이는데, 처음부터 노신은 미술과 사회 작용 그리고 심미 관계 등을 변증법적 관계에서 이해하였다. 이러한 예술사상은 노신의 미술교육사상에도 중요한 작용을 하였다.

그는 한 일본 미술사가가 쓴 〈근대미술사조론〉이란 책을 번역하였다. 이 책은 보다 체계적인 미술지식을 얻을 수 있는 양서였다. 게다가 서술이 상세하게 되어 있고 상태가 좋은 도판의 양도 많은, 유럽 근대 미술사에 관한 책이었다. 그래서 1928년 1월부터 1929년 2월까지 〈북신(北新)〉에 연재되자마자 청년 미술인들에게 많은 인기를 누렸다. 노신은 여기에서 그치지 않고 청년 미술인들의 수준을 높이고 미술교육의 문제를 해결하기

위해 지인과 함께 1928년부터 문학월간지 〈분류(奔流)〉를 합작 편집하였다. 노신은 이처럼 의학도이자 행정가이며 교육 전문가이면서도 미술을 위해 많은 공헌을 하였다. 그는 미술 강습회를 기획하고 미술 관련 서적들을 출판하여, 새로운 외국의 미술에 갈증을 느끼는 청년 미술학도들에게 많은 도움을 주었다.

노신이 자신의 미술교육사상을 어느 정도 체계화 시킨 것은 대략 1930년대라고 여겨지는데, 그 핵심은 인생을 위한 예술이라 하겠다. 문예는 인생을 위한 것이라는 그의 사상은 마침내 1906년 그가 공부했던 의학을 버리고 문학에 몰두하게 하였다. 그는 인민들의 병을 고치는 것도 중요하지만 더 중요한 일은 '인민들의 정신을 보다 수준 높게 바꾸는 것'이라고 생각하였다. 따라서 문예는 이들의 생각을 바꿀 수 있는 가장 중요한 무기라고 생각하였다. 문예운동을 제창하고 국민의 후진국적인 기질을 바꾸는 것은 중국이 공산화되면서 풀어야할 중대한 과제였다. 노신은 문예 혁신만이 인민들의 생활을 풍부하게 할 수 있다고 생각한 것이다. 그는 문예를 사회개혁의 전제로 보며 1907년부터 1908년까지 〈사람의 역사〉, 〈과학사교편〉, 〈문화편지론〉 등의 글을 남겼다.

3) 예술관

노신이 주장하는 예술 창작은 대체적으로 인생을 위해야 한다는 것이었다. 노신의 문학에서 사실주의의 제창은 또한 그의 비극에 대한 관점과 밀접한 관계가 있다. 그는 '비극이란 인생의 가치 있는 것을 훼멸시켜 사람들에게 보이는 것이다.'라고 생각하였다. 그가 〈홍루몽(紅樓夢)〉을 즐겨 읽은 것도 그 원인을 굳이 따진다면 조설근(曹雪芹)이 대단원의 결말을 타파하고 비극으로 썼기 때문일 것이다. 노신은, 중국에는 비극 작품이 적고

희극적인 작품들이 많아지면서 자연스럽게 하나의 습관처럼 자신들이 비극을 배척하고 희극을 좋아하는 보편적 심리가 조성되었는데, 이는 실질적으로는 중국인 자신들이 겁 많고, 게으르면서 섬약하기 때문이라 여겼다. 그는 문예가 국민정신을 봄빛처럼 빛낼 수 있으며 또한 국민의 정서를 밝게 해주고, 보다 나은 곳으로 이끌어줄 수 있는 등불이 될 수 있을 것이라 확신하였다. 비극은 인생의 진실을 가장 잘 표현할 수 있으나 희극은 오히려 현실을 도피하므로 사실주의와는 근본적으로 대립된다. 노신은 희극에 대한 비판과 함께, 사실주의를 중요시하여 중국현대미술교육의 중요한 근간이 되어야 한다고 주장하였다.

노신의 사실주의에 대한 주장은 신문화운동의 영향을 받았다. 20C 초 많은 유학생들은 새로운 과학기술을 배우고 서구의 새로운 사상도 공부하여 귀국하였다. 이런 신문화에 대한 변화의 소용돌이 속에서 미술에도 역시 많은 변화가 있을 수밖에 없었다. 미술에서는 특히 노신이 주장하는 사실주의가 미술교학에 등장하기 시작하였다. 1910년 전후에는 일부 미술학교에서 심지어 인체데생까지 미술 교육 과목으로 개설할 정도였다.

강유위(康有爲)의 〈만목초당장화목(萬木草堂藏畵目)〉과 진독수(陳獨秀)의 〈미술혁명(美術革命)〉이 사의적인 경향이 강했던 중국 화단에는 커다란 충격처럼 다가왔다. 사실상 근현대 회화에서 사실주의에 대한 이 두 사람의 생각은 노신의 생각과 흡사하였다. 어떠한 양식의 사실주의가 중국미술을 발전시킬 수 있는가에 대한 생각이 모두 크게 다를 바가 없었던 것이다. 강유위는 사실주의 수법을 중국 회화 중에 이미 존재하고 있는 하나의 전통으로 보았다. 이 점에 있어서는 진독수의 입장이나 노신의 입장도 공히 비슷하였다.

노신은 예술이 인생을 위한다는 각도에서 출발하여 일종의 '선하고 아

름다우며 힘 있고 건강한' 사실주의가 사람들의 정신을 바꿀 수 있다고 생각하였다. 아름다움을 표현하는 데 있어 가장 중요한 것은 진실함에 있다고 여긴 노신은 사실적인 소재만이 중국 사람과 세계의 사람들을 감동시킬 수 있다는 전제 하에 응당히 사실성을 강조하였다. 노신이 보기에 화가는 반드시 그가 잘 아는, 다시 말해서 익숙해진 사물을 그려야만 잘 그릴 수 있었던 것이다. 오우려(吳友如)가 노파와 기생, 아주머니, 건달들을 똑같이 그릴 수 있었던 것은 바로 너무 많이 본 까닭이었다.

　노신이 사실주의를 강조한 것도 중국의 신문화운동과 무관하지는 않을 것이다. 사실주의에 깊게 심취된 노신은, 당시 서양에서 유행하던 입체파나 미래파에는 일반 대중들이 쉽게 이해할 수 없다는 단점이 있다고 보고, 이를 미술사조의 문제점이라고 여겼다. 또한 그는 예술철학이나 미술의 커다란 핵심으로 형식과 내용 및 하모니의 중요성을 역설하였다. 또한 재료 선택은 신중해야만 하고, 엄격하게 선별하며 쓸데없이 채워 넣지 말아야 창작의 풍성함이 존재함을 강조하였다. 결국 기교의 높임은 재료 선택의 합당함이나 내용의 충실함을 상기해볼 때 모두 예술 창작에서 없어서는 안 될 것들로 본 것이다. 오직 양자가 유기적으로 하모니를 이루며 조화롭게 결합되어야만 사람을 감동시키는 작품을 만들 수 있는 것이다. 게다가 예술가는 숙련된 기예를 당연히 갖추어야 하며, 특히 진보적 사상과 고상한 인격은 예술가로서 가장 중요한 덕목임을 주장하였다. 이처럼 노신은 중국 미술에서 사실주의를 주창했고 예술과 정치 및 혁명의 관계를 강조했다. 그러나 그는 이런 관계를 반드시 절대화시키지는 않았다.

## 7.4. 노신의 영향

노신의 이러한 노력에 힘입어 중국의 근현대 미술에는 사실주의가 상당한 강세이다. 중국의 미술 교육 역시 사실주의적 미술교육 체계가 구축되었다. 그 중의 일부 내용은 오늘의 현대 미술사조에 비추어 볼 때 조금 진부한 면이 있기는 하지만, 지금으로부터 80여 년 전에 노신에 의해 주장된 사실주의적 정신이 당시로서는 매우 신선하고 사회체제에 적합한 미술사상이었음에 분명하다. 노신의 이러한 사실주의에 관한 견해는 개성의 보편성을 강조하는 동시에 그 개성에서 특수성을 발굴하고자 한 것이다.

이밖에도 노신은 목각의 근본바탕인 소묘에도 많은 관심이 있었다. 그는 목각의 가장 중요한 것은 소묘 기초를 잘 닦는 것으로 보고, 작가는 반드시 매일 밖이나 혹은 실내에서 속사(速寫, 크로키)를 해야만 발전이 있다고 여겼다. 따라서 밖에 나가 속사를 하면 가장 유익한데 어떤 형식에도 구애를 받지 않고 상대방의 움직임을 그리면 되고, 현대 중국 목각가들의 대다수는 인물소묘에 대한 기초가 모자라는데 이점은 금방 알 수 있으니 이후에라도 작자들이 이 방면에 많은 노력을 기울여 주었으면 하는 바람을 가지고 있었다. 노신이 말년에 내놓은 소묘에 대한 이러한 의견은, 서비홍이 '소묘는 일체 조형예술의 기초다.' 라는 견지에서 주장한 소묘신칠법론(素描新七法論)과도 그 논지가 상당히 유사함을 보인다. 서비홍과의 이 같은 관념상의 공통분모는 건국 후의 중국의 사실주의 미술에 활기를 불어넣었다.

이처럼 노신이 제창한 사실주의 미술교육 체계는 하나의 자율적인 체계로 커다란 포용성을 지니는데, 이것은 그의 풍부한 미적 내공으로부터 시작되었을 것이다. 이 내공은 그가 일본 유학 당시부터 미술에 대해 많은

관심을 갖고 공부한 것에서 비롯된다. 노신은 마침 중국에서 펼쳐진 신문화운동과 함께 하며 서방 선진사상을 적극적으로 흡수하고 융화시켰을 뿐만 아니라 또한 낙후된 중국의 문화와 인민들의 정서를 한 단계 끌어올리려고 부단히 노력을 한 진보적인 사상가와 문예가였다. 또한 중국학에 대한 기초가 튼튼하고 중국고전예술의 정리에도 탁월했던 일류학자라 하겠다. 이 모든 것은 노신이 표현주의를 대표로 하는 현대사조와 자신이 생각하는 예술적 이상 사이에 어떤 공통부분이 있음을 감지한 데서부터 시작되었다. 노신은 시종일관 예술이 인생을 위한 또 하나의 방편이라 생각하였고, 그의 이런 입장은 그가 훗날 막스주의 이론과 접촉한 후에 더욱 확고하게 되었다. 바로 이런 예술 취미와 예술 사상이 노신의 미술교육사상을 더욱 풍부하게 하였는데, 오늘날까지도 그의 미술 이론은 나름대로의 매력을 지닌다.

노신이 '낡은 병에다 새 술을 담을지언정 낡은 술을 새 병에 담지 말라.'[98]고 하였던 것처럼 그의 사상은 극히 진보적이었다. 이는 중국의 민족성과도 부합된 면이 있으며, 아울러 중국의 모택동이 〈연안문예 좌담회에서의 강화〉에서 역설한 것과도 상통하는 바가 있다.

---

98) 「論舊形式的采用」, 『魯迅全集』 第六卷

# 8장

# 해파(海派)와 임백년(任白年)

## 8.1. 생애와 활동

### 1)새로운 시작

예로부터 문기를 중시하는 중국화는 항상 많은 작가들을 배출할 수 있는 힘을 확보하고 있었다. 아편 전쟁 이후 자본주의가 상해에 들어오면서 미술과 문화가 발달하여 전국 각지에서 많은 화가들이 상해에 운집하였으니, 이들을 사람들은 해파(海派), 혹은 해상화파(海上畵派)라 불렀다. 이들은 중국 회화의 바탕이 되는 예술 정신을 중시하고 사고주의적인 전통을 중시하며, 남종 문인화의 화법을 바탕으로 한 기운이 넘치고 창조적인 작업으로 다양하면서도 분방한 화격(畵格)과 뚜렷한 개성을 드러내었다.

해파의 거장으로 추앙되는 임백년을 부르는 '백년'(伯年)은 그의 자(字)이다. 임백년은 죽의 장막으로 둘러싸인 중국의 대륙에 근대화가 시작되며 무언가 많은 변화가 꿈틀거릴 무렵인 1840년에 태어났다. 그의 부친은 절강(浙江)에서 쌀을 판매하고 그림을 그리면서 생계를 이어가고 있었다.

그는 어려서부터 영특하였을 뿐만 아니라 그림 그리는 재주도 대단하여 주위로부터 많은 칭찬을 받으며 성장하였다. 임백년의 어린 시절 때의 이름은 소루(小樓)였으며, 훗날 이(頤)로 바꾸었다. 청년시절 태평천국의 난 때 민중들의 삶과 현실에 문제가 있다고 생각한 그는 이 난에 참여하였다가 실패한 후에 고향을 떠나 떠돌다가 임훈(任薰)과 임웅(任熊)을 만나면서 새로운 예술가적 삶을 시작하게 된다. 그는 상해 부근의 영파(寧波)에 머물며 본격적으로 그림을 그리고 화가로서의 생활을 시작하게 되지만 정작 그는 상해 사람은 아니었다. 비록 그의 부친으로부터 그림을 배웠으나 본격적인 화업은 바로 이들과의 새로운 만남으로 시작된 것이다.

임백년, 고옹지상(高邕之像), 설채

그의 스승이라 할 수 있는 임웅은 장웅(張熊), 주웅(朱熊) 등과 함께 해파의 전기를 대표하는 화가로 당시 삼웅(三熊)이라 불린 중국 화단의 중견화가였다. 그러나 훗날 임백년이 대가의 명성을 얻은 이후에는 임훈(任薰) 등과 함께 삼임(三任)으로 널리 알려지게 되었다. 한때 거지같은 방랑자의 삶을 살았던 임백년은 그림 그리는 데 재주가 있었으므로 당시 강남 일대에서 명성을 얻고 있던 임웅을 사칭하며 부채에 그림을 그려 거리에서 팔고 있다가 임웅과 거리에서 서로 맞닥뜨리게 되었다. 보통 사람들 같으면

참지 못하였을 것이지만 임웅은 임백년의 재주를 한눈에 알아보고 그를 제자로 삼아 그림 공부를 본격적으로 시켰다. 이처럼 천우신조적인 만남을 통하여 임백년은 마침내 상해에 근거지를 마련하고 그림을 팔아 삶을 이어 나아가는 직업적인 화가의 길로 들어서 마침내 해파의 대가 가운데 한 사람으로 성장하게 되었다.

2) 예술의 특징

해파의 대가로는 예체(隸体)와 고전(古篆) 등을 섞어 그린 황빈홍(黃賓虹), 남종 문인화의 마지막 정통 화가로 알려져 있는 오창석(吳昌碩)을 비

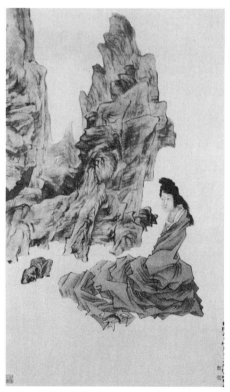

임백년, 여왜연석도(女?煉石圖), 118×66, 채색, 1888

롯하여 조지겸(趙之謙), 허곡(虛谷), 등 많은 화가들이 있다. 이들 모두 뛰어난 화가이기는 하지만 특히 사의 인물화(寫意人物畵)를 그리는 데 대단한 능력을 지닌 임백년의 예술세계는 주목할 만하다. 그만큼 그의 해파 예술가로서의 역량은 여타 화가들이 감히 범접하기 어려운 절대적인 영역이 있다.

물론 임백년의 그림 전부가 다른 대가들에 비해 월등한 것은 아니다. 필묵을 다루는 호방함과 예술적 세기는 황빈홍

이나 오창석 등에 미치지 못하다고 할 수도 있다. 그러나 표현 기법의 세련됨이나 소재의 독창성, 다양함 등은 대단하여 임백년을 필적할만한 이를 찾아보기 어렵다고 하겠다.

특히 임백련은 전아(典雅)적이고 형식적인 우아함이라는 전통적 가치에서 벗어나 생동하는 삶의 풍격을 뚜렷하게 표현해내며 고답적이고 획일적인 틀에서 벗어나 다양하고 다채로운 방법으로 그림을 그리는 걸 즐겼다. 이러한 점은 서비홍(徐悲鴻), 임풍면 등과 같은 중국화 변혁을 갈구하는 개혁론자들로부터 크게 경찬과 존중을 받아 현대 인물화의 태동과 창작에 지대한 영향을 미치기도 하였다. 그러나 국수주의적이며 전통을 중시하는 반천수(潘天壽)등의 화가들로부터는 좋은 평을 듣지 못하였다.

임백년의 그림과 예술은 전통파들이 고수하는 형식적이며 관념적으로 우아하고 고상한 사의적인 성향으로부터 탈피하여 당대의 삶과 현실을 담은 생활과 시대정신을 끊임없이 추구하는 현실세계로의 방향 선회라고 할 수 있다. 이것이 임백년의 회화사상이 지니는 가장 커다란 의미일 것이다.

임백년의 예술 세계는 인물, 산수, 화훼, 영모 등 다양한 영역과 장르에서 대가로서의 화려한 예술적인 재능을 유감없이 보여주지만 이들 중 가장 훌륭한 그림의 성향은 단연 인물화와 화조화일 것이다.

특히 그의 화조화는 그가 화가로서 성숙되어갈 무렵에 그려진 것으로, 과거 관념적이고 형식적인 틀에서 벗어나 전통적인 면모를 일신한 새롭고도 감각적이며 장식적인 그림이었다.[99] 이러한 그림은 시간이 갈수록 많은 사람들의 관심을 끌게 되었으며, 임백련만의 독특한 화풍과 품격을 지

---

99) 이전의 화조화는 대체적으로 꽃이나 새의 윤곽을 그리고 그 안에 색을 칠하는 형태의 쌍구법(雙鉤法)에 의한 표현이 대부분이었으나, 임백년의 화조 그림은 윤곽이 거의 드러나지 않는 몰골법(沒骨法)으로 다채롭고 변화무쌍함을 특징으로 한다.

니는 것이었다.

　서양화풍과는 다르면서도 채색과 수묵의 독특한 효과가 한데 조화를 이루는 임백년의 인물화와 화조화는 우선 색다른 화풍으로 당시에 주목을 받기에 충분하였다. 게다가 중국 회화가, 전에 볼 수 없었던 신선함과 새로운 풍격으로 창의적이면서도 독특한 격조와 강한 색상의 장식적 성향을 지니고 있어, 신흥 문화 애호가로 대두된 신흥 상업자본가들의 관심과 사랑을 받았다. 더 나아가 임백년이 추구했던 인물화는 그의 장식성 높은 화조화와 더불어 그의 높은 예술적 격조가 드러날 수 있는 중요한 화과 가운데 하나이다. 임백년이 추구했던 인물화는 소위 '사의 인물화(寫意人物畵)'와 서양적 성향의 명암법의 공존이라 할 수 있는 것으로, 단순히 인물의 외형만을 그려내는 서양의 인물화적인 성향을 의미하지는 않는다.[100]

　이는 일단 대상에 대한 섬세하고 예리한 관찰과 관조로 이루어진 것으로, 대상에 충실하면서도 그 내면까지 표현해 낼 수 있는 숙련된 기능을 요구한다 하겠다. 따라서 임백년의 인물화는 빠르고 과감한 필치로 거침없이 인물의 특징을 포착하고 그려내어, 보는 이로 하여금 신선감을 느끼게 한다. 특히 그는 서양화풍과 유사한 명암법을 적절히 소화하여 얼굴 부위는 대단히 사실적으로 표현하였지만, 다른 부위는 임백년 특유의 부드럽고 유려한 선과 면으로 처리하여 서로 간에 오묘한 대비와 조화를 이루게 하였다. 이처럼 임백년의 그림은 사실적인 것과 관념적인 것, 선과 면, 수묵과 채색, 몰골과 구륵 등의 다양한 표현법과 대비되고 조화를 이루어 현대적인 성향이 농후한 그림을 이룬다.

---

100) 동양의 사의 인물화는 인물의 외적 용모와 더불어 그 내면의 정신까지를 표현해 낼 것을 요구한다.

## 8.2. 활발한 미술 활동과 마감

　이처럼 작품들을 통해서도 알 수 있듯이 임백년은 재치와 기교, 감각 등을 두루 갖춘 화기와 재기가 넘치는 천재형의 화가라 할 수 있다. 특히 새로운 문물과 현실에 대한 인지력이 빨랐던 그는 현실을 대상으로 한 예술에 능동적으로 적응함과 동시에 그것을 수용하였으므로 그의 예술 세계는 단순히 전통 고수의 진부한 그림에 머물지 않고 독창적이며 현대적인 면모를 지니게 되었다.

　임백년의 예술 세계의 근간이 되는 것은 민초들의 삶으로부터 기인한 영양가 풍부한 삶의 자양분이라 할 수 있다. 그는 부친이 시골에서 초상화를 그린 화가였기에 어려서부터 그림을 보고 자랐을 뿐만 아니라 어린 시절부터 고생하며 성장했으므로 민초들의 삶을 체온으로 느낄 수 있었다.

　임백년은 청년시절부터 민중들의 삶에 관심이 많았다고 할 수 있다. 이것은 아마도 그가 처한 사회적 상황으로부터 기인되었을 것이다. 태평천국의 난에 참여하였으나 실패로 끝난 후 여기저기를 떠돌아다니다가 영파에서 임웅을 만나 화가의 길로 들어서게 된 것 역시 이러한 과거의 경험과 재능이 바탕이 된 것이다. 그러므로 그의 그림에는 고상하고 우아한 사의적이며 화격이 있는 출세(出世)의 격조보다 실제적이고 삶의 냄새가 묻어나는 민중들의 냄새가 물씬 풍기는 특징이 있다는 평을 듣게 된 것이다. 이는 봉건 시대에서 근대 자율적인 시민사회로 이행되는 역사적 전환 과정에서 기인된 것이라고 하겠다. 만약 임백년이 자율적이고 활력적인 근대의 새로운 시대, 새로운 변화와 요구에 민감하게 적응하지 못하였다면 그의 예술세계는 의미가 없고 단순하며 장식 취향의 전통파의 아류 정도로 전락하고 말았을 것이다. 그러기에 훗날 많은 이들이, 전통적인 회화

품평 기준에 의하여 임백년의 일련의 작품들에 대해서, 세상적이며 속기가 지나치게 강할 뿐 아니라 화법 역시 정통에서 벗어나 화격에 부합되지 않는다고 비판하지만, 근대화의 선봉 가운데 한 사람인 서비홍(徐悲鴻) 등에 의해 그는 '근대 회화의 거장'으로 추앙 받게 되는 것이다.

중국 전통화파의 대가로 널리 알려진 오창석이 임백년의 제자라는 사실은 흥미로운 일이다. 두 사람은 추구하는 방향이 서로 다르기 때문이다. 그러기 때문인지 오창석이 임백년으로부터 그림을 배울 때 국화나 매화, 대나무 등의 형태가 언제나 제대로 되지 못하였다. 오창석의 그림은 언제나 모양이 어긋난 것이다. 이에 임백년은 오창석에게 '차라리 서예로 전환하든지 혹은 전서로 꽃을 그리고 초서로 줄기를 그린다면 그 변화가 무쌍할 뿐 아니라 오묘함은 남이 흉내를 내기 어려울 듯하다'고 충고해 주었다. 결국 오창석은 자신의 예술세계에 대해 더욱 많은 노력을 하게 되었고, 화풍과 화법을 바꾸어 마침내 전통화단의 거장 가운데 한 사람으로 손꼽히게 되었다.

민중들의 숨 쉬는 모습을 화폭에 담아내던 대가 임백년도 당시 중국 상류 계층에 만연하던 아편에 무너지고 만다. 안타까운 일은 그가 아직 그림 활동을 많이 할 수 있는 56세의 젊은 나이였다는 점이다. 그는 말할 수 없이 비참한 생활을 했으며, 가세가 기울어 집안은 몰락하고 그의 작품 역시 더 이상의 진전을 보지 못하고 말았다. 다재다능함에도 불구하고 말년의 무르익은 절정의 작품들이 많이 전해지지 않음은 아쉬운 일이다. 그는 결국 1895년 전통과 현대, 봉건과 근대를 잇는 역할을 뒤로 하고 삶을 마감하였다.

# 9장

# 해상화파(海上畵派)

## 9.1. 들어가는 말

　해상화파(海上畵派)는 상해를 중심으로 활동했던, 근대 회화의 상징이
라 할 수 있는 하나의 커다란 화파(畵派)를 일컫는다. 이들은 사람들 속으
로 들어가 생기발랄하고 활달 웅장한 기세로 그림을 그린 화파로 알려져
있다. 본격적인 해상화파는 아편전쟁 이후에 등장하게 되었는데 이 아편
전쟁은 중국을 근대화로 이끄는 역할을 하였다. 반봉건 반식민지 사회를
향하여 나가게 된 이 무렵에는 정치, 경제, 문화 등 사회 전반적인 분야가
새로운 흐름을 맞아 서로를 견인하기도 하고 경쟁하기도 하는 분위기였
다. 복잡한 사회적 분위기 속에서 새롭게 탄생한 해상화파는 중국 미술에
새로운 활력소가 될 중요한 요건들을 갖추고 있었지만 당시 전통주의적
정신 때문에 많은 핍박을 받아야만 했다.

## 9.2. 해파와 다양한 활동

상해를 중심으로 활동하던 해상화파를 사람들은 해파라고 불렀다.[101] 당시 해파의 사람들은 보수성을 강하게 지녔다기보다는 진취적이고 진보적이었다. 이들은 중국 최대의 상업 도시인 상해를 중심으로 활동을 하였는데, 당시 상해에는 약 600여 명 이상의 정식 화가들이 활동할 정도로 문화 활동이 활발한 지역이었다. 이렇게 많은 화가들이 활동함은 중국 역사상 흔치 않는 경우로, 그만큼 당시 상해의 문화적, 경제적 여건이 다른 도시에 비해 월등했음을 의미한다. 근대 초기에 상해에서는 삼웅과 삼임의 활동이 주목을 받았다. 삼웅은 웅(熊)으로 끝나는 세 사람의 화가인 주웅(朱熊)과 장웅(張熊), 임웅(任熊) 등을 말한다. 주웅은 가흥인으로서 상해를 중심으로 그림을 팔아 생계를 유지하던 전문 직업 화가였다. 그의 자는 몽천(夢泉)이며 평화사 회원으로 활동하기도 하였다. 그는 화훼 그림에 능하였고 간결하면서도 자유분방하였다. 장웅과 임웅은 본래

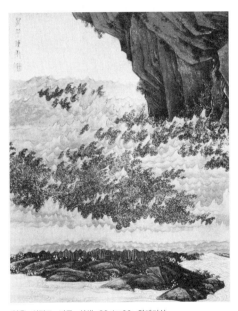

임웅, 십만도, 니금, 설색, 26.4×20, 연대미상

---

101) 해상화파를 본래 사람들은 해파(海派)라고 불렀다. 해파라는 명칭은 『태평양화보』에 게재되면서 알려지게 되었는데 화가들 사이에서 부르기가 편했다.

절강성 사람이었지만 젊은 시절에 상해로 이주해 그곳에서 활약하였다.

이 무렵은 중국이 아직 제대로 근대화되지 못한 시절이었다. 봉건 말기에 처해있던 중국은 이미 자본주의가 발달한 나라들에 비해 낙후될 수밖에 없었다. 서양의 나라들은 정치, 경제, 문화적으로 큰 발전을 이루었으며, 이를 바탕으로 많은 약소국들을 침탈하여 나갔다. 중국 역시 예외가 될 수 없었다. 커다란 땅덩어리를 지닌 중국은 특히 당시 세계적 강국인 영국의 좋은 먹잇감이었다. 마침내 1840년 중국과 영국의 아편전쟁이 일어났고, 주권 국가였던 중국은 반식민지, 반봉건적인 나라로 바뀌어 버렸다. 임백년, 임훈, 주웅, 장웅 등이 활동을 하던 상해도 주권과 영토를 완전히 유린당했다. 그러나 개방된 상해는 여기에 굴하지 않고 빠른 속도로 근대화되어 갔다. 이런 과정을 통해 상해는 다양한 화파의 그림들이 들어오는 길목이 되었다. 비록 나라는 힘들어졌지만 상해는 그 지역적인 특수성으로 인하여 그 어느 때보다 활기를 띠면서 여러 화파들이 활동하는 국내외적 무대가 된 것이다.

### 1) 절파계의 상해활동

절강성 항주를 중심으로 일어난 절파 역시 상해에 근대미술이 활성화되는 데 중요한 역할을 하였다. 북송(北宋)대 대진(戴進)을 중심으로 일어났던 절파는 이후 중국의 근현대까지 영향을 미쳤다 해도 과언이 아닐 것이다. 그만큼 중국 회화사에서 절파가 차지하는 위상은 대단하다. 절파는 아마도 우리나라 고려 시대에도 많은 영향을 주었을 것이다. 조선시대에는 초기부터 절파의 영향이 막강했을 정도였으니, 중국회화사에서 절파가 차지하는 위상을 대충은 가늠해볼 수 있을 것이다. 특히 남송대에 많은 영향을 주었던 절파는 당시 궁정의 원체화파와 대치가 되었다. 이후 절파는 더

욱 왕성한 활동력을 보이게 되었고, 오위(吳偉), 장로(張路), 사시신(謝時臣), 장숭(蔣嵩) 등과 같은 대단한 화가들이 배출되었다. 이들의 화풍은 호탕함과 강건함, 경쾌함 등을 특징으로 하였다.

이들 절강의 화가들은 상해와 근접한 거리에 있기에 다른 지역에 비해 상당히 빠르게 변화하였다. 절파가 융성했던 이 지역에서 한때 전각 등의 예술이 주류를 이루었던 것도 이 지역이 문화적 변화가 빨랐음을 의미한다. 따라서 상해가 아편전쟁 이후 중국에서 가장 활발한 무역도시로 성장하자 절강성을 중심으로 활동을 하던 많은 화가들은 상해로 삶의 터전을 찾아 이주하기 시작하였다. 향후 해상화파를 이루는 화가들 중에는 절강의 화가들이 많았다. 해상화파의 주요 인물인 조지겸(趙之謙)을 비롯하여 임백년(任伯年), 오창석(吳昌碩), 장웅(張熊), 오징(吳澂), 황단욱(黃丹旭), 왕일정 등은 절강성 출신의 화가들이다. 이들 중에는 거의 평생을 상해에서 생활하며 활동하는 경우도 있었다. 이들 출신들의 활약은 대단하였고 따라서 상해에서 절파의 위상은 대단할 수밖에 없었다.

2) 오파계의 상해활동

전통적으로 소주(蘇州) 일대는 문인 사대부들이 활발하게 활동한 지역이라 할 수 있다. 화정 지역을 비롯한 이들 지역은 예로부터 선비의 기질이 강한 곳이었다. 이곳에서 중국 회화의 사기(士氣)와 평담(平淡)으로 대표되는 오파의 화가들이 오랜 세월 동안 꾸준히 활동을 하였다. 자연을 벗삼아 선비의 기운이 담긴 그림을 그리고자 했던 오파의 화가들은 절파와는 달리 먹을 아끼며 간이(簡易)하고 간경(簡勁)한 필을 즐겨 사용하였다. 명대 후기 오파의 대표적인 화가로는 동기창(董其昌), 진계유(陳繼儒), 막시룡(莫是龍) 등을 들 수 있다. 이들을 화정삼사(華亭三士)라고도 하는데

모두가 선비 기운이 담긴 그림을 중시하였다. 동기창 보다 좀 더 초기 시대에 송강이 아닌 소주에서 활동했던 선두 오파 화가로는 심주(沈周)와 문징명(文徵明) 등을 들 수 있다. 심주는 오파의 선두 주자로 널리 알려져 있다. 오파는 동기창의 남북종론에서도 거론되듯이 왕유를 비롯하여 형호, 관동, 동원, 거연, 미불부자 및 원사대가 등을 추숭하였다.

오파는 절파에 비해 매우 폭넓은 화가군을 가지고 있는 게 특징이라 할 수 있다. 따라서 오파의 그림은 매우 다양하여 일반적인 형식으로는 구분이 잘 안 되는 경우도 있다. 어쨌든 초기 오파의 대표적인 화가로는 심주(沈周), 문징명(文徵明), 서분(徐賁), 조원(趙原), 장우(張羽), 진규(陳圭), 금현(金鉉) 등을 꼽을 수 있다. 후기 오파계로는 동기창, 진계유, 막시룡 등의 화정삼사와 고정의(顧正誼), 송무진(宋懋晉), 조좌(趙左) 등을 꼽을 수 있다. 이들 오파는 중국 명대(明代) 중기와 후기에 활발히 활동한 최고의 화파라 할 것이다. 명대 전기의 절파 등이 점점 퇴락의 길을 걷고 있을 때 선비들을 중심으로 일어난 이 화파는 당시 중국의 회화에 새로운 돌파구 역할을 하였다.

심주는 훌륭한 가문에서 태어나 그림을 아주 잘 그렸던 선비화가의 대표격이라 할만하다. 오파의 영수로서 손색이 없는 그는 정신이 맑고 투명하였을 뿐만 아니라 필묵에는 기운이 함께하여 세련미가 넘쳐났었다. 또한 그는 좋은 가문에서 태어난 만큼 훌륭한 교육을 받을 수 있었으며 이렇게 쌓인 내적 소양과 인격을 모두 그림에 쏟아넣었다. 따라서 심주의 그림은 담아(淡雅)하고 정결한 필치로 이루어져 있다. 그는 시문에도 능하여 풍류와 문체에서도 당대(當代)에 손꼽히는 명사였다. 또한 산수, 인물, 화조 등에 두루 능하여 많은 사람들의 탄복의 대상이었다. 특히 당시 가장 화격이 높은 동원과 거연의 산수 그림을 추숭하였고 이들의 그림을 임모

하기를 즐겼다. 심주를 이어 문징명은 오파의 영수로서 손색이 없었다. 그는 조맹부와 원사대가를 매우 좋아하여 이들의 장점을 두루 섭렵하였다.

동기창은 오파의 걸출한 화가로서 명말이라고 할 수 있는 1555년에 태어나 시서화에 능했던 인물이다. 그가 태어나서 활동했던 곳은 강소성 송강부(松江府)[102] 화정(華亭)으로 후기 오파의 중심지이기도 하다. 동기창은 그림에는 반드시 선비 기운이 있어야 함을 주장하였다. 그래서 그는 당원징(唐元徵), 원백수(袁伯修) 등과 어울려 시를 짓고 그림을 그리기를 즐겼다.[103] 그는 불가의 선종에서 착안하여 상남폄북론을 주장했을 뿐 아니라 실제로 화가들을 특성에 따라 양 화파로 구분하였다. 동기창은 여러 화론에 근거하여 볼 때 아마도 매우 곧은 성격이었던 것 같다. 그러나 그 곧음은 곧 또 하나의 약점이 아니었나 싶다. 그가 주장했던 남북종론 역시 어느 정도 일리는 있으나 그림의 다양성을 오히려 재단해버리는 아쉬움도 있다고 생각된다. 그가 살던 마을에서도 그 곧은 성격 때문에 인심을 얻지 못하여 마을 사람들의 미움을 사게 되고 마을 사람들이 그의 집에 방화하는 사건도 겪어야 했다. 어쨌든 후기 오파의 선두 주자 동기창은 자신의 남북종론 등에 의하여 오파의 대표로 인식되었다. 그의

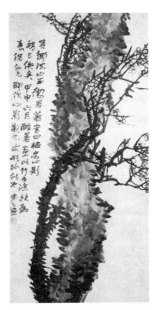

조지겸, 묵매도, 묵필, 133.2×67, 1884

---

102) 지금의 上海 松江縣을 말한다.
103) 『明史』, 卷二百八十八, 대북, 중화서국, 1974, 7395쪽

그림은 정치하여 우아한 격식을 지닌 그림이라 하겠다.

동기창이 활동하던 명 후기는 일반적으로 주자학이 국교가 되는 가운데 왕양명(王陽明)의 학문으로 점차 신사조 신예술정신이 나타나는 시대라고 할 수 있다.[104] 주자의 학설은 理, 氣, 太極, 無極 등인데, 주자는 이러한 사상을 형이상학 및 우주론의 기초로 삼았고 선악의 문제에까지도 접근하였다. 이러한 주자의 사상은 왕양명의 출현으로 새로운 전환기를 맞게 되었다. 양명의 주된 사상은 심학(心學), 양지설(良知說) 등을 꼽을 수 있다.[105] 왕양명의 철학은 동기창이 살던 시대에 사람들의 삶과 예술사조에 많은 영향을 주었다. 이러한 사상은 동기창과 막역한 사이었던 연장자 이탁오(李卓悟)에 의해서 더욱 확고하게 뿌리를 내리게 된다. 이들의 사상은 당시 선비화가들인 오파 후기의 대가들에게 커다란 영향을 미치게 되었다. 이런 연유로 상해를 중심으로 활동하며 진부해져만 가던 오파들을 제치고, 마침내 오파의 중심은 소주 송강으로 옮겨가게 된 것이다. 그래서 이들을 '송강화파' 혹은 '화정학파' 라고 부르기도 하고 또는 '오문화파' 라고 하기도 한다.

명대 후기 오파의 활동 무대가 송강으로 옮겨지자 이들 내부에 또 다른 변화가 있게 되었다. 이는 지역적인 갈등과 인맥에서 오는 여러 문제점들이었다. 소주의 오파에서 파생된 대표적인 화파로는 왕시민(王時敏), 왕감(王鑑), 왕원기(王原祁) 등으로 대표되는 '누동파'(樓東派)와 왕석곡(王石谷)으로 형성되는 '우산파'(虞山派) 등을 꼽을 수 있다.

---

104) 荒木見悟,『明代思想研究』, 東京, 創文社, 1972
105) 孫叔平,『中國哲學史稿』, 上海出版社, 245쪽

### 3) 양주계(揚州系)의 상해활동

항주에서 운하를 따라 북으로 올라가면 소주를 거쳐 장강을 지나 강북의 문화유산의 명승지인 양주로 갈 수 있다. 남송이 뿌려놓은 문화유산의 중심지 항주를 지나고 아늑함을 주는 태호(太湖)에 인접해 있는 소주를 지나 북쪽으로 위치한 양주는 역사적으로 흥망이 빈번했던 곳이다. 이곳이 점차적으로 경제적인 안정을 되찾을 수 있었던 것은 소금의 매매로 거둬들인 돈 때문이었을 것이다. 이 염상들 중에는 많은 돈을 가진 거부들이 다수 있었다. 이들의 자제들은 부유층임과 동시에 문화에도 높은 안목을 지닌 자들이었다. 이들의 문화적 관심은 양주 전체로 퍼지게 되었고, 집안 곳곳마다 그림이 있을 정도로 예술문화에 대한 양주 사람들의 관심은 뜨거웠다. 양주는 강남이면서도 북방의 채색적인 그림이 주를 이루던 지역으로서 그림의 웅장함을 선호하였다.

명말 청초(明末淸初)에는 왕시민(王時敏) 등 사왕(四王)이 화단의 정통으로 자리하고 활발하게 활동을 하였다. 이들은 대개 고화(古畵)를 추숭하는 성향을 강하게 지녀, 좋은 의미에서는 전통을 계승·발전시키는 측면이 있었으나, 다른 측면에서는 오히려 독창성이 명료하지 못하였다. 그럼에도 이 시대에는 사왕(四王)과 반대의 선상에서 보다 뚜렷한 족적을 남긴 화가들이 많은데, 그 대표적인 인물들로는 팔대산인(八大山人)이나 석도(石濤), 석계(石谿), 홍인(弘仁), 공현(龔賢)이나 매청(梅淸)과 같은 화가들을 들 수 있다. 이들 가운데는 명 왕조를 따르거나 혹은 황가의 종실과 혈육 관계에 있어 사왕(四王)이나 청의 정권과는 근본적으로 융화가 되지 못한 경우도 많았다. 따라서 이들의 화풍은 서로 유사함을 보이는 경우가 있었으며, 사왕의 화풍과는 달랐고, 주로 선화(禪畵)적인 경향을 지니고 있었다. 이들은 명말(明末) 동기창(董其昌)의 화풍을 특히 좋아하여 그의 그

림을 종사(宗師)로 하는 경우도 많았다. 또한 예운림(倪雲林)의 화풍을 취하는 경우도 많았는데, 이들은 여기에 머무르지 않고 나름대로 독창적인 화풍을 이룩하였다.

그러나 점차 시간이 지나면서 양주에는 남방의 우아함과 세련됨이 자리를 잡게 되었다. 청대(淸代) 건륭(乾隆) 가경 시기의 양주(揚州)는 역사 깊은 고성(古成)으로서, 양자강과 대운강이 합류되는 지역이며 상공무역이 예로부터 발달한 곳이다. 또한 남북 요충지로서 청 초에는 일찍이 전쟁이 있어 피해가 많았으나, 이후 청 정권의 보호 등에 힘입어 다시 많은 발전을 이루었고 문화 예술의 교류가 왕성하였으며, 상업도 번창하였다. 상업의 발전과 풍요로움으로 인하여 양주는 청대 중기 남방 회화의 창작이 가장 활발한 지역이 되었다. 양주에서 예술 활동을 한 화가들 가운데는, 절강(浙江), 안휘(安徽) 등지에서 이름을 날리던 화가들이 있었는데, 그들은 풍격(風格)이 다양하고 각 분야에서 재기가 있었다. 남방의 품격 있는 그림이 양주에 활발히 펼쳐지게 된 것은 이곳이 문화적으로 많은 관심을 지닌 지역이기 때문이었다. 그러한 결실로 석도와 같은 양주화파의 대가가 탄생하게 되었다.

청대의 대화가인 석도는 팔대산인의 영향을 많이 받았는데, 그는 팔대산인을 흠모하여, "서화 창작의 창조성은 전인(前人)들을 앞서 가고 있다.(書法畵法前人前)"라는 표현을 즐겨 쓰기도 하였다. 팔대산인과 석도(石濤)는 막역한 사이였

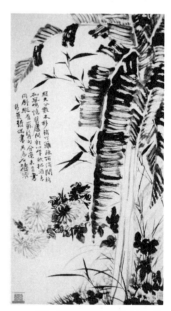

석도, 초국도(蕉菊圖), 묵필, 91.8×49

는데, 팔대산인은 양주(揚州)에 있는 석도를 위해 〈대척초당도(大滌草堂圖)〉를 그려 선물하기도 하였다. 또한 석도는 "선생의 화갑(花甲)이 칠십 사오 세인 것으로 들었는데 산에 오르는 것이 나는 듯 하니 참으로 신선이구나."라며 팔대산인을 칭송하기도 하였다.

석도(石濤; 1636-1710)의 원명은 주약극(朱若極)이고 법명은 원제(原濟)이다. 따라서 그를 원제(原濟)라고 부르기도 한다. 그의 호는 대척자(大滌子) 등 여러 가지가 있었다. 그는 말년에 거처를 황산에서 양주로 옮기면서 양주화파가 형성되는 데 중심 역할을 하게 된다. 어렸을 때에 절에 들어가 중이 되었는데, 이는 명(明) 나라의 멸망과 밀접한 관련이 있었다. 그 역시 팔대산인처럼 명나라 왕족의 후손으로 청의 통치에 직·간접적으로 반항하였으나 팔대산인처럼 적극적으로 행동하지는 못했다. 그는 난국의 어려운 환경에서 살아남기 위하여 열여섯의 나이로 상산사(湘山寺)에 들어가 삭발하고 중이 되었으며, 그 곳에서 화가로서 대성할 수 있는 기본 소양을 갖추게 되었다. 그는 여산(廬山)에 있는 개현사(開賢寺) 등 여러 사찰들을 전전하였고, 그 후 황산(黃山)에 머무르며 생활하였다. 이러한 면은 그가 화가로서 대성할 수 있었던 원동력이 되었다. 그는 황산에 여러 번 올라 자연을 관찰하고 험준한 준령들을 그림으로 그려내었는데, 실경을 기초로 한 사생을 바탕으로 하여 전인(前人)들의 화풍을 능가하였다. 그는 평생을 산수 자연과 함께 하였으며, 천하 명산을 두루 돌아다녀 그림을 그렸고, 복고주의 화풍과 심하게 대립하기도 하였다. 또한 그는 자연의 직접적인 관찰과 체험의 중요성을 주장하고 형태의 중요성과 정신세계의 중요성을 강조하였다.

양주화파의 새로운 화풍을 전개시키고 열어준 대표적인 화가는 석도이다. 그는 모름지기 그림에는 창신(暢神)함이 있어야 한다고 생각하였다.

그는 중국 회화사에 대단한 업적을 남긴 인물 가운데 한 사람이다. 절파와 오파가 갈수록 퇴보하자 사람들은 무언가 새로운 돌파구가 나오기를 원했다. 석도는 만년에 양주로 거처를 옮기면서 양주지역의 화단에 커다란 밑거름이 되었다. 양주지역 동남에서는 문화나 사상이 비교적 활발하였고, 고거학(古据學), 금석학(金石學) 등이 성행하였다. 이 영향 등으로 양주는 청대(淸代)에 있어서 미술이 매우 부흥한 지역이었다. 특히 이 지역에서 가장 두각을 나타내며 후대에까지 많은 영향을 준 화파의 한 부류로는 '양주팔괴(揚州八怪)'를 들 수 있을 것이다. 석도의 영향을 크게 받은 청대 중기에 양주에서 활약했던 이 '양주팔괴(揚州八怪)'라는 호칭은, 당시의 미술 흐름에 영합하지 않고 의고주의(擬古主義) 화가들에게 대항하여 자신들만의 예술 세계를 지향함이 이상하다고 하여 붙여진 것이다. 그들은 원래 양주 사람들은 아니나 문화 예술의 발전 등으로 인해 이곳에서 활

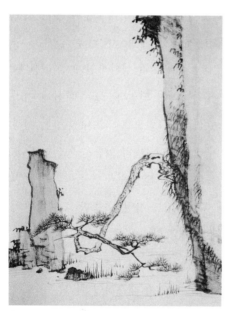

홍인, 산수책, 수묵담채, 25.2×25

동하였던 사람들이다. 양주팔괴는 글자 그대로 여덟 명의 기이한 화가들을 칭하지만, 학자들에 따라 그 명칭을 달리하는 경우가 많다. 이들 양주팔괴와 관련된 인물로는 적어도 열다섯 명 정도가 있는 것으로 추정된다.[106] 대표적인 양주팔괴의 화가를 꼽는다면 금농(金農)이나 나빙(羅聘), 황신(黃愼), 정섭(鄭燮), 이선(李鱓), 왕사신(汪士愼), 이방응(李方膺), 고봉

한(高鳳翰) 등을 들 수 있다.

4) 안휘 황산화파의 상해 유입

안휘성(安徽省) 환남(皖南)은 기이한 형태로 된 심산유곡의 산과 강이 많은 곳이다. 천혜의 자연 조건 때문에 이곳은 교통이 그리 발달되지 않은, 자연 그 자체로 이루어진 곳이라 할 수 있다. 이곳 안휘에서는 예로부터 황산을 바탕으로 한 예술성이 농후한 그림들이 펼쳐졌다. 이들은 이곳 황산을 바탕으로 한 그림을 그리고 여기서 어느 정도 성장을 한 후 다른 지역 특히 안휘와 가까운 양주 지역 등으로 진출하곤 하였다. 양주팔괴 중에서 왕사신(汪士愼), 나빙(羅聘), 이면(李葂) 등이 이곳 출신이라는 점도 이를 뒷받침한다. 안휘는 특히 서화 부분에서 많은 대가들을 탄생시킨 곳이다. 이 지역에서 활동한 화파로는 황산화파 말고도 신안화파를 들 수 있다.

황산을 중심으로 활동한 화가로는 홍인(弘仁; 1610-1664)을 들 수 있다. 홍인의 성은 강씨(江氏)이며 이름은 도(韜)이다. 홍인이라는 이름은 그가 출가하여 얻은 법명으로, 호는 절강(浙江)이라 불렸다. 그는 석도나 팔대산인 등과 마찬가지로 청 왕조가 들어선 후 스님이 되었다. 홍인도 석계(石谿)나 석도(石濤) 등과 마찬가지로 산수 그림에 매우 능하였다. 그뿐만 아니라 그는 시, 서, 화에 고루 능통하였고, 특히 황산(黃山)이나 백악(白岳)의 송석(松石)을 즐겨 그렸다. 이처럼 송석을 즐겨 그린 것은 명(明) 왕조에 대한 굳은 절개와도 연관이 있다. 송석은 마치 풀 한 포기 날 것 같지 않는 단단한 바위에 그려진 경우가 많은데, 이들 바위 사이로 버티고

---

106) 揚州八怪에 속하는 화가로는 대략 다음과 같은 인물들이 주로 언급된다. 金農, 華嵒, 高鳳翰, 왕사신(汪士愼), 黃愼, 鄭燮, 李方膺, 李鱓(江蘇 興化人), 邊壽民, 李鱓(安徽 上江人), 陳撰, 閔貞, 羅聘 등이다.

서있는 노송의 모습은 마치 홍인 자신의 굳센 지조를 빗대어 놓은 듯하다. 홍인은 나이 사십 전 후에는 회화의 깊이가 더욱 심오해져서 매우 유명해지기 시작했다. 그는 이 무렵에 소운종(蕭雲從)의 그림을 배우기도 하였다.[107] 따라서 그가 그린 작품 중 『香山岩畵山水册』은 소운종의 화풍과 유사함을 지닌다.

홍인은 대체적으로 절대준(折帶皴)과 갈필묵(渴筆墨)을 잘 사용하였는데, 구도는 간일(簡逸)하며 세련된 경우가 많다. 예찬의 법으로부터 그 기본적인 것을 배우기도 하였으나, 앞서 잠깐 언급하였듯이 황산(黃山)이나 백악(白岳) 등 자연을 두루 돌아다니면서 얻은 경험을 작품에 응용하는 경우가 많았다. 따라서 그의 작품은 여러 면에서 예찬의 그림과는 다르다고 하겠다. 그는 특히 황산의 산수 경관을 즐겨 그렸는데, 이 그림들은 거의 황산(黃山)의 본성(本性)과 천연(天然)적인 골기(骨氣)를 찾아내어 묘사한 것이다. 이런 연유 등으로 홍인은 석도(石濤), 매청(梅淸) 등과 함께 '황산화파(黃山畵派)'의 대표적 인물로 거론되기도 한다.[108] 또한 홍인은 당시 화단에서 지위가 매우 높았으며, 훗날 그는 고향인 휘주(徽州) 일대에서 '해양사가(海陽四家)'의 수장으로 평가받기도 하였는데, '신안화파(新安畵派)'의 영수라고도 할 수 있을 것이다.[109]

---

107) 蕭雲從(1596-1673)은 明末 淸初의 화가로서 호는 黙思이고 자는 尺木이다. 그는 산수 그림에 매우 능하였으며 여러 화풍을 다양하게 구사하는 능력을 지녔다. 그의 작품으로는 『太平山水圖』 등이 있다.

108) 梅淸(1623-1697)은 문인이자 詩에 능한 인물이다. 그의 원래 이름은 士羲였는데 후에 지금의 이름으로 改名하였다. 그는 安徽省 宣城 사람으로 黃山에 올라 煙雲의 변화나 산세의 기괴함을 보는 것을 즐겼다. 그래서 後人들은 그를 비롯하여 梅康이나 石濤, 弘仁, 戴本孝 등을 일컬어 '黃山派'라 불렀다.

109) 弘仁을 중심으로 한 査士標, 孫逸, 汪之瑞 등 네 사람을 일컬어 新安派四大家라고 한다. 또한 新安派를 '海陽四家'라고 칭하기도 하는데 海陽의 원래 명칭은 休陽이다. 그후 避諱 등에 의해 海陽으로 개칭되었으며, 지금의 安徽省 休寧縣에서 동쪽 三十里를 말한다. 이들 四家의 특징은 倪瓚이나 黃公望 등을 宗師로 하고 黃山의 雲海나 松石 등을 많이 그린 점을 들 수 있다.

# 10장

## 제백석의 예술과 삶

### 10.1. 성장기

제백석(齊白石; 1863-1957)은 1863년 11월에 호남성(湖南省) 상담현(湘潭縣) 백석포향(白石鋪鄉)의 산 좋고 물 맑은 아름다운 작은 마을인 살구꽃 골짜기의 어느 평범하고 가난한 농가에서 장손이자 맏아들로 태어났다. 그의 집은 논 한 마지기도 제대로 없을 정도로 너무 가난하여 한 끼도 배불리 먹을 수가 없었다. 그래서 할아버지와 아버지는 다른 집으로 혹은 가게로 일거리를 찾아다니거나, 산에서 나무를 해다 팔아서 하루하루를 겨우 연명하였다. 제백석은 첫 손자였기 때문에 할아버지와 할머니의 사랑을 독차지하며 자랐다. 할머니는 틈만 나면 제백석을 업어주었으며, 할아버지도 늘 안아주고 놀아주었다.

제백석은 어려서부터 영특하였고 그림을 곧 잘 그렸다. 그는 네 살 되던 해부터 할아버지에게서, 이름 쓰는 것부터 시작하여 이삼 일에 한 자씩 글자를 조금씩 배워나갔다. 할아버지는 제백석이 훌륭한 사람이 되기를 항

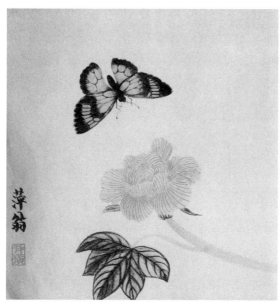

제백석, 부용호접(芙蓉蝴蝶), 35×32.5, 1908~1909

상 기도하며, 그날 배운 글씨를 그날그날 반복해서 외우게 했다. 제백석이 아직 어려 한꺼번에 공부를 하려 들면, 너무 욕심을 내선 안 된다며 공부에 대한 지혜를 가르쳐주었다. 제백석은 나뭇가지로 땅 위에 글씨를 쓰면서 배운 글자를 반복해서 외웠다. 매일 조금씩 하루하루 공부한 결과 제백석은 일곱 살이 되던 해에는 할아버지가 알고 있던 300여 글자를 모두 완전히 익히게 되었다. 이때 제백석은 어떤 일에 끈기와 집념이 있어야 한다는 것을 어렴풋이 깨우치게 되었다. 다음해 여덟 살이 되면서 할아버지로부터 배울 글자가 더 이상 없게 되자, 그의 부모는 제백석을 동네 서당에 보내 제대로 공부를 가르쳐야겠다고 생각했다. 어머니는 그 동안 틈틈이 모은 돈으로 제백석에게 책과 종이, 붓을 사주면서 훌륭한 사람이 될 것을 당부하였다.

할아버지는 아침마다 제백석을 서당에 데려다주고 저녁에 데려오기를

수년 동안 계속하였다. 그만큼 제백석에 대한 할아버지의 사랑은 대단하였다. 비가 올 때면 어김없이 할아버지는 제백석을 업고 학교로 가곤 하였다. 어느 날 저녁 제백석은 소나무 기름에 나뭇가지로 불을 붙여 만든 희미한 등불 아래서 글쓰기에 여념이 없었다. 그러다 지루하면 그는 낮에 놀았던 계곡의 물고기들을 생각하며 그림을 그렸다. 하품을 계속 하다가, 무릎까지 잠기는 개울에 서서 물고기들이 돌아다니는 물속을 엉거주춤한 자세로 들여다보다가 두 손으로 물고기를 잡으려 애쓰던, 낮 동안의 일이 생각나서 붓을 들고 간단하게 책 옆에 그림을 그려봤던 것이다.

그는 16세 때 소나무 등 여러 나무에 새와 꽃을 새기는 목공기술을 배웠는데, 당시 나무에 꽃만 새기는 풍의 천편일률적인 방법에서 대담하게 벗어나, 하늘을 나는 새, 토끼 등의 여러 짐승, 곤충 등의 벌레, 꽃, 물고기 등 여러 모양을 재미있게 새로운 모양으로 새겨 넣었다. 제백석은 이 무렵부터 더욱 열심히 공부를 하면서도 고향의 청산녹수나 꽃, 새, 물고기, 벌레 등을 좋아하여 시간 날 때마다 그것들의 생활습성을 세심히 관찰하는 습관이 생겼다. 제백석은 낮에 일하고 저녁에 귀가해서는 열심히 그림을 그렸다. 그는 금림에 타고난 소질이 있었지만 노력하는 천재였다. 게다가 전각이나 도장 파는 일(篆刻藝術)에도 즐거움을 느꼈다.

## 10.2. 독창성을 담다

### 1) 주야로 노력하다

제백석이 55세 되던 해에는 나라 안팎에서 전쟁이 그치질 않아 사회가 매우 혼란스러웠다. 많은 사람들이 굶어 죽어 나가는 게 현실이었고 정부에서는 더욱 많은 세금을 걷어갔다. 사회가 혼란한 만큼 살인과 약탈 방화

차산관도(借山館圖), 30×48, 1902

가 끊이지 않았고, 도둑들이 들끓어 목숨을 보전하기 위해 가슴을 졸이는 날이 하루 이틀이 아니었다. 제백석의 고향 백석포향(白石鋪鄕)도 생명의 위험을 느낄 정도로 분위기가 좋지 않았다. 따라서 많은 사람들이 피난을 떠났으므로 그림은 잘 팔리지 않을 수밖에 없었다. 생활이 갈수록 어려워지던 어느 날, 시를 쓰는 옛 친구가 베이징으로 가면 그림으로 먹고살 수 있을 거라고 해서 제백석은 가족들과 헤어져서, 그림도 팔 수 있고 좀 더 안전한 베이징으로 이사를 가게 되었다. 제백석이 떠나던 무렵은 부모님의 나이가 연로하여 언제 다시 볼지 모르는 상황이었다. 고향에 남은 나이가 많은 부모님도 죽기 전에 아들을 다시 볼 수 있을지 걱정되었다. 제백석의 아내는 노부모님과 고향의 재산인 전답을 두고 갈 수 없으니 고향을 떠나지 않겠다고 했다. 제백석은 말할 수 없이 괴로운 마음이었지만 그림으로 생계를 유지하기 위해서라도 그리운 고향과 가족들을 떠나 혼자 베이징으로 가야만 했다.

3년이 지나서 조각 일을 다 배우고 실력을 갖추게 되자, 저우 사부를 따라 일을 하러 다닐 수 있었다. 일을 주문 받게 되면서부터는 조금씩 돈도 벌기 시작했다. 제백석은 가난한 집안 형편을 생각해서 자신이 번 돈을 모두 어머니에게 드렸다. 비록 적은 돈이었지만 가족들은 크게 기뻐하였다. 제백석은 일을 주문 받아 화장대나 침대, 옷장을 짜고, 거기에 조각을 새겼다. 그 당시 조각공들이 새기던 무늬는 꽃바구니 모양이나 기린이 아이를 태우고 있는 모습이 대부분이었다. 하지만 제백석은 이런 비슷한 무늬에 변화를 주고 싶었다. 그래서 어린 시절 자주 그림으로 그렸던, 흔히 볼 수 있는 새나 물고기, 곤충 같은 다양한 동물을 새겨 넣었다. 사람들은 제백석이 새기는 새로운 무늬를 좋아했다.

이처럼 낮에는 목공 일을 하고 밤에는 그림 그리는 일을 하던 스무 살 즈음의 어느 날, 제백석은 단골손님 집에서 일을 하다가 거기서 우연히 많은 그림들과 그림 설명이 있는 책을 발견하게 되었다. 『개자원화보(芥子園畵譜)』라는 두 권의 책이었다. 거기에는 그림 그리는 과정이 자세히 실려 있었으므로 그 책을 당장 빌려왔다. 그것들을 모두 베끼는 데는 몇 달이 걸렸지만 일이 끝나고 집에 돌아오면 소나무 등불 아래서 그 책의 그림들을 하나하나 베끼기 시작했다. 그 후로도 몇 년간 제백석은 시간이 나면 틈틈이 『개자원화보(芥子園畵譜)』의 그림들을 흉내 내어 그렸다. 그리고 거기서 본 그림들을 응용해서 가구에 새겨 넣기 시작했다. 건륭황제 때의 이 화보는 그에게 또 다른 그림의 세계를 열어주었다. 제백석은 베이징에서도 그림을 그리고 도장을 새기며 지냈다. 밤이면 가족들이 더욱 그리웠지만 무언가를 이루어야한다는 생각으로 열심히 그림을 그렸다. 힘든 노동 생활을 하면서도 제백석의 그림에 대한 열정은 조금도 흐트러짐이 없었다.

## 2) 그림으로 생계를 꾸리다

제백석이 그림을 그리던 당시의 북경에는 옛날 화가들의 작품을 흉내 내어 그리는 임모가 유행이었다. 베이징의 화가들은 훌륭한 선배 화가들이 그렸던 그림이 최고라고 생각하였고 이를 그대로 그려야만 된다고 여겼었다. 심지어 그림 그리는 방법이나 모양 등을 옛날 사람들의 그림에서 배우기 위해, 얇은 종이를 옛날 화가들의 그림 위에 놓고 그대로 베끼기까지 하였다. 그들의 그림은 새로운 것을 창조한 게 아니었으므로 개성이 없고 딱딱하며 살아 있는 느낌이 적었지만 제백석은 항상 살아있는 대상을 습작하거나 스케치하는 것을 게을리 하지 않았다. 다른 사람들이 흔히 생활에서 볼 수 있는 내용이 아닌, 기묘하고 절경이 극치를 이루는 진부하고 관념적인 산수화를 그릴 때도 제백석은 산과 자연을 돌아다니며 관찰하기를 게을리 하지 않았다. 그렇지만 옛날 대가들이 그렸던 그림을 중시하지 않는 것은 아니다. 제백석 역시 옛날 화가들의 그림과 전통을 중시하였는데 주로 현실과 자연을 개성적으로 그려낸 사의화(寫意畵)를 그리던 화가들의 화풍을 따랐다. 그는 전통적인 방법에 얽매이지 않는 그림을 주로 그린 서위나 석도, 팔대산인, 양주팔괴, 조지겸, 임이, 오창석 등의 화풍을 좋아하였다.

특히 제백석은 팔대산인의 화풍을 매우 좋아하였다. 팔대산인의 그림은 가슴 안에 있는 느낌을 그대로 표현해 내는 사의화를 바탕으로 하고 있다. 특히 팔대산인은 사의화조화에 매우 능한 화가로서 화법에 얽매이지 않았다. 다시 말해서 대상을 똑같이 그리지 않고 단순하면서도 붓 가는 대로 호방하고 자유분방하게 그려내었다. 제백석 역시 어떠한 화법이나 종파에 속하는 것을 싫어하였다. 그는 "훌륭한 종파라고 하면 얼굴에 진땀이 흐른다."라고 말했다. 그의 그림은 마음속에 있는 형상을 붓 가는 대로 자유

진사증, 나한도, 설색, 1916

롭게 그려내는 것이었다. 그는 또한 "같지 않는 것 속에서 같은 것을 그려야 훌륭한 그림이다."라고 하였다. 베이징 사람들은 이런 그림을 별로 좋아하지 않아서 제백석의 그림은 다른 화가들의 절반 정도의 가격에 내놔도 잘 팔리지 않았다. 그러나 제백석은 인기 있는 그림으로 바꾸지 않았다.

어느 날 저녁, 제백석과 절친한 진사증이 찾아왔다. 그는 그림 그리는 실력이 뛰어나고, 새로운 그림을 그리려 노력하여 밤낮으로 그림을 그리는 선비 같은 화가였다. 두 사람은 오랜 시간 동안 이야기를 나누었고 이야기가 길어질수록 더욱 그림에 대한 공감대는 커져만 갔다. 따라서 두 사람의 대화는 그칠 줄 몰랐다. 진사증이 마음에 꼭 든 제백석은 자신이 평소에 그려 둔 그림들을 보여 주었다. 진사증은 제백석의 수준 높은 그림에 놀라울 뿐이었다. 그러나 제백석이 옛 선현들의 그림에 많이 몰두하고 있

는 것을 보고 제백석 자신만의 독창성 있는 그림을 그리기를 권고하였다. 제백석은 진사증의 말에 공감이 되었다. 제백석은 이후부터 자신만의 그림을 그리고자 노력하였다.

제백석의 그림 솜씨가 근방에 알려지자 초상화를 부탁 받는 일이 많아지게 되었다. 그 당시에는 사진이 유행하지 않아 마을의 부자들은 초상화를 한두 장 그려 후손들에게 물려주고 싶어 했다. 초상화는 은자 두 냥으로, 다른 그림보다 돈을 더 많이 받을 수 있었다. 초상화를 그리는 것이 무늬를 조각하는 것보다 훨씬 돈도 많이 버는데다가 시간도 덜 걸렸다. 그래서 제백석은 조각하는 도구들을 버리고 그림 그리는 길로 들어섰다.

제백석이 본격적으로 그림을 그리게 되자 점차 수입이 늘었다. 이제 가족들이 먹고사는 데 큰 어려움이 사라졌다. 공부에 미련을 버리지 못해 먹고살기 힘들어질까봐 걱정하던 할머니도 제백석이 그림으로 먹고 살게 된 것을 크게 기뻐하셨다.

## 10.3. 제백석 예술의 발로

제백석은 예술 면에서의 혁신을 위해 여행길에 올라 산수화 수십 폭을 정리하고 완성하여 〈차산관도(借山館圖)〉를 통해서 중국 산천의 아름다움을 형상적으로 그려냈다. 제백석은 마흔 살이 되도록 그림을 그려 가족들의 생활을 책임지느라 제대로 여행을 한 적이 없었다. 하지만 옛 사람들의 유명한 그림을 따라 그리기만 하는 것은 옳지 못하다고 생각했다. 마침 시안에 사는 한 친구가 초대를 한 데다 이제는 자신이 직접 본 것을 그리고 싶어서 제백석은 멀리 여행을 떠났다. 여행을 하기 전까지는 자신보다 앞서 살았던 훌륭한 화가들의 전통적인 그림을 형식적으로 그려서 먹고살았

다. 그러나 제백석은 이 여행을 통해 그 선배들이 그렸던 기묘하고 웅장한 산과 계곡은 막연하게 상상으로 그려진 것이 아니라 실재하는 산과 계곡이라는 것을 깨닫게 되었다. 그는 여행을 한 후 이전의 그림과는 다른 깊은 맛을 지닌 그림을 그리게 되었다.

처음엔 시안, 베이징, 톈진, 상하이를 여행했다. 시안에서 베이징으로 가는 도중, 화인 현을 지날 때 한 누각에 올라 화산을 바라보게 되었다. 산에는 복사꽃이 수십 리에 펼쳐져 있었다. 제백석은 이런 광경을 평생 처음 보았다. 순간적으로 붓을 꺼내들어 자신의 피부와 가슴에서 솟아나는 웅장한 자연을 정신없이 순식간에 화폭에 담기 시작했다. 과연 조물주의 위대함을 느끼는 순간이었다. 제백석은 칼로 자른 듯 깎아지른 모습을 저녁 내내 그려서 〈화산도(華山圖)〉를 완성했다.

그 뒤로도 10년 동안 제백석은 네 번의 여행을 하면서 아름다운 경치를 볼 때마다 그것을 그림으로 그렸다. 그리하여 중국 산천의 빼어난 아름다움을 수십 폭의 그림으로 정리하여 〈차산관도(借山館圖)〉라는 유명한 화책을 완성했다. 〈차산관도〉에는 산수자연의 살아 있는 듯한 모습과 기운 생동함이 그대로 담겨 있다.

또한 회화의 풍격과 형식상에서 개혁파 화가들인 서위(徐渭), 석도(石濤), 팔대산인(八大山人), 양주팔괴(揚州八怪), 조지겸(趙之謙), 임이(林), 오창석(吳昌碩) 등의 일맥을 계승하고 발전시켰다. 그들은 옛것의 속박에 얽매이지 않고 옛것의 폐단에서 벗어나 생활과 자연에 서서 자신만의 개성을 표현하려 했으며 이러한 작품은 비록 문인화의 범주를 벗어나지 못했지만 다양한 방면에서, 특히 화조화(花鳥畫)에서 중국화의 발전에 큰 기여를 했다. 그의 화조화(花鳥畫)들은 주제, 내용, 형식, 풍격(風格)면에서 형식주의에 속박 받는 보수파 화가들의 그림과는 달랐다.

진사증, 나한도, 설색, 1916

　제백석의 창작은 주로 그의 익숙한 생활 속에서 나온 것이었고, 늘 서민들과 밀접한 관련이 있는 것이었으며, 심지어는 일반적인 생산도구마저도 화면(畵面)에 올렸다. 제백석의 그림들은 늘 세속적이고 생동감 넘치며 경쾌한 분위기가 넘쳐 났고 노동생활에 대한 사랑과 진실로 가득 차 있었다. 모두 당시의 문인들이 거들떠보지도 않는 것들이었다. 제백석은 민간예술 형식·중의 거칠고 지저분한 부분을 떨쳐내는 동시에, 문인화의 깔끔하고 조화로운 필법을 융합시켜 창조적인 전법(篆法)과 금석(金石)을 곁들여서, 마침내 형식과 주제를 갖춘 특색 있고 힘 있으며 새로운 예술 풍격인 '홍화묵엽'(紅花墨葉)[110] 일파를 이루었다.

　제백석의 수많은 작품에는 인물(人物), 산수(山水), 화조(花鳥) 등의 모두가 등장하는데 그 중에서도 사의화조화(寫意花鳥畵)가 가장 대표적이며 그 성과가 두드러졌다. 생의 진실을 바탕으로 생동감을 추구하고 형식과 정신을 겸비한 예술의 진실을 추구하는 것이 중국 사의화(寫意畵)의 참 의

---

110) 弘花墨葉은 붉은 꽃과 검은 잎을 위주로 그린 화파의 그림을 말한다.

미였다. 제백석은 북평예전(北平藝專)의 서비홍이 머리말을 쓴 『제백석화집(齊白石畫集)』이 출간되면서 점차로 사람들에게 널리 알려지기 시작했다. 1953년 문화부(文化部)에서는 그에게 '인민예술가'라는 영광스런 칭호를 수여했으며, 그가 민족 회화를 발전시킨 공을 인정해 주고 표창했다.

그의 대표적인 작품으로는 〈부도옹(不倒翁)〉, 〈발재도(發財圖)〉, 〈노자주(鸕鶿舟)〉, 〈방해(螃蟹)〉, 〈군서도(群鼠圖)〉, 〈만년청(萬年靑)〉 등이 있다.

## 10.4. 독창성을 담은 그림

제백석은 그림의 새로운 방법을 만들어내기 위해 열심히 노력하였다. 그의 머릿속엔 온통 그림 그리는 것으로 가득 차 있었다. 자신의 독특한 개성이 담긴 더욱 완벽한 그림을 그리고 싶었다. 그러기 위해서는 자신의 그림들을 돌아보며 생각하고 공부할 수 있는 시간이 필요하였다. 제백석은 그림에 몰두하며 10여 년 동안 바깥출입을 삼갔다.

제백석, 홍화묵엽, 100×32, 1940

제백석은 군벌과 도적 떼의 난리를 피해 여러 번 피난해야 했던 어려운 생활에서도 시를 읊고 그림을 그리는 일을 그만두지 않았다. 오히려 시간이 갈수록 그림에 대한 그의 생각은 더욱 열정적으로 변했다. 이제 제백석은 자세히 대상을 관찰한 뒤 그림을 그렸다. 마음에 들지 않으면 몇 번이고 고치며 다른 방법으로 그려보았

다. 그러면서 붓의 움직임을 최대한 아꼈다. 제백석은 오랜 노력 끝에 마침내 자신만의 새로운 그림 법을 만들어냈다. 이것이 바로 '홍화묵엽'이라는 새로운 그림 법이다.

홍화묵엽의 특징은 독특한 색의 사용과 깔끔하고 조화로운 붓의 사용에 있다. 가령 붉은 꽃은 그 꽃이 지니는 붉은 색의 본성이 드러나는 붉음으로, 녹색의 잎은 선명한 녹색으로 그렸다. 혹시 잎을 검정 색의 먹으로 표현하더라도, 나뭇잎이 지닌 잎의 본바탕을 느낄 수 있게 그렸다. 그러면서 거칠고 쓸모없는 부분을 과감히 없애고, 붓을 돌리듯 하면서 굳센 선의 느낌이 드러나게 했다. 제백석의 〈홍화묵엽〉은 색, 형태, 붓놀림에 대한 생각이나 그의 그림에 대한 기본적인 생각을 잘 나타낸다.

그가 1940년에 그린 〈홍화묵엽〉에서는, 깔끔하고도 선명한 붉은 꽃과 먹색이 잘 드러나면서도 은은한 녹색 빛이 흐르는 나뭇가지나 나뭇잎을 볼 수 있다. 꽃의 색을 내는 데도 남들과는 달랐다. 눈에 잘 보이게 하기 위하여 흔히들 하는 것처럼 강렬한 붉은 색을 칠하지 않고, 꽃이 지닌 본질적인 색을 표현하고자 하였다. 그래서 꽃은 색이 너무 붉어 표독하지도 않고, 탈색된 것처럼 흐릿하지도 않으며, 자연의 그것처럼 선명하고 자연스럽다. 제백석은 자신이 보는 세계를 거짓말 없이 진지하게 그려낸 것이다.

제백석은 여전히 베이징에 살며 그림을 그렸지만 항상 그림이 잘 팔리는 것은 아니었다. 그러던 어느 날 진사증이 제백석의 그림을 일본으로 가져가 비싼 값에 팔아왔다. 그리고 제백석은 일본에서 전시회를 가졌는데, 그 후로 많은 외국인들이 베이징에 와서 그의 그림을 사갔다. 또한 골동품 수집가들도 그림을 사가고, 일반인들도 그림을 그려달라고 했다. 그 후로는 제백석의 그림이 잘 팔려나갔다.

노년에 이르러 제백석은 붓을 몇 번만 움직여도 생각하고 있던 그림을 자유자재로 표현해 낼 수 있었다. 이제 제백석은 사물의 모습을 똑같이 그리는 것이 아니라 사람의 마음속에 담겨 있는 사물의 뜻을 그리기 시작했다. 그는 겉모습만을 얄팍하게 그려내는 것을 좋아하지 않고, 마음속의 그 무엇을 나타내려 하였다. 이런 것을 뜻을 지닌 그림이라 하여 '사의화(寫意畵)'라고 한다. 다시 말해 사의화(寫意畵)는 모든 사물이나 대상을 똑같이 그린다기보다는, 거기에서 드러나는 뜻이나 미적인 것을 자신의 마음속에서 승화시키는 것이라 하겠다. 제백석의 사의화는 갈수록 발전하면서 어릴 때부터 자기 손으로 다루었던 것이나 눈으로 직접 본 것들을 많이 그리기 시작했다. 밭에서 일할 때 쓰이는 농기구나, 일하며 먹고사는 보통 사람들뿐만 아니라, 큼직한 복숭아와 작은 앵두, 검붉은 포도 등을 그렸다. 제백석이 그린 그림은 살아 있는 듯 향기가 느껴질 정도였다. 새, 벌레, 꽃, 물고기, 길짐승, 개구리, 매미 같은 소재를 즐겨 그렸는데, 이는 그가 늙어서도 남다르게 소박한 사상과 감정을 지니고 있었기 때문이었다.

　제백석은 대상을 그대로 그려내는 데는 별로 관심이 없었다. 평상시 그림을 그릴 때는 대상을 보지도 않았고, 특별한 소재를 그릴 때 외에는 밑그림도 그리지 않았으며, 마치 '백지에 하늘을 대하 듯' 마음을 비운 상태에서 자유롭게 종이 위에 그렸다. 한 번 붓이 지나가고 나면 꽃이나 새, 물고기, 산수 등이 그의 손끝에서 살아났다. 그는 마음이 풍요로운 생활과 자연을 오랜 세월 동안 진지하게 관찰한 것을 바탕으로 그림을 그렸다. 그의 그림에서는 단순화된 모습과 과장된 기법이 놀라우리만큼 함께 하고 있다.

　이러한 그림 중 하나가 바로 〈와성십리출산전〉이다. 어느 날 유명한 화

가 한 사람이 그에게 그림을 그려달라고 부탁했다. 그것은 '멀리 십리 바깥에 있는 개구리 소리가 산 속 샘터에서 들려오는' 내용이었다. 그러나 '개구리 소리'를 눈에 보이게 표현한다는 것은 매우 어려운 일이었다.

제백석은 이틀 동안 꼼짝하지 않고 개구리의 여러 가지 모습을 그려봤다. 그러나 그 어느 것도 개구리 소리가 나는 것 같지 않았다. 제백석은 저녁에 자려고 침대에 누워서도 어떻게 하면 그 그림을 잘 그릴 수 있을지 생각하였다. 그러다가 갑자기 좋은 생각이 떠올랐다. 개구리의 울음소리를 올챙이로 표현하는 것이었다. 그는 개구리를 그리지 않고, 물이 쏟아지는 좁은 계

제백석, 와성십리출산천, 수묵, 1955

곡의 폭포 사이로 몇 마리의 작은 올챙이들이 물살을 헤치며 기어오르고 있는 모습을 그렸다. 개구리는 단 한 마리도 그리지 않았지만, 그림을 보면 마치 멀리서 개구리의 울음소리가 들려오는 듯했다. 제백석은 진정한 그림이 무엇인지 잘 아는 화가였다. 당장 눈에 보이는 것만으로 소재를 삼고 그것만으로 그림의 내용을 해결하려는 수많은 화가들과는 달랐다. 그는 그 그림이 무엇을 표현해야만 진정한 의미를 지닐 수 있는지를 제대로 파악하였다. 다시 말해 자신이 뜻하는 대로 그리고자 하는 그림의 소재나 내용을 정확하게 이해하고, 그 소재가 지닌 의미를 마음으로부터 끄집어내어 새로운 방법의 형태로 표현한 것이다.

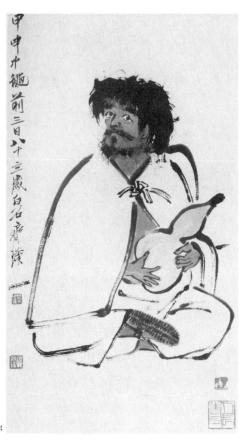

제백석, 도인, 수묵설색, 85×49.5, 1944

## 10.5. 조국애

북평 예술전문대학의 교장인 서비홍은 어느 그림 전시회에서 제백석의 그림을 보게 되었다. 제백석의 그림은 그 당시에 유행하던 그림이 아니어서 사람들에게 그다지 알려지지 않았다. 서비홍은 흉내 내지 않은 이 개성 있는 그림에 감탄하였다. 그리고 며칠 후에 제백석의 집으로 찾아가 전시회에서 보았던 그림을 상기하며 북평 예전의 교수가 되어달라고 간곡하게 청하였다. 그러나 제백석은 자신은 학교도 제대로 나오지 않았고 나이도

많은 시골 출신의 화가라는 점을 들어 완강하게 거절하였다. 그런데 서비홍이 세 번이나 집으로 찾아와 간곡하게 부탁하자 마침내 교수직을 수락하였다.

북평예술학교에서 학생들을 가르치게 된 제백석은 항상 관찰의 중요성을 강조하였다. 그는 자연이 최고의 그림이라 생각했었고 이를 학생들과 실천하고자 하였다. 따라서 틈만 나면 제자들과 함께 풀냄새 나는 교외나 혹은 도시 안의 녹음 우거진 곳을 찾아 자연을 관찰할 수 있는 기회를 가졌다. 작은 개울에서 헤엄치는 개구리, 들녘에 소를 몰고 가는 목동, 고개를 숙인 벼이삭, 여러 종류의 잘 익은 과일들을 바라보며 제백석은 학생들에게 그것이 지니는 생명성을 그리도록 요구하였다.

1931년 일본은 군대를 동원하여 만주 지역을 공격하기 시작하여 단 하루 만에 만주의 여러 지역을 점령하고 다음해에는 만주에 나라를 세우기까지 했다. 선양과 진저우가 무너지면서 베이징에 사는 사람들은 남쪽으로 피난을 가기도 하였다. 육년 후 제백석이 북평 예술전문대학의 교수로 있을 때, 중국은 마침내 일본에게 북경마저 침탈당하는 수모를 겪었다. 제백석의 마음은 나라의 미래를 걱정하며 말할 수 없이 고통스러웠다. 일본에게 빼앗긴 북경을 생각하니 너무도 괴로웠다. 마침내 그는 더 이상 교수를 하고 싶지 않아서 그만 두었지만 돈이 없어 춥고 배고팠다. 하지만 조금도 두려워하지 않았고, 일본이 주는 것은 어떤 것도 받지 않았다.

제백석의 명성을 듣고 찾아오는 일본 사람들도 적지 않았다. 하지만 제백석은 아무리 돈 많고 권세가 있는 사람이라도 일본 사람에게는 그림을 일절 팔지 않았다. 어떤 날엔 일본 헌병 몇 명이 찾아오기도 했다. 제백석은 일부러 말귀를 못 알아듣는 것처럼 행동하여 그들을 돌아가게 했다. 그 후부터는 문단속을 철저히 했으나 여전히 그림을 사겠다고 찾아오는 사람

들이 많았다. 그래서 아예 대문 앞에 '그림을 팔지 않음'이라고 크게 써 붙였다.

제백석은 조국에 대한 사랑과 일본에 대한 미움을 그림으로 나타냈다. 그의 작품 〈군서도(群鼠圖)〉는 일본의 침략자들을, 과일을 갉아먹고 창고의 곡식을 남몰래 훔쳐 먹는 쥐로 표현한 것이다. 그림 옆에는 중국이 일본으로부터 해방될 날이 얼마 남지 않았다는 희망적인 시도 적어 놓았다. 마침내 일본과의 전쟁에서 조국이 승리한 날 밤에는 너무나 기뻐서 잠을 이룰 수가 없었고 〈만년청〉이라는 그림으로 조국 사랑의 마음을 표현하였다. 그리고 '조국만세'라는 세 글자를 담담하게 적어 넣었다.

나이가 많고 몸도 허약해진 제백석은 온힘을 다해 그림을 그렸다. 그의 마지막 그림은 먹물로 그린 진한 잎들 가운데 활짝 핀 빨간 모란꽃이었다. 그의 목숨은 거의 끝나가고 있었지만 빨간 꽃은 힘차게 움직이는 봄을 나타내고 있었다. 제백석의 마지막 그림은 이렇게 완성되었다.

얼마 후 제백석은 베이징의원에 입원했다가, 1957년 9월 16일에 세상을 떠났다. 죽음을 앞둔 마지막 순간에 그의 눈엔 눈물이 가득하였다. 그것은 죽음에 대한 두려움보다는 사랑하는 그림을 계속할 수 없음을 슬퍼하는 눈물이었다.

# 11장

.

# 사실성을 담은 이가염의 예술

## 11.1. 들어가는 말

19세기 말부터는 서양의 문화가 동양, 특히 중국 등에 본격적으로 많은 영향을 미치게 되었다. 이로 인해 실질적으로 아시아문화의 중심이었던 중국의 위상은 흔들리게 되었고, 또한 정치, 경제, 문화적으로 심각한 위기를 맞게 되었다. 더구나 중국이 일본과의 전쟁에서 패배하자 그 위상은 더욱 추락하였다. 그러나 이후 중국은 공산화에 성공하였고 더 나아가 20세기에 냉전체제가 시작되면서 모택동을 중심으로 중화인민공화국을 출범시키며 냉전의 소용돌이의 중심에 서게 된다. 모택동은 비록 군 계열의 인물이었지만 연초의 기념식에서 미술의 나아가야 할 방향을 역설할 정도로 미술에도 관심이 많은 사람이었다. 이처럼 미술에 대한 공산주의자들의 열정적인 분위기는 자연스럽게 사회주의적 미술가들을 양산시키게 되었고, 이들은 중국의 예술 전반에 많은 영향을 미치게 되었다. 이러한 영향은 그 당시 사회적인 분위기상 많은 작가들에게 심각하게 미쳤고, 이가

염(李可染) 역시도 이런 분위기에 힘입어 많은 변화를 겪게 되었다. 이처럼 이가염이 활동했던 1900년대는 세계적으로도 엄청난 변화를 겪은 시기였으며, 특히 중국은 그 이전 세기에는 경험할 수 없었던 수많은 고초와 변화를 겪게 되었다.

이처럼 중국 전반에 걸친 외향적인 변화 외에, 미술 자체에도 많은 변화가 올 수밖에 없었다. 송대 이후 산수화와 수묵화가 주류를 이루어왔던 중국 미술의 양상은 달라졌다. 문인화로 얘기될 수 있는 수묵화가 가장 중요한 흐름으로 발전하게 되면서, 수묵 산수화 계통이 명말 동기창에 이르기까지 주된 흐름으로 계속 이어져왔던 중국의 회화는 많은 변화를 겪게 된 것이다. 주지하다시피 중국이 공산화되기 이전에는 문인화의 대표적인 특징이라 할 수 있는 사의(寫意)와 산수가 매우 중요시되었다. 따라서 사의성을 강조하는 선비나 사대부들의 그림에 대한 애호와 관심이 더욱 커지게 되었다. 문인 사대부와 달리 직업 화가들은 상대적으로 박탈감을 느낄 수밖에 없었다. 형태나 기교, 그림의 쓰임에 영향을 받는 궁정화가로 대표되는 직업 화가들이 훌륭한 평가를 받기에는 많은 제약이 따랐다. 이러한 인식은 청대에 서양문화의 급격한 수용 과정에서 조금씩 달라지긴 하였으나 결정적인 변화의 계기는 중화인민공화국의 수립이라 할 수 있겠다. 이후 중국은 봉건주의가 타도되면서 실제로 많은 변화를 맞게 되는 것이다.

## 11.2. 생애

이가염은 1907년 3월 26일 강소성 서주의 평민의 가정에서 태어났다. 그의 집은 가난했으며 그의 아버지는 원래 농사짓는 일과 어부 일을 주로 하였다. 이가염은 어부 겸 빈농인 아버지와 야채상인의 딸 사이에 태어난

2남 2녀 중 셋째이다. 그는 일곱 살이 되던 1914년, 빈민가에 있는 개인 학교에 들어갔으며 이때 스승은 지방 서예가였는데 이가염의 예술적 재능을 알아차리고 많은 관심을 주었다. 예술적인 면에서 여러 가지로 재능이 있던 이가염은 어린 시절에 경극과 호금 연주 등을 좋아하였고 거기에 많은 관심을 가졌다. 이로 인해 이가염은 훗날 중국 당대 유명한 경극배우들과 유대 관계를 가졌으며, 이는 그의 회화 세계에까지 영향을 미쳤다. 본래 그의 이름은 이삼기(李三企)였다. 그는 가난했지만 공부를 잘 하여서, 신식 소학교에 들어갔을 때 그를 가르치던 선생이 그의 남다른 학구열을 칭찬하였고 이가염(李可染)이란 이름을 지어주었다.

그는 13세가 되던 해에 첫 번째 스승인 전식지(錢食芝, 1880-1922)를 만나게 되는데, 이 때 그는 처음으로 정통 중국화를 배우게 되었다. 그의 스승 전식지는 청대 정통파 화가인 왕휘의 그림을 따르던 사람이었다. 훗날 이가염은 사회주의 정신에 물들어 청대 정통파 화가들을 비판하게 되지만, 어찌되었든 첫 번째 스승인 전식지와의 만남만큼은 그가 화가로 성장하는 데 큰 계기가 된다.

이가염은 상해미전, 항주미전에 입학하여 미술 공부를 하였다. 여기서 그는 서비홍, 임풍면, 장대천 등에게서 그림을 배우게 된다. 그는 여기서 먼저 중국화와 유화를 배운 후에 1940년대 후기에는 제백석을 따르고, 황빈홍의 전통을 공부하였다. 1950년대와 60년대에는 강남, 사천 등의 명산을 두루 돌아 수십만 리의 여행을 하며 엄청난 량의 사생을 하였고 이후 70년대에는 대가의 반열에 들게 된다.

이가염은 초기에 조지겸의 제자들인 금석파 화가들에게서도 영향을 받게 된다. 이년 후에 졸업을 한 그는 고향에 돌아와 소학교 교사가 되었다. 1919년에는 상해미전에 들어가 서양의 풍경화와 스케치 그리고 정물화,

수채화 등을 배우게 되고, 21세가 되던 1928년에는 서호국립예술원 연구부(훗날 항주예전으로 개칭된다)가 모집하는 유화 연구생이 되기 위하여 뜻을 품고 항주로 가게 되었다. 당시 서호국립예술원은 대학원 과정으로 정식 미술 교육 기관의 형태를 완벽하게 갖추었고, 임풍면이 교장으로 있었으며, 항주의 십팔예사 회원이었던 프랑스 화가 알드레 클루도(Andre Claudot,1892~1982)가 지도교수로 초빙되어 있을 정도로 객관성을 갖추고 있었다. 서호미술원에서의 5년 동안 이가염은 임풍면으로부터 많은 영향을 받았으며, 이때를 계기로 하여 '중국화의 개조'나 '중국화의 혁신'에 대한 생각이 발전하였다. 그의 예술 사상은 엄숙한 예술혁명가적인 진보 성향 쪽으로 변화하였다.

이가염 역시 서비홍이나 임풍면처럼 처음에는 중국화를 그리고, 다음에는 서양화를 그리며, 다시 중국화를 그리는 과정을 겪었다. 1932년에 그는 처음으로 제2회 전국미술전람회에서 입선을 하게 되었다. 이 무렵부터 그는 최고의 애국자로 변신하게 되었다. 1937년 이가염이 서주에 돌아와 있을 때 항일 전쟁이 발발하고 이가염은 정치부 제3청의 미술과 항일 선전공작에 참가하여 위기의 중국을 구해내는 데 일익을 담당하게 되었다. 이후에 정치부 3청은 중경으로 옮겨지고, 이가염은 중경에 거주하던 1940년대 초부터 본격적인 창작활동을 하기 시작하였으며, 이때 그는 서호예술원에서 배웠던 서양화나 캐테 콜비츠의 영향으로 그렸던 판화 형식의 항일 선전화가 아닌 수묵화를 그리게 된다. 이 무렵 그는 수묵으로 소를 많이 그렸다. 이러한 일은 전통을 중시하는 당시 화가들에게서 흔히 볼 수 있는 일이었고, 그것은 서양화의 무분별한 유입으로 인한 중국화의 정체성에 기인한 것이라 하겠다. 이는 혼란과 전쟁의 상황 속에서 갖게 된 자신들의 뿌리에 관한 고뇌의 표출이었을 것이 분명하다. 그는 그림을 수

이가염, 가덕사작소옥, 수묵담채, 49×37, 1957

묵으로 바꾸면서 더 많은 활동을 하게 되었고, 1942년에는 사천의 중경에 서 있었던 당대 화가 연합전에 참가하기도 하였다. 그럼에도 그의 중국화에 대한 고민은 쉽게 풀리지 않았다.

"나는 어릴 때 서양화를 몇 해 배웠는데, 서방의 여러 대가들에 대해 아직도 높이 평가하고 있다. 그러나 우리나라에는 찬란한 문화체계가 있고 독특한 표현양식이 있다. 외래의 것을 배울 때 우선 취사선택해서 자기의

지식을 풍부하게 해야 한다고 생각한다. 그러나 남의 것만 좋다고 하고 자기의 전통을 버리는 것은 수치스러운 것이다."

이는 이가염이 자신의 그림 위에 적었던 글인데, 이를 통해서 훗날 그의 그림이 어떤 방향으로 발전할지 충분히 짐작할 수 있다. 이가염이 중경시절부터 교류한 인물 중에 가장 중요한 인물은 서비홍을 들 수 있다. 훗날 그는 서비홍의 요청으로 북평국립예전의 교수가 되고, 그곳에서 제백석과 황빈홍의 제자가 되어 전통을 이해하고 전통의 기법을 익히는 데 큰 도움을 받는다. 이러한 관계는 10년간이나 지속된다.

1950년 이가염은 북평예전이 개전된 중앙미술학원 교수가 되었고, 『인민미술』에 '중국화의 개조에 관해 논함'이란 글을 발표하였다. 이 글이 주목되는 이유는, 전통을 중시하는 그가 조맹부로부터 시작하여 동기창, 사왕에 이르기까지의 문인화로 분류될 수 있는 화가를 비판하였다는 점이다. 그에 의하면, 원대 회화 이후 중국회화가 인민들의 삶과 예술에서의 객관성을 지나치게 소홀하게 생각하였고, 이는 그러한 영향력 아래에 있던 후대의 회화들에 의해 답습되었으며, 그로 인해 당시의 회화가 인민의 생활과 멀어지게 되었다는 것이다. 그와 동시에, 이가염은 문인화가 본격적으로 발달되기 이전인 북송대 이전 양식의 산수 정신으로 거슬러 올라가, 생활과 조화를 이루고 하나가 될 수 있는 미술을 전개해야 한다고 주장하였다. 중국의 산수화는 송대 이후 점점 간소화되기 시작하였고, 경계의 진실감을 위하여 필묵을 사의(寫意), 의취화(意趣化)시켰던 것이다.

이가염은 서양화의 사생 방식을 빌려와 자신의 독창적인 화풍을 만들고자 하였다. 또한 서구 미술의 유입에 대한 그의 생각은 서비홍과 유사했다. 그는 외래문화를 수용함에 있어서는 선택적이면서도 주체적이어야 한

다는 생각을 지녔는데, 이는 그가 평생토록 추구한 목표이자 주장이 되었다. 그는 장정(張仃) 등과 사생연전 등에 서명한 것을 시작으로 1954년부터 사생여행을 하며 그가 공부했던 전통의 원리를 실제로 체험하게 된다. 사생 여행으로부터 돌아오고 왕성한 창작활동을 하던 것도 잠시, 1966년에 문화 대혁명이 일어나게 되었고, 중국은 개혁과 변화의 소용돌이 속으로 들어서게 되었다. 이 무렵의 사회적인 분위기로 인하여 이가염은 대략 10년 정도 그림을 못 그리게 되었다. 그러나 그는 이 기간 동안 서예를 집중적으로 연마하였는데, 이는 필묵의 사용을 보다 능숙하게 할 수 있는 계기가 되었다. 그 후 문화혁명은 서서히 끝나가고 있었다. 이 시기부터 이가염은 사회적인 분위기나 정치사상에서 어느 정도 벗어나 비교적 자유롭게 작품 활동을 이어가게 되었다. 창의력이 뛰어난 예술가였던 이가염은 1989년 세상을 떠났다.

## 11.3. 예술의 특성

이가염은 중국의 현대 산수화를 논함에 있어서 중요한 인물이라 할 수 있다. 그는 초기에는 중국의 어려운 사회 분위기를 리얼리티를 살려 그려내었다. 그는 중국 군인들이 국가를 위해 헌신하는 모습을 그리기도 하였고, 일본의 침략과 부패 정치로 인하여 성난 얼굴을 한 군중을 클로즈업하여 표정을 그리기도 하였다. 그러다가 그는 점점 현실의 그림에서 떠나 산과 자연을 즐겨 그리게 되었다. 이가염은 항일 전쟁에서 승리한 후에 제백석, 황빈홍, 서비홍 등과 함께 북평예전 중국화과의 교수가 되었다.

그는 1940년대부터 소를 많이 그리기 시작했으며, 그의 산수화는 그가 살았던 1900년대를 대변하였다. 이는 동시대에 대한 깊은 고민과 체험의

결과이며, 특히 그가 중국 전통 미술에 대해 공부를 많이 했기 때문이다. 여기에 그들의 삶을 담으려는 현장의 정신이 있었던 것이다. 예술가는 역사 이래로 그 시대를 보여주는 거울과 같은 역할을 한다는 것을 보여주는 사례라 할 수 있겠다. 그는 이런 것을 바탕으로 고대 화론의 신운(神韻)이나, '큰 것으로 작은 것을 본다거나, 작은 것 중에서 큰 것을 본다(以大觀小, 小中見大)'라는 고대 이론을 중심으로 자신의 화풍을 성립시켰다. 게다가 자연에 대한 사생도 게을리 하지 않았다. 이가염 역시 현대 미술의 흐름으로부터 자유로울 수는 없었기 때문에 많은 사생여행을 갖게 된 것이다. 그는 이러한 풍부한 사생을 바탕으로 화실 창작을 시작하였으며, 중국의 위대한 전통이라고 얘기될 수 있는 전대의 그림을 계승하여 새로운 양식의 산수화를 창출하였다.

이처럼 전통과 현실을 중시하는 사고 속에서 이가염은 서양화의 영향과 중국 공산주의의 중심 이념인 사회주의의 영향을 동시에 받았으며, 이 두 가지 면에서의 영향은 그의 작품 속에 고스란히 드러나게 된다. 그의 그림은 전통으로부터 많은 것들을 배워왔을 뿐 아니라 그 스스로가 중국 전통 미술에 대한 학습과 임모를 굉장히 중요시하였다. 또한 서양화 그림의 바탕이 되는 요소들인 원근법, 음영법, 투시도법, 균제법 등에 대해 이해가 깊었고 이를 그의 그림에 적절히 이용했는데, 이는 중국 현대 산수화의 형태를 진일보시키는 데 중요한 역할을 하였다. 그러나 이러한 서양회화의 큰 영향 속에서도 이가염은, 예술 자체의 원리보다는 사회의 체제를 발전시키고 홍보하거나 유지·강화시키는 데 예술의 목적이 있다고 생각하였다. 이것이 이른바 사회주의리얼리즘으로 얘기되는 '인민을 위한' 예술이었으며 예술가들에게 인민의 생활 속으로 들어갈 것을 요구하는 예술이었다.

이처럼 이가염이 살던 시대에는 중일전쟁 등 사회적으로 급격하게 많은 변화가 일어났으며, 이러한 사회적 변화에 민감하게 영향 받은 화가 이가 염은 동시대 중국의 삶을 가장 잘 드러내는 화가로서 성장하게 되었다.

문화대혁명(1966-1976)이 일어나게 되면서부터는 극단적인 사회주의가 사회 전반을 지배하게 되었고, 예술가는 일종의 정신적 부르주아로 분류되었으며, 작품 활동을 금지 당하게 되었다. 그 후 다시 그림을 그리게 된 작가는 1970년대 후반부터는 그러한 사회주의의 영향으로부터 조금씩 벗어나 다시 전통을 중시하는, 예술성을 지닌 예술 자체의 본질적인 순수, 심미성을 추구하는 방향으로 나가게 된다.

## 11.4. 산수화의 발전 과정

### 1) 전기와 중기의 회화

1942년부터 1953년까지의 무렵은 이가염의 초기 창작생활 시절이라 할 수 있다. 그가 이 무렵에 가장 중요시했던 공부는 바로 전통에 대한 탐구였다. 이 전통에 대한 탐구는 중국 근대 화가들이 자신의 그림 세계를 고민하며 행하였던 필수적인 것이었다. 이가염 역시도 다른 많은 화가가 그랬던 것처럼 대표적으로 석도와 팔대산인 등을 모방하며 전통에 대한 공부를 하였다. 그가 석도와 팔대산인을 공부한 이유는 석도와 팔대산인은 다른 명·청대 화가들에 비하여 창조적인 그림을 그렸다고 생각됐기 때문이다. 특히 1940년대 전후의 무렵은 청대 팔대산인이나 석도와 같은 대가들의 영향 아래서 아직 벗어나지 못하던 시대였다. 이들은 간일(簡逸)이나 간담(簡淡)과 같은 사의서의 관념적인 그림을 매우 선호하였다.

그런데 이가염은 명·청대 화가들이 전대의 대가들의 그림을 모방하기

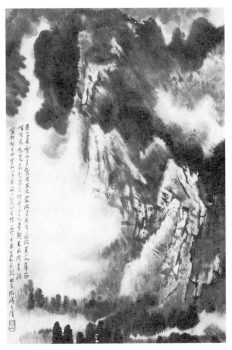
이가염, 발묵운산, 수묵, 68.7×45.9, 1981

에 급급하여 진정한 의미에서 생명력이 있는 그림을 그릴 수 없었다고 생각했던 것이다. 그럼에도 불구하고 이가염 역시 전대의 대가들의 그림을 열심히 공부하였는데, 이는 그가 비판했던 명·청대 화가들과 같은 실수를 되풀이하지 않기 위해서였다. 그는 석도, 왕몽, 이당과 범관, 근대의 제백석, 황빈홍 등의 그림을 임모하면서 자신의 그림을 연구하였다. 그는 진부한 전통의 매너리즘으로부터 벗어나려 하였으며, 자기의 독창적인 풍격을 갖추기 위해 자연을 사생하는 방법을 취하였다.

이렇듯 이가염의 그림에 대한 애정과 관심은 전통회화의 철저한 탐구를 통해서였다. 이가염은 명청대 화가들과 같은 실수를 범하지 않기 위해서 전대의 대가들의 그림을 열심히 공부하기도 하였지만 한편으로는 현실도 남다르게 중요시하였다. 그는 명·청대 화가들의 형식주의를 비판하며 그 전대인 송 원대 화가들이 추구했던 회화 본연의 원리로 돌아가야 한다고 생각했다. 이가염은 관념적이고 사의만을 중시하는 매너리즘에 빠지는 것을 가장 싫어했던 것이다. 그래서 그는 한 때 중국의 전통적인 문인화 필법에서 벗어나 무법(無法)의 자기만의 독창성을 확보하고자 노력하였고,

서양화가 자연을 묘사하는 방식을 공부하였다. 그의 스승은 살아있는 대자연이었다. 이 대자연은 문인사대부 화가들이 그리던 그런 대자연이 아니었다. 그의 대자연은 자연 풍경의 색과 자연이 주는 총체적인 인상이었다. 그는 산이나 나무 등의 경치를 대하면서 실재가 주는 인상에 대하여 더 구체적으로 몰입하였다. 이를 위해 그는 근 십여 년의 세월 동안 풍경을 대하기 위하여 길에서 노숙하였다. 장대천이나 황빈홍이 추구하였던, 당시로서는 새로운 화풍이라 할 수 있는 관찰과 체험의 사생(寫生)을 중시하였던 것이다.

이가염은 중화인민공화국의 설립 이후에 사회주의 사상의 영향을 받게 된다. 바로 모택동의 영향으로 '인민을 위해 복무하는 그림'을 그려야 하는 것이 대표적인 실례라 할 수 있다. 이 사회주의 사상이 이숙동이나 진사증, 서비홍, 임풍면 등 외국 유학파들의 사상과 맞아떨어져 사회주의적 미술은 급물결을 타게 된다. 이는 마치 그림에서 풍경의 체험을 중시하는 것처럼 현장에서의 현실 참여 정치라고도 할 수 있다.

이가염은, 예술가들이란 반드시 장기적으로 또 무조건적으로 그리고 전심전력을 다하여 노동자小錯咬병사 속으로 들어가 같이 호흡을 하고, 불같이 뜨거운 투쟁 속으로 들어가야 한다는 목적에 충실하기 위해 현실에 동참하는 사생여행을 선택한다. 1950년대 후반에는 이미 중국화를 새롭게 개혁하려는 새로운 화가들이 출현하게 되었다. 이 때 이가염은 이미 소묘를 비롯하여 엄청난 양의 서양의 회화 방법을 소화하고 있었다. 그는 이 무렵에 그림에서 사생력을 강조하였고, 전대의 대가들의 방작으로 그치는 것이 아니라 실경을 직접 묘사하는 작업에 더욱 박차를 가하게 된다. 그는 "사생의 목적은 대자연에 대해 재인식하는 과정이고, 재인식하는 과정에서 과거 전통의 시비를 검증하여 취사선택하는 것이다."라고 생각했으며,

그렇게 취사선택하는 과정에서 새로운 기법을 얻게 될 수 있게 된다고 여겼다.

그는 사생여행 동안에 서양의 원근법과 동양의 전통 필묵법을 적절히 조화시키는 방법을 찾아갔는데, 사생여행이 끝난 이후 그것을 재구성하는 과정에서 중국회화사에 전례 없는 독특한 양식의 산수화가 창출되었다. 이가염은 근 십여 년의 본격적인 사생여행 기간 동안에 예술의 혼과 사생을 중시하는 인장을 새겨 그것을 소중하게 간직하고 다녔는데, 이는 그가 이미 이 시기에 새로운 형태의 회화에로의 뜨거운 정열을 품고 있었다는 것을 말해준다.

2) 후기의 예술

이가염은 근 십여 년의 사생 시기가 끝난 후에 사생을 통해 얻은 작품들을 가지고 창의적인 작업을 하기 시작한다. 이 시기에 이가염이 중요하게 생각했던 예술정신은 '채일연십(採一煉十)'이란 것인데, 이는 이가염이 실경을 재구성하는 과정에서 가졌던 노력의 정신과 창작의 자세를 단적으로 보여준다.

이가염은 산수화의 목적이 장대천처럼 실경에서 얻은 의경(意境)의 표현이라고 생각했고, 그것을 얻기 위해서는 장기간의 관찰 및 이들 대상과 함께 호흡하는 인식적 방법이 매우 중요하다고 생각하였다. 그는 이 의경을 얻기 위해서 화면에서의 구성 방법인 '전재', '과장', '조직' 등을 중요하게 생각했다. 따라서 그는 사생여행을 통해서 수없이 관찰하고 표현한 대자연을 본격적으로 재구성하여 또 다른 이미지로 새롭게 창출하고자 여러 방법을 동원하였다. 이때부터 이가염 특유의 독창성을 지닌 이가염의 산수화가 나타나게 되는데 그 특징을 살펴보면 다음과 같다.

먼저 그는 웅장한 대자연의 힘 있
는 모습을 나타내기 위해서 북송대
혹은 그 이전의 화가들이 사용했던
스케일 있는 표현법을 가져오기 위
해 산세가 큰 산들과 그 산들에서
일어나는 구름과 물, 안개 등의 표
현에 많은 관심을 지녔다. 이를 위
해 먹과 물의 농도를 중시하고 그
사용을 다양하게 시도하였다. 이것
이 이가염의 독특한 산수를 창출하
는 데 중요한 역할을 하게 된다. 이

이가염, 고음도(苦吟圖), 68×45, 1982

는 사생에서 주로 쓰이던 원근법이나 투시법 대신에 동서가 절묘하게 결
합된 명암 대비를 통하여 공간감을 표현하는 것으로, 명암의 강렬한 대비
역시 입체감을 표현하기 위해서라기보다는 강한 대비를 통해 웅장한 산의
기세가 지니는 외적인 면과 내적인 면을 표현하기 위해서이다. 산이나 나
무의 윤곽선을 옅게 처리하는 기법은 서양화의 역광기법을 사용 한 듯하
나 사실은 그러한 표현의 효과만을 활용할 뿐, 그 근본적인 목적은 웅장한
산수의 내면과 외면을 표현하기 위해 잠시 빌려온 것뿐으로, 그 바탕에는
중국화적인 요소들이 깔려있다.

이 시기의 산수화에 나타나는 공통적인 특징은, 전경의 경물에서만 원
근법이 잠시 나타날 뿐 대부분의 화면에는 전통적인 필묵법이 활용되어
산수가 지니는 실체의 자연미를 표현한다는 점이다. 그는 진실한 자연미
를 찬미하였고, 형식적인 고전 문인 산수화풍을 부정하는 자세로 대상을
표현하였다. 이는 5.4운동 이후 현실에서의 삶을 긍정하고 초월적인 삶을

부정하는 중국의 사회적 분위기와 부합된다. 이가염은 현실에서의 삶과 그림을 중시한 것이다.

그는 항상 주장했듯이, 서양의 기법을 필요에 따라 선택적으로 수용해서, 표현하고자 하는 부분에 과감히 사용하며, 불필요한 부분에서는 필묵법을 사용하는 태도를 일관되게 보여주었다. 이러한 면은 이가염의 후기 산수화의 특징이라 할만하다. 사생여행 이후 방대한 양의 재구성 작품을 통하여 자신의 생각을 구체화시키고 이를 중국화와 서양화의 장점으로 분해 재창조한 것이다. 이러한 이가염의 예술 정신은 당시 5.4운동 후에 당에서 원하던, 새롭게 역동하는 대 중국의 힘찬 약진을 표현할 방향과 맞아 떨어졌고, 따라서 인민의 삶을 위한 예술로 거듭나게 되었던 것이다.

문화대혁명 이후 이가염의 나이는 70세를 넘어섰다. 그는 화가로서 전성기를 지난 시기라 할 수 있는 나이였지만 또 한 번 자신의 그림에 변화를 추구한다. 이 무렵부터는 이가염 예술 인생의 말기라 할 수 있을 것이다. 후기에 비해 더욱 다양한 묵의 변화를 추구하는 경향을 보이는 그의 작품의 어느 부분에서는 형상의 변화가 심하여 마치 형상이 거의 사라지는 것처럼 보이기도 한다. 그는 '칠십시지기무지(七十始知己無知)'라는 인장을 새겨 자신의 각오를 다지며, 예술혼을 불사를 정도로 노익장을 과시한 예술가이기도 하다.

# 12장

## 중국 현실주의 인물화의 대가 장조화(藏兆和)

### 12.1. 사실과 현실의 중심에 서서

20세기의 중국은 고대에서 현대로 전환되는 위대한 시대이다. 여기에
는 당연히 정치, 경제, 문화예술 등이 해당될 것이다. 시대가 커다란 변혁
을 맞이하면 위대한 인물들이 나오기 마련이다. 장조화(藏兆
和;1904~1986) 역시 중국의 커다란 변혁기에 나온 걸출한 인물이다. 그
는 중국 근대 회화사와 문화사에서 당시 인민들의 삶을 잘 담아낸 사실 및
현실주의 인물화 계열의 가장 중요한 사람 가운데 한 사람이다. 장조화는
당시 사실주의 화파의 주류였던 서비홍(徐悲鴻;1895~1953)의 영향을 받
아 중국 사실주의화풍을 이어나가고 이를 중국의 현실과 접목시켜 중국의
사실 및 현실주의 화풍을 전개해 나갔다. 사실주의를 바탕으로 만든 현실
주의라는 용어가 중국 사회에 본격적으로 등장한 것은 중화인민공화국이
설립된 1949년 이후라 하겠다. 서양의 음영법과 밝은 채색이 사용되는 기
존의 사실주의 화풍이 점차 사회주의 이념에 의해 양식화되어 가면서 현

실주의라는 다소 실리적이면서도 철학적인 개념을 지닌 화풍으로 변화되어 정치적 선전도구로써 기능을 하게 되었는데, 문화혁명기 때 모택동(毛澤東)이 그림의 전면에 등장하면서 중국의 사실 및 현실주의 화풍은 절정에 이르게 된다. 하지만 여기서 중요한 것은, 문화혁명기 이전에는 인민과 민중이 그림의 주인공이었고, 이러한 현실주의 및 사실주의 회화의 중심에 서비홍이나 장조화와 같은 인물이 있었다는 것이다. 특히 사실주의에서 현

장조화, 봄의 파종, 105×58, 1960년대

실주의로 이동해나가는 과정의 중심에 장조화가 있다고 하겠으며, 이는 곧 중국의 회화의 새로운 변화를 알리는 서곡이 될 것이다. 다시 말해 장조화나 서비홍은 현실주의 이전의 사실주의 화풍을 바탕으로 민중의 모습을 담대하게 표현하여 자신만의 화풍을 개척해 나갔고, 현실주의를 바탕으로 한 중국 수묵인물화의 새로운 장을 열었다는 평가를 받게 되었다.

## 12.2. 장조화(藏兆和)의 생애

장조화는 1904년 중국 사천성(四川省) 여현(瀘縣)의 평범한 가정에서 태어났다. 그의 아버지는 서화(書畵)에 식견이 있는 인물로서 당시 재야의 문인이었다. 장조화는 어린 시절부터 온건한 성품을 지닌 아버지에게 가

르침을 받았으나 불행히도 부모님의 병으로 조실부모하고 생계유지를 위해 스스로 그림을 독학하여 초상화 등의 그림을 팔기 시작했다. 그는 어려서부터 영특하여 인물 그림을 거의 전문가 못지않게 터득하였다.

1920년 장조화가 16세 되던 해에 고향을 떠나 장강(長江)을 동하(東下)하고 상해(上海)로 이주하여 방랑생활을 하기 시작했다. 이 당시 침탈에 빠졌던 중국은 일본의 침략에 의해 많은 백성들이 살육당하는 고통스러운 생활을 지내고 있었던 때였다. 상해에서도 수많은 사람들이 일본군의 약탈과 방화, 파괴에 시달리고 있었고, 장조화 역시 그 참혹한 현실을 직접 목격하고 경험하면서 그의 정신적 예술관과 회화관에 큰 영향을 받게 된다. 여기서 주목해야 할 점은 장조화의 사실성은 어떤 교육기관이나 스승에 의해 배운 것이 아닌, 독학을 통해 획득한 것이라는 점이다. 장조화는 어린 시절 부모를 병으로 여의고 생계를 위해 그리기 시작한 초상화에서

부터 인물의 사실적인 표현에 관심을 가지기 시작하며, 홀로 인물을 그리는 방법을 터득하고 연마하여 익혔다. 또한 상해로 건너갔을 당시에 학교는 다니지 못했으나 그곳에서 열리는 서양화 전시회를 통해 서양의 명암법과 소묘기법을 보고 홀로 터득하였고, 수많은 크로키와 소묘작품을 제작하고 연마하여 인체의 구조와 사물을 분석하고 재현하는 능력을 자유자재로 구사하게 되었다. 그리고 이러한 과정 속에서 단지 미술기법뿐만

장조화, 일락야(一樂也), 97×59, 1937

아니라 자신의 힘든 생활과 경험을 통해 그 시대의 현실과 사람들의 고통을 직시하고 이를 삶의 예술에 나타내야 한다는 결심을 하게 되었다.

1927년에는 그의 인생에 있어서 가장 중요한 인물인 서비홍을 만나게 된다. 이때는 장조화가 예술에 대한 인식을 확립하는 시기이다. 그만큼 서비홍과의 만남은 장조화에게 커다란 변화였다. 서비홍은 서양미술을 공부하기 위해 일본과 프랑스 등으로 유학을 하던 중 서양의 뿌리 깊은 사실주의 전통에 심취하였다. 이후 서비홍은 중국 근대회화사에서 사실주의 화파를 주도하게 되었다. 장조화는 서비홍의 신소묘칠법(新素描七法)론을 바탕으로 한 사실주의 화풍에 전반적으로 영향을 받게 되었고, 이를 자신의 예술세계와 정신세계에 반영시키기 시작하였다. 특히 장조화는 중앙학교 교수시절 서비홍의 집에 기거하면서 서비홍이 소장하고 있던 많은 고서화와 동양의 명화들을 감상하였고, 이때 현실에 바탕을 둔 서비홍의 예술정신에 깊은 영향을 받았다. 그는 서비홍의 사실주의적 경향에서 정신적인 영향을 받았고, 그가 잘 그리는 인물화에 대해서는 임백년(林白年)으로부터 영향을 받았다. 장조화는 1928년부터 1932년까지 남경(南京)의 중앙대학(中央大學) 예술과에서 도안 교사로 있었고, 상해미술학교에서는 디자인과 소묘를 가르쳤다.

1936년부터 1941년까지의 무렵은 아마도 장조화가 본격적으로 수묵인물화로 자신의 화풍을 확립시켜나가는 기간이 될 것이다. 중국화에 서양화의 기법을 도입하여 사실적인 수묵인물화를 개척해 나가는 모습은 서비홍과 엇비슷하지만, 장조화는 현실에서 벌어지는 사회적인 문제를 작품의 주된 내용으로 표현하였고, 서비홍은 이를 고사나 고대 우화를 바탕으로 다소 우회적으로 표현하였다. 그러나 서비홍 역시 우화를 바탕으로 현실에서 벌어지는 인민들의 삶과 고난을 표현하였다. 따라서 이들 두 사람은

공히 당시 사회의 아픔을 그림으로 표현했다는 데 공통점이 있다.

1937년 장조화는 북경(北京)으로 가게 되는데, 이때는 청일 전쟁이 발발하면서 북경 역시 거리 곳곳에 피난민들이 넘쳐나며 많은 사람들이 기근에 허덕이고 있던 상황이었다. 이후 어쩔 수 없이 북경에 거의 은거하다시피 한 장조화는 작품 제작에 매진하였고, 결국 각고의 노력 끝에 1941년 『장조화화집(藏兆和畵集)』을 펴냈으며, 1942년 가을부터 약 1년에 걸쳐 그의 대표작이 된 대작 〈유민도(流民圖)〉, 1943년에 완성하였다. 하지만 1949년 중화인민공화국이 설립된 이후부터는 장조화의, 현실적인 민중의 삶을 그린 작품 제작 수가 현저히 줄어들었다. 해방 초기에는 환한 얼굴의 초상화를 조금 그리다가 점차 주제가 역사적 인물 쪽으로 바뀌었는데, 주로 모택동 등이 등장하는 그림이었다. 이 무렵의 그림은 장조화의 그림치고는 비교적 깊이감이 덜 하는데, 이는 그가 마지못해 그림을 그렸다는 것을 의미하며, 이를 통해서, 공산화 이후 새로운 정권하에서는 그 역시 자유롭지 못했음을 짐작해 볼 수 있다.

그러나 그의 사실주의적 성향에 의한 중국화의 개혁은 상당히 적극적이었고, 교육활동을 통해 더욱 활성화 되었다. 그는 1950년부터 북경 중앙미술학원에 재직하면서 서양화의 소묘를 중국화에 도입하여, 보다 과학적이며 체계적인 소묘교육 체계를 확립시키고자 노력하였다. 현재까지도 그의 회화관과 실용적인 내용들이 중국 전통 회화 수업 중 한 부분에서 기초가 되고 있다는 평가를 받고 있을 정도이다. 1981년 중국화 연구원의 위원으로 활동하기도 한 장조화는 1986년 심장병으로 생을 마감하였다.

## 12.3. 장조화의 회화관과 그 특징

### 1) 중국의 정치 · 사회적 상황

당시의 중국은 1842년 영국과의 아편전쟁 이후 서구 열강들과 맺은 불평등 조약에 의해 점차 半식민지화되게 되었다. 이후 1894년 청일전쟁을 계기로 제국주의 열강의 관심이 중국으로 집중되고 있었다. 청일전쟁 이후 다른 제국주의 열강들은 일본이 중국에서 엄청난 이익을 차지하는 것을 보고 자신들도 중국에서 영향력을 확보하고자 침략을 시도했다. 그들은 서로 다투어 중국에 투자를 하여 조계지(租界地)를 만들었으며, 세력 범위를 분할하며 영향력을 행사하고자

장조화, 난 너를 사랑해, 1937

매우 격렬한 쟁탈을 벌였다. 그러나 다행히도 1911년 신해혁명의 성공으로 중화민국임시정부가 상해에 설립되고, 지식인에 의한 문화혁명이라는 5.4운동을 통해 자신들이 처한 상황을 인식하며, 살아있는 중국을 만들고자 그 가능성을 모색하기 시작했다. 그러한 가운데 중국 공산당과 중국 국민당이 창당되었으나 부패한 군벌들은 끊임없이 투쟁하고 공산당과 국민당은 대립했으며, 농민들은 홍수와 기근으로 궁핍한 생활이 계속되어 살기가 참으로 힘들었으므로 이미 빈민들로 가득 찬 도시로 몰려들었다. 게다가 이렇게 불안한 정세의 중국에 일본의 침략이 더해져 상황은 더욱 악

화되고 있었다.

## 2) 전통중국화와 서양회화의 융합

장조화는 서비홍이나 임풍면처럼 전통중국화의 장점과 서양화의 장점을 융합하고자 하였다. 이러한 생각은 서비홍의 영향 아래 이루어진 것으로, 대략 1940년 이후가 될 것이다. 중국화와 성양화의 장점을 융화하려는 것은 1941년의 그의 화집 서문에 잘 나타나 있는데, 거기서 그는 "중국화와 서양화의 근원은 본래가 하나이니 장점은 취하고 단점은 보완하자."라고 주장했다. 그는 중국화와 서양화가 중요시하는 점과 중국화의 단점에 대해 다음과 같이 말했다.

"중국화는 육법(六法)과 기운(氣韻)을 중시하며 초연한 정신과 심오한 정서를 추구한다. 그러나 서양화는 형(形)과 색, 그리고 감각과, 빛의 음영을 중시한다.……. 중국화는 오랜 시간을 거쳐 의취(意趣)를 중시하고 형체의 묘사와 객관적 감성을 중요시하지 않았다. 그러므로 그것은 곧 자신의 일기(逸氣)와 흥취(興趣)를 추구하는 것이며, 자연의 물성으로부터 초월하는 정신적 세계에 머물고 있다.……"[111]

장조화는 중국화의 이러한 면을 장점이자 단점으로 생각하여 서양회화의 사실적인 표현에 주목하였지만, 사실을 중시하면서도 그 내면에 담겨있는 정신의 표현에 주목하였다. 이는, 1920년대부터 '중국화 개량론'을 통해 고대의 작품을 아무 생각 없이 단순히 모방하는 것을 반대하면서, 서양의 사실주의에서 과학과 같이 탐구하는 정신을 배워 서양의 장점은 중국화 시켜야 한다고 주장한 서비홍의 예술사상과 맥을 같이 한다.

---

111) 『中國書畫』13, 北京, 人民美術出版社, 1983, 2~3쪽

### 3) 현실주의 회화관

이상에서 살펴본 바와 같이 서비홍이 주장한 것처럼 장조화는 중국의 전통적인 수묵 기법과 서양의 소묘를 바탕으로 한 사실적 기법에 집중하고, 사회적 현실과 대중들의 모진 삶을 그림 속에 투영하고자 하였다. 한편 장조화 외에도 서비홍의 영향으로 서구적인 사실주의 기법을 통해 중국화를 혁신시키려는 움직임을 보인 작가는 많았지만, 그들은 표면적인 부분에서의 사실적 묘사에 그친 경우가 대부분이었다. 사실주의 화파의 대표격인 서비홍과 장조화가 다른 점이라면, 당시의 현실이나 사회상을 그려내는 방법의 차이라 할 수 있다. 서비홍은 사실주의를 바탕으로 고사나 우화를 소재로 하여 당시 삶의 현장을 간접적으로 표현하고 인민들에게 희망을 주려한 반면에, 장조화는 대체적으로 당시 사람들을 사실적으로 생경하게 표현하면서 당시의 현실이나 사회상을 그려내려고 하였다. 당시의 처절한 사회상을 그려내는 데는 공통점이 있으나 그리는 방법에 약간의 차이가 있었던 것이다. 그들은 당시의 사회상과 그 내면에 숨어있는 본질까지 그려내려고 노력하여, 기법 면에서 만의 사실주의가 아니라 내면의 진실된 모습까지 그리려 하는 사실주의를 추구하였다. 다만 장조화가 그리려는 대상은 대체적으로 당시 생생한 인민들의 모습이었다는 점이 서비홍과 다른 점이라 하겠다.

## 12.4. 장조화의 예술 정신

장조화는 '예술은 인류의 집단적 지혜의 반영'이라고 생각하였다.[112] 이

---

112) 『장조화작품전집』, 천진인민미술출판사, 1982

는 장조화만의 독특함이 담긴 예술론이 될 것이다. 예술이 곧 인류의 지혜라고 생각한 것은 예술이 얼마만큼 위대한지를 단적으로 보여주는 것이다. 그만큼 예술은 우리 인간의 삶에 없어서는 안 될 가장 중요한 부분이다. 또한 그는 이 세상을 진, 선, 미(眞善美)로 파악하였다. 이 세상은 정치, 경제, 사회, 공업, 문화, 예술 등 다양한 구조로 되어있다. 그런데 장조화는 세상을 이처럼 복잡한 구조로 보지 않고 진선미라는 간결하면서도 정통성 있는 사고로 분해한 것이다. 그는 진(眞)을 사상과 감정으로 구분하여 말하였다. 이 세상을 움직일 수 있는 가장 핵심은 인간들의 사상이라고 여긴 것이다. 그런가하면 예술성이 담겨있는 감정 역시 이 세상에서 가장 중요한 요소라고 생각하였다. 그리고 장조화는 선(善)을, 만물에 존재하는 영(靈)과 정(精), 그리고 신(神)으로 보았다. 이들 세 가지는 사의(寫意)의 세계에서 없어서는 안 될 중요한 요소들이다. 마지막으로 미(美)는 규율이라고 여겼다. 이 규율이 조형에서는 곧 비례나 균제, 강조과 종속, 다양성의 통일 같은 것이 될 것이다. 이처럼 장조화의 예술 정신은 간략하면서도 대단이 유연하고 함축적으로 이루어져 주목된다.

작품을 표현함에 있어서는 서양 소묘기법과 유사한 묘사법을 볼 수 있는데, 이는 중국의 고대 전통 필법에서 사용된 것과 유사하다. 그는 전통을 중시하였고 이를 바탕으로 사실적인 인물묘사를 하고자 하였다. 얼굴의 표현에 있어서는 마치 흑백사진을 보는 것처럼 선(線)을 없애고 오로지 먹의 농담만으로 표현하여 중심적인 입체감을 나타내었고, 의복의 경우에는 전통 수묵화에서처럼 유려하고 부드러운 필선을 추구하였으며, 과거 송대 일부 회화에서 볼 수 있듯이 마치 콘테나 목탄을 이용한 드로잉처럼 붓을 사용했다. 이는 중국의 송대 전후로 일부에서 많이 사용되던 기법과 유사함이 있다. 당시에는 많은 화가들이 연필이나 콘테 등을 사용하는 것

처럼 붓을 자유자재로 움직였다. 따라서 장조화가 사용하는 사실주의적인 것에 대해서는 서양적인 사실주의가 전부인양 착각해서는 안 될 것이다. 장조화는 사실주의적 그림을 그렸지만 중국화의 미래를 전통에서 찾아 성양적인 것의 장점과 융화해야 한다는 생각을 누구보다 더 강하게 가지고 있었다. 이러한 표현 방법과 회화관이 본격적으로 드러나는 작품은 1930년대부터 중국의 공산화 이전인 1940년대 말까지에 해당되는 것이다.

### 1) 1936년~1941년의 시기

이 시기는 장조화가 본격적으로 유화에서 수묵인물화로 넘어가는 시기라고 볼 수 있다. 장조화는 그가 보고 겪었던 유랑민들의 죽어가는 모습과 피폐한 정경과 어려운 삶을 그림의 주제로 삼았다. 전통적인 중국의 필법을 바탕으로 대상의 사실적인 표정뿐만 아니라 그 내면의 특징적 심리까지 표현하고자 하였다. 그 예로 〈아Q상(阿Q像)〉을 보면, 두 작품 모두 서양의 소묘기법과 동양의 수묵기법을 효과적으로 사용하고 있음을 알 수 있다. 두 작품 모두 얼굴 표현 방법에 있어서는, 먹을 채염(彩染)하여 명암의 구분으로 얼굴의 윤곽을 나타내는 서양과 유사한 명암법을 그대로 따르며, 인물의 표정에 따르는 내면의 심리를 매우 사실적이고 현실감 있게 묘사하였다. 또한 의복의 표현은 전통적인 선(線)에 의한 윤곽 표현이었고, 붓의 움직이는 방법은 역시 명암의 흐름에 부드럽게 따라가는 것이었다.

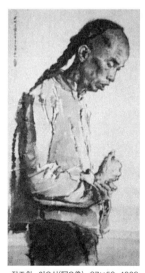

장조화, 아Q상(阿Q像), 97×52, 1938

그리고 〈가두규고(街頭叫苦)〉나 〈매자도(賣子圖)〉같은 작품들은 중국이 현재 처해있는 불행한 현실을 화폭으로 형상화한 것이다. 특히 〈매자도(賣子圖)〉는, 청일전쟁에서 살아남았지만 가난한 어머니가 하나밖에 없는 아들을 노예로 팔아야 하는 비극적인 현실을 주제로 하고 있다. 작가는 모자간의 유대감과 혈육의 이별이라는 비극을 나타내기 위해 모자가 헤어지기 바로 직전의 순간을 매우 사실적으로 포착해내고 있다. 그러면서도 모든 부분을 다 표현하지 않고 전형적인 중국화의 주종간의 표현법으로 형상화시켰다. 이러한 날카로운 관찰력과 속사와 같은 재빠른 묘사력은 이 시기 장조화의 거의 모든 작품에서 볼 수 있다고 해도 과언이 아닐 것이다.

6.25 무렵 조선의 젊은 군인의 모습을 그린 〈조선군인상(朝鮮軍人像)〉은 힘든 군인의 모습이 안쓰럽게 잘 표현되어 있다. 이 그림을 통해 많은 사람들은 조선의 현실을 느낄 수 있고 전쟁의 비참함에 경각심을 가질 수도 있을 것이다. 또한 손이 묶인 죄수를 그린 〈수도(囚徒)〉에서 명암을 넣는 방법을 보면, 털의 길이가 짧은 붓을 사용하여 그린 것처럼 마치 목탄으로 스케치하듯이 명암을 넣었다. 전통적인 붓의 사용 방법 역시 서구화했다고도 볼 수 있겠지만 이는 오히려 송대 전후 무렵에 화원들을 중심으로 일어났던 생경함을 묘사하는 기법과도 유사함을 지닌다. 이것은 단순히 서양의 명암법에 의한 표현이라기보다는 장조화 자신도 모르게 배어있는 중국적인 전통 필운의 놀림이라 생각된다.

## 2) 1942년~1948년의 시기

이 시기는 장조화 회화에서 가장 절정을 이루는 시기이다. 주제 표현에서도 장조화의 현실주의적 화풍이 최고조에 이르렀다고 평가받는 장조화

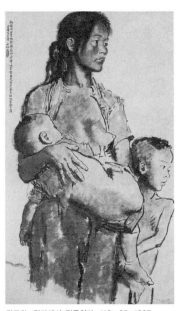

장조화, 길가에서 절규하다, 110×65, 1937

의 대표작인 〈유민도(流民圖)〉가 1942년 9월부터 1943년 9월경 사이에 그려졌기 때문이기도 하다. 이 작품은 항일전쟁 당시에 고통 받는 처절한 중국의 인민들을 실제 크기로 그린 그림으로서, 폭 2m, 길이 27m의 대작이다. 장조화는 이 장면을 완벽하고 생경하게 담아내기 위해 상해와 남경을 여러 번 여행하며 다양한 나이, 다양한 부류의 난민들과 유랑자들을 모델로 삼았다. 이런 유랑자들 중에는 부랑자, 걸인, 중인도 있었고, 대학 교수였었던 사람도 있었다. 또한 여러 친구들과 제자들도 모델이 되어 주었다고 한다. 작품 제작 당시 장조화의 생활은 그리 풍요로운 생활이 못 되어 각각 따로따로 스케치된 인민과 모델들을 한꺼번에 이어 나갔다고 한다. 그 때문에 각각의 인물들이 서로 유기적으로 연결되어 있지 않은 모습을 보이는 게 단점이라고 할 수 있다. 대상과 대상 사이에 남겨진 여백들은 그저 빈 공간으로 남아있지만 오히려 이것이 인물이 처한 상황에 더욱 강한 여운을 만들며 인상적인 메시지를 전한다.

이 작품 속에 등장하는 부녀자는 공포 속에 축 늘어져 있고 노인들은 길에 누워 죽어가며, 아이들은 병들고 굶주려 있다. 많은 사람들은 희망이 없어서 절망에 빠져있는 모습이다. 장조화가 아니면 그리기 어려운 장면이라고 할 수 있으며, 근대 중국회화사에서 보기 드문 사실성이라 할만하다.

이처럼 〈유민도(流民圖)〉 는 당시 중국의 현실을 그 렸다는 점에서 기록화라고 할 수도 있는데, 이는 기존 의 사실주의 중국화, 예를 들어 서비홍의 〈전횡오백 사(田横五百士)〉나 〈우공

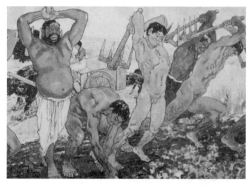

서비홍, 우공이산, 부분도, 144×421, 1940

이산(愚公移山)〉 등과는 약간 다른 면모를 보인다. 서비홍은 서양회화 전 통인 명암법과 해부학을 중국의 전통 회화기법과 융화하여 고사를 중심으 로 그림을 그려 이를 통해 당시 인민들의 고뇌와 고통어린 삶을 우회적으 로 표현하고 힘든 인민들에게 많은 용기와 힘을 주고자 하였다. 반면 장조 화는 현실에 철저히 바탕을 두고 표현하였고, 반전통적인 주제, 사회적인 문제를 내포하고 있는 민중들의 삶의 현실을 전통 수묵화로 그려냈다.

### 3) 1949년 이후

앞서 언급했듯이 1949년 중국 인민공화국 정부의 수립 이후 현실주의 화풍은 사회주의 이념에 의해 점점 양식화되고, 기존에 장조화가 추구하 였던 민중의 삶의 모습이나 애환 등은 사회주의 선전용 회화로 바뀌게 되 면서 장조화의 그림은 예전처럼 활기를 띠지 못한다. 그 역시 인민을 위한 진정한 작가이기에 아마도 경직되고 형식화된 역사인물화와 공산당 선전 용 그림은 그에게 맞지 않았을 것이다. 그로 인해 장조화의 회화에서는 이 전에 보여주었던, 사회를 보는 날카로운 비판의식이 사라졌지만, 서비홍 이나 임풍면 등과 마찬가지로 전통 중국화를 중심으로 서양의 사실주의의 장점을 융합하여 중국화의 전통을 개혁하려는 그의 회화관은 의의가 있다

고 생각된다. 그는 이가염 등과 함께 10년 넘게 중국 중앙미술학원에 재직하면서 많은 사실주의적 제자들을 길러냈다. 장조화는 무엇보다도 사물의 형체를 잡아내는 윤곽선을 그리는 것을 중요하게 생각했다. 그는 전통 중국화의 핵심은 선묘에 있다고 생각했으며, 제백석의 초충도에서 그 전형적인 예를 찾을 수 있다고 여겼다.

장조화는 이러한 생각을 바탕으로 하여 훈련체계를 삼 단계로 확립시켰다. 첫 번째 단계는 대상의 외형과 구조에 중점을 두고 중국 전통화의 스타일로 선을 강조하여 소묘하기, 두 번째는 기억에 의존하여, 또는 속사에서처럼 순간적으로 파악한 대상을 붓으로 빠르게 선묘하기, 마지막으로는 먹과 채색을 겸용하며 실물을 그리기 등이다. 곧 그는 전통 중국화의 핵심이라고 생각한 선묘를 중요시하였고, 진지한 관찰을 통해 그 실체를 담고자 하였다. 이를 위해 그는 서양화의 사실주의와 소묘 기법을 중국 전통 회화에 적절히 응용하여 근대 중국화, 특히 인물화에 있어서의 표현기법을 적극적으로 창출해내었다.

## 12.5.나오는 말

장조화는 서비홍의 사실주의 회화를 계승함과 동시에 사회 현실과 융합하여 당시 중국의 아픔을 담아내는 사실주의 바탕의 현실주의 회화를 형성하는 데 큰 기여를 하였다. 이전까지의 중국 회화가 문인화적인, 다시 말해 단순히 감상과 즐거움만을 위한 회화였다면, 그 때부터는 서비홍이나 이숙동, 임풍면, 장조화 등을 기점으로 현실을 작품 속에 투영하여 사회비판의 또 다른 방법을 제시함으로써 미술의 미적이면서도 현실적인 가능성을 열어주었다. 또한 기존의 전통 중국화가 주로 다루었던 관념적인

주제에서 벗어나 사회적·현실적인 주제를 다룸으로써 회화의 소재가 더욱 광범위해졌고, 형식적인 면에서의 사실주의 화풍뿐만 아니라 내용면에서의 비판적 사실주의가 더욱 명확하게 자리하게 되었다.

# 13장

## 주사총(周思聰)의 예술세계

### 13.1. 들어가는 말

주사총은 중국의 현대미술문화의 형성에 큰 영향을 미친 여성작가로서, 1939년에 태어나 해방전쟁과 문화대혁명, 개혁개방 등의 중국사회의 대변혁 시대에 작품 활동을 하였다. 중국의 정치적인 혼란과 시련 및 전통문화와 외래문화의 충돌 등은 주사총의 작품세계도 영향을 미치게 되어 수차례 변화를 겪게 되었다. 그는 당시의 많은 작가들과 마찬가지로 정치 사회적인 변혁 속에서는 작품 활동이 자유롭지 못 했기 때문에 문화대혁명 기간이 끝난 1980년 이후에야 비로소 작품 활동을 활발히 할 수 있었다. 그러므로 그의 작품들은 대부분 1908년부터 10여 년 동안에 제작된 것들이다. 그는 류마티스 관절염을 앓으면서 붓을 제대로 잡지 못 하게 되어도 향년 58세를 일기로 생을 마감하기까지 최선을 다해 작품 활동을 하였다. 그의 작품 활동 기간은 비록 짧지만 중국의 현대미술문화에 큰 영향을 미쳤고, 중국의 인물화에 큰 족적을 남겼다.

## 13.2. 시대적 배경

1919년 5·4운동은 중국근현대사의 획기적인 대규모의 민중운동으로 발전하여, 중국현대사의 출발점으로 평가되고 있다. 이를 계기로 중국사회 전반에 걸친 근본적 개혁의 필요성이 대두되면서 신문화운동이 확대·발전되는 대중적 기반을 확보했다. 신문화운동을 통하여 서양의 여러 사상과 문화를 배우게 되었고 이것으로 위기에 처한 조국을 구하고자 하였다. 구국(救國)과 신중국(新中國)의 건설을 목표로 한 5·4운동과 신문화운동의 결합은 중국사회에 중대한 영향을 끼쳤다. 미술에 있어서는 서양 근대사조에 대한 개방과 중국 전통사상과의 충돌로 근대 중국이 신 구문화로 나뉘게 되었다. 전통화파인 오창석(吳昌碩), 제백석(齊白石), 황빈홍(黃賓虹)은 맹목적인 서구 지향을 경계하면서 전통적인 중국화의 필요성을 역설하였다.

5·4운동 이후 중국화단은 전통과 현대의 사이에서 혼란과 방황을 겪게 되었다. 1945년 2차 세계대전 이후로 모택동(毛澤東)의 공산당과 장개석(蔣介石)의 국민당의 이념적 갈등은 내전을 불러오고 국민당의 패전으로 미술에도 변화를 맞게 된다. 1949년에 '중화인민공화국'(中華人民共和國)의 수립은 '인민을 위한 예술'의 기치로 미술은 사회주의 혁명에 맞는 '사실주의' 쪽으로 흐르게 된다. 1960년대 중반부터 10여 년 동안은 '문화대혁명'의 시기로써, 미술은 극좌 사조로 흘러서 중국전통화를 '흑화'(黑畵)라고 비판하고 많은 작가들은 작품 내용에서 죄명을 쓰게 되었다. '사회주의 사실주의'의 형식은 표현상의 자유나 개성 및 다양성 등을 말살하였고, 따라서 정상적인 창작 활동이 아닌, 표준화 되고 정형화된 획일화된 작품들을 낳았다.

문화대혁명은 1977년 모택동의 사망으로 끝이 나고, 등소평이 복귀와 함께 개방정책에 힘입어 전통이 부활되고 새로움을 모색하게 되면서 미술에 있어서도 자유로운 분위기가 고조되었다. 따라서 1980년대에 들어서는 중국에도 서양의 현대미술이 유입되고 미술 서적의 번역도 대량으로 이루어졌다. 문화·미술의 방향은 기존의 '사회주의 사실주의'에서 벗어나 정신적인 해방과 개방적 현실주의 및 다원화의 방향으로 흐르게 되었다. 사상적인 해방과 자아의식의 각성 및 개성 존중 등은 자유로운 창작을 가능케 했으며, 많은 젊은 미술가들은 서양의 현대미술의 유입에 충격과 영향을 받게 되고, 이에 따라 개성적인 작품들이 창작되었다.

1990년대에는 단일한 현실주의적 사실주의라는 이전의 방식을 비판하고 부정하면서 각기 나름대로 독특한 창작의 세계를 구축해갔고, 실험적인 작품세계도 구현되었다. 이처럼 주사총의 작품은 중국의 '사회주의 사실주의' 및 '문화대혁명'과 서양 현대미술의 유입이라는 사회, 정치, 문화 등의 급격한 변화라는 시대적 상황 속에서 영향을 받으며 창작되었다.

## 13.3. 주사총의 생애

주사총은 1939년에 중국의 하북성(河北省) 영하현(寧河縣) 노대진(盧臺鎮)에서 태어났다. 당시 한의사였던 그의 외조부 이소여(李紹餘)는 시와 글, 그림 등에 모두 능했다. 당시의 사람들은 사회, 정치, 문화적인 혼란과 더불어 경제적인 궁핍과 공황 등으로 안정과 평화를 얻지 못 하였다. 주사총의 부모는 평화를 바라는 마음으로 그의 아명을 '영영'(寧寧)이라고 지어주었으며, 그의 조부는 '논어'의 한 구절을 따서 그의 학명을 '사총'(思聰)이라고 하였다.

주사총의 부모는 교육환경을 고려하여 1943년에 북경으로 이사하였고 주사총은 그 곳에서 소학교를 마쳤다. 주사총이 초급중학교 시절에 독일의 여류작가인 케테 콜비츠(Kathe Kollwitz)의 그림을 보고 그림 창작에의 욕구와 더불어 그를 숭배하게 되었다. 중학교 졸업 때는 중앙미술학원 부속중학교에 원서를 냈으나 아버지의 반대로 뜻을 이루지 못 하다가, 고등학교 2학년 때 중앙미술학원 부속중학교 2학년으로 편입하여 소묘와 색채를 배웠다.

그 후 주사총은 중앙미술학원 국어학부에 입학하여 당대 중국의 미술을 주도하던 엽천여(葉淺子), 이고선(李苦禪), 장조화(蔣兆和), 이가염(李可染) 등을 만나게 된다. 그는 중국화뿐만 아니라 서양화도 배웠는데 특히 이가염에게서는 산수화를, 장조화에게서는 인물화를 배웠다. 1959년에는 '세계청년축제 국제청년미술전람회'에서 은상을 수상하였다. 1963년에는 북경화원에 들어가서 기교를 연마하며 창작 활동을 하였다. 당시 중국은 경제상황이 좋지 못 하여 생활이 어려웠고, 주사총은 삶의 현장에서 소재를 얻었다.

1966년 '문화대혁명'이 시작되자 〈혁명의 붉은 등이 무대를 비춘다〉등의 혁명적인 내용의 작품만 소량으로 할 뿐 거의 작품 활동을 하지 않았다. 1969년에는 노침(盧沉)과 결혼하고 '남구농장'(南口農場)에서 일하였다. 1973년부터는 〈산간의 새길〉, 〈전선에 돌아오다〉, 〈지진복구 초등학교 첫 수업〉 등의 여러 그림을 그렸다. 1978년에는 '형대륭요'(邢臺隆堯) 대지진 구역에서 작품 소재를 수집하고 인물 스케치를 하였으며, 이듬해 〈인민과 총리〉를 완성하여 '건국 30주년 전국미술전'에서 1등상을 수상하게 되면서 주목 받기 시작하였다.

1980년에는 길림성 탄광에서 작품 〈광공도(礦工圖)〉의 소재를 모으고

광부들을 스케치하였으며,
길림성 박물관에서 역사자
료를 열람하였다. 1981년
에는 〈고아〉를 그렸으며,
전국 각지를 두루 다니며
그림을 그렸다. 그 후로
〈왕도락토(王道樂土)〉, 〈인
간지옥(人間地獄)〉, 〈해 뜨
면 일하고 해 지면 휴식〉등
을 그렸다. 그 후에는 일본

주사총, 광공도

의 도쿄 우에노 미술관에서 〈광공도〉를 포함한 개인전을 가졌다. 그리고
중앙미술학원 국화과 부교수를 겸임하였고 중국미술가협회 부주석을 역
임하였다. 또한 건국 35주년 문예작품평의활동에서 유화작품 〈정오〉로
'미술영예상'을 수상하였다. 1986년에는 류마치스 관절염을 치료하기 위
해서 소탕산(小湯山) 온천휴양원에 머물며 〈광도풍경〉을 제작하였다.
1992년에는 『주사총화집』이 출간되었으며, 경풍호텔에서 연꽃을 중심으
로 100여 점의 작품을 제작하였다.

　주사총은 지병인 류마치스 관절염을 치료하기 위해 장기 복용해왔던 호
르몬제로 인해 다리에 궤양이 생겼으며 병세는 점점 악화되어갔다. 1996
년에 중지로 붓을 잡고 그린 〈이가염 선생 초상화〉를 끝으로 '급성 괴사
성이선염'으로 사망하였다.

## 13.4. 작품세계의 표현

1979년 이후로 중국은 이전의 문화에 대한 반성과 비판 속에서 새로운 예술문화를 추구하게 되었고 미술문화에도 새로운 변혁을 맞게 된다. 서양미술의 유입은 중국화단에 영향을 미쳐 독창적인 표현을 추구하게 되기에 이르렀다. 주사총은 이 새로운 미술문화의 흐름을 이해하고 작품세계를 더 충실히 다지는 계기로 삼았다. 다시 말해서 전통을 바탕으로 하여 현대를 가미하며 변화를 꾀하였던 것이다. 이와 같은 주사총의 작품세계는 시기별로 보아 '사실주의의 표현', '광공도(礦工圖)의 표현', '이족(彝族)의 표현', '연화(蓮花)의 표현' 등으로 나눌 수 있다.

### 1) 사실주의의 표현

주사총은 초기 작품은 1963년 중앙미술학교를 졸업하고 북경화원에서 창작할 때부터 '문화대혁명'의 시기가 끝나는 1976년까지 그려진 것들이다. 이 시기에는 다른 작가들과 마찬가지로 정치적인 분위기에 따라 창작활동을 거의 하지 않고 기교를 연마하면서 사고와 기법 면에서 획일적인 작품을 그렸다. 1969년에 결혼을 하면서 가사를 하게 되었고 남편과 함께 남구농장(南口農場)과 하

주사총, 청결 노동자의 회념, 1977, 152×110

북자현농장(河北磁縣農場)에서 노동을 하였다. 그러면서 남편은 주사총을 두고 중국역사박물관으로 가서 그림을 그렸다.

이 시기의 주사총의 작품으로는 〈초유록〉(焦裕祿), 〈아동공의 피눈물〉, 〈매표원〉, 〈떨기떨기 붉은 꽃을 모범한테 드리다〉, 〈여방직공〉, 〈여성청결노동자〉 등이 있다. 그리고 이 시기에는 인민 영웅들을 위한 인물화를 그렸는데, 이 작품들은 호평을 받았고, 그는 명성을 날리게 되었다. 이때는 사회주의 사실주의가 추구하듯이 혁명적인 이상주의와 미래에의 동경을 그렸다. 그러나 그의 작품들은 독창적이기보다는 '문화대혁명' 시기의 특징을 드러내는, 사회주의에 봉사하는 작품들이었다. 다시 말해서 역사적, 사회적 사건을 주제로 하여 사회적 책임성이 강한 작품들이었다.

'문화대혁명' 시기의 작품으로는 〈모주석과 아동〉, 〈전선에 다시 돌아가다〉, 〈노신과 청년〉, 〈항진소학교의 첫 수업〉, 〈산구의 새 길〉, 〈장백장송〉 등이 있다. 〈장백장송〉은 '문화대혁명'으로 농촌에서 재교육을 받던 학생들이 한 그루의 장백산 소나무를, 상처 받은 선생님께 드리는 내용이다. 이 작품은 현장감과 더불어 계몽성을 띠는 작품이다. 1976년 '문화대혁명'에 대한 불만과 각성 이후의 작품으로는 〈주총리와 여방직공〉, 〈경애하는 주총리, 우리는 당신을 영원히 그립니다〉, 〈청결노동자의 그리움〉 등이 있다. 〈청결노동자의 그리움〉은 주은래(周恩來) 총리가 어느 청결노동자(미화원)에게 안부를 묻는 장면이다.

'문화대혁명'이 끝나자 중국은 등소평을 중심으로 개방정책으로 나아간다. 1978년 주사총은 지진 피해 지역에서 소재를 구하여 주총리가 재해지구 인민들을 찾은 내용을 상상하여 사실적으로 그린 〈인민과 총리〉를 제작하여 '건국 30주년 경축 미술작품전람'에서 1등상을 수상하는 영예를 안았다. 이 〈인민과 총리〉는 중국 사실인물화의 대표적인 작품이라고

할 수 있다.

## 2) 광공도(礦工圖)의 표현

중국문화계는 '문화대혁명' 이후 반성과 비판의 분위기였으며, 서구 현대미술의 유입은 미술문화에도 영향을 미쳐 새로운 변화와 독창적인 작품을 추구하게 되었다. 주사총은 전통을 바탕으로 하면서도 독창적인 작품세계에 눈길을 주었으나 변화의 시류에 휩쓸리지는 않았다. 주사총은 노침과 더불어 전통적인 표현을 바탕으로 하면서도 현대적인 표현을 가미하는 새로운 변화를 모색하였다.

1979년에는 수묵으로 인체를 그리는 '중국 수묵인체'를 시작하였다. 그리고 '문화대혁명' 시기의 사실적인 표현에서 벗어나기 시작했다. 인물을 새롭게 파악하여 느슨하고 함축적인 필선과 물기 없는 붓질로 표현했다. 그의 대표적인 작품들은 대체로 이 시기에 제작되었다. 그의 대표작인 〈광공도(礦工圖)〉는 사실주의 표현에서 변화를 시도하여 독창적인 표현을 바탕으로 제작된 것이다. 주사총은 노침과 함께 〈광공도(礦工圖)〉를 제작하기 위해 길림성(길림성) 요원(요원) 광구에서 광부들과 같이 생활하며 소재를 수집했다. 그리고 '북경미술촬영전' 이 있는 일본으로 가서 〈원폭도〉와 〈남경대학살〉

주사총, 광공도(부분도)

등의 작품을 보면서 작품 구상을 하였다.

주사총은 일본에서 돌아와 노침과 함께 중국의 망국의 역사를 표현한 '광공조화'(礦工組畵)의 제작에 들어갔다. 이는 망국의 아픔 속에서 살아가는 광부들의 아픔을 표현한 것인데, 화면 분할과 몽타주 수법으로 한 공간에 서로 다른 시간과 공간이 함께 표현되었다. 현실이 간결히 표현된 화면 속의 인물들은 교차되고 중첩된다. '광공조화'(礦工組畵)에는 노침이 일부를 그린 〈동포, 매국노와 개〉, 주사총이 그린 〈왕도락토〉(王道樂土), 〈인간지옥〉(人間地獄), 〈고아〉(孤兒) 등의 네 개의 작품에 어린이와 노인, 불구가 된 소년, 채광 노동자, 시체 등 90여 명의 다양한 인물들이 표현되었다. 이 연작에 사용된 화면 분할과 몽타주 수법은 당시 중국의 화단에 큰 충격을 주었으며, 현대 중국인물화의 표현을 선도하는 역할을 하였다.

3) 이족(彝族)의 표현

주사총은 1982년 〈광공도(礦工圖)〉의 세 번째 그림인 〈인간지옥(人間地獄)〉을 완성하고 '이족(彝族)' 지역에 사생을 하러 갔다가 그들의 열악한 환경을 보고 이족을 소재로 한 작품을 시작한다. 이족은 중국의 운남성(雲南省), 사천성(四川省), 귀주성(貴州省), 광서(廣西), 장족(壯族) 자치구 등 4개 지역에 분포된 변방 소수민족이다. 이족은 협서(陝西), 감숙(甘肅), 청해(靑海) 등에서 거주하다가 중국 남서지구의 원주민들과 융합해 형성된 민족이다. 그들은 나무로 된 삼각지붕집에서 생활했는데, 내부 중앙에 있는 화덕 옆에서 잠을 자며, 집의 한쪽에는 축사가 있었고, 노예제도가 있었다.

화면에 보이는 이족들은 전근대화된 생활상으로 나타나는데, 느슨한 필묵과 서정성 및 넓어지는 화면 공간 등으로 표현됐다. 당시 변방민족들을

주상총, 해가뜨면 일하고 해가지면 휴식한다, 102×103, 1982

그린 다른 작가들은 대부분 춤추는 모습이나 복장의 특색 등을 그렸던 반면에, 주사총은 이족의 생활고와 비애를 사실적으로 그렸다. 이 시기의 작품들은 대부분 대형작품보다는 현장에서 스케치하듯이 그린 소형 작품들이 주를 이룬다. 1982년에 그려진 〈해가 뜨면 일하고 해가 지면 휴식한다 (日出而作 日落而息)〉은 나이 든 여인과 젊은 여인이 나무 짐을 내려놓고 쉬는 그림이다. 여기에는 수묵이 많이 사용되었으며 어둡고 침울한 분위기다. 1983년에는 〈가을의 소묘(秋天的素描)〉, 〈목귀(牧歸)〉등이 제작되었다. 여기에도 수묵이 사용되어 이족의 생활고가 다소 서정적으로 표현됐다. 주사총은 1985년부터 투병생활을 시작했으며 이족을 주제로 한 소형작품을 제작했다. 1987년에 그려진 〈낙목소소(落木蕭蕭)〉는 이족의 여인이 나무에 기대어 있는 모습인데, 색채가 전보다 밝아져 있다. 이후부터

주사총, 가을소묘, 98×102.5, 1983

는 이족들의 춤이나 유람 등을 어둡지 않게 서정적으로 표현했다.

### 4) 연화(蓮花)의 표현

주사총은 1983년에 류마티스 관절염이 발병하여 2년 여 후에는 거동하기가 불편했으며, 서 있는 상태에서는 오랜 시간 동안 그림을 그릴 수가 없었다. 후일에는 급기야 손가락까지 변형되어 붓을 들 수 없었으므로 중지와 식지 사이에 붓을 끼워 잡고 그려야만 했다. 말기에 그린 작품은 '이족'과 '연꽃' 및 '산수화' 등이었는데, 특히 관절염을 앓기 시작하면서부터는 주제를 인물화로부터 연꽃으로 바꾸었다. 연꽃은 형상을 만들기가 비교적 자유로워서 앉은 자세에서도 그리기가 덜 불편했기 때문이었다. 연꽃 그림이 초기에는 색채가 있었으나 점차 먹을 중심으로 그려졌으며,

주사총, 비오는 날의 연꽃, 54×49, 1990

사실적, 구체적인 형상에서 점차 단순화되었다.

1992년에는 경풍호텔의 요청으로 100여 폭의 연꽃과 연못 그림을 그렸다. 이 때 그려진 연꽃들은 구체적이거나 세밀하기보다는 연꽃의 정서와 분위기를 위주로 그려졌다. 연꽃이나 연잎은 힘차고 싱싱한 것도 있고, 시들어가는 것도 있으며, 앞으로 나타나 있는 것도 있고, 뒤로 나있는 것 등 다양하고 종횡으로 있다. 주사총은 투병생활의 힘겨움을 연꽃을 그리면서 달랬던 것 같다. 주사총에게 있어서 연꽃은 정신적 교류의 대상이며, 오만한 듯 하면서도 부드럽고 품격 높은 자신을 상징한다고도 볼 수 있다.

연꽃을 표현함에 있어서는 오랜 동안 연마된 자신만의 독특한 작법이 사용되었다. 반수로 종이에 칠하고 먹과 흑연 등을 섞어서 사용했으므로 침투력이 특이하며, 건필, 또는 갈필담묵과 같은 몽롱하고 어렴풋하면서도 많은 여운을 남기면서, 물기가 많은 수묵에서는 느껴지지 않는 미묘한 효과가 나타났다. 어떤 것은 종이를 구겨다가 그 위에 먹으로 그린 것도 있다.

## 13.5. 작품세계의 특성

주사총의 작품세계가 갖는 특성에는 여러 가지가 있지만 크게 보아 '전통성', '역사성', '사실성' 등으로 분류할 수 있다. 그의 작품에는 개인적

인 예술적 특성뿐만 아니라 당시 중국의 정치, 사회적인 특성 등도 반영돼 있다.

### 1) 전통성

주사총의 작품에서는 '전통성'이 드러난다. 주사총이 작품 활동을 하던 당시에는 서양현대미술이 중국에 유입되었는데, 특히 '문화대혁명' 이후 에는 많은 작가들이 새로운 서양현대미술을 유입하여 서양적인 표현법을 중국 전통적인 표현법과 아울러 이용하여 작품 활동을 하였다. 주사총은 중앙미술학원에서 산수화, 인물화 등의 중국화뿐만 아니라 서양의 사실적 표현과 소묘 등 서양화도 배웠다. 그의 작품에서는 이러한 서양미술교육 을 받은 영향이 부분적으로 느껴진다. 그러나 주사총의 작품세계는 이러 한 서양미술의 흐름에 무비판적으로 영합하지 않고 동양적인 전통성을 바 탕으로 하고 있다. 전통적인 필묵을 바탕으로 서양현대미술의 표현 방법 을 참고로 하여 새로운 기법이나 영역을 보완하고 모색하여 중국 현대수 묵화의 영역을 개척한 것이다. 그의 작품의 바탕에는 소묘한 색채 등의 탄 탄한 기초와 중국 전통미술이 늘 자리하고 있었다.

### 2) 역사성

주사총의 작품세계의 특성 중의 하나로 역사성을 들 수 있다. 그는 현실 주의를 바탕으로 하여 역사적 사건이나 역사적 인물 및 혁명적인 인물 등 을 주제로 그림을 그렸다. 따라서 그의 작품은 그 시대의 역사성을 담거나 역사적 의미를 부여한 것이 많다. 주은래 총리가 지진지역 인민들을 찾은 사건을 상상하여 그린 것도 역사적 사실을 기록적으로 그린 것이다. 또한 그 시대의 역사성을 바탕으로 혁명적인 사실을 표현했다. 초기에는 혁명

시대의 역사성을 직접적으로 드러냈으며, 〈광공도(礦工圖)〉는 일본제국주의의 만행에 따른 인민들의 분노를 역사적인 배경으로 하고 있다. 그뿐만 아니라 중국 변방 소수민족인 '이족'들의 생활상을 표현한 그림에는 그들의 아픈 역사가 담겨있다.

### 3) 사실성

주사총은 초기에 중국의 일반화된 소재와 양식화된 표현 방식으로 사실적인 그림을 그렸다. 이는 혁명적인 인물이나 사회주의를 찬양하며 사회적 현실을 다룬, 유형화된 작품들이었다. 독창적인 작품이라기보다는 사

주사총, 인민과 총리, 151×318, 1979

회주의 사실주의가 추구하듯이 사회주의에 봉사하는 작품들이었다. 따라서 인민 영웅들을 위한 인물화나 역사적, 사회적 사건을 주제로 하여 사회적 책임성이 강한 그림을 그렸다. 주총리가 재해지구 인민들을 찾은 내용을 상상하여 사실적으로 그린 〈인민과 총리〉는 중국 사실인물화의 대표적인 작품이라고 할 수 있다.

## 13.6. 나오는 말

주사총의 생애와 작품세계를 중심으로 살펴봤다. 주사총은 '문화대혁

명'과 '류마티스 관절염' 등으로 작품 활동을 그다지 못 했으므로 실질적인 작품 활동 기간은 1980년부터 대략 1993년까지로 볼 수 있다.

주사총의 작품 세계는 시기별로 보아 대략 '사실주의의 표현', 〈광공도(礦工圖)〉의 표현', '이족(彝族)의 표현', '연화(蓮花)의 표현' 등으로 나눌 수 있다. 사실주의를 표현하던 시기에는 당시의 정치, 사회적인 환경에 따라 사회주의의 혁명적인 이상주의와 미래에의 동경 등 사회주의를 위한 작품들을 그렸다. 그러므로 독창적인 작품이기보다는 간단하고 단순한 표현 기법이었고, 역사적, 사회적 사건을 주제로 하여 사회적 책임성이 강한 작품들이었다. 〈광공도(礦工圖)〉를 표현하던 시기에는 '문화대혁명' 이후의 반성과 비판의 분위기 속에서 서구 현대미술의 유입에 영향을 받아 새로운 변화와 독창적인 작품을 추구하게 되었다. 주사총은 전통적인 표현을 바탕으로 하면서도 현대적인 표현을 가미하는 새로운 변화를 모색하였다. 광공(礦工)들을 통하여 일본제국주의의 만행과 중국의 가슴 아픈 역사를 표현했다. 이족(彝族)의 표현 시기에는 중국의 운남성(雲南省), 사천성(四川省), 귀주성(貴州省), 광서(廣西), 장족(壯族) 자치구 등 4개 지역

주사총, 인민과 총리(부분도)

에 분포된 변방 소수민족인 이족(彝族)의 생활고와 비애를 현장에서 스케치하듯이 사실적으로 그렸다. 연화(蓮花)의 표현 시기에는 관절염 때문에 서서 작품을 제작하기가 어려웠으므로 형상을 만들기가 비교적 자유로운 연

꽃을 그렸다. 초기에는 색채가 있었으나 점차 먹을 중심으로 그렸으며 형상도 점차 단순화되었다.

주사총의 작품 세계는 중국미술의 '전통성'을 바탕으로 하여 당시 사회의 현실과 사건 등을 그렸으며, 이는 사실주의를 바탕으로 한다. 이러한 특성들은 작품 안에서 영향관계를 주고받으며 동시에 나타난다. 역사적인 사실을 바탕으로 하여 주제를 표현한 것이다. 주사총의 작품 속에 담겨있는 이러한 '전통성'과 '역사성', '사실성' 등은 당시 중국의 정치, 사회적인 현실과 특성들을 드러낸다. 정치, 사회적인 혼란과 서양미술의 유입 등에도 전통적인 것을 버리지 않고 자신만의 독창적인 작품 세계를 구축한 주사총은 현대 중국화의 인물화에 큰 영향을 끼친 여류화가이다. 투병 생활 중에 불편한 몸임에도 불구하고 붓을 놓지 않은 그의 그림에 대한 열정은 본받을 만하다.

# 14장

## 오창석의 예술 세계

### 14.1. 시대적 상황

중국은 고대로부터 커다란 대륙으로 이루어져 있다. 따라서 광활한 땅만큼이나 다양한 기후 또한 지니고 있다. 이처럼 광활하고 다양한 자연의 현상은 오늘의 중국 미술을 태동시킨 원동력이 되었을 것이다. 다양한 자연 풍토 속에서 서로 다른 자연의 영향은 결국 중국의 미술을 남과 북으로 가르는 현상도 발생시켰다. 동기창이 물론 지역에 따라 남북을 가르는 것은 아니지만 지역적인 영향도 전혀 무시할 수는 없는 게 중국 미술의 현실이다. 그러나 중국은 공산화가 되면서 본격적인 근대화 작업에 박차를 가하였다. 이 근대화 작업 속에서 중국은 남과 북을 막론하고 몇 개의 문화권을 형성하게 되었고 이를 중심으로 교통과 문물의 이동이 활발하게 이루어졌다.

중국 근현대의 문화와 경제의 중심지에서는 아무래도 미술문화의 발전도 자연스럽게 이루어질 수밖에 없었다. 이 문화, 경제의 중심지는 북경,

상해, 광주가 될 것이다. 북경은 최근 비엔날레나 대규모 미술 기획전으로 주목을 받고 있다. 그런가하면 상해는 현재 전 세계가 주목하는 미술문화의 발원지이기도 하다. 이처럼 언제부터인가 중국은 자국의 미술문화는 물론이고 다른 나라의 미술문화까지도 선도하는 입장에 서있다. 광주 역시 중국의 근현대 미술문화를 보여주는 중요한 지역이다. 이들 세 지역은 각기 그 특성을 달리하면서도 서로 견제와 지원을 아끼지 않는 마치 트라이앵글과도 같은 역할을 한다.

광주와 상해 그리고 북경 이 세 지역은 예로부터 역사적으로 독특한 성향을 지니고 있다. 북경은 문화의 발상지와 근접해 있지는 않으나 원나라와 명나라 그리고 청나라가 집권하면서 문화와 정치 경제의 중심지가 되었다. 오늘날에도 북경은 정치의 중심지로서 그 위상을 면면히 지닌다. 상해는 예로부터 문화와 경제가 동시에 발달한 곳이다. 따라서 남송 이후 가장 많은 문인들이 활발하게 활동했던 지역이다. 문인화가들 역시 이곳에서 가장 왕성하게 활동을 하였으며 다양한 화가들이 배출된 곳이다. 광주 역시 중국이 공산화 된 이후 가장 빠른 발전을 보인 지역 가운데 하나다. 중국이 세워진 이후 남방 문화의 중심지로 각광을 받는 곳이다.

상해 역시 중국의 대표적인 도시이다. 이 도시는 남송대 무렵부터 중국의 미술이 화려하게 꽃피우는 데 결정적인 역할을 하였다. 가장 많은 문인화가들이 활발하게 활동을 했던 지역으로 많은 사대부들의 고향이라 할 수 있다. 특이 이 지역에서 가까운 거리에 있는 절강 지역은 사대부들이 운집해 있던 대표적인 지역이다. 예로부터 많은 훌륭한 화가들이 배출된 절강과 인접한 상해는 개방화 정책의 첫 결과물의 상징이기도 하다. 그만큼 상해는 중국 번영의 가늠자이다. 특히 아편전쟁 이후 영국 등 유럽과 서양의 문물들이 갑작스럽게 쏟아진 이후 이곳은 구시대의 것과 새로운

시대의 문화가 가장 민감하게 충돌되는 지역이 되었다. 상해는 이제 명실 상부한 중국 최고의 경제 문화의 발상지로 변모하였다. 이렇게 상해와 절강 지역에서 문화의 르네상스가 일어나자 예전부터 문화적 강세를 보이던 남경(南京), 소주(蘇州), 항주(杭州) 등이 상대적으로 문화적 열등감을 갖게 되었다. 정치의 중심이 북경이라면 상해는 단연 경제와 문화의 중심지라 할 것이다. 서구 문물을 받아들이는 가장 선봉으로서 문화와 예술 역시 미국이나 유럽의 문화미술을 손쉽게 유입시키는 역할을 하기도 하였다.

따라서 상해의 자부심은 스스로도 대단하였고 그들은 이러한 자부심을 지키려 문화 발전에 많은 투자를 하고 있다. 이처럼 상해를 중심으로 하는 그들의 자부심은 상해파라 할 수 있는 해파(海派)와 북경(北京)을 중심으로 하는 경파(京派)와 서로 대립되는 양상도 볼 수 있다. 해파는 상해를 중심으로 활동했던 근대 회화의 상징이라 할 수 있는 하나의 커다란 화파(畵派)를 일컫는다. 이들 화파는 사람들 속으로 들어가 생기발랄하고 활달 웅장한 기세로 그림을 그린 화파로 알려져 있다. 본격적인 해파는 아편전쟁 이후에 등장하게 되었는데 이 아편전쟁은 중국을 근대화로 이끄는 역할을 하였다. 반봉건 반식민지 사회를 향하여 나가게 된 이 무렵 정치, 경제, 문화 등 사회 전반적인 분야가 새로운 흐름을 맞아 서로를 견인하기도 하고 경쟁을 하기도 하는 특성을 지니는 분위기였다. 이 시대에 복잡한 사회적 분위기 속에 새롭게 탄생한 해파는 중국 미술에 새로운 활력소가 될 중요한 요건들을 갖추고 있었지만 당시 전통주의적 정신 때문에 많은 핍박을 받아야만 했다. 그러나 해파는 상해가 아편전쟁 이후 엄청난 경제 발전을 함에 따라 주변의 미술은 물론이고 전국 각지의 여러 화파들을 흡수하여 보다 창조적이면서도 힘이 있는 미술을 전개시켰다. 이들은 전통에 기초를 두면서도 자유롭고 창의적인 작품으로 독창성을 중시하였다. 해파의

활동은 날로 활발해졌는데 해파의 대가는 조지겸(趙之謙), 오창석(吳昌碩), 임백년(任伯年), 황빈홍(黃賓虹), 허고(虛谷), 임웅(林熊) 등을 들 수 있다.

## 14.2 생애와 활동

신 중국화 형성에 대표적인 삼대 화가 가운 데 한 사람인 오창석 (1844~1927)은 절강 사람으로 안길현(安吉縣)에서 출생하였다. 오창석의 본명은 준(俊)으로 그의 집안은 대대로 선비의 집안이었지만 가난하여 주로 농사를 지었으며, 어려서부터 총명하여 주위의 사람들로부터 많은 사랑을 받았다. 처음 불려진 이름은 향박(香朴)이었고 그 후 중년이 넘어서면서 지금의 이름인 창석(昌碩)으로 불렸다. 그는 글쓰기와 시작(詩作)을 좋아하였고 열 살이 되어서는 전각도 상당히 잘 하였다. 그는 경서를 공부하는 데 많은 관심을 기울였으며 이를 바탕으로 한학에 많은 관심을 지니기도 하였다. 그가 본격적으로 그림을 그리기 시작한 것은 비교적 나이가 들어서인데 아마도 이것은 그가 워낙 다재다능하여서 그림 그리기에만 딱히 몰두하기가 쉽지 않아서였을 것이다. 그러나 그가 본

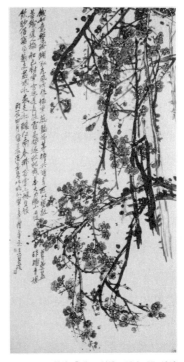

오창석, 홍매도, 설색, 159.2×77, 1916

래 갖추고 있던 예술적 소양은 그 누구보다도 크고 심오하였다. 그가 그림을 본격적으로 시작한 때는 비록 34세라는 적지 않은 나이였지만 이는 오히려 오창석이 대기만성형의 훌륭한 작가가 될 것을 예고한 것이라 하겠다. 그가 이렇게 나이가 어느 정도 든 상황에서 그림을 그리게 된 것은 너무도 힘든 생활 때문이었다. 그는 열일곱 살에 태평천국의 난을 만났는데 이 무렵부터 대략 오년 이상을 하루에 한 끼도 먹기 힘들 정도였다. 더욱이 그는 염분을 제대로 섭취하지 못해 온몸이 붓고 몸 전체에 힘이 없었다고 한다. 배고픔을 달래기 위해 나무뿌리, 산 과일, 산 약초 등으로 연명할 정도였다. 그는 거처를 확보할 수 없을 정도로 방랑자와 같은 생활을 계속하였을 정도였으니 예술가적 재능을 발휘하기가쉽지 않았다.[113]

오창석이 스물아홉이 되던 해에 시주(施酒)라는 여자와 재혼을 하였다. 재혼을 한 후 오창석은 더욱 깊은 예술의 세계로 빠져들었다. 그는 상해, 항주, 소주 등 여러 곳을 돌아다니며 훌륭한 예술가들과 교유를 하였다. 한 때 항주에서는 당시 문인화와 서예로 널리 알려진 유월(兪越)을 스승으로 모시고 그림과 서예를 배웠다. 유월은 당시 고경정사(沽經精舍)의

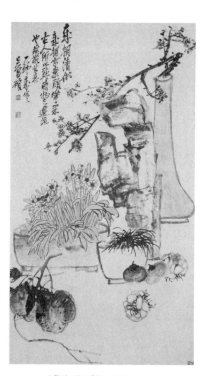

오창석, 영조 청공도(부분도), 설색, 139×44

113) 吳昌碩, 『庚紳紀事』

수장으로 글씨 등에 조예가 깊었다. 그는 비록 오창석을 가르치는 스승이었지만 오히려 그의 전각 등의 높은 격에 놀라워하였다. 유월은 특히 오창석의 전각을 높게 평가하였는데 오창석의 전각에는 기(奇), 공(工), 교(巧)의 세 가지가 함께 한다고 찬하였을 정도이다. 오창석은 상해와 소주 등을 왕래하며 양현이나 임백년 등에게서 시문과 그림을 배웠다. 양현은 시문에 능했을 뿐만 아니라 경학과 서예에 조예가 깊은 인물이었다. 오창석은 양현에게서 시와 문을 배웠으며 그는 이를 항상 겸손하게 즐기는 자세를 잃지 않았다.

또한 오창석은 골동품 소장가였던 오운(吳雲), 반조음(潘組蔭)의 집을 들락거리며 고미술품을 감식하는 안목을 길렀으니 그의 예술적 역량은 더욱 커져만 갔다. 다양한 분야를 흡수한 오창석은 그 누구보다도 문인적인 기질이 강한 사람이다. 그래서인지 그는 어려운 환경에서도 전각을 공부하였고, 먼저 글공부와 서예를 충분히 익히고 난 후 그림을 그렸는데 그의 이러한 소양이 모두 그림으로 스며든 특별함을 지닌 화가이다. 그는 해파(海派)의 대가들을 존경하였고 어느 날은 그가 평소 흠모하였던 임백년을 찾아가 그림을 배우고 싶은 자신의 마음을 전했다. 임백년은 오창석이 그림 그리는 것을 보고 그가 훗날 훌륭한 화가가 될 것임을 직감하였으며 그에게 그림을 가르쳐 주었다.

한편으로는 임백년은 오창석에게 서예를 배우면서 서로 스승이자 친구처럼 막역한 사이가 되었다. 그는 그림을 그림에 있어 무엇보다도 마음을 바르게 갖추려 노력을 하였고 그 누구의 그림도 흉내 내려 하지 않았다. 처음에는 그의 스승 조지겸의 화풍을 가지고 그림 공부를 하였지만 이후 여러 분야에 많은 자질과 자원을 가지고 있던 오창석은 그의 스승을 능가할 만큼 대단함을 보였다. 그의 스승 조지겸이 오창석이 서예에 뛰어난 것

을 보고 서예를 계속하여 그 길로 나갈 것을 권했지만 그는 흔들리지 않고 그림을 줄곧 그렸다. 그는 이렇듯 꾸준하게 그림을 그려 마침내 어쩌면 그의 스승을 뛰어넘을 만큼 커다란 역량을 갖추게 되었으며 금석파(金石派)의 거두로 활약을 하게 된다.

그만큼 오창석의 그림에는 초기부터 사의적(寫意的)인 성향이 강하게 내포되어 있었다. 이 사의적인 것에는 오창석이 그 동안 어려서부터 자연스럽게 체득해 온 모든 것이 담겨져 있었다. 전통적으로 선비의 집안에서 태어나 독서와 작문을 좋아했던 오창석은 그야말로 타고난 문인화가임에 분명하다. 비록 가난했지만 아버지가 글을 좋아하였으므로 오창석은 열 살 무렵까지는 아버지에게서 글을 배웠고 이후 이웃에 사는 사숙을 찾아 다니면서 열심히 공부를 하였다. 그는 경서를 배우면서 특히 훈고학을 매우 좋아하였다. 이러한 그의 공부에 대한 열의는 그를 사의적(寫意的)인 회화의 세계로 끌어들였다. 따라서 그의 사의정신(寫意精神)은 무엇보다도 훌륭하게 자란 인격에서 비롯되었다. 내재되어 있는 정신성을 표출하는 것도 중요하지만 인격 도야(陶冶) 후에 일어나는 일기(逸氣)적인 선비 기운이 그의 그림에 종주(宗主)가 되어 있다. 이것은 소동파가 이야기하는 '독만권서행만리로'(讀萬卷書行萬里路)와 같은 것으로, 인격 수양과 심제(心齊)에서 비롯된 그림이 가장 훌륭한 그림이라는 것을 의미한다.

이런 의미 있는 그림을 그리고자 노력했던 오창석의 예술세계는 그 누구보다 숭고하고 깊을 수밖에 없다. 다시 말해 그의 그림은 깊은 인격적 도야(陶冶)에서 비롯된 내재된 기운이며 맑은 정신성의 발로라 할 것이다. 학문적 성취와 인격적 심신 수양을 전제로 한 뜻 깊은 그림세계가 오창석으로 말미암아 전개된 것이다. 전각을 그 누구보다 사랑했던 오창석의 예술혼은 당연히 시와 서 그리고 화에 하모니를 이룰 수 있었고 마침내 그를

금석파라는 화파의 대가로 만들었다. 그의 일련의 이런 모습을 본 중국의 많은 사람들은 그를 전통화의 마지막 대가로 평가한다.

# 15장

## 석노의 예술사상

### 15.1.풍운아적 삶

석노는 본래 성은 풍(馮)씨이고 이름은 아형(亞珩)이다. 그는 1919년에 태어나 풍운아 같은 인생을 살다 간 화가이다. 그는 섬서(陝西)에서 태어나 혁명가를 길러낸 지역에 걸맞게 예술가로서 혁명가적인 삶을 영위했던 인물이다. 사실 석노는 우리에게 서비홍이나 반천수, 황빈홍, 임풍면 등 유명세를 타는 대가들에 비하면 조금은 익숙하지 않은 인물이라 할 수도 있다. 그러나 석노는 중국 근현대 회화사에서 없어서는 안 될 중요한 화가라 할 수 있다. 그의 인생은 마치 중국의 근현대사가 공산주의와 함께 점철되어 파란만장하듯이 중국 문화혁명과 맞물려 그야말로 풍전등화의 불꽃과도 같은 예술적인 삶이다. 석노의 삶은 어찌 보면 우리 자본주의적 시각에서는 조금은 그 방향이 다른 부류라고도 생각된다. 그는 중국 공산당과 함께 해온 애국심이 높은 화가였다. 당과 인민을 위한 그림을 그리고 예술가적 사상도 공산주의적인 사상으로 굳게 뭉쳐져 있던 그런 예술가인

것이다. 그럼에도 석노가
중국의 대표적인 화가로서
주목을 받는 이유는 그의
남다른 천재성 때문일 것이
다. 물론 중국 역사상 기라
성 같은 화가들이 너무도
많이 배출되었지만 이러한
인물들과 견주어도 조금도
뒤떨어지지 않는 예술성을
지닌 것으로 평가되는 인물
이 바로 석노인 것이다. 그
럼에도 한 가지 아쉬운 것
은 석노의 예술가적 삶이
지극히 풍운아적일 수밖에

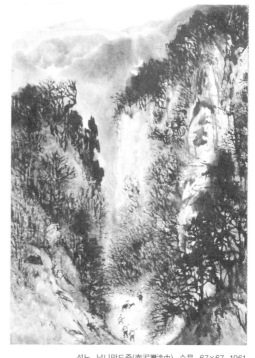

석노, 남니만도중(南泥灣途中), 수묵, 67×67, 1961

없었다는 점이다. 이것은 중국의 근현대사에서 어쩔 수 없이 노출되는 이
율배반적인 면이 아닌가 싶다.

석노는 중국의 대표적인 열성파 화가였다. 그는 공산당원으로서 한평생
을 살았지만 사회적인 상황을 평가하기 전에 한 사람의 훌륭한 예술성을
지닌 예술가라 하겠다. 그는 중국 역사상 보기 드문 예술성을 지닌 천재로
평가되기도 하지만 실제로 그가 거쳐 온 예술가로서의 위상을 본다면 이
런 표현은 당연한 것이 될는지도 모른다. 그는 어려서부터 중국의 예술 정
신과 함께 중국의 전통적인 기법을 두루 익힌 뛰어난 예술 소년이었다. 그
는 당과 인민을 위하여 평생을 바쳐왔고 항일 전쟁에 자의적으로 지원하
여 일본 군대에 항전을 하는 등 중국의 대표적인 전사라고 표현할 수 있

다. 피비린내 나는 전쟁에 참여하여 국가를 위하여 많은 일을 하고자 한 그는 그러나 내면에 예술가적인 피가 흐르고 있었다. 전쟁 도중에 이름을 풍아형(馮亞珩)에서 석노로 바꾼 그는 전쟁이 끝나자 중국의 현대화를 위하여 많은 노력을 하였다. 특히 그는 예술 분야에서 영화 시나리오를 집필하는가 하면 판화에 몰두하여 중국의 미술문화의 수준을 한 단계 끌어 올리는 데 기여하였다. 국가를 위한 열정과 애정은 그의 예술가적 삶과 하나가 되어 화가로 또는 연안대학의 교수로 활동하는가 하면 전국 미술공직자 연합회의 집행을 맡는 등 많은 예술 활동을 자발적으로 한 열정이 넘치는 화가였다.

## 15.2. 문화 혁명의 먹구름

이런 석노의 그림은 그 동안 중국 회화사에서는 볼 수 없는 독특함을 지닌다. 지금까지 대개의 중국 산수화들은 관념적이거나 혹은 풍요로운 자연 산수들을 배경으로 하거나 깎아내려지는 듯한 기암절벽을 주로 그려왔다. 게다가 청록의 채색을 진하게 하든지 혹은 먹을 주 재료로 하여 그림을 그리는 경우가 대부분이었다. 그러나 석노는 어떠한 형식들에 머무르지 않고 마치 산 가운데서도 가장 메마르고 흔히 볼 수 있으면서도 어쩌면 우리가 무심코 스쳐지나갈 수 있는 그런 황토의 산을 즐겨 그렸다. 석노가 어려서부터 생활하였던 섬북 지방의 산들은 기이한 형태의 빼어난 산봉우리나 녹음 울창한 산록을 갖추지 못 했다. 석노는 살면서 평소에 보아왔던 익히 잘 아는 산들을 편안 마음으로 그렸던 것 같다. 이 산들에 자신이 믿고 확신하던 공산당의 인물들과 민중들을 절묘하게 배합시켜 당시 사회상을 담은 수준 높은 그림으로 자연스럽게 표현해 냈다. 석노는 황량한 섬북

의 산과 풍광을 미적 아름다움으로 승화시킬 수 있는 능력을 갖추었던 것
이다. 평범한 자연이 주는 가장 평범한 산과 들을 중국 회화사상 유례가
없는 느낌으로 표현한 것이다. 석노와 비슷한 시대를 살았던 조망운(趙望
云)은 섬북지방의 황토고원을 메마른 황토색 필치로 인상적으로 표현하였
다. 이들은 중국의 광범위한 산수화의 세계에서 또 다른 이단자처럼 중국
의 또 다른 산과 들판을 신선하게 표현하였다.

그러나 안타깝게도 석노에게는 문화혁명이라는 커다란 먹구름이 다가
왔다. 고향인 섬북성을 중심으로 활발하게 활동을 하였을 뿐만 아니라 중
국 전역의 미술 운동을 주도하였던 석노는 어느 날 몰아닥친 소용돌이와
도 같은 문화혁명을 피해갈 수 없었다. 한때 중국 혁명 박물원의 초청으로
북경에 가서 그의 대표적인 작품 가운데 하나인 〈전전섬북(轉戰陝北)〉을
제작하여 많은 사람들로부터 찬사를 받았지만 문화혁명의 거친 소용돌이
에는 어쩔 수가 없었다. 석노는 나이가 들면서 간염으로 몸이 좋지 않았지

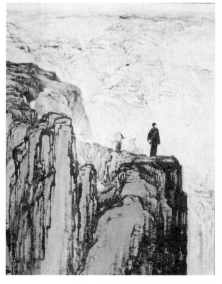

만 자신이 무엇을 잘못한지도
모른 채 온갖 죄명으로 반혁명
분자, 반동분자로 낙인찍히게
되었다. 높은 섬서의 한 황토산
위에서 천하를 내려다보고 있는
모택동이 수많은 홍위군을 이끌
고 있는 의연함을 표현했던 그
의 대표작 〈전전섬북(轉戰陝
北)〉도 창고에 던져지는 수모를
겪게 되었다. 타고난 재능과 예
술적인 감각을 지녔지만 너무도

석노, 전전성북, 수묵, 208×208×, 1958

중국의 민감한 정치적 혹은 사회적 삶의 현장에 앞서있었던 것이 화근이
되었는지도 모른다. 스케일 크고 사회선동적인 그림을 줄곧 그렸던 그이
기에 정적으로부터 숙청을 당한 것이라 하겠다.

## 15.3. 불굴의 예술성

이처럼 어려움을 겪었던 석노의 예술은 주목할 만하다. 가장 극과 극의
예술가적 삶을 영위한 그의 작품 세계를 문화 혁명 이전의 작품과 문화 혁
명 이후의 작품세계로 구분해 볼 수 있다. 그러나 이 두 시기 사이에는 작
품의 양과 스케일을 떠나 석노만의 예술적인 감성이 여전히 흐른다는 점
을 간과해서는 안 될 것이다. 문화 혁명의 어두운 시절에도, 비록 석노의
그림 그리는 소재는 초라해지고 파리해졌지만 그가 지니는 예술성은 여전
히 건재하게 담겨져 있다. 문화 혁명 이전에 그가 즐겨 그렸던 것은 그가
태어나 성장한 섬서 지방을 배경으로 한 인민과 당을 위한 찬양과 민중들
에게 힘을 불어 넣는 내용이라 하겠다.

그러나 석노는 이에 굴하지 않고 모진 고초로부터 탈출을 여러 차례 감
행하기도 하였다. 그러나 이런 과정에서 혹독한 벌을 받은 연유로 석노의
건강은 점점 악화되어만 갔다. 그는 폐결핵이 더욱 악화되었고 게다가 정
신분열증 증세까지 나타나게 된다. 그러는 와중에도 석노는 끝까지 붓을
놓지 않았다. 극과 극을 오가는 극단적인 예술가로서의 삶, 이것이 석노가
황토 고원과 함께 일구어 놓은 예술가로서의 인생이자 결실이었다. 그는
1960년대의 혹독한 문화 혁명 속에서도 더 꿋꿋하게 그림을 그렸다. 문화
혁명 이전에는 당과 인민을 위한 힘차고 스케일 있는 그림을 그렸다면, 문
화혁명의 소용돌이 속에서는 비록 그림의 스케일과 형식은 바뀌었으나 보

다 억척스럽고 강인한 필치로 문인화계의 그림을 그렸다.

그의 필치는 힘이 있고 단단하여 마치 나뭇가지는 자신의 고난과 인고의 세월을 함축해 놓은 응축력의 현장처럼 보인다. 그는 그의 그림을 통해서 문화혁명이라는 모순의 세월에 철저하게 저항하며 지냈던 것이다. 비록 그가 작은 종이들 위에 화초나 꽃과 같은 섬약한 것들을 그리기는 했으나 그의 마음에는 또 다른 불굴의 억척스러움이 내재되어 있었던 것 같다.

예로부터 중국은 거대한 대륙이었기 때문인지 영웅호걸들의 정쟁의 장이기도 하였다. 그러기에 평안할 것만 같은 중국 대륙은 이백년이 넘게 간 왕조가 거의 없을 정도로 각축의 장이 되곤 하였다. 이 때문인지 중국은 삶의 현장을 담으려는 그림보다는 오히려 삶의 현장에서 벗어나려는 그림들을 많이 그렸다. 그들이 크게 의미를 두는 문인 산수화도 따지고 보면 현실에서 도피하고자 하는 또 하나의 안내자인 셈이다. 영웅호걸들의 그늘에서 스러져 간 많은 사람들이 남긴 그림들은 이상하게도 하나같이 현실을 폭로하는 그림이 하나도 없음이 이를 잘 말해준다.

원말 정사초(鄭思肖)도 명대의 세력들에 그렇게 불만을 품고 항쟁을 했건만 정작 그의 그림에 담긴 내용은 난이 전부였다. 다만 그토록 싫었던 명(明) 왕조에 대한 저항의 의미로 결혼까지도 불사하고 평생을 동굴에서 살다시피 하다 갔지만 그의 그림은 지조의 상징으로 난에 뿌리를 그리지 않은 것밖에는 없다. 그러나 정사초의 난 그림은 진정으로 깊은 맛이 느껴진다. 그의 그림에서 그의 삶이 느껴지는 것이다.

마찬가지로 중국 역사상 항쟁의 의미를 담은 작가들은 많다. 팔대산인(八大山人) 역시 그의 집안은 명나라 종실에 뿌리를 두고 있었기에 나라가 망하자 그의 집안도 함께 몰락하는 비운을 겪게 되었다. 그는 망국파가(亡國破家)의 충격으로 우울하였으며, 평생 저항의 정신으로 살았고, 마치 미

치광이처럼 정서적으로 안정적이지 못하였다. 그의 광기는 중국 회화사에서 가장 대표적이라 해도 과언은 아닐 것이다. 그는 청나라 통치하에 박해와 연청(延請)을 피하기 위해 승복을 불태우고 대문에 큰 서체로 "아(啞)"자를 써놓으며 거짓으로 미친 척 하기도 하였다. 팔대산인은 아(啞)자라는 글자에서도 알 수 있듯이 벙어리 행세

석노, 동방 해가 뜸, 83×68, 1961

를 하였으며, 사람들을 만날 때면 말을 하지 않고 글이나 손짓으로 대화를 나누었다. 이는 곧 청 황실에 대한 불굴의 저항 정신을 의미한다.[114] 그는 벙어리 생활을 근 십여 년 동안 하다가 정신적인 충격과 압박 등으로 미치광이가 되었는데 정말 미치광이가 되었는지 아니면 미치광이 노릇을 하였는지는 불분명하다. 어찌되었든 그의 이러한 행동은 명(明)의 멸망과 집안의 몰락 등에 의한 충격 및 목숨을 연명하기 위한 것과 저항의 정신 등이 복합적으로 작용한 탓으로 보인다. 게다가 그가 중으로 있을 무렵에 처자식이 모두 죽었는데 이 역시도 참기 어려운 충격이었을 것이다.[115] 그럼에도 팔대산인의 그림을 보면 현장성을 담은 저항 정신은 전혀 볼 수가 없다.

---

114) 潘公凱,『中國繪畵』, 上海古籍出版社, 2001, 426쪽
115) 장준석,『중국회화사론』, 학연문화사, 2002, 265쪽

석노 역시 활발하게 사회활동을 하면서 문화혁명 전에는 인민을 위하여 사회의 밝은 부분을 그리려 노력하였다. 그러나 문화혁명 이후 석노의 그림은 우리가 흔히 볼 수 있는 문인화 계통의 그림으로 바뀌었다. 자신이 무엇을 잘못한지도 모르고 사회적 불순분자로 낙인찍힌 그는 무척 참담하고 참기 힘들었을 것이다. 문화혁명 이후에는 전에 그렸던 웅장하고 스케일이 있는 그림이 전혀 나타나질 않는다. 그럼에도 석노의 그림에는 석노다운 힘과 깊이감이 있다. 한편으로는 석노 역시 원말 정사초(鄭思肖)나 명말 팔대산인(八大山人)처럼 분을 삭이며 세상을 잊고 싶었는지도 모른다. 그래서 당시의 그림들에는 마치 바위를 파헤치듯이 강인함을 느낄만한 선들이 여기저기 또렷하게 얽혀있다. 먹을 사용하였음에도 강한 힘이 느껴지는 게 석노의 후기 작품인 것이다. 석노는 황토 고원을 대상으로 한 작품을 중국 역사상 유례없는 자신만의 독특한 화풍으로 조형화시켰다. 문화혁명 이후에는 간결하고 모가 나며 또렷한 필치로 자신의 감정을 화폭에 담아내었다. 그는 중국 회화사에서 또 다른 역사의 장을 쓴 화가라 할만하다.

그가 문화혁명이라는 칼바람을 맞지 않았다면 아마도 중국 근현대사에 또렷한 족적을 남긴 대화가가 되었을 것이다. 그렇지만 석노의 지금의 행적 역시 중국근현대회화사에 또 다른 모습으로 길이 남게 될 것이다.

# 16장

## 최고의 현대 산수화가 장대천(張大千)

### 16.1. 시대적 배경과 생애

중국은 예로부터 산수화가 매우 발달한 나라이다. 중국의 산수화는 대륙의 특성상 우리나라를 비롯한 동양의 여러 나라에 많은 영향을 미쳤다. 중국 회화사를 통하여 볼 때 고대로부터 지금에 이르기까지 산수화를 잘 그린 뛰어난 화가들이 많았는데, 그 대표적인 예로는 이성(李成), 동원(董源), 예찬(倪瓚), 미불(米芾), 석도(石濤), 팔대산인(八大山人), 황빈홍(黃賓虹), 부포석(傅包石) 등 여러 화가들을 들 수 있다. 그 중에서도 특히 장대천(張大千)의 산수 그림은 지금까지의 여느 화가의 그림보다도 뛰어난 독창성과 기운생동함으로 널리 알려져 있다. 다시 말해 장대천은 동양은 물론이고 세계에서도 그 가치를 인정받을 수 있는 최고의 산수화가라 할 만하다.

장대천은 1899년 5월 10일 사천성(四川省) 내강현(內江縣)에서 출생하였다. 장대천이 어린 시절을 보낸 그 곳은 예로부터 사탕수수가 많이 생산

되는 유명한 사탕의 고장이었다. 장대천이 태어나기 바로 한 해 전에는 이곳에서 100년 만에 최대의 홍수가 나 사람들의 생활이 매우 힘들었으므로 장대천의 유아기는 수난의 시대였다. 장대천은 비록 어려운 환경이었지만 총명한 소년으로 성장해 나갔다. 장대천의 어머니는 생계를 위하여 베개나 신발, 옷감 등에 수를 놓아주는 일을 하였는데, 어머니의 수놓는 솜씨가 매우 뛰어나다는 소문이 고을에 자자하였다. 장대천은 어렸을 때부터 어머니를 도와 목탄으로 묘화 등을 그리는 일을 하면서 그

장대천, 설의녀, 수묵, 161×77, 1945

림에 대한 감각을 키워나갔다. 비록 간단한 그림들이기는 하였지만 어릴 적의 그러한 예술적인 경험은 훌륭한 예술적 토양을 기를 수 있는 좋은 소재거리였다.

장대천의 어린 시절의 처음 이름은 정권(正權)이었다. 그러다가 그의 스승 증희(曾熙)가 그림을 가르쳐주면서 새로운 이름을 지어준 것을 계기로 해서 지금의 이름으로 개명한 것이다. 그림을 무척 좋아한 그는 청년 시절 돌연히 출가하여 중이 되었고, 스무 살이 돼가던 시절에는 일본 교토로 건너가 당시 중국의 몇몇 위대한 화가들이 그랬던 것처럼 회화와 염직을 공부하였다. 이 무렵의 유학은 비록 이삼 년 정도밖에 안 되는 짧은 기간이었지만, 훗날 그가 화가로서 성장하는 데에 어느 정도 도움이 되기도 하였다. 그러나 이는 그가 미술 공부를 하여 대화가로 성장하는 데는 그다지

큰 도움이 되진 못했다.

## 16.2 장대천의 산수 정신

### 1) 체험을 중시하다

고국으로 돌아온 장대천은 정식으로 서화 공부를 하게 되었는데, 이 때 그에게 직접적으로 영향을 준 당대 저명한 서화가로는 증희(曾熙)와 이서청(李書淸) 등을 들 수 있다. 이때가 그의 나이 스무 살 무렵이었다. 그는 또한 송강(松江)의 선정사(禪定寺)에 출가하여 중으로 생활하기도 하였는데, 이때의 생활이 그가 최고의 산수화가로 성장하는 데 많은 영향을 주었다고 생각된다. 그는 자연이 지니는 본질에 대해 끊임없는 고민을 하였으며, 각고의 노력 끝에 자연의 원리를 깨닫기도 하였다. 이처럼 그는 산수 자연에 대해 항상 물음을 던졌을 뿐만 아니라 실제로 황산 등 여러 명산을 여러 번 오르내렸다. 그 당시의 황산을 오른다는 것은 지금처럼 잘 조성된 돌층계가 아니라, 다듬어지지 않은 험한 산봉우리를 일일이 올라야 하는 것으로서 한 번 오르기도 매우 어려운 일이었다. 장대천은 이처럼 험한 황산을 주야를 가리지 않고 올라 숨을 고르며, 해가 오르는 모습부터 해가 지는 순간까지를 놓치지 않고 종이와 붓으로 마음에 들

장대천, 설의녀, 수묵, 161×77, 1945

장대천, 여산도

때까지 그리고 또 그렸다. 그가 황산에서 머무는 기간은 수개월이 걸리기도 하였다. 이를 바탕으로 한 그의 산수 그림은 후기에 들어오면서 점점 더 강렬한 청록산수를 바탕으로 한 파묵산수(破墨山水)가 수묵과 함께 적절히 조화를 이루는 작업으로 변모하기 시작하였다. 따라서 그의 산수화는 수묵농담(水墨濃淡)의 발묵법이 큰 흐름을 이루면서도 한편으로는 화면에서의 강렬한 이미지와 과감한 생략, 그리고 커다란 여백에서 오는 적절한 조율 등에서 도출되는 공간감 등을 특징으로 하는데, 이는 장대천의 산수화에만 잔존하는 힘이라 하겠다.

2) 사실적인 산수 위에 담은 문기(文氣)와 시정(詩情)

장대천은 이처럼 산수 자연의 기운생동함을 예술적으로 깨달아 본격적으로 그리기 시작한지 십 년도 채 안 되어 중국은 말할 것도 없고 외국에까지 널리 이름을 날리게 되었다. 그는 '南張北齊(남 장대천 북 제백석)' 혹은 '南張北溥(남 장대천 북 부심여)' 라는 말이 자자하였을 정도로 산수 그림 등에 뛰어났다. 이는 장대천이 당대 최고의 화가인 제백석(齊白石)이

장대천, 운중하울(雲蒸霞蔚), 50×94, 1968

나 부심여(溥心畬) 등과 견주어 조금도 뒤지지 않는 대화가였음을 말해 주는 것이다. 더욱 주목되는 것은 이 때 장대천의 나이가 불과 서른 남짓이었다는 점이다. 화단의 거장 서비홍은 장대천을 "오백년 이래 한 사람 나올까 말까 하다"라고 칭송하였다. 그는 이 무렵에 이미 증희(曾熙), 이서청(李瑞淸)뿐만 아니라 청대 최고의 화가인 석도(石濤)와 팔대산인(八大山人)의 회화에도 정통해 있었다. 그는 35세 무렵에 남경(南京)의 중앙대학에서 근무를 하였으며, 이후 얼마 되지 않아 북평예전의 교수가 되어 후학들을 지도하였다. 그는 독서를 매우 좋아하였으며 이를 자신만의 즐거움으로 남겨놓지는 않았다. 장대천은 항상 후학들에게 "첫 번째는 독서이고 두 번째도 독서이다. 세 번째는 좋은 책을 선택하여 읽는 것이다."라고 강조하였다. 이는 장대천이 그림에 있어서 단순히 기교와 기예만을 중시하지는 않았음을 보여준다. 특히 산수 그림에는, 단순히 외관의 기예에만 치중하여서는 도저히 배어나올 수 없는 기운생동(氣韻生動)함과 심오한 깊이를 지니고 있다. 여기에는 흉중의 기를 토로할 수 있는 장대천만의 문기(文氣)와 시정(詩情)이 담겨있는 것이다. 이처럼 장대천은 시(詩), 사(詞), 문(文), 서(書), 화(畵), 인(印) 등 모두에 깊은 조예가 있었다.

## 16.3. 조국애와 예술성

장대천은 30대 초에 이미 명성
이 세계적으로 알려지게 되었는
데, 35세 되던 해에 영국 대영 박
물관 측의 요청으로 작품을 그곳에
보내게 되었으며, 이 무렵 프랑스
파리에서 열리는 중국화전에 참석
하면서 다시 한 번 중국에 대한 애
정을 느끼게 되었다. 그는 조국에
대한 사랑이 남달랐던 대 화가이
다. 장대천은 젊은 시절 일본에 유
학하면서부터 중국의 전통 의복인

장대천, 춘강수난(春江水暖)(부분도), 85×40, 1960

장삼(長衫)만을 고집하며 죽을 때까지 입고 다닌 소신이 뚜렷한 화가이다.
그가 장삼을 입게 된 계기는 당시 일본으로 유학을 했던 어떤 한국인 화가
지망생과 일본인 사이에서 발생했던 조그만 사건에서부터이다. 그 내용인
즉, 당시 일본을 유학 중이었던 장대천은 어느 날 한국인 친구와 함께 어
느 일본인 친구의 집에 초대를 받게 되었다. 그런데 그 한국인 친구는 일
본인 친구의 아버지에게 유창한 영어로 이야기를 하였다. 이에 일본인 친
구는 한국인 친구에게 다른 나라를 잘 섬기기 위해 영어를 하느냐고 경멸
하였다. 장대천은 이를 보고 자신의 조국이 일본에 유린되었던 것을 순간
적으로 떠올렸고 이후 자신의 국가와 민족의 존엄성을 깨닫게 되었다. 그
후 장대천은 항상 어디를 가든지 자신의 고향 사천성(四川省)의 억양을 사
용하였으며 중국의 전통 의복인 장삼(長衫)만을 입고 다녔다. 이는 자신의

조국을 사랑하는 마음에서 비롯된 것이라 할 것이다

이처럼 조국에 대한 사랑과 지조가 장대천 회화의 밑뿌리라 해도 과언은 아닐 것이다. 그는 마흔 무렵에는 중국의 대표적 유산 가운데 하나인 돈황(敦煌)에 갔다가 우연한 기회에 유물들을 접하게 되었다. 그는 어려움을 무릅쓰고 돈황에서 3년간의 세월을 보내며 돈황의 유물 발굴과 보존에 앞장섰다. 처음 장대천의 눈앞에 나타난 돈황의 모습은 부서진 절벽이나 모래 속에 묻힌 유물들뿐이었다. 이때

장대천, 춘강수난(春江水暖)(부분도), 85×40, 1960

의 훼손되기 일보 직전의 유물들은 장대천의 노력으로 빛을 보게 되었다. 이 기간 동안 장대천은 예술 세계를 변화시키는 또 하나의 전기를 맞게 되었다. 그는 이 무렵 고대 돈황의 벽화 그림을 대하면서 고대 중채화(重彩畵) 등에 많은 관심을 가졌으며, 회화란 일종의 창조 활동이지만 반드시 먼저 사승관계(師承關係)에서부터 이루어져야 한다는 것을 깨닫게 되었다. 이후 그는 좋은 화가가 그린 훌륭한 예술 작품은 창조와 사승이 서로 보완 관계가 있어야 한다는 것을 알게 되었다.

장대천의 이러한 사고주의 정신은 지금까지 중국의 회화를 지탱해 온 중요한 근간이라 할 수 있다. 중국 회화의 특징은 바로 사고주의에 있기 때문이다. 이러한 고대 미술을 중시하는 장대천의 생각은 그로 하여금 유

물의 보존과 복원이라는 절대절명
의 사명감에 불타게 하였다. 그는
하루 종일 동굴 속에서 복원과 임모
작업에 몰두하였으며, 돈황에 대한
연구 결과물인, 이십 여만 자로 이
루어진 『돈황석실기(敦煌石室記)』
를 출간하였다. 또한 돈황의 공양인
상을 임모하였으며, 여러 불상과 보
살상, 비천상, 관음상 등을 임모하
였고, 이를 바탕으로 더욱 생동감
있는 그림을 그려내었다. 이 때 그
는 북송대 산수화의 대가인 동원(董
源)의 연구에 심혈을 기울여 중국의

장대천, 동지소조(桐枝小鳥), 66×33, 1945

문화를 보호하는 데에 중요한 역할을 하였다. 이 무렵 그의 나이는 40세
를 조금 넘었을 뿐이었다.

그는 이후 더욱 열심히 중국화를 연마하여 중국의 현대 산수화를 한 단
계 더 끌어 올렸을 뿐만 아니라, 중국 산수화를 세계에 널리 알리는 대 화
가가 되었다. 또한 장대천은, 돈황의 유물 보존과 각별한 애정에서도 볼
수 있듯이 고서화에 대한 감식에 뛰어났을 뿐 아니라 그림의 수집에도 많
은 애정을 지니고 있었다. 이는 그가 그림으로 치부를 하고자 한 때문이
아니었다. 그는 중국을 대표할만한 고서화들이 외국으로 빠져나가는 것을
미연에 방지하고자 노력하였다. 그가 소장하였던 오대 동원(董源)의 〈소
상도(瀟湘圖)〉, 〈강제만경(江堤晚景)〉이나 동원과 같은 오대의 화가로서
동원의 영향을 받은 거연(巨然)의 〈강산만경(江山晚景)〉나 고굉중(顧閎中)

의 〈한희재야연도(韓熙載夜宴圖)〉, 원대의 방종의(方從義)의 〈무이방탁도
(武夷放榬圖)〉, 하규(夏圭)의 〈산거도(山居圖)〉 등은 지금 중국을 대표할
만큼 귀중한 그림들이 되었다. 만약 장대천의 고서화 및 고미술에 대한 선
각자적인 자세가 없었다면 이 그림들이 지금 어떻게 되어 있을지는 아무
도 모를 일이다.

## 16.4 노대가의 열정

이후 장대천은 브라질로 이사하여 그 곳에서 17년간의 세월을 보내게
된다. 이 무렵 그는 미국 등에서 국제적으로 많은 활동을 하였으며, 이러
한 노력의 결실에 의해 1958년에 뉴욕 세계박람회에서 〈추해당(秋海棠)〉

이라는 작품으로 국제예술학회가
수여하는 금상을 수상하는 영예를
안았다. 그는 이를 계기로 '당대의
최고의 화가'라고 추숭 받게 되었
다. 이 때 그의 나이는 60이었다.
그의 나이 76세 때는 미국에서 인
문학 계통으로 박사학위를 받았다.
장대천은 이처럼 영광의 시간들이
있었음에도 항상 자신의 고국인 대
륙을 그리워했다. 그는 고희(古稀)
에 들어서자 향수(鄕愁)로 가슴을
쓸어내리는 횟수가 더욱 많아졌다.
대륙의 친구들에게 보낸 여러 차례

장대천, 동지소조(桐枝小鳥), 66×33, 1945

의 편지의 답장도 끊겼다. 장대천은 1980년 무렵에야 겨우 다시 대륙의 친구들과 교류할 수 있었다. 그러나 이미 그의 나이는 90을 훌쩍 넘어 있었다. 그는 연로하여 그리던 대륙으로 다시는 갈 수 없었다. 그는 세상을 떠나기 한 해 전에 마지막 대작이라 할 수 있는 〈여산도(廬山圖)〉를 그리게 된다. 노년의 파묵과 발묵이 혼용된 발파묵법(潑破墨法)은 장대한 산하를 묘사하는 데 부족함이 없었다. 그는 다음해인 1983년에 대륙의 옛 친구들에게 자신의 서화집을 보내기 위해 마지막 책에 서명을 하다가 갑자기 쓰러졌다. 그는 대륙의 향수를 가슴에 담고 그해 4월 2일 대만에서 숨을 거두었다. 이 날은 중국 회화사상 최고의 산수화가라 할 수 있는 노대가의 조국에 대한 향기가 많은 이의 마음을 안타깝게 하는 날이었다.

# 17장

# 진지불(陳之佛)과 풍자개(豊子愷)

## 17.1. 진지불(陳之佛)의 예술

### 1) 분신과도 같은 그림

진지불(陳之佛;1896-1962)은 저명한 공필화조화가(工筆花鳥畫家)이자 공예미술가이며 교육가로서, 1896년 절강성(浙江省) 여요현(余姚縣)의 평범한 상인의 가정에서 태어났다. 진지불의 고향은 예로부터 물고기와 쌀이 풍부하고 자수와 같은 섬세한 수공업이 발달하였으며 아름다운 자연풍경을 지닌 곳이었다. 이런 환경 속에서 성장한 진지불은 아름다움이 넘치는 자수에 대해 매우 큰 관심과 애정을 지녔으며 아름다운 그림 도안을 만들어내겠다는 꿈을 갖게 되었다. 그는 몇 마리의 토끼와 고양이를 기르면서 그들에게 이야기하며 지냈다. 그리고 매미, 귀뚜라미, 물고기, 산과 들에 피어나는 온갖 작은 꽃들을 좋아하였다. 그는 성격이 조용하고 남에게 성실히 대했으며 친절했다. 학교에 다니면서부터는 배우기를 좋아하여 선생님이 하나를 가르치면 셋을 아는 총명함으로 언제나 학급에서 상위권을

차지했다.

　진지불은 어느 날 친구가 연필로써 자연의 만물을 표현한 그림을 보고 큰 충격과 영향을 받았으며, 자신이 친구보다 더욱 잘 그릴 수 있을 거라는 용기를 갖게 되었다. 이로부터 진지불은 회화에 열중하게 되었다. 그의 아버지는 어느 날 친척집에서 『芥子園畵譜』를 빌려와서 그의 아들에게 임모(臨摹)하게 하였다.

　진지불은 절강공업학교 기직과(機織科)에서 도안 설계의 기초지식을 습득하였고 우수한 성적으로 학교에 남게 되었다. 그 후 새로운 도안 강의를 편찬하였으며, 학교의 추천에 의해 '중국 부흥'의 꿈을 안고 일본으로 가게 되었다. 진지불은 일본 유학 기간에 일본 공예 도안 설계의 선진 기법을 열심히 연구하면서, 한편으로는 박물관, 도서관, 서점 등에서 각종 도안의 진품을 마음껏 관찰하고, 그러한 것으로부터 적지 않은 자극과 발전적인 영향을 받았다. 그는 또한 자주 공원에 들러 그림을 그리면서 사생 능력을 키워나갔다. 그는 '고대 제작품의 연구'를 공예미술과 도안 연구 과정 중의 하나로 여겼다.

　진지불은 고대 도안을 연구하는 중에 많은 공필화조화(工筆花鳥畵)를 접했는데 이러한 그림은 진지불의 마음을 크게 유혹했다. 그는 공필화조화를 창작할 때 그 의미를 자아내는 데에 매우 신중하였으며, 그림을 그리기 전에 뜻을 먼저 생각하였다. 또한 자연을 스승 삼아 그림에다 자신의 풍부한 생활체험과 감정을 그려 넣었다. 또한 작은 실수라도 남기지 않기 위해서 그림의 구도를 놓고 항상 반복적으로 생각했다.

　진지불의 작품은 구도가 엄격하고 정연하면서도 세속에 빠져들지 않는다. 구도를 잡을 때에도 그는 전체의 작품이 완성되었을 때의 예술 효과 등을 먼저 고려하였다. 그밖에도 그는 도안학 가운데 균제, 평행 등을 화

조화의 구도에 응용하였다. 또한 그의 그림은 색이 아름답고 부드러워 보이며, 또한 소박하면서도 무게가 있게 보인다. 그리고 전체 화면의 분위기도 조화를 이룬다.

진지불은 공필화를 연구하면서 많은 공필화조화를 접하였다. 진지불이 가장 많이 그린 그림 가운데 하나인 이 공필화조화는 갈수록 진지불의 마음을 사로잡았다. 그는 타고난 감각으로 공필화의 깊은 세계에 점점 빠져들어 갔다. 이처럼 열정을 지니고 한 가지 그림에만 몰두한 진지불은 마침내 공필화조화가로서 미술계에 이름을 남기게 된다. 그의 공필화는 우리가 육안으로 볼 때도 대단히 섬세하고 정성스럽다. 그만큼 그는 그림을 그릴 때 신중함을 잃지 않았다. 그림을 그리기 전에 항상 그림이 지니는 의미를 상기하고 그 뜻을 잃지 않으려 노력하였다. 그는 생기발랄한 자연을 스승으로 삼는 데 주저하지 않았다. 여기에 자신의 삶에서 경험한 생활의 체험과 감성을 풍부하게 담으려 최선을 다하였다.

진지불은 붉은 머리 꼭대기와 새하얀 깃털, 긴 목과 곧은 다리를 지닌 아름다운 단정학을 매우 아끼고 좋아했다. 이를 소재로 한 그의 작품들은 각종 간행물에 발표되었고, 공예미술에도 광범위하게 채용되었으며, 자수, 벽에 거는 융단, 칠기, 조개껍질 조각, 자각(瓷刻) 등 공예품의 초안(底稿)이 되었다.『송령학수(松齡鶴壽)』는 그 중 우수한 대표작이다. 이 그림 속에 있는 10여 마리의 단정학(丹頂鶴)은 춤을 추는 것, 고개를 치켜들고 있는 것, 주변을 돌아보는 것, 소리 높여 우는 것 등등 갖가지 형태이다. 열 개의 구부려진 기다란 목과 스무 개의 곧고 긴 다리는 그림 속에서 그 구도가 교묘하고 변화 있게, 부드러우면서도 힘 있게 잘 처리되어 있다.

2) 애국심

진지불은 자신의 조국인 중국을 매우 사랑하는 애국자였다. 중국이 봉건적인 제도로부터 빨리 벗어나 인민을 위하는 나라가 되길 갈구하였다. 1942년 장개석 정부는 중국의 진보적인 학생 두 명을 퇴교조치 한 사건이 있었다. 이에 진지불은 국민당 정부가 잘못된 조처를 취했다고 판단하였다. 그는 이 잘못된 일을 바로잡기 위해 최선을 다하였지만 아무 소용이 없었다. 그는 여기서 굴하지 않고 이 두 명의 퇴교 당한 학생들이 먹고살 수 있도록 새로운 직장을 알선해 주었다. 이 사건으로 인해 진지불은 진보적인 학생들에게 존경심을 유발하였다. 진지불도 이 사건을 계기로 더욱더 제대로 된 중국의 민주화를 갈망하였다. 진지불은 북경에서 벌어진 '문화계대시국진언(文化界對時局進言)'에 서명하고 동참하였다. 그는 민주화를 갈망하는 인민들이 돈이 없어 힘들어할 때 그림을 그려서 판매한 돈으로 도왔다.

진지불은 일신의 안락함만을 추구하기보다는 책을 쓰고 그림을 그리며 자료를 수집하는 데에 온힘을 쏟았다. 그는 몇 십 년 동안 중국 고대의 민간공예미술에 대해 열심히 연구했다. 또한 수십 년에 걸친 교육 현장에서 중국의 고급 인재를 길러내는 데 온힘을 다했다. 그의 집은 늘 학생들로 가득했다. 진지불은, 경제적으로 어려워 학교에 오지 못하면서도 부지런히 집에서 자습하는 자를 열정적으로 지도해 주었다. 또한 애국자의 한 사람으로서 민주를 동경했고 혁명을 두둔했다. 그는 국민당 정부의 부패한 통치를 통탄하며 여러 번 그림을 바쳐 난민들을 도왔다. 진지불은 과로로 인해 병이 재발하여 1962년 1월 15일에 남경에서 별세하였다. 그는 공필화조화, 공예미술, 예술교육 등에 공헌한 우수한 예술가이자 미술가이다.

## 17.2.인민의 삶을 담은 풍자개(豊子愷)

중국에는 아주 많은 작가
들이 있어왔고 지금도 각 지
역마다 다양한 화가들이 활
동하고 있다. 따라서 중국에
서 이름 있는 화가로 성공한
다는 것은 하늘의 별을 따는
거처럼 어려운 일이다. 다양
하고 많은 화가들이 활동을
한만큼 개성이 넘치는 그림
들이 나오기 마련이다. 풍자
개는 우리에게는 많이 알려
져 있지 않은 화가이다. 그것

풍자개, 낭기죽마래(郎騎竹馬来)

은 아마도 풍자개의 그림이 우리가 지금까지 생각해오는 그림과는 조금
양식이 다르기 때문일 것이다. 그의 그림은 순수한 회화라기보다는 시사
성이 높은 만화 같은 그림이라고 생각하면 되겠다. 우리들의 인식으로는,
만화와 같은 것은 그림과 거리가 좀 멀다고 생각할 수도 있을 것이다. 그
러나 서양의 현대 미술에서도 만화를 소재로 한 팝아티스트들이 좋은 작
품을 남기고 있다. 풍자개 역시 중국의 민감한 사회 문제 등을 시사성 있
는 그림으로 표현해 온 순수화가이다. 이번 기회에 중국의 팝아티스트라
할 수 있는 풍자개에 대해 이해하는 기회가 되었으면 싶다.

1) 생애와 예술 쟝르

풍자개(豊子愷; 1898-1975)는 1898년 11월 9일 염색소 가정에서 태어났다. 항주에서 그리 멀지 않은 석문 근처의 한 마을에서 태어난 풍자개는 딸만 내리 여섯을 낳은 후에 얻은 첫 아들이라 그의 부모들은 너무도 좋아하였다. 풍자개의 아버지 풍횡(豊鐄)은 오로지 공부밖에 모르는 수재였다. 그러나 운이 없어서인지 풍횡은 향시에서 고배를 마시게 되고 낙심하는 마음이 컸다. 그렇지만 모처럼만에 얻은 아들 풍자개를 보면서 풍횡의 근심은 조금씩 사라져 갔다. 그만큼 풍씨 집안에서 풍자개는 더없이 귀한 존재였다. 풍자개는 아버지의 영향으로 어린 나이에 글공부를 시작했다. 여섯 살이 되던 해에 아버지로부터 서당에서 글공부를 시작한 그는 삼자경(三字經)과 천가시(千家詩) 등을 공부하였다.

어린 시절 공부했던 천가시에는 각 페이지마다 목판으로 찍은 그림이 새겨져 있었는데, 이 그림들은 어린 풍자개의 관심을 끌기에 충분하였다. 이처럼 풍자개는 어려서부터 그림을 남다르게 좋아하였다. 심지어는 자신의 아버지가 소장한 『개자원화보(芥子園畵譜)』를 우연하게 보게 되었는데 그만 정신이 팔려서 자신의 서랍 속에 몰래 숨겨두고 볼 정도였다. 열두 살 때엔 개자원화보에 있는 그림을 다 그려보았을 정도로 그림을 무척 좋아하였다. 이 무렵부터 그의 그림 실력은 남들의 경탄을 자아내게 할 정도로 대단하였다. 그는 여러 색들을 잘 배합하여 아름다운 색을 곧잘 만들기도 하였다. 그는 그림만 잘 그림 것이 아니라 공부도 언제나 일등을 할 정도로 명석하였다. 시간이 지나면서 풍자개는 이숙동(李叔同)으로부터 음악의 기초와 미술교과를 배웠으며, 일본에서 유학하면서 열심히 미술, 음악, 외국어의 학습 및 습작활동을 했다. 따라서 그는 서양미술의 일면을 엿보았고 일본미술계의 현황에 대해서도 깊이 이해하게 되었다.

풍자개는 어려서부터 그림을 매우 좋아해서인지 그림 배우는 속도가 남들보다 훨씬 빨랐다. 그러나 반드시 천성적인 것만 가지고 잔재주 식으로 그림을 그리는 그런 부류는 아니었다. 풍자개는 열심히 그림을 그리는 노력파이기도 하였고 또한 공부도 잘 하는 그런 인물이었다. 평소에 길을 가다보면 사람

풍자개, 무제

들이 석고로 보일 정도로 그림에 대해 열정이 깊었던 풍자개는 여름 방학이었던 어느 날 광선을 따라 흐르는 어머니의 얼굴 모습이 마치 석고의 형태처럼 보여서 넋을 잃고 바라본 적이 있었다. 풍자개는 어머니의 골격에서 형태미를 감상하느라 어머니가 무슨 말을 한지도 모를 정도였다.

어느 날은 항주 서호에서 배를 타고 가다가 많은 사람들이 큰 움직임이 없이 앉아있거나 바다를 보고 있는 광경을 보며 사람들의 얼굴을 관찰할 수 있는 좋은 기회라 생각하였다. 풍자개는 한 사람 한 사람을 관찰하다 눈이 유난히 위로 올라간 한 노인네를 보게 되었다. 그는 연필을 꺼내어 노인의 눈을 재었다. 이것을 본 노인네는 자신이 잃어버린 연필을 풍자개가 돌려주려는 것으로 착각하고 자기는 연필을 잃어버린 적이 없다고 말했다. 이처럼 풍자개는 그림 그리는 게 거의 생활화되다시피 한 화가였다. 그러다 보니 그는 그림 그리는 장르를 꼭 일정하게 두지는 않는다. 그림이라면 어떠한 것을 그리든지 다 좋아하는 풍자개였기에 시사적인 그림이든

만화적인 그림이든 순수한 회화적인 그림이든 그 장르를 굳이 구분하지 않았던 것이다.

## 2) 시사성이 강한 그림

풍자개는 다께히사유메지(竹久夢二)의 그림책을 보고 깊이 감동하였는데, 그 책이 훗날 풍자개의 만화 그림의 풍격(風格)을 형성하는 데 결정적인 영향을 미쳤다. 그 외에도 붓놀림이 간단하고 그림의 뜻이 훌륭한 진사증(陳師曾)의 멋진 화풍에서 영향을 받았다. 그는 서양화의 투시 원리와 중국화의 붓이나 먹의 기법을 잘 활용하였는데, 그의 만화는 중국화의 은은함과 담박함을 지니면서도 서양화의 활발함과 정확성을 잃지 않았다. 그저 즐겁게 그리면서도 기묘함이 자유로운 붓놀림에 있었다.

이숙동(李叔同)의 밑에서 미술공부를 한 풍자개는 5년간의 미술공부를 끝내고 사범학교를 우수하게 졸업하였다. 마침 운이 따랐는지 사범학교의 몇몇 동기들이 상해에 가서 예술 쪽의 인재를 육성하는 전문사범학교를 세우자는 포부가 있어 그들과 뜻을 함께하게 되었다. 풍자개는 1921년 일년 동안 이곳 전문사범대학에서 학생들을 가르치다 자신이 아직 더 그림공부를 해야겠다는 생각을 하게 되었다. 마침내 그는 어렵싸리 일본 유학을 가게 되었다. 그 곳에서 풍자개는 많은 그림들을 보았고 일분일초도 아껴가며 그림 공부를 하였다. 그러나 십 개월 만에 돈이 다 떨어진 풍자개는 일본 유학생활을 접고 다시 중국으로 돌아올 수밖에 없었다. 비록 짧은 유학생활이었지만 그는 워낙 열심히 공부를 하고 많은 것을 보았기 때문에 많은 것을 배우고 경험한 미술인으로 변신해 있었다.

풍자개는 평상시에도 자세히 관찰할 수 있는 작은 일들을 그려내곤 하였다. 그의 만화는 대다수가 현실생활에서 느낀 것을 그린 것이며 수량 상

매우 많고 발표한 범위도 상당히 광범위했다. 그는 그림의 소재를 평범한 민간 현실생활에서 취했기 때문에, 농, 공, 상, 학생, 병사 등 독자층이 다양했으며, 남의 요구를 거절하지 못하는 성품이라서 그의 만화작품은 도처에 헤아릴 수 없이 많고, 어디에서나 쉽게 볼 수 있었다. 1925년 12월 문학동보사(文學周報社)에서 『자개만화(子愷漫畵)』가 출판되면서 '만화'라는 명칭이 중국에서 널리 사용되었다.

풍자개(豊子愷)는 후반의 예술 생애에서 늘 옛 시에 새 그림을 창작했다. 그 붓놀림은 간략하고 격조 있으며 우아했고 시적 분위기와 아름다움이 충만했다. 이런 감정과 취미가 풍부한 시의화(詩意畵)는 문학과 회화의 세계로 통하게 했으며 그 소재와 표현 수법을 풍부하게 함으로써 새 국면을 개척했다. 풍자개 시의화(詩意畵)의 예술적 특징은 함축성 있고 문구가 뜻이 깊으며 청담한 데 있다. 작품으로는 『월상유초두(月上柳梢頭)』, 『염권서풍, 인비황하수(簾卷西風, 人比黃花瘦)』, 『취불행인수(翠拂行人首)』 등이 있다.

풍자개, 고거태

풍자개의 만화는 아동들의 천진하고 순수한 특징을 표현한 것으로 유명한데, 그는 『학생만화』, 『아동만화』, 『아동생활만화』 등 3부의 만화집을 출판했다. 그밖에도 『쾌락의 노동자(快樂的勞動者)』, 『넌지시 바라보는 자전거(瞻瞻的脚踏車)』, 『아보양지각, 등자사지각(阿宝兩只脚 橙子四只脚)』, 『阿宝赤膊(아보적박)』, 『貧

民窟之冬(빈민촌의 겨울)』, 『고거태(高柜台)』, 『이중기황(二重飢荒)』, 『소주복(小主僕)』 등이 있다.

민간생활을 반영한 그림들로는 『화상휴(話桑麻)』, 『운예(雲霓)』, 『삼면(三眠)』, 『혼돈단(餛飩担)』, 『두채십육편(頭彩十六片)』, 『사감의 발(舍監的脚)』, 『모사건(某事件)』, 『승학기(昇學機)』 등이 있는데 이들은 학생생활이나 지식인들의 빈곤성과 힘겨움을 묘사한 만화들이다.

또한 『일총해과국, 반월공교봉(一叢蟹瓜菊, 半月公敎俸)』, 『일건춘삼반월신(一件春衫半月薪)』, 『거년의 선생(去年的先生)』 등의 작품은 교사와 기타 지식인들의 적은 월급 및 빈곤한 생활상을 반영한 것이다. 그리고 『반백자(頒白者)』, 『각부(脚夫)』, 『갈자(渴者)』 등은 국민당 반동통치를 신랄하게 풍자한 것이다.

또한 풍자개(豊子愷)는 우국우민의 만화를 적지 않게 그렸는데 이는 『난세주인이구묘(亂世做人羨狗描)』, 『옥루편조연야우(屋漏偏遭連夜雨)』, 『매아랑(賣兒郎)』, 『어유불수중(漁遊沸水中)』 등이다.

그밖에도 황산을 유람한 후의 작품인 『황산송(黃山松)』, 『상천도(上天都)』 등의 수필과 『황산포단송(黃山蒲團松)』, 『황산천도봉즉어배인상(黃山天都峰 魚背印象)』, 『황산운곡사(黃山雲谷寺)』 등의 그림들이 있다.

# 18 장

# 여봉자(呂鳳子)와 부포석(傅抱石)

## 18.1. 여봉자(呂鳳子)

여봉자(여봉자; 1886-1959)는 강소성(江蘇省) 단양현(丹陽縣) 사람으로서, 1886년 6월 6일에 한 상인의 가정에서 태어났다. 여봉자는 4세 때부터 10cm 정도 두께의 나전(籮磚)에다 물 묻은 붓으로 매일 아침 글쓰기 연습을 했다. 그리하여 그는 여섯 살 때 이미 춘련(春聯)을 썼으며, 매년 춘절 전날 저녁이면 춘련을 쓰기 위해 그를 찾아오는 사람들이 끊이지 않았다. 14세 때 그는 과거시험을 치러 수재(秀才)에 당선되었고 '강남의 재자(江南才子)'로 일컬어졌다. 1906년에는 남경양강우급사범학당(南京兩江優級師範學堂)의 도화수공과(圖畫手工科)에 입학하였다. 여봉자는 그곳에서 대서예가인 이서청(李瑞淸)의 제자가 되었고 이서청의 지도하에 임모(臨摹)하여 장천비(張遷碑)와 석문송(石門頌) 등 저명한 비석을 새기는 일을 연구하였다. 여봉자는 고대의 우수한 서예의 흔적 중에서 글 잘 쓰는 법도를 알게 되었다. 그는 몇 년간의 연구 끝에 전서(篆書), 예서(隸書),

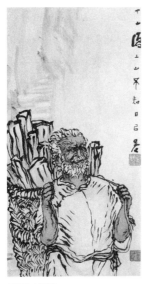

여봉자, 부신자

행서(行書), 초서(草書) 등 여러 글자체를 한 가지로 융합시켜서 독특한 '봉체자(鳳字)'를 창립하였다.

1909년 여봉자는 우수한 성적으로 졸업한 뒤 학교에 남아 교육을 맡았으며 그 이후에는 남경(南京), 북경(北京), 상해(上海) 등지의 고등학교에서 미술교사로 활동하게 되었다. 그는 자신의 가산(家産)을 다 바쳐 1911년에 고향인 단양(丹陽)에 단양사립정칙여자직업학교(丹陽私立正則女子職業學校)를 설립하였다. 1917년에는 북평고등사범학교(北平高等師範學校) 교수직에 재직하면서, 중국화의 표현기법을 체계적으로 연구하고 학습하는 기회를 가지게 되었다. 여봉자는 줄곧 옛것만을 따르고 옛것만을 모방하는 것을 반대했으며, 성격과 품격이 있는 화가가 되는 것이, 그림을 그리는 진정한 화가의 정신과 목적이라고 생각하였다.

여봉자는 일찍이 금현(琴弦), 철선(鐵線), 고고유사(高古遊絲) 등 중요한 민족회화의 기법을 계승·발전시켰다. 그의 선묘 기교는 뛰어났으며, 다른 형상에 근거하고 다른 감정에 따라 부동의 생명력을 가진 선조로 운용하는 것이 그의 예술적 특징 중의 하나이다. 여봉자는 다재다능한 예술가이다. 그는 인물화 창작에 대해 깊이 연구했을 뿐 아니라 산수, 새, 화조화 창작에 있어서도 독특한 풍격(風格)을 지니고 있었다. 여봉자는 일생의 예술창작의 경험을 총결산하여 『중국화법연구(中國畵法研究)』를 출판하였는데, 이는 중국의 국화(國畵)예술 이론을 매우 풍부하게 해주었다.

그의 대표적인 작품으로는 〈가릉진사도(迦陵塡詞圖)〉, 〈봉선생사녀화책(鳳先生仕女畵册)〉, 〈적기우래의(敵機又來矣)〉, 〈도망도(逃亡圖)〉, 〈사아라한(四阿羅漢)〉, 〈십육라한(十六羅漢)〉, 〈노왕소(老王笑)〉, 〈불(不)〉, 〈廬山云〉, 〈松〉 등이 있다.

## 18.2. 부포석(傅抱石)

1904년 8월 부포석(傅抱石; 1904-1965)은 강서성(江西省) 남창시(南昌市)에 있는, 우산을 고치며 생계를 이어가는 한 빈곤한 가정에서 출생하였다. 그의 집 서쪽에는 그림 장식을 만드는 가게가 있었는데, 역대 화가들이 창작한 산수, 인물, 화훼 등 중국화 작품들이 늘 걸려있었다. 그는 거기서 고금의 글씨체와 그림을 보곤 했다. 또한 동쪽에는 고물 수집 및 도장 파는 작은 노점이 있었는데 부포석은 이 집에도 자주 드나들며 도장

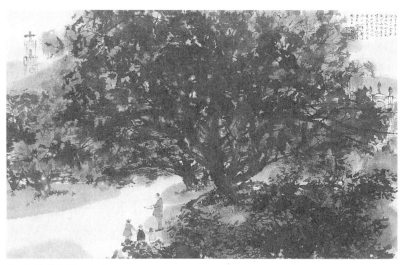

부포석, 동구사생, 28×47, 1957

파는 것을 보곤 했다. 그는 천부적으로 총명하고 또 부지런해서 회화와 도장 파는 기예가 빠르게 진보하였다. 그는 가난하였으나 그의 재능을 아쉽게 여긴 친구들과 이웃들은 돈을 모아 그가 학교에 가도록 도왔다. 그는 공부하면서 회화와 도장 파는 일을 하였다.

부포석은 역대의 유명한 전각예술가들, 예를 들면 문팽(文彭), 하진(何震), 정경(丁敬), 황이(黃易), 정석여(鄭石如), 조지겸(趙之謙), 오창석(吳昌碩) 등의 인보(印譜)에 대하여 자세히 연구하여 도장 파는 데 있어서 기이하면서도 다채롭고 깨끗하며 독특한 풍격을 이루었다. 또한 회화면에서도 고대 여러 사람들의 장점들을 취하는 데 능했다. 그의 산수, 깃털은 고대 그림을 모방하는 데서부터 시작하였는데, 그 중에서 석도(石濤)의 그림을 제일 많이 임모하였다. 그는 서비홍과 함께 중국화 교육의 개혁에 힘을 다하였고, 옛것만 모방하며 낡은 것을 고수하는 것에 반대하였으며, 사생하고 새로운 것을 창조할 것을 제창하였다.

부포석은 교사로 있으면서 부지런히 그림을 창작하고 도장을 새겼으며 동시에 중국회화사를 계통적으로 연구하였다. 그는 일생동안 부지런히 저술하고 습작했으며 대략 150여 편의 근 200만 자나 되는 저서를 번역했다. 그가 연구하는 범위는 매우 광범위했는데 중국미술사, 회화이론, 미술논평, 회화기법, 공예미술, 금석전각 및 창작경험, 체험담 등이 모두 해당된다. 부포석은 중국미술사 연구의 개척자의 한 사람으로서 그가 쓰고 논한 『中國繪畵理論』, 『中國美術史』, 『中國美術年表』, 『중국의 인물화와 산수화』, 『石濤上人年譜』 등은 중국의 미술 발전 역사의 정확한 윤곽을 묘사했다. 그러한 진귀한 재료와 정확한 논술은 모두 그가 수많은 중국 고적 중에서 열심히 찾아내고 심층 발굴하며 탐구해낸 것이었다. 『중국회화변천사강(中國繪畵變遷史綱)』은 그의 첫 미술사 저서이다.

부포석은 독특한 붓의 형태인 산봉개화필(散鋒開花筆)을 형성하였다. 즉 압력을 가하여 붓이 넘어지게 하여 필복(筆腹)뿐만 아니라 필근(筆根)까지도 종이에 닿게 하였다. 그 다음 붓대를 약간 돌려서 붓이 자연스럽게 벌어지게 함으로써 하나의 붓을 여러 개의 붓으로 나누게 하여 사용하였다. 일반적으로 먼저 윤곽을 그린 후 준법을 사용하고 준법을 한 후 칠하고 칠한 후 색을 하는 규칙을 깨뜨렸으며 '필필중봉(筆筆中鋒)'의 한계를 넘어 섰다. 그는 옛 사람과 완전히 다른 필법으로 옛 사람의 그림과는 완전히 다른 경지를 창조해냈다. 언뜻 보기에는 화면이 어지럽고 또한 새까맣다. 그러나 사람들은 그 어지러움과 검음 속에서 새로운 예술의 경계를 보며, 거기에는 사람을 매혹시키는 놀라운 아름다움이 숨어있다. 부포석의 그림을 놓고 멀리서 감상할 때는 사물의 형상이 모두 갖추어져  法이 약간 묘하며, 그 안에는 무한한 신비로움이 깃들여 있는 듯하다. 그러나 가까이 보면 활기차게 움직이는 천태만상의 준필(皴筆)들이 사람들의 눈을 휘둥그렇게 한다.

부포석은 산수화 혁신을 위해 부단한 시험을 시작하였다. 그는『중국회화이론(中國繪畵理論)』책에서 최초로, 옛사람이 남겨준 많은 종류의 준법을 점, 선, 면으로, 성질과 필법상에서 과학적으로 분석했다. 또한 그는 일본인이 쓴『사산요법(寫山要法)』도 번역하였는데 이 책은 지질학(地質學)과 지모학(地貌學)의 각도에서 각종 준법을 분석한 것이다. 이러한 심층적인 분석은 부포석의 산수화 창작에 상당히 적극적인 의미를 부여하였다. 그는 이론상의 탐구 외에도 전국의 명산대천들을 찾아다니면서 직접 관찰하고 연구하며 느끼고 그 중에서 풍부한 소재와 기법을 얻어내곤 했다. 붓을 벌려서 사용한다는 것은 천백 년 동안 그 누구도 감히 상상하지 못했다. 파산촉수(巴山蜀水)의 오랜 영향은 부포석으로 하여금, 끊임없는

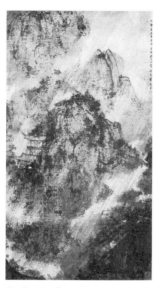

부포석, 소소모후, 103×57, 1945.

예술 실천을 통해 점차적으로 산수화의 전통 기법의 한계를 벗어나, 더욱 새롭고 표현력이 강한 기법을 창조해 내게 하였다. 그는 산수화가들이 제일 널리 쓰는 필법과 준법을 돌파구로 삼아 산수화의 기법을 혁신해가기 시작했다.

부포석은 대담하게 붓을 대고 시작하여 세심하게 끝낸다. 그는 그림 창작 과정에서 우유부단하지 않았고 한번 붓을 대어 시작하면 광풍처럼 그치지 않았다. 대체적으로 예상했던 만큼의 효과가 나타날 때까지 그려내서는 그림을 벽에 걸어놓는다. 그 다음에 앉아서 깊이 생각한 다음 다시 벽에서 떼 내어 그림 그리는 책상에 올려놓고 층 차를 정하여 수정하였다. 이렇게 여러 번 반복적으로 걸었다, 떼었다, 세심히 관찰하고, 명상하고 하여 그림 속의 산천경물을 차츰 구체화시켰다. 그가 이렇게 그림을 창작하여 만들어낸 예술 효과는, 큰 곳은 생동하고 호방하며 작은 곳은 정교하고 오래 보아도 짜증나지 않게 한다.

그의 대표작으로는 〈만간연우(萬竿烟雨)〉, 〈소소모우(瀟瀟暮雨)〉, 〈비가자열녕수전참(比加玆列寧水電站)〉, 〈포납격지춘(布拉格之春)〉, 〈강산여차다교(江山如此多嬌)〉, 〈대세파강산도(待細把江山圖)〉, 〈서릉협(西陵峽)〉, 〈황하청(黃河淸)〉, 〈경박비천(鏡泊飛泉)〉, 〈천지임해(天池林海)〉, 〈백산임해(白山林海)〉, 〈임해설원(林海雪原)〉, 〈매도장관(煤都壯觀)〉, 〈굴자행음도(屈子行吟圖)〉, 〈상부인(湘夫人)〉 등이 있다.

# 19장

## 빠른 변화 속의 중국 미술

### 19.1. 들어가는 말

서비홍, 임풍면 등이 현대미술에 첫 단추를 끼운 중국의 근현대미술은 이후 이 삼십 년 사이에 많은 변화를 이루게 되었다. 서비홍 등 해외 유학파가 주도하였던 당시로서는 실험성이 짙었던 화풍은 이제 그 규모 면에서 엄청난 변화를 가져오게 되었다. 1970년대 중후반부터 본격적으로 이루어진 아방가르드적 미술 양식들은 중국이 전통적인 틀을 완전히 벗어나 새로운 현대미술로 자리 잡게 하였다. 이들이 이룩한 발 빠른 미술적 변모는 경제 성장의 눈부신 발전과도 맞물려 있다. 경제가 발전하면서 점차적으로 사회개혁 개방과 각양각색의 미술 전람회, 과학과 결부된 복합적인 예술 작품뿐만 아니라 사회의 병리 현상을 담은 메시지적 미술 양식 그리고 다원화된 각종 예술 운동이 눈에 띄게 되었다. 1970년대 이후 화가들은 정형화된 틀을 지닌 회화와 자유분방한 실험성을 내포한 미술로 양분되는 듯한 모습을 보이기도 한다. 이들은 자신들의 사회가 지닌 특수한 상

황을 새롭게 인식하기 시작했으며, 정부 주도로 이루어진 많은 미술 양식과 일정한 거리를 두게 되었다. 이후 1980년대 들어오면서 오늘날 세계 미술의 흐름과 동승하여 신조류의 미술 운동, 아방가르드적 실험성, 전위 미술, 환경 미술 등 다양한 매체와 형식들이 선보이기 시작하였다. 이들을 통해 뉴웨이브(New Wave) 운동이 활발하게 전개되었고, 하이퍼 리얼리즘, 중국적 팝아트 등 각종 예술 실험들이 전개되고 있다. 특히 북경, 상해, 광주, 항주 등에서 실험적 미술 운동이 활발하게 전개되고 있다. 이들은 제한된 전시장을 벗어나 아파트 전체를 이용하거나 상가, 공장, 창고 등 다양한 곳에서 가장 중국적인 현대 실험미술을 전개하고자 하였다. 따라서 이들에게서는 중국의 고전과 현대미술이 절묘하게 공존하는 경우를 많이 볼 수 있다. 현재 상하이 미술관 학예연구실장인 장칭(張淸)은 '중국의 현대미술이 이미 전통의 중국 미술의 굴레를 벗어나 새로운 서구의 현대미학과 결부되어 더욱 중국적인 현대미술로 거듭났다'고 주장하였는데, 이처럼 중국의 미술은 자연스럽게 변화, 발전하였다. 1980년대 이후 전개되는 퍼포먼스 역시 중국 미술의 변화를 피부로 실감할 수 있게 하는 하나의 단면으로 생각된다. 그들은 서비홍이나 임풍면 등에서 시작된 변화의 첫 단추를 잘 받아들였을 뿐만 아니라, 이들의 융화론적 사상을 잘 계승, 발전시켜 세계의 미술 시장에 내놓아도 손색이 없는 가장 중국적이고도 실험적인 현대미술을 만들어 나가고 있다.

## 19.2. 빠른 변화의 미술

고대로부터 우리나라와 불가분의 관계를 맺고 있는 중국은 최근 들어 주지하다시피 매우 빠른 속도로 변화해 가고 있다. 이는 비단 경제, 군사

뿐만 아니라 문화면에서도 많은 변화를 이루어내고 있다. 이처럼 20세기 중반 이후 급속도로 변화 발전되는 그들의 모습은 우리들에게는 이제 새삼스러운 일이 아니다. 그럼에도 중국 문화 특히 중국 미술 분야를 인식하는 우리들의 모습은 아직 중국 미술의 실체를 잘 모르는 듯싶다. 이는 지리적으로는 가까이 있으면서도 실재로는 공산주의 국가인 그들과 우리의 문화와는 정서적으로 아직 너무 많은 차이가 있기 때문이기도 하다. 문화적 교류가 빈번하지 못하였던 탓에 우리는 중국 미술을 획일적으로 이해하고 있다거나 혹은 아전인수 격의 이해가 많은 듯하다. 이처럼 중국은 적어도 미술에서만큼은 우리에게 가깝고도 먼 나라라는 생각을 갖게 한다. 아마도 그것은 우리 문화가 중국과도 같은 한자 문화권이면서도 중국 미술 문화에 대해 많은 정보를 공유하지 못했기 때문일 것이다.

우리가 중국의 미술 문화를 잘 이해하지 못하고 우리 나름대로 인식하고 있는 이 순간에도 중국의 현대회화나 미술은 하루가 다르게 변화하고 있다. 여기에는 중국의 근대미술의 형성이 우리와 비슷한 것 같으면서도 자세히 그 속을 들여다보면 여러 여건이나 상황이 우리와는 많은 차이가 있음을 실감하게 되는데, 그것은 아마도 중국에 현존하는 여러 귀중한 미술과 관련된 다양한 종류의 고대 화론서 및 미술 자료들과 막대한 문화적 유산 그리고 미술 문화에 대한 그들의 두터운 관심 등에서 기인 된 듯싶다. 이러한 면은 중국의 현대미술의 전개가 갑작스럽게 형성되어지거나, 우리처럼 근대 이후 서양 미술이 유입되면서 짧은 시간 동안에 전통적 맥이 흔들리는 측면을 방지하는 데 매우 중요한 역할을 하였다고 생각된다. 더욱이 중국 미술이 우리 미술과는 달리 전통적으로 동양 회화의 중심 역할을 해왔다는 점도 커다란 영향을 주었을 것이다. 이처럼 그들에게는 고대로부터 전개되는 수 백 종류의 그림을 논한 화론서와 많은 미술 문화유

적 등이 중국 나름의 현대미술을 구축할 수 있는 원동력이 되었던 것이다.

이처럼 우리와 달리 중국의 미술 문화가 고대로부터 다양하게 전개되고, 줄곧 사고주의(師古主義) 내지는 의고주의(擬古主義)의 정신을 바탕으로 한 자신들만의 회화적 전개가 비교적 흔들림 없이 전개될 수 있었던 것이 아마도 그들의 미술을 어떠한 형태로든 표현하고 진지하게 나타내는 데에 중요한 역할을 하였다고 생각된다. 여기에는 좀 더디더라도 반드시 자신들의 삶과 시대상이 함께 베어있다는 점도 간과해서는 안 될 것이다. 가령 위진남북조 시대를 예를 들자면, 이 시대는 그 동안 전개되었던 봉건주의 국가가 무너지고 봉건체제의 군주들로 각각 분열되는 혼란의 시대라 할 수 있다. 꽤 오랜 시기 동안 분열과 혼란으로 점철된 이 시대는 힘을 지닌 귀족들의 혼전뿐만 아니라 문화적으로도 뒤떨어진 소수 민족이 기회를 타고 들어와 통치권을 장악할 정도로 극도의 혼미 상태였다. 그뿐만 아니라 민족간의 모순, 계급간의 갈등 등이 극명하고 날카롭게 대립되기도 하였다. 이러한 와중에 이 시대의 문인 사대부들은 지주 계급의 분열과 내부 모순이 더욱 첨예하게 대립되는 잔혹한 시대를 맞이하여 생활에 대한 불안과 생명에 대한 불안 등으로 자연에 은거하여 야인이 되는 경우가 많아졌다. 자연히 이들은 유산완수(遊山玩水)하며 정치생활과 현실 등에서 멀어져 재난을 피하게 되었고, 이러한 와중에 인생무상의 의식이 증폭되는 계기가 되면서 인생무상과 접목되어있는 노장사상이나 불교 사상들을 마음에 두게 되었다. 이러한 측면은 비록 거듭되는 혼란의 연속이었지만 문학과 예술의 발전에 크게 기여하는 계기가 되었고, 당시 사람들의 삶에 많은 영향을 주게 되었다. 이는 문학, 철학 뿐 아니라 훗날 중국 회화의 상징으로 여겨지는 산수화가 정식으로 출범하게 되는 데에 중요한 역할을 하게 되었다. 이들은 좁게는 자신들의 삶에서 더 넓게는 당시 사회적 실상

에서 나타나는 문제점들을 직시하고 사회적 정치적 환멸을 느껴 그 해결책과 대안으로 산수 자연에 애정과 관심을 쏟아 부었다. 이처럼 자신들의 사회적 문제점이나 갈등에서부터 발생되는 삶이나 혹은 그 저변에 흐르는 일상적 사유를 문화적 공감대를 바탕으로 하여 자연스럽게 끌어들여 오늘날 세계적으로 주목받는 산수화라는 중국의 대표적인 화과(畵科)를 이룩하였다. 그들은 어떤 형식으로든, 다시 말해 자신의 내면세계가 되었든 일상에서 얻어지는 단순 소재가 되었던 자신들의 생활상을 그림으로 드러내는 데에 나름의 의미를 부여하였다. 이는 우리와 다른 점이라 할 수 있다. 우리에게 있어 산수화는 그네들처럼 삶의 갈등이나 시대적 변화, 종교적 혹은 계급간의 갈등이나 사상적 분위기에 의해서 이루어졌다기보다는 단순하게 중국의 회화의 영향을 받은 흔적들이 적지 않기 때문이다. 따라서 중국에는 고대로부터 현대에 이르기까지 그네들의 삶을 이야기하는 그림과 예술론이 어떤 형태로든 성공적으로 면면이 이어져 오고 있다고 생각된다.

이처럼 중국인의 운명과 직결될 정도로 큰 틀을 가진 중국의 미술과 회화는 그 양식적인 면과 재료적 측면에서도 오늘날까지 독자적인 틀을 견고히 하고 있다고 생각된다. 그 중 특히 중요한 양식 가운데 하나는 수묵화라 할 수 있다. 수묵은 특히 당대 이후 중국 회화를 대표하는 양식이라 할 수 있으며, 더 나아가 오늘날 세계 미술계로부터 주목 받고 있는 표현수단 중 하나라 할 수 있다. 수묵회화가 본격적인 궤도에 오른 것은 당 이후부터라 할 수 있는데, 왕유(王維)나 장조(張璪)의 파묵산수라든가 형호(荊浩)나 서희(徐熙)의 필묵 운용, 동원(董源)과 미불(米芾) 등의 형상성에 대한 독특함은 수묵 회화의 주된 흐름을 이루게 되었고 오늘날 중국만의 독특한 양식을 수묵화를 형성하는 근간이 되었다. 특히 중국의 회화는 수

많은 문기(文氣)를 지닌 화가들이 배출되면서 예술이론과 정신적인 면도 더욱 탄탄해졌다. 이러한 모든 것이 당시 중국인의 삶에 베여있는 자연주의적 사상이나 도가(道家) 혹은 유가(儒家), 불가(佛家) 등과 불가분의 관계가 있다고 할 것이다. 이러한 면 때문에 중국화의 흥망성쇠는 사회 정치뿐만 아니라 삶의 일상적인 측면과 맞물리는 경향이 강하였고, 사회가 어지러울수록 은둔적 성향의 산수 자연과 관련된 기운생동(氣韻生動)한 심도 있는 작품들이 출현함을 볼 수 있다. 이후 문기(文氣) 어린 수묵회화가 절정에 이르는 송대 이후 여러 화가와 문인예술가들은 비교적 높은 지위를 확보하게 되는데 이때부터 중국회화는 세계에 내 놓을만한 독자적인 역량을 확보하게 되었다고 생각된다. 바로 그 독자적인 역량은 우주 자연을 바탕으로 하는 기운생동의 회화라 할 수 있다. 서양의 회화가 음양 다시 말해 빛과 과학을 바탕으로 하는 미술이라면 중국의 회화는 인간의 정신과 우주 자연을 한데 어울리는 기(氣)와 철학을 바탕으로 하는 회화를 전개시켰다고 하겠다. 이후 중국의 회화는 원사대가(元四大家)나 동기창(董其昌), 서위(徐胃), 양주팔괴(揚州八怪)를 거쳐 오창석(吳昌碩), 제백석(齊白石), 황빈홍(黃賓虹), 반천수(潘天壽) 등으로 오면서 중국 회화는 더욱 빛을 발하게 되었다.

이처럼 수묵을 중심으로 전개 되는 중국 회화는 근 현대에 들어오면서 커다란 변화를 맞게 되는데, 바로 1949년 중국의 공산화가 그 계기이다. 중국은 1949년 전후 더욱 많은 화가들이 유럽, 일본, 러시아 등 선진 미술 문화를 배우기 위해 유학을 떠났으며, 이를 계기로 중국의 화단이 더욱 풍성해지는 계기를 마련하게 되었다. 이들 유학파에 의해서 이루어진 서양화의 유입은 중국의 현대 회화를 위협하였다기 보다는 중국의 회화를 탄탄하게 하는 요인이 되었고, 이처럼 급변하는 현실 속에서 제백석(齊白石)

이나 황빈홍(黃賓虹), 고검부(高劍父), 서비홍(徐悲鴻), 반천수(潘天壽), 풍자개(豊子愷), 이고선(李苦禪), 임풍면(林風眠), 부포석(傅抱石), 여봉자(呂鳳子), 진지불(陳之佛), 장조화(張兆和) 등 중국을 대표할 만한 거장들이 속속 배출되었다. 이들이 젊은 나이로 활동할 무렵에 서양화의 기법이나 미학 등을 수용하는 과정에서 수묵화 등에서 커다란 변화가 일어났다. 이 변화에 대해 화가들이나 문화 학술계 등에서는 흔들리지 않는 확고한 자세가 있었는데, 그것은 바로 중국 전통 회화에 대한 변함없는 지원이었다. 그러면서도 이들은 자신들의 전통 회화에 대해 막연하게 수구적 입장만을 취한 것은 아니었다. 중국화는 서양화에 비해 비과학적이라는 고민 속에서 세계미술의 흐름에 편승하는 현대회화로서의 중국회화로 거듭나는 노력을 해야 했고, 제백석, 황빈홍, 반천수 등과 같은 이들은 전통을 고수하면서 중국 회화가 한 단계 발전하는 데에 크게 기여하였다. 이들과 근본적으로 맥락을 같이하는 부포석, 이가염 등은 많게 혹은 적게라도 서양회화의 교육과 훈련을 받았고 기교적인 면에서 서양화의 기교를 흡수했지만, 이들이 견지하는 창작 세계는 결국 중국 전통 회화를 현대화시키는 데 일익을 담당하였다고 할 수 있을 것이다. 5 · 4 신문화 운동 이후 중국 회화는 서양 미술에 더욱 노골적으로 노출되면서 중국 현대 회화를 발전시키기 위한 논쟁들이 여러 각도에서 전개되기 시작하였다. 이러한 분위기 속에서 서양화의 양적 팽창은 계속 되었고, 중국화와 서양화의 융합 분위기는 서비홍 등을 중심으로 더욱 힘을 얻게 되었다. 두터운 문화 지식층과 예술 사상가들의 끊임없는 연구로 중국화와 서양화의 융화는 매우 자연스럽게 이루어져 중국화의 새로운 전통이 창조되게 되었다. 서양화의 유입으로 중국화에는 많은 변화가 있었는데, 인물화 분야에서는 서양 회화의 소묘와 크로키의 조형 방법 등이 받아들여져서 현대인들의 생활상과 형상

을 그려내는 데에 무시할 수 없는 진전을 이루기도 하였다. 어떤 화가들은 색채 영역에서도 많은 변화를 추구하기도 하였다. 이처럼 중국화와 서양화를 융합하려는 거장들이 등장하면서 중국 현대회화는 많은 변화를 가져오게 되었다. 중국화와 서양화의 융합은 한때 중국 예술계에서 주목받는 이슈가 되었고, 융화론자의 위세는 대단해서 전통 회화를 고수하는 화가들에게 심각한 마찰을 빚기도 하였다. 이들은 미술 교육에서도 서양의 소묘 교육을 중시했으며, 중국 전통의 전수 기법인 임모(臨摹) 교육을 무시하기도 했다.

1970년대에 들어오면서 중국의 회화는 나름대로 자신들의 회화적 언어를 조탁하며 비교적 안정된 모습을 되찾게 된다. 과거 그네들의 선조가 한때 구가하였던 회화적 융성이 다시금 찾아올 수 있는 큰 틀을 만들게 되었다. 서비홍의 영향 등으로 시작된 서양 미술에 대한 관심은 그들에게는 단순한 모방적 차원이 아닌 혹독한 논쟁의 시간들이 있었고, 가장 중국적인 회화의 한 장르로 자리잡아가는 계기가 되었다. 또 그 이전에 시작된 중국 화단을 크게 둘로 양분할 정도였던 강소화파(江蘇畵派)와 장안화파(長安畵派)는 중국 회화를 한 단계 성숙시키는 역할을 하기도 하였다. 강소화파를 이끈 부포석(傅抱石)의 역량과 명성은 날로 높아지기도 하였지만, 이는 실재로 거품이 아니었다는 데 주목할 필요가 있다. 그가 만들어낸 포석준(抱石石)은 역대 중국 거장들이 창조한 준법의 맥을 있는 중요한 의미를 지닌다고 할 수 있을 것이다. 그러면서도 현대 회화로서 전혀 손색이 없는 그의 그림은 현재 가장 중국적인 현대적 그림 가운데 하나라 할 수 있다. 이러한 틀을 바탕으로 최근에 와서는 좀더 서구적이며 과감한 아방가르드적 작품들이 나타나고 있어 주목되기도 한다. 그 중 중국 아방가르드의 선구자로 간주되기도 하는 구 웬다는 지극히 중국적인 요소를 현대적 시각

에서 창출해 내는 최근 중국의 대표적 작가 중 한 사람이라 할 수 있다. 또한 양페이밍처럼 비록 서양의 화풍과 재료를 구가하는 작가들도 그 정신적 뿌리는 어김없이 중국의 정통성에 두고 있음을 간과해서는 안 될 것이다. 이들의 하나같은 공통점은 과거 자신들의 선배들이 인식했던 것처럼 자신들의 중국 회화가 세계의 중심에 있다는 생각을 잊지 않고 대단한 자부심을 지닌다는 점이다. 실재로, 오늘날 중국의 미술 경향은 꼭 이거다라고 꼬집을 수 없을 정도로 다양하고 그 층이 복잡다단하다. 절강성(浙江省)을 비롯한 각 성(省)마다 수만 명의 공식 비공식적으로 활동하는 화가들이 있는 중국 현대미술계에서 단 한 가지 공통분모를 찾아낼 수 있다면 아마도 자국 미술에 대한 커다란 자부심일 것이다. 현재 중국의 화가 군을 분류하는 각 지역을 대표하는 성(省)급 지역만도 어림잡아 삼십여 남짓이 된다. 안휘성(安徽省), 복건성(福建省), 광동(廣東), 해남(海南), 청해(青海) 등 우리나라보다 더 큰 지역의 여러 각 성들에서 많은 작가들이 활약하는 중국, 이들의 미술은 점점 세계의 미술로 탈바꿈하고 있으며, 세계 미술의 한 축으로 거듭나고 있다. 이처럼 다양한 층이 복잡다단하게 움직이는 게 오늘의 중국 미술계라 하겠다.

## 19.3. 세계 미술의 한 축

### 1) 북경미술비엔날레

최근 중국에서 벌어지고 있는 미술과 관련된 여러 전시 기획은 하루가 다르게 변화하고 있다. 13억 인구의 중국은 미술 문화적인 면에서도 대략 오천년 이상의 장구한 역사를 지니고 있다. 이러한 중국의 미술 문화는 실질적으로 미술과 관련된 많은 유물들과 그림들 그리고 많은 종류의 미술

이론서들이 그 배경을 이루고 있고, 이는 곧 중국 미술의 힘으로 나타나고 있다. 중국의 현대미술은 미술과 관련해서 탄탄한 문화 사상적 배경을 지니고 있으며, 전통적인 미술을 기반으로 하여 상해 비엔날레, 광주 트리엔날레, 북경 미술 비엔날레 등을 거치면서 세계인의 이목을 집중시키고 있다.

특히 2003년 9월 20일부터 한 달여에 걸쳐 진행된 북경 미술 비엔날레는 처음으로 열리는 국제전으로서, 중국의 변

광주비엔날레, 진문령, 홍색기억,120~130cm

화하는 미술과 문화의 위상을 보여주기에 좋은 기회였다고 생각된다. 이번이 첫 전시회라 약간의 변동과 논의가 있었으나, 이는 이번 전시를 오히려 더욱 진지하고 실속 있는 전시회로 진행시키는 데 일조를 하였다. 이 전람회의 주제는 몇 번의 논의와 심사숙고 끝에 〈창신- 당대성과 지역성(創新-地域性與當代性)〉으로 결정되었다. 이번 북경 미술 비엔날레는 조각과 회화 분야에서 특히 많은 관심을 불러일으켰으며 매우 주관이 뚜렷했던 전람회로 기억될 것 같다. 이번 미술을 기획하고 진행시킨 기획자들은 최근 서구 등에서 유행처럼 번지고 있는 설치미술만을 고집하지는 않았다. 이는 이들이 설치 미술 등의 현대사적 의의를 모르는 것이 아니라, 인구가 13억인 중국의 다양하고 깊은 현재의 미술의 흐름을 제대로 반영

하는 기획을 구상한 것으로 볼 수 있다. 더 나아가 이들은 이 번 전람회를 구성하는 데 있어, 세계 미술의 전반적인 상황을 전체적으로 살펴보는 기회를 갖는 데 그 의미를 두었다. 이는 세계 전반의 미술 흐름을 한 눈에 보고자 하는 중국 미술계의 의욕을 그대로 보여준 것이다.

이러한 전시 기획은 다소 무리가 따를지언정 상당한 참신성을 지녔다고 할 수 있다. 최근 우리 미술의 현장과도 비교되는 부분이라 하겠다. 오늘의 우리의 미술 현장은 서구 미술의 그것과 별반 다를 것이 없어 보인다. 우리의 색깔이 나타나지 않는 무미건조한 한국의 미술의 전개는 디지털, 컴퓨터 등 서구의 여러 매체를 무비판적으로 그대로 옮겨 놓은 것처럼 생각되기도 한다. 그러나 어떤 형태의 미술이 전개 되든 가장 중요한 것은 독창성과 참신성이라 하겠다. 유행처럼 흐르는 미술의 양식도 중요하지만 우리 문화에 맞는 예술성은 더욱 중요할 수 있다. 최근 10여 년 전부터 우리 미술계에 유행처럼 번지고 있는 설치미술 등은 새로운 과학 기술과 컴퓨터 그리고 관념 예술이 복합적으로 창출해 낸, 서구의 문화적 경향이 강하게 담겨있는 독특한 예술 양식이라 하겠다. 이러한 장치 혹은 설치미술은 우리 미술계에서 활발하게 진행되고 있듯이 현재 중국에서도 적지 않는 작가들이 창작하고 있으며 어느 정도 성과도 나타나고 있다.

이번 북경 미술 비엔날레에서는 이러한 설치미술을 중국 미술의 일부분으로 인정하면서도 서구적 경향의 미술이라는 점이 의식적이든 무의식적이든 작용을 하였던 것 같다. 서양 미술의 시각에서 볼 때 이미 식상해버렸을지도 모를 설치미술 보다는 중국인의 삶과 직접적으로 관련이 있는 미술 양식이 광활한 중국 대륙의 특성상 더 적합하였을 것이다. 그러기에 이번 전시회는 하나의 첨단적 미술 양식을 중시한다기보다는 전 세계의 보다 다양한 미술을 한 자리에 모으려는 성향을 강하게 지니고 있다.

전 세계 40여 이상의 나라에서 600여 점 이상의 작품이 전시된 북경 비엔날레는 《한국 미술전》, 《프랑스 추계 살롱백년 특별전》, 《제백석 특별전》 및 《중국 10개 미술원 교사 작품전》, 《중국조각 정품전》 등 여러 경향의 특별전도 함께 열렸다. 이 번 전람회에는 중국에서 154명의 예술가가 참여하였고, 아시아, 미주, 아프리카 등 45개국에서 400점 이상의 작품이 참여하여 주목을 받았다. 이들 작품은 설치미술에서 나타나는 것처럼 획일성을 지녔다기보다는 특성이 상당히 다른 성향의 작품들이 여러 각도에서 제작되었다는 점이다. 이들 작품들 가운데 이탈리아 작가의 〈새로운 해부〉를 비롯한 모두 13명의 작가들이 수상의 영예를 안았다. 전시회 기간 중에 2박 3일 일정으로 열린 국제학술대회에서는 전 세계 100여 개 나라의 미술 이론가들이 당대성과 지역성, 전통의 계승과 발전, 여성과 예술 등에 대해 토론을 하였다. 이는 후기 모던적 성향의 사상을 중국 미술의 현장에 적용시킨 경우여서 더욱 의미 있는 일이기도 하다.

이번 전시회에서 특별한 것은, 조각과 회화를 통한 보이지 않는 대자연의 힘에서 얻은 미술의 에너지였다. 중국의 미술은 전통적으로 자연을 중시하고 자연 속에서 인간 삶의 원동력을 발산시키는 성향을 강하게 지녀왔다. 이번 전시회의 조각과 회화의 창작의 원천은 대자연과 함께 나타나는 인간의 삶과 사상 감정의 표현 등을 바탕으로 하고 있다고 하겠다. 또한 이번 북경 비엔날레의 주제는 '창신- 당대성과 지역성' 으로서 많은 이들의 관심을 끌기에 충분하였다.

2) 광주예술트리엔날레

중국은 주지하다시피 여러 종류의 현대미술이 혼재하며 급속도로 발전해나가는 현장의 중심에 있다 해도 과언이 아니다. 현재 중국의 대표적 전

시 중 하나인 '상해쌍년전'은 비엔날레와 같은 것으로서, 이 상해 비엔날레와 함께 거론되는 대표적인 전람회가 '광주(廣州) 예술 트리엔날레'라 하겠다. 광주 예술 트리엔날레는 중국에서는 '광주예술3년전'이라 불려지는 대규모의 예술제로서, 2002년 9월 28일 광주예술박물관에서 첫 개막식을 가졌다. 광주 예술 트리엔날레는 2002년 11월 상해 비엔날레와 함께 현대예술의 붐을 일으키는 견인차 역할을 하였으며, 중국 현대미술의 현주소를 보여주는 훌륭한 전시기획전이었다(이 전시회를 주관한 전시기획자는 팽덕(彭德)과 이소산(李小山)이었다). 따라서 이 두 전람회는 중국 내에서 뿐만 아니라 국외에서도 관심의 대상이 되었다. 광주 트리엔날레는 상해 비엔날레와는 그 성격 면에서 서로 다른 특성을 지닌다. 상해 비엔날레가 국외 작가들을 초빙하는 식으로 전개된다면, 광주 트리엔날레는 1990년에서 2000년 사이에 중국의 대표적 실험미술 작가들이 만든 작품들로 구성되어 있다. 이들 대표적 실험미술 작품들은 최근 중국 현대미술의 10년사를 한 눈에 파악할 수 있게 했으며, 현대미술에 대한 관심을 불러일으키는 계기가 되었다. 그뿐만 아니라 아직 정리하기가 쉽지 않은 최근 중국의 현대미술의 10년사를 이론적으로 일목요연하게 정리했다는 점에서 주목된다. 따라서 전람회 개막과 관련 출판물의 출간은 상대적으로 많은 중국 현대미술 작가들을 고무시키는 역할을 하였을 뿐만 아니라 국내외적으로 주목받는 계기가 되었다.

이처럼 제1차 광주 예술 트리엔날레는 상해 비엔날레와 더불어 중국 미술계에 새로운 현대미술을 인식시키는 견인차 역할을 하였다. 특히 광주 예술 트리엔날레에서 주목되는 것은 중국 현대미술의 회고전이라 할 수 있다. 1990년 이후 비교적 최근의 작품들이지만 학술적인 성향이 강한 이 전람회는 기획 전시자의 학술적 기획력이 돋보인다. 전시 내용은 선봉예

술(先鋒藝術), 전위예술(前衛藝術), 당대예술(當代藝術), 실험예술(實驗藝術) 등 오늘날 많은 미술인들이 관심을 지니는 분야로 이루어졌다. 특히 실험예술은 오늘의 문제의식을 예술적으로 적절히 승화시켜 형태적인 면에서 다른 예술 장르보다 더 명확하게 부각되었다. 제1차 광주 예술 트리엔날레는 미술사학적인 의도를 지닌 현대예술의 대회

광주비엔날레, 채국광, 묘비, 전망, 2002년.

고전이었다고 할 수 있다. "다시 한 번 새롭게 해석하는 중국 실험예술 10년(1990 2000)"이라는 주제를 지닌 이 전시회는 지난 1990년대의 중국 현대 실험예술을 미술사적으로 분석·정리하는 획기적인 시도였다고도 생각된다. 실험적 예술을 감상하는 데는 미술에 대한 어느 정도의 지식이 뒷받침되어야 한다. 이번 광주 트리엔날레의 전시 기획은 일반 관람객들이 이해하기 쉽도록 실험예술, 전위예술, 당대예술, 선봉예술 등으로 세분화시켜 이를 이론적으로 접근 가능하게 했다는 점이 돋보인다.

이번 전시회는 대부분 이처럼 현대적이며, 현 상황의 미술을 전개한다는 특징이 있으며, 무홍(巫鴻) 같은 경우는 다른 전시 기획자들과는 달리 독특한 아이디어로 주목을 받았다. 그는 현 상황의 미술에서 과거의 미술에로 나아가는 미술을 기획하여 흥미를 끌었다. 미술사학자이자 평론가인 그는 오랫동안 중국 고대미술사 연구에 전념했으며, 현재 미국 하버드대

학에서 교수로 재직 중이다. 그는 최근의 중국 미술의 발전에 많은 기여를 하였고 새로운 미술사적인 글을 발표하였다. 무홍(巫鴻)은 이처럼 2000년을 기점으로 중국의 그 이전의 미술을 돌아보고 중국의 미래 예술을 예측하는 데에 역점을 두었다. 이는 미래 지향적으로 앞만 보고 달려 나가려는 무소불위와 같은 중국 현대미술에 또 다른 착상을 주는 일이라 하겠다. 또한 광주 트리엔날레의 전시 기획자들은 단순히 구상된 것만 실행에 옮기지 않고, 미술사나 미학 이론적 바탕을 중시하고 학술적인 차원에서 전람회를 진행하려는 데 역점을 두었다. 그뿐만 아니라 제1차 광주 예술 트리엔날레전의 여러 작품들 가운데서 선정된 160여 점의 작품들은 「사람과 환경」, 「중국 본토와 전 세계」, 「과거와 현실」이라는 명제의 3대 주제로 구성되었다. 이 세 부문에 출품된 작품들은 조금은 구태의연한 양식에 속한다고도 하겠다. 기획자는 이러한 작품 경향에 대한 오해를 불식시키기 위해서 15명 가량의 작가들의 새로운 실험 작품들을 특별히 초빙하기도 하여, 조금은 진부한 듯한 작품들을 새롭게 구성하였다.

　광주 트리엔날레전을 통하여 볼 때 중국의 현대미술은 이제 많은 변화를 보이고 있다. 특히 그들은 전위적이며 실험적인 작품들을 제작하는 데 주저하지 않는다. 그러면서도 그들은 자국의 문화미술을 위한 이익을 염두에 두며 작품을 기획하고 있다. 3대 주제에 따라 유사한 성향의 작품을 차례로 감상하다보면 중국 미술의 최근 10여 년간의 발 빠른 변화를 느끼게 된다. 또한 중국의 경제 및 사회 문화적 분위기의 변화 등에 따른 문화적 문제 혹은 심리적 노정 등도 느낄 수 있다. 중국 전위예술은 중국의 전통예술에 비하여 현실에 대응하는 방식이 훨씬 더 민감하게 작용함으로써 최근 10여 년 동안 매우 빠르게 성장하였다. 따라서 중국전위예술에 대한 이미지는 크게 향상되었으며, 과거와 달리 전업에 대한 두려움이 없이 예

술을 고아(高雅)한 것으로 여기는 분위기가 확산되면서, 예술은 한 단계 더 격상되고 있다.

중국의 미술사에서 10여 년은 그리 길지 않다고도 할 수 있다. 중국의 화가들은 짧은 세월이지만 많은 변화를 추구했던 경우가 종종 있다. 근대 중국 문화와 정치 경제에 대 변화를 가져왔던 1927년 중국 신문화운동은 10여 년간의 대 변화기의 바람을 불러일으키면서 중국에 새로운 활력을 불어넣었다. 당시에는 그 방향을 가늠하기도 힘들었지만 몇몇 선각자들은 이를 재빨리 정리하여 학술적으로 체계화시켰다. 지금 광주 예술 트리엔날레에서 전개되고 있는 여러 실험적 작품들과 학술적 차원의 정리 및 세미나가 이런 성향을 지녔다고 할 수 있다. 이번 전시회에서는 다양한 지역에서 미술계에 새바람이 불고 있는 여러 실험적 작품들을 종합적으로 보여주고 있다. 중국의 오늘의 전위적 작품들이 총집결했다고 해도 과언은 아닐 것이다. 조금은 진부한 작품들도 있지만 기획자들은 좀 더 적극적인 실험 작들로 재치있게 보완하였다. 또한 미술사적으로 일차 현장에 있는 작품들을 체계있게 정리하는 모습도 보여주었다. 실험적 작품들의 수준이 아직 우리 미술보다는 미흡하지만 중국의 전위적 실험 작품들의 극대화된 전개는 중국 미술이 점차적으로 크게 변화할 것임을 단적으로 보여준다. 비록 너무 적극적이고 빠르게 변화해가기 때문에 작품성이 간혹 떨어지는 경우가 있을지라도, 어찌됐든 최근 중국에서 전개되는 현대미술과 관련된 다양하고 전위적인 작품의 전개는 중국의 현대미술이 앞으로 더욱 다양하면서도 치열하게 전개될 것을 예고하고 있다.

3) 풍수당대예전
거대한 땅과 많은 인구를 지닌 중국은 잘 먹고 잘 입느냐의 문제가 다른

나라보다 더 버거운 과제일 수도 있을 것이다. 그 때문인지 중국의 정책이나 노선은 국민을 위한 실용주의적인 측면을 강하게 지녀왔다. 모택동 이후 중국은 문화 · 예술 면에서도 감상적이고 심미적인 경향보다는 국가 발전에 기여할 수 있는 미술을 지향하여 왔다. 중국의 현대미술에 있어서 많은 지식층과 미술 전문가들은 국가적인 차원에서 도움이 될 수 있는 방향을 고민해 왔다. 최근의 중국에서 보이는 실험적 · 실용주의적 미술 역시 이러한 차원에서 생각해 봐야 할 것이다. 이러한 최근의 실험성은, 보다 다양하고 폭넓은 여러 예술적 경향들을 경험하고 소화해 낸다는 강점을 지니는 반면에, 좀 더 중국적인 소재를 찾아내야 한다는 고민을 안고 있기도 하다.

이러한 고민을 해결하기 위한 방법으로 최근 북경에서는 중국의 풍토와 특성에 맞는 대규모 기획전이 열려 주목을 받았다. 그런가 하면 중국의 현대미술의 변화를 알리는 국제적인 비엔날레전이 열리기도 하였다. 첫 서막을 알린 것은 광주 예술 트리엔날레로, 국제적인 성향도 지녔지만 더 나아가 자국의 전위미술을 종합적으로 정리하는 성격이 강하였다. 또한 2002 대북 비엔날레는 관객들과 환경미술이 서로 잘 결합된 국제전이었고, 상해 비엔날레 역시 그 동안의 중국 미술과는 달리, 보다 국제적이고 실험적인 작품들이 선을 보였다.

이처럼 보다 활발한 국제전이 오늘의 중국 미술의 한 면을 보여주면서, 동시에 자신들의 삶과 직접적으로 결부된 새로운 방법의 미술도 전개되고 있다. 그 대표적인 전람회가 〈풍수(豐收) · 당대예전〉이다 전람회는 2002년 9월 30일 북경에서 실용주의적이면서도 실험주의적인 미술을 표방한 대규모의 전람회로서, 많은 사람들의 관심을 끌었다. 이번 전시는 현재 미국 주립대에 교수로 재직하고 있는 고명로(高名潞)와 건축계의 권위자인

왕명현(王明賢)의 기획으로 이루어졌다. 또한 왕건위(汪建韋), 서빙(徐聘), 전망(展望), 송동(宋冬), 고덕신(顧德新) 등 장래가 촉망되는 작가들로 구성되어 많은 관심을 끌기에 충분하였다. 이 전시는 세인들의 관심을 불러일으킬 만한 농경을 소재로 하여 구성되었다는 데 독특함이 있다. 게다가 그 동안 도시 지역을 중심으로 전개되던 대규모의 문화 행사에 상대적으로 박탈감을 느껴왔던 농촌을 대상으로 하였다.

이런 연고 때문인지 이 전시회는 다른 전시회에 비해 일반 관객들이 더욱 많이 관람하여 주목을 끌었다. 또한 준비 기간이 두 달밖에 안됐음에도 불구하고 성공을 거둔 대형 전람회였다. 현대를 산업화, 정보화 시대라고 하지만 농업은 우리 현대 생활에서 여전히 절대로 무시할 수 없는 분야라는 것을 다시금 환기시키는 계기가 되었을 것이다. 이처럼 북경농업전람관에서 중국 예술의 세계화를 주창하며 전개된 이번 전시는 1990년대 이후 북경에서 전개된 최대의 전람회였다. 그러나 이 전람회는 단지 규모가 크다거나 농촌을 테마로 하고 있다는 점 때문에 부각된 것은 아니다. 여기에 출품한 작가는 최근 중국의 미술이 더욱 실험적으로 전개되는 데 상응하는 수준 높은 작품으로 승부를 걸고 있다.

최근 외국 평론가들 사이에서 호평을 받는 서빙(徐聘)은 이번 전시회에서 강한 메시지를 담은 〈금빛 사과가 따뜻함을 전해요〉라는 제목의 작품을 관객들에게 선보였다. 과학과 산업화의 소산물이라 할 수 TV와 함께 등장하는 이 싱싱한 사과는 그가 이전에 해왔던 작품들과는 달리 더욱 실험적이고 행위적인 경향을 보인다. 그는 출품 경비 전액으로 사과를 구입한 후 북경의 공장에서 일하는 사람들에게 무료로 보내고, 이를 기록 영화로 제작하여 전시장 곳곳에 TV로 방영하는 기행을 연출하여 주목을 끌었다.

그런가 하면 현재 중앙미술학원의 조각 부소장으로 있으면서 최근 중국 각계에서 호평을 받는 전망(展望)의 작품 역시 색다른 작업이라 생각된다. 철 종류를 사용하여 산이나 돌 등을 가짜로 만든 그의 작품은 〈산수대찬 물지천당(山水大餐物之天堂)〉이라는 제목으로 출품되었다. 스테인리스 같은 물질을 이용하여 산수를 만들었고, 그릇이나 국자, 젓가락, 접시 등과 같은 식기를 이용하여 하나의 거대한 도시를 연상시키는 형상을 만들었다. 이 작품에서 보이는 차갑고 강한 느낌은 차갑게 변화되어 가는 중국의 현대화의 모습을 단적으로 보여준다. 그는 또한 중국의 전통산수화를 강한 재료를 사용하여 새롭게 재인식시키는 데 역점을 두었다.

이처럼 당대예전에 참여한 작가들은 상당히 개성적이고 높은 수준의 작품들을 선보였다. 물론 최근의 미술의 흐름이 세계가 하나라는 사상을 중심으로 흘러가고 있기 때문에, 세계의 수많은 작가들의 작품이 큰 흐름에서는 유사성을 지니는 면이 강하다고 할 수 있다. 그러나 전망(展望)의 작품에서처럼, 최근의 흐름인 현대적 미술 양식을 전개시키면서도 독특한 소재와 중국적인 특성을 잘 활용하는 면은, 오늘의 중국 미술이 매우 빠르게 발전하고 있음을 단적으로 보여 준다. 특히 농경을 테마로 한 경우는 매우 드문 경우라 하겠다. 흔히들 도시와 자연, 인간, 환경, 오염 등을 일반적으로 다루고 있으나, 농경이라는 좀 더 분명하고 명확한 제재를 선택함은 중국 미술이 세계적 추세의 흐름에도 이제 적응하고 있음을 단적으로 보여준다.

특히 주목할 점은 미술에 조예가 깊지 않거나 별다른 관심을 지니지 못한 많은 사람들이 매우 재미있게 전람회를 즐겼다는 점이다. 우리가 광주비엔날렌나 부산 비엔날레를 수년 동안 개최하고 있지만, 진정 일반 시민들과 함께 즐기고 호흡하는 축제의 장인지 돌아봐야 할 것이다. 중국 미술

은 예전과 달리 이제 국제적인 경험을 지니고 있다. 그러나 그들은 국제성을 중시하면서도 중국 안에서의 예술적 경험과 결과를 더 중요시한다. 그들은 당대예전의 열기와 힘을 상해 비엔날레나 광주 트리엔날레로 옮겨가고 있는 것이다.

### 4) 고미술의 현대화 작업

중국은 우리나라와 달리 고대로부터 많은 미술들이 다양하게 전개되었고 오늘날에도 많은 유물들이 남아 있는 나라라 할 수 있다. 그들은 황하문명이라는 거대하고 오랜 문명의 발상지를 가지고 있으며 오늘날까지 그 문명의 힘을 유지해 오고 있다고 해도 과언은 아닐 것이다. 중국의 많은 유물들은 당시 중국이 얼마만큼 광활하고 역동성 있는 문화를 구축했는가를 보여준다. 이는 회화에서도 마찬가지라 할 수 있다. 중국의 회화는 고대 분묘에서 출토된 여러 유물들로부터 확인이 가능하다. 이들 분묘에서 출토된 여러 토기에 새겨진 회화적 수법들은 당시 중국의 문화가 상당한 수준에 있었음을 보여 준다. 또한 분묘에서 출토된 인물어룡백화 등에서 당시 회화의 수준을 가늠할 수 있다. 이러한 미술품들은 중국의 고대 미술을 이해하는 데 필요할 뿐만 아니라 우리의 미술을 정확하게 인식하는 데에도 매우 중요하다고 볼 수 있다. 그럼에도 주변에서 이러한 고대 서화나 회화를 전체적으로 조망한 전람회를 보기란 쉽지가 않은 것 같다.

다행히도 중국의 서화를 한 눈에 조망해 볼 수 있는 서화전시회가 상해박물관에서 개최되어 주목을 받았다. 이번에 기획 전시된 '진당송원서화국보전'은 이런 의미에서 볼 때 상당한 당위성을 지닌 전람회라 할 수 있다. 중국 서화의 천년 전의 진귀한 작품이 천년이 지난 이천 년 초에 상해박물관에 모이게 된 것이다. 이 전람회는 구 북경고궁박물관과 요령성박

물관, 상해박물관 등에서 성대히 개최되었다. 상해박물관 건립 50주년을 기념하기 위해 마련된 이 전람회는 북경고궁박물관, 요령성박물관, 상해박물관 이 세 박물관에 소장된 중국고서화 정품 가운데 대표적인 서화 작품들이 2003년 연두에 관객들에게 선을 보였다. 상해박물관에서는 이를 위하여 2002년 11월 29일부터 12월 1일까지「천년유진국제학술연토회」를 개최하였다.

이 학술대회에는 국내외의 많은 저명한 서화 연구자들이 참석하였다. 중국의 양인개(楊仁愷), 설영년(薛永年), 진패추(陳佩秋)를 비롯하여 미국과 일본의 학자들이 이번 전람회에 참여하여 주목을 끌었다. 참석한 많은 전문가들은 이들의 발표에 비상한 관심을 가졌다. 이러한 전시는 중국 서화의 큰 틀을 중심으로 이루어졌기 때문에 중국의 서화를 한 눈에 알아볼 수 있는 귀중한 전시였다. 이에 중국 미술에 많은 관심을 지닌 외국의 서화 전문가들은 상해박물관에 도착하여 많은 진귀한 작품들을 감상하는 시간을 가졌다. 그 뿐만 아니라 하루에 오천 명 이상의 관객들이 입장하였는데 여기에는 각계의 많은 인사들도 포함되었다. 많은 관객들은 당시 여러 민족의 예술 정신이 모여 있는 중국 고대의 회화들을 감상하면서 당시의 문화와 교감하는 시간을 가질 수 있었다. 상해박물관의 예술 작품을 선별한 사람들은 작품의 진귀성과 뛰어난 예술적 수준 등을 작품 선정의 첫 조건으로 삼았다. 또한 구도나 회화 발전의 과정에서 중국예술의 특성이라 할 수 있는 요소들이 포함된 작품들을 먼저 선별하였다. 따라서 중국예술의 유구한 궤적과 예술정신을 살펴볼 수 있는 귀중한 전시회가 성대히 마련되었다고 할 수 있을 것이다.

여기에 출품된 작품들은 내용상으로 볼 때 그림이 46점이고 서예가 26점으로 매우 치밀한 심사 과정을 거쳐 선정된 작품들이다. 중국 회화의 초

기 작품 중에서도 대표적인 작품인 북경고궁박물관에 소장된 전자건(展子虔)의 〈유춘도(遊春圖)〉의 출품은 그 나름대로 상당한 의미를 지닌다. 〈유춘도〉는 현재 남아있는 중국 회화 가운데 제대로 된 중국의 첫 산수화 작품이라 할 수 있다. 〈유춘도〉 이전의 작품은 인물이 산수보다 크게 되어 있거나 물의 모습이 제대로 그려져 있지 않는 등 여러 면에서 산수화로서 제대로 된 그림이 아니라고 할 수 있다. 이러한 양식의 문제점을 최초로 제기한 전자건(展子虔)은 '산이 나무보다 크고 나무는 말보다 크고 말은 사람보다 크다'는 이론으로 산수에 접근하였다. 또한 백색, 석청, 석록, 홍색 등을 사용하여 산수를 더욱 실감나게 표현하고자 하였다. 유춘도는 현재 우리가 알고 있는 정보보다도 더욱 중요한 작품이라는 것을 새롭게 인식하여야 할 것이다.

전자건 이후 대표적인 산수화가로는 오대의 형호와 관동, 송대 이성, 동원, 거연, 연문귀, 범관, 곽희, 왕선 등을 들 수 있다. 현재 요령성박물관에 소장된 이성의 〈무림원수도권(茂林遠岫圖卷)〉는 이 전시회를 빛낸 소중한 작품이라 하겠다. 이성이 그린 작품은 기록 등으로 보건대 북송시대 이후 잔존하는 작품이 매우 적다. 그러기에 지금 그의 진적은 거의 볼 수 없는 실정이다. 이번에 소개된 무림원수도 역시 그의 진작으로 보기는 힘들 것이다. 그럼에도 이성의 작품은 우리나라 고려시대에도 많은 영향을 주었고, 조선 초기까지 화풍이 잔존했던 것으로 보인다. 또한 이번 전시회에서 선별된 곽희와 왕선의 그림은 중국 회화사에서 매우 중요한 의미를 지니는 작품들이라 하겠다. 왕선의 〈어촌소설도(漁村小雪圖)〉와 〈연강첩장도(煙江疊ㅎ圖)〉는 수묵과 청록 계열의 채색이 잘 결합된 작품이라 하겠다. 특히 〈어촌소설도〉는 중국 당대와 송대를 연결시켜주는 중요한 작품으로 이성의 화풍이 곳곳에 담겨있는 그림이다. 이후 송대 산수화로 대

표되는 동원과 거연의 그림은 중국 강남산수를 대표하는 그림이라 할 수 있다. 특히 이번 전시회에 선별된 동원의 〈소상도(瀟湘圖)〉, 〈하경산구대도도(夏景山口待渡圖)〉, 〈하산도(夏山圖)〉는 동원의 작품으로 알려져 있는 중요한 작품이다. 이 작품들은 하나 같이 중국 강남의 유려한 자연풍광을 그리고 있다. 특히 동원은 중국 문인화의 첫 방향을 열어 주었다고 해도 과언이 아니다. 그의 그림은 문인화에서 가장 중요한 요소 가운데 하나인 평담(平淡)함을 지니고 있다. 이번에 출품된 〈소상도권(瀟湘圖卷)〉 역시 평담함이 극치를 이루는 작품이라 하겠다.

남송의 산수화가 가운데 마원과 하규는 중국 회화사에서 볼 때 매우 중요한 화가이다. 이 시대에는 산수화가 크게 변화한 때라 할 수 있다. 흥미로운 점 가운데 하나는 반벽산수(半壁山水)의 전개라 하겠는데, 암반에 특히 도끼로 패인 자국과 같은 부벽준을 많이 사용하였다. 이러한 준법과 화풍은 훗날 우리나라 고려시대와 조선 초에도 직·간접적으로 많은 영향을 주었다. 이 화풍의 영향은 원대에도 지속되었으며, 특히 명대 절파에 이르러서는 마원과 하규의 영향이 절대적이었다.

이번 전람회에 출품된 원대 예찬이나 왕몽, 오진, 조맹부의 그림 등은 중국 회화사에서 볼 때 매우 의미있고 귀중한 기획이었음에 분명하다. 이들은 그림의 사실성을 중시한다기보다는 작가의 주관적 표현과 필묵의 기운을 강조하는 그림을 그렸다. 또한 기교를 중시하지 않았고 기운 넘치는 그림을 그리는 것을 첫째로 삼을 정도로 화가의 인품과 품격을 중시하였다.

이 전람회에서는 인물 화조화 부분에서도 매우 귀중한 작품들이 선보였다. 특히 눈에 띄는 것은 당대 인물화의 대가 염립본의 작품으로 알려진 〈보련도(步輦圖)〉의 공개이다. 일종의 역사 초상화라 할 수 있는 이 그림

은 당 태종이 문성공주의 사신을 영접하는 모습을 담고 있다. 당태종의 전후에서 궁녀들이 보련을 잡고 있는 모습을 볼 수 있는 매우 흥미로운 그림이다. 또한 당나라 때 궁정화의 대가 주방의 〈잠화여사도권(潛花女仕圖卷)〉 역시 관람객들의 시선을 사로잡는다. 오랜만에 중국회화의 진수를 보여주는 밀도 있는 기획이었으며, 현재 중국을 대표할만한 작품들이 한 자리에 모였다는 것만으로도 매우 뜻 깊은 전람회였다 할 것이다.

# 연 표

## 제백석(齊白石)

1864년, 1월1일 호남성(湖南省) 상담현(湘潭縣) 백석포(白石鋪)의 한 농민의 가정에서 장남으로 태어났다. 이름은 순지(순芝)였으나 27세 때 황(璜)으로 개명하고, 호는 백석산인(白石山人)이라 한다. 그 후 제백석이라 불린다.

1874년, 12세란 어린 나이로 일찍 결혼하다. 처음에는 목공예를 하다.

1889년, 호심원, 진소번의 제자가 되다. 두 선생에게 시와 그림을 배우다.

1895년, 제백석이 장당 려송안의 집에서 나신시사를 창립하다.

1899년, 정월에 정식으로 상담의 명사 왕상기의 제자가 되다.

1910년, 영행을 가 〈차산도권〉을 그리다.

1921년, 5월 조곤을 위해 〈광빈풍도〉를 완성하다.

1922년, 일본 동경에서 열린 '중일연합회화전'에 참가하여 인기가 매우 높다. 제백석의 작품이 파리 예술 전람회로 들어가다.

1923년, 〈삼백석인제기사〉를 시작하다.

1927년, 국립북경예술전문학교에서 중국화를 가르치다.

1928년, 북경예전이 다시 북평대학이 되어, 제백석이 북평대학 예술학원 교수를 역임하다.

1929년, 4월 제백석의 작품 〈산수〉가 상해의 제1회 중국미술작품전에 참가하다.

1934년, 72세의 나이로 세 번째 아들을 얻다.

1938년, 78세의 나이로 일곱 번째 아들을 얻다.

1946년, 10월 16일 북평미술가협회 창립, 서비홍이 회장으로, 제백석은 명예회장으로 추대되다. 11월 초에 상해로 이사하다.

1948년, 다시 북평에 거주하다.

1950년, 4월 90세의 나이로 중앙미술학원을 창립하다. 서비홍은 원장, 제백석은 명예교수가 되다. 중앙문사관원에 초빙되다.

1953년, 정부는 인민예술가라는 영예의 상장을 수여하다. 중국미협에서 거행된 행사에서 첫 번째 주석에 당선되다. 9월에 첫 번째 인민대표자회의에 참석하다.

1955년, 6월 진반정, 하향응과 거대한 그림인 〈화평송〉을 합작하다.

1956년, 4월 27일 세계평화이사회와 국제화평회에서 제백석에게 상금과 상장을 수여하다.

1957년, 5월 북경화원이 창립되었는데 제백석이 원장으로 부임하다. 9월 16일 오후 6시 40분에 병으로 사망하다(97세). 그 후 영가흥사 빈의관에 머무르다. 9월 21일에 서직문 밖에 위공촌 호남 공동묘지에 안장되다. 이 묘는 그의 두 번째 부인의 왼쪽에 위치하고, 비문에 상담제백석의묘라 새기다

### 황빈홍(黃賓虹)

1865년, 정월 초하루 절강성 금화성에서 태어나다. 태어날 때 이름을 원길이라 하다.

1876년, 13세 때 아이들을 대상으로 하는 동자 시험에서 우수한 성적을 거두다.

1880년, 황빈홍의 집안은 아버지의 장사로 생활을 하는데, 아버지의 사업 실패로 황빈홍의 형제들은 돈이 없어 학교를 자퇴하다.

1885년, 향주에서 남경을 거쳐 다시 강소성 양주로 옮겨가다.

1886년, 질로 다시 이름을 개명하다. 『화담』, 『인술』등의 책을 쓰다.

1894년, 황빈홍 나이 31세 때 그의 부친이 병으로 사망하다.

1899년, 어떤 사람에 의해 '유신파동모'로 밀고되어 상해로 가다.

1905년, 신안중학당 국어교사를 하다.

1906년, 신안중학당에서 허승룡, 진소남, 진노득 등과 함께 '황사'를 창립하다.

1908년, 상해에서 거주하기로 결정하고 등실과 함께 미술총간을 만들기 시작하다.

1912년, 49세로서 이름을 빈(濱)에서 빈(賓으)로 개명하다. '진사'를 창립하다.

1915년, 상해에서 〈시보〉를 편집하다.

1921년, 상해상무인서관 주임을 하다.

1929년, 상해에서 중국문예학원 원장을 하다.

1936년, 고궁 감정위원에 위원으로 부임하다.

1938년, 일본의 침략에 분노하여 이때부터 빈홍이라는 이름을 사용하지 않다.

1944년, 북평에 머무르다. 동선이라는 곳에서 있다가 돌연 집으로 돌아와 그림 제작에 몰두하다.

1949년, 86세로서 중국 제1회 미술전람회 심사위원.

1950년, 중앙미술대학 화동분원 교수, 항주에서 생활하다. 절강성 인민대표에 선출되다.

1951년, 10월 북경에서 열리는 전국정협회의회에 출석하다(88세).

1955년, 3월 25일 위암으로 사망하다(92세). 항주시 근처에 있는 남산 국립묘지에 안장되다.

## 서비홍(徐悲鴻)

1895년, 7월 19일 저녁에 강소성 의흥현 기정교진의 한 가난한 집에서 장
　　　　남으로 태어나다. 이름을 수강이라 하다. 아버지 서달장은 민간
　　　　화가이다.

1902년(광서 28년), 7세 붓을 들어 학습하고 그림 배우기를 희망했으나
　　　　아버지는 불허했다.

1904년(광서 30년), 아버지를 따라 그림 공부를 시작하고 매일 오후에
　　　　오우여의 석인화계 인물화 한 폭을 모방하고 색칠
　　　　공부를 하다.

1911년(선통 3년), 아버지의 결혼 종용에 마지못해 따르다.

1912년(민국 원년), 17세 겨울 〈시사신보〉에다 백묘희극화인 〈시천윤계
　　　　〉를 발표하여 정고 이등 상을 수상하다.

1913년〈민국 2년〉, 평생중학 도화교사로 임명되다.

1917년, 봄에 첫 부인이 고향에서 병사하다. 5월 14일에 장필휘와 함께
　　　　일본 동경으로 미술을 고찰하러 떠난다.

1920년(민국 9년), 25세 4월에 스위스에서 파리로 돌아온 후에 프랑스
　　　　파리고등미술학교에 시험을 치러 들어가다. 초겨울
　　　　에 프랑스의 저명한 사실주의 대사 다양을 알게 되
　　　　고, 이때부터 1927년 귀국할 때까지 줄곧 매주 그에
　　　　게 배우러 다닌다.

1923년, 봄에 파리로 돌아와 계속 다양한 스승을 모시다.

1924년(민국 13년), 29세 5월 21일에 프랑스 내인하궁에서 진행된 미
　　　　술전시회에 참가하는데 이는 중국 유학생이 구미에
　　　　서 성과를 이룬 한 차례의 대 전람회이다.

1926년, 유화〈소성〉, 〈수〉, 〈황진지상〉을 창작하고 동시에 남국예술학원을 설립하며 회화과 주임을 하다.

1928년, 1월에 전한, 구양여와 함께 상해에서 "南國社"를 조직하고 동시에 남국예술학원을 설립하면 회화과 주임을 하다. 8월에 복건미술전람회에 참가하여 집미중학교 교사를 사귀는데, 그가 서의 재능을 알고 서비홍을 중대 조교로 초빙하다. 10월에 북평대학교장 이석증(李石曾)에 의해 북평대학예술학원 원장으로 초빙하다.

1929년, 2월에 RP속하여 중대예술계에서 가르치다.

1930년, 대작〈진횡오백사〉를 완성하다.

1931년, 6월에『제백서 화책』을 편집하고 서두를 쓰다.

1932년, 회화교학(繪 敎學)의 기본 정신을 제출하다.

1933년, 1월 하순에 상해에서 프랑스로 가서 중국그림전시회를 열다. 6월에 벨기에서 개인전을 하다.

1934년, 39세 중국근대회화전람회가 소련국립역사박물관에서 거행되다.

1935년, 중대예술과 교수직에 재직하다.

1936년, 계림에서 계림미술학원을 건립하다.

1937년, 제2차 전국미전에 참가하다.

1938년, 43세 인도국제대학 중국어 원장의 초청을 받다.

1939년, 국제대학예술원에서 개인전을 열다.

1941년, 46세 중국화 〈분마〉를 창작하다.

1944년, 2월 12일에 료정문과 약혼하다.

1946년, 1월 14일에 료정문과 혼인하다. 북평예전 교장으로 초빙되다.

1950년, 55세 4월 1일에 중앙미술학원이 정식으로 성립되어 원장으로

임명되다.

1951년, 56세 7월에 뇌출혈로 4개월간 병원에 입원하다.

1952년, 57세 병으로 집에서 휴양하다.

1953년 58세 9월 23일에 전국 제2차 문대회가 열려 집행주석에 임명
되는데 그 날 저녁 뇌출혈로 병원으로 실려가다. 9월 26일 아침
에 북경의원에서 사망하다. 북경 팔보산 혁명공원에 안장되다.

1954년, 59세 10월 10일에 서비홍기념관이 개막되었는데 기념관은 그
의 생전의 주택자리이다.

## 진지불(陳之佛)

1896년, 절강성 여조현 호산진에서 태어나다. 원 이름은 소본.

1912년, 이름을 자위로 개명, 절강성 공업전문학교 염직과에 입학하다.

1915년, 졸업 후 절강성공업전문학교 교사로 남게 되다.

1917년, 『도안강의』라는 책을 처음 출판하다.

1918년, 이름을 걸로 개명하다. 그해 10월 국비로 일본 동경으로 유학
을 떠나게 되는데 이때 일본어를 습득하다.

1919년, 동경미술학교 도안과에 합격하다. 일본에서 도안을 배운 중국
최초의 인물이 되다.

1922년, 일본미술전람회에 참석하여 은장을 획득하다.

1923년, 중국으로 돌아오다. 상해동방예술전문학교 도안과 교수가 되
다. 이 해에 이름을 진지불로 바꾸다. '상미도안관'을 창립하다.

1925년, 동방예전과 상해전문예술대학을 합쳐 상해예술대학이 되었는
데 계속 교수로 재직하다.

1927년, 저서 『아동화지도』를 출판하다.

1928년, 색채학을 출판하다. 광주시립 미술전문학교 교수겸 도안과 주임으로 옮겨가다.

1929년, 4월 중국 제1회 중국미술전람회에 참석하다.

1930년, 상해미술전문대학 교수가 되다. 남경 중앙대학 예술과에서 강의하다.

1932년, 남경으로 이사를 하다.

1940년, 중국미술회와 미술계항전협회를 합하여 중화전문미술회를 창립하고 상무이사로 부임하다.

1945년, 12월 사천성 성도에서 세 번째 개인전이자 시화전을 열다.

1946년, 1월 중화전국문예작가협회가 성립되어 이사에 임명되다. 중앙대학을 따라 남경으로 이사화 양진로라는 집에 기거하다.

1947년, 6월 중국잡지위원회에 임명되다.

1951년, 남경시 문물관리위원회 위원으로 미술 지도를 하다. 응용미술도안책을 저술하다.

1957년, 1월 강소성 문물관리위원회 위원이 되다.

1960년, 4월 미술협회 강소분회 부주석에 임명되다.

1962년, 12월 8일 뇌출혈을 일으켜 사망하다(66세). 남경 우화대에 안장되다.

## 반천수(潘天壽)

1879년, 3월 14일 절강성 영해 관장촌에서 태어나다. 학명은 천수, 자는 대이이다.

1915년, 절강성 제1사범학교에 입학하다.

1923년, 상해민국여자공예학교 회화교사로 부임하다. 그해 여름 상해

미술전문학교 국화과와 이론과 실습 교사로 부임하다. 제문운과 함께 중국에서 제일 먼저 국화과를 만들다.

1924년, 상해미술전문학교 교수가 되다.

1928년, 예술 교육을 참관하기 위해 일본으로 건너가다.

1929년, 항주 국립예술원이 후에 국립항주예술전과학교로 개명이 되는데 국화과 주임 교수로 초빙되다. 강길화와 이혼하다.

1930년, 두 번째 아내와 재혼하다. 아내는 이름이 하문여로서 국립항주예술전문학교 첫 번째 졸업생이다.

1942년, 복건성 건양에 있는 동남연합대학 교수로 임명되다.

1945년, 2차 세계대전 승리 후 운남성 곤명에서 개인전을 열다.

1957년, 중앙미술원 화동분원 부원장을 하다. 제1회 전국인민대표대회 대표에 취임하다.

1959년, 절강성미술학원 원장이 되다.

1961년, 중국미술가협회 절강분회 주석에 취임하다.

1962년, 항주 북경 등에서 개인전을 하다.

1966년, (1976년까지 10년 동안)문화대혁명으로 인하여 혹독한 고생을 하다.

1969년, 과도한 스트레스와 고생 등으로 몸에 병이 생기다.

1971년, 75세 9월 5일 세상을 뜨다.

## 풍자개(豊子愷)

1898년, 11월 9일 절강성 숭덕현 석문만에서 출생하다. 어렸을 때 이름은 자옥이다.

1903년, 이름을 풍윤으로 개명하다.

1914년, 항주 절강성 제1사범학교에 입학하다.

1915년, 지금의 이름인 자개로 개명하다.

1919년, 가을 사범학교 졸업 후 유질평 오몽비 등과 함께 상해 사범전
문학교 창립에 참여하고, 이 학교에서 미술 교사로 근무하다.
중화미술교육회를 창립하다.

1921년, 23세 자비로 일본 유학을 하다. 10개월 뒤 돈이 떨어져 일본에
서 돌아오다. 상해사범전문학교 강사를 하다.

1927년, 등진탁, 호유지 등이 창립한 "저작인공회"에 가입하다.

1928년, 스님이 되다. 법명은 영행이다(36세).

1933년, 봄 항일 전쟁의 발발 등으로 바로 태어났던 고향을 돌아와 살
기 시작하다. 『자개소품집』이 출판되다.

1936년, 6월 중국 원예가협회에 가입하다. 『풍자개창작선』을 출판하다.

1940년, 절강대학이 준의로 옮겨져 그곳에서 강사생활을 하다.

1947년, 항주 정강로(지금의 북산로) 85번지의 조그마한 집에서 생활하다.

1949년, 중화전국문화예술 노동자대표회의 대표를 역임하다.

1952년, 엽인필기를 번역하다.

1958년, 제3회 전국정협위원회 위원을 역임하다.

1966년, 항주, 소흥, 호주 등지를 이 무렵을 전후로 유람하다.

1975년, 9월 15일 폐암으로 사망하다. 유골은 상해 용화열사릉원에 안
장되다(77세).

장대천(張大千)

1898년, 5월 10일 사천성 내강현에서 출생하다.

1914년, 중경 구정중학교를 다니다.

1916년, 학교에서 집에 가는 도중에 마적들에게 100일 동안 납치되다 (18세)

1917년, 일본 동경에 유학하여 염직 공부를 하다.

1928년, 중국미술전람회 회원이 되다.

1932년, 모든 식구가 소주에 있는 망사원으로 이사하다(34세)

1933년, 파리 박물관에서 열리는 중국화전에 참석하다. 영국 대영박물관에 그림을 소장하다(35세)

1935년, 북평고궁박물원 연구실 지도교수로 초빙되다. 남경 중앙대학 국화학과 교수를 역임하다. 영국 보링턴 미술관에서 개인전을 하다.

1937년, 일본군에 의해 납치되어 다음해에 탈출하다.

1943년, 돈황예술연구소 준비위원으로 위촉되다.

1946년, 북경예전 교수가 되다(48세)

1952년, 홍콩에서 받은 거금으로 〈한희재야연도〉 등 국보금 보물을 사들여 중국 박물관에 소장시키다.

1953년, 미국을 여행하다. 대북에서 개인전을 열다.

1954년, 브라질로 이사하여 그곳에서 17년 동안 거주하다.

1958년, 뉴욕 세계현대미술박람회에서 〈추해당〉으로 국제 예술학회에서 금상을 수상하다. 아울러 "당대 최고의 대화가"라는 추숭을 받다(60세).

1962년, 홍콩대회당박물관 창립 때 장대천을 초빙하여 『장대천화집』을 출간하다(64세)

1974년, 미국에서 인문박사학위를 취득하다.

1983년, 4월 2일 대만 영민총희원에서 지병으로 세상을 떠나다(85세),

신작 〈여산도〉 등 주요 작품들로 대북 역사박물관에서 장대천 근작전이 열리다. 마야정사 "매구"아래 유골이 안치되다.

## 부포석(傅抱石)

1904년, 강서성 남창 사람으로 우산 수리를 하는 가난한 집안에서 태어 나다. 처음 이름은 장생이다.

1917년, 13세 때 이름을 서린으로 바꾸다. 강서제일사범부속소학교에 서 공부하다.

1922년, 지금의 이름인 부포석으로 개명하다.

1925년, 『국화원류술개』를 저술하다.

1933년, 일본 유학길에 오르다(29세).

1934년, 일본에서 전각전람회를 개최하다.

1935년, 7월 어머니의 사망으로 귀국하다. 9월 중앙대학 예술교육과 강 사로 위촉되다.

1939년, 『중국미술사 고대편』을 완성하다(35세).

1941년, 〈석도상인년보〉를 완성하다.

1945년, 민주운동에 참가하다. 중국문화예술계 시국선언에 동참하다.

1946년, 중앙대학의 이전으로 중경에서 남경으로 다시 옮기다.

1950년, 남경대학에서 강의하고, 전람회를 개최하다.

1952년, 남경사범대학 미술학과 교수가 되다(48세).

1955년, 전국 미전에 〈상군〉, 〈산귀〉 등을 출품하다.

1960년, 3월 강소성 국화원을 정식으로 만들어 원장으로 취임하다.

1963년, 남경 한구로에 있는 고급 별장으로 이사하다. 이 별장이 현재 부포석기념관으로 바뀌다.

1964년, 제3회 전국인민대표대회 대표로 당선되어 북경으로 가다.

1965년, 9월 29일 뇌출혈로 남경 한구로의 집에서 사망하다(61세).

## 중국 미술사 연표

BC 4000 年頃부터　仰韶文化 (彩陶)

　　　　　　　　　　半坡遺蹟 (西安)

BC 2500 年頃부터 (黑陶)

BC 2500 ㅡ 2000頃 彩文土器의 文化

BC 2300 年頃부터 龍山文化

　　　　龍山鎭遺蹟 (山東), 後岡遺蹟 (安陽)

BC 1600 年頃 殷王朝 (都ㅡ毫=小屯)

　　　　　　鄭州遺蹟 (鄭州), 小屯遺蹟 (安陽)

BC 1400 年頃　殷再盛 (毫로 遷都)

BC 1050 년경　殷滅亡하고 周王朝

BC 771 西周滅亡하고 東周가 되다 春秋時代 (ㅡBC 403)

BC 479 孔子 歿 (BC 550ㅡ)

BC 403頃 戰國時代 (ㅡBC 221)

BC 400頃 戰國式古銅器 黑陶 (河南省金村, 山西省 李谿村出土의 遺物)

BC 256 秦, 周를 滅亡시키다

BC 221 (秦) 始皇帝, 中國을 統一

　　　(秦) 始皇帝, 全國의 兵器를 모여 溶解하고, 靑銅像 (金人) 12를
만들다

BC 202 前漢建國 (高祖 - 劉邦)

BC 190頃 箕子朝鮮 滅亡하고. 衛氏朝鮮

BC 165 月氏, 匈奴에 쫓겨 伊犁地方으로 옮기다

BC 145 司馬遷 誕生

BC 141 (漢) 武帝, 卽位

BC 138 이 무렵, 張騫, 中央Asia出發

BC 126 張騫 돌아오다

BC 121 去病, 匈奴遠征 (匈奴의 休屠王祭天의 金人을 가져오다)

BC 119 去病, 匈奴攻擊, 張騫 第2回西域遠征. 이때쯤, 去病墓前의 石獸

　　　(陝西省興平縣)

BC 108 漢, 朝鮮에 四郡을 두다

BC 97 이 무렵, 司馬遷〈史記〉完成

BC 87 2月 武帝歿 (茂陵), 昭帝卽位

BC 73 宣帝, 卽位

AD 2 景盧, 大月氏王의 使者伊存부터〈浮屠敎〉〈浮屠經〉을 口授받다

　　8 前漢滅亡하다, 王莽纂奪

　　9 新王朝 (—23)

　14 高句麗, 中國에 寇하다

　23 王莽歿, 新滅亡하다

　25 後漢-劉秀 (光武帝) 卽位

　32 高句麗, 漢에 入朝하다

　57 倭의 奴國王後漢에 遣使하고, 印綬를 받다

　67 (一說 75) 佛敎傳來 (漢明求法說), 迦葉摩騰, 竺法蘭來華

　69 樂浪出土圓形漆案

118頃 嵩山中岳廟石人

148 安息國, 安世高洛陽에 이르고, 經典을 飜譯하다. 이 무렵부터,
　　西域人僧侶來朝하여 佛教盛況을 이르다

150頃 武氏祠石室 完成. 武氏祠石獅子 (147)

150 月氏國僧, 支婁迦讖洛陽에 이르다

209 四川省雅安縣高頤墓石獅子

220 後漢滅亡, 魏蜀吳分立하여 三國時代始作하다

238 倭의 耶馬台國女王卑弥呼, 魏에 遣使하고, 金印紫綬를 받다

265 魏滅亡하고, 西晉이 일어나다

265 月氏國沙門, 竺法護, 長安에 오다

290 洛陽, 白馬寺建立

310 胡僧佛図澄, 洛陽에 이르다

312 西域僧帛尸梨蜜多羅, 建康着

313 樂浪, 帶方 2郡 滅亡하다

316 西晉滅亡하고, 五胡十六國時代가 되다

319 ― 333 後趙石勒

343 顧愷之誕生

346 百濟近肖古王 일어서다

348 後趙石虎, 建武 4 年金銅像坐像 (San Francisco-Asia美術館)

353 甘肅省, 敦煌, 鳴沙山에 石窟를 開鑿 (一說 366)

356 新羅奈勿王 일어서다

372 高句麗, 前秦으로부터 佛教輸入

378 西域三藏沙門鳩摩羅什等譯經에 從事

384 百濟, 晉으로부터 佛教를 輸入

386 拓跋珪 (道武帝) 國號를 魏라 稱하다

391 高句麗 好太王 卽位 (好太王碑)

397 魏, 安帝

399 _ 414 法顯 印度巡錫으로 出發

401 羅什 (鳩摩羅什) 長安着. 北凉沮渠蒙遜, 敦煌鳴沙山東, 三危山에
　　石窟을 開鑿하다

405 後秦羅什, 長安에서 譯經에 活躍, 中國의 大乘佛教의 基礎

408 覺賢, 長安에서 羅什을 訪問하다

412 高句麗好太王碑

413 羅什寂

414 法顯歸國

415 北燕 佛法을 廢滅

420 宋. 武帝建國

422 宋永初 3 年　武帝初寧陵石獅子

424 魏, 太武帝 卽位

439 北魏, 北凉을 滅亡시키고, 天下를 統一

443 北魏太平眞君 4 年 金銅佛立像

446 北魏 太武帝, 廢佛 毁釋

450 高句麗, 新羅를 치다.

451 宋元嘉 28 年像 (프리아美術館)

452 北魏, 文成帝卽位. 佛教復興. 佛身을 帝身처럼 만들게 하다

455 北魏太安 元 年 張永造石佛坐像

457 魏太安 3 年像

460頃 大同雲岡石窟開鑿始作하다 (曇曜 5 窟)

466 北魏, 獻文帝 卽位. 天安 元 年像

471 北魏皇興 5 年銘金銅佛

471 ― 480 北魏, 孝文帝. 大同石窟第 9, 10 洞의 開鑿

472 魏 延興 2 年石像

473 延興 3 年金銅佛

475 高句麗, 百濟를 치다.

477 北魏, 義縣万佛洞 (滿州) 北魏太和 元 年金銅佛

480 大同雲岡石窟第 5, 6, 11, 12, 1, 2, 洞

483 南齊永明 元 年像

486 孝文帝, 袞冕을 입어 朝會에 臨하다

493 北魏, 洛陽遷都. 大同雲岡石窟第 3 洞. 南齊永明 11 年 武帝 景安陵石獅子

494 洛陽龍門石窟의 開鑿始作하다. 胡服―胡語를 禁하다. 高句麗 扶余를 降伏시키다.

498 南齊永泰 元 年, 明帝興安陵石獅子

500 ― 540 河南, 鞏縣石窟

500 北魏景明元年石像

502 梁, 武帝卽位, 建國. 麥積山石窟第115号窟造像銘. 齊滅亡

502 張僧繇, 武陵王國侍郎이 되어, 壁畫를 그리다

503 新羅 처음으로 國號를 定하고, 王이라 稱하다

505 ― 523 洛陽龍門, 賓陽洞

508 北印度僧, 菩提流支를 譯經

513 延昌 2 年銘交脚菩薩石像 延昌 2 年造像銘, 炳靈寺石窟

515 北魏延昌 4 年, 二佛竝坐石佛

516 洛陽, 永寧寺建立

518 梁天監 17 年 安成王蕭秀墓石獅子. 北魏熙平 3 年 金銅二佛併坐像

523 南梁普通 4 年銘石像 (四川省博物館) 梁蕭景墓石獅子

524 北魏正光 5 年銘金銅佛 (Metropolitan美術館)

525 北魏孝昌 2 年銘金銅佛 (藤井有隣館)

528 新羅 처음으로 佛敎를 行하다

529 南梁中大通元年 蕭績墓石獅子. 北魏永安 2 年 金銅佛坐像

530 河南安陽, 寶山石窟

534 北魏滅亡, 東魏서다.

535 西魏分立, 東魏天平 2 年石佛 (藤井有隣館)

536 東魏天平 3 年金銅佛 (Pennsylvania Unv.)

537 梁大同 3 年石佛 (四川省萬佛寺)

538 百濟, 聖明王, 泗沘로 都를 옮기다.

540 新羅, 眞興王

544 北周武定 2 年石像 (書道博物館)

546 南梁中大同元年在銘石佛 (上海博物館)

548 南梁中大同 3 年銘觀音像 (四川省博物館)

549 南梁大淸 3 年武帝修陵石獅子

550 北齊天龍山石窟第 10, 16 洞. 北齊, 響堂山石窟

552 北齊天保 3 年菩薩立像 (東京國立博物館)

553 北齊天保 4 年太子半跏像 (上海美術館)

557 陳, 梁에이어 建國

559 北周帝位를 稱하다

562 新羅, 任那를 倂合하다

564 北齊河淸 3 年菩薩立像 (藤井有隣館)

565 北齊保定 5 年銘石佛

566 北周天和元年黃華石菩薩立像 (書道博物館)

567 北周天和 2 年石造菩薩倚像 (頭缺) (四川省博物館)

568 新羅黃龍寺完成

574 北周, 武帝의 廢佛

580 北齊大象 2 年佛立像 (上海美術館)

581 隋文帝 일어나다. 北周滅亡.

581 ― 872 駝山石窟

582 ― 753 雲門山石窟

584 隋開皇 4 年 天龍山 第 8 洞坐像. 南響堂山第 6 洞 阿彌陀佛龕

584 ― 600 玉函山石窟

585 隋開皇 5 年 菩薩立像 (東京國立博物館)

589 陳, 滅亡. 隋南北朝統一

600 隋開皇 20 年 玉函山石窟三尊佛. 開皇 20 年銘 菩薩石像

　　聖德太子, 使節을 隋로 보내다 (隋書)

604 隋煬帝 卽位

618 隋滅亡. 唐, 高祖建國

618 ― 660 神通寺 千佛崖

627 唐貞觀元年 玄奘, 印度西域巡錫에 出發

629 唐貞觀 3 年 閻立本王會圖만들다

634 慶州芬皇寺多層塔, 石刻二王像

635 이때頃 高祖獻陵

637 長安에 Persia寺 (大秦寺) 建立. 昭陵浮彫六駿馬

639 唐貞觀 13 年銘馬周造石佛坐像

641 唐貞觀 15 年龍門伊闕佛龕石碑

643 唐貞觀 17 年 王玄策 印度로向하다

644 唐貞觀 18 年神通寺千佛崖坐佛二像

645 玄奘 歸還하다

648 唐貞觀 22 年 長安慈恩寺, 王玄策 印度로부터歸國

652 大慈恩寺西院, 浮圖完成

653 大唐三藏聖教碑. 龍門敬善寺洞

656 長安에 西明寺建立

657 唐顯慶 2 年 神通寺千佛崖倚像

660 百濟 滅亡

661 慶州, 南山石佛

663 白村江의 싸움

668 高句麗 滅亡.

671 義淨, 海路 印度로가다 (＿685)

672 ＿ 675 龍門奉先寺洞

673 傳閻立本 〈帝王圖卷〉 原本亡失 (模本 Boston美術館). 閻立本 歿

674 ＿ 675 新羅統一時代에 들어가다

679 新羅, 四天王寺

680 龍門萬佛堂

681 龍門第 9 洞外壁永隆 2 年銘觀音像

684 高宗乾陵石馬石獸石人

684 ＿ 705 寶慶寺石佛

684 ＿ 705 龍門擂鼓臺南洞

684 — 742 龍門看經寺洞

689 唐永昌元年 石佛坐像

694 Persia 人, 中國에 摩尼教典을 갖어오다

695 義淨, 印度로부터 돌아오다

700 — 720 天龍山 4, 5, 11, 14, 17, 18, 21 洞

706 唐神龍 2 年 石造觀音菩薩立像 (Pennsylvania Univ.)

　　　皇福寺石塔內金銅佛

708 唐景龍 2 年 三尊像

711 唐景雲 2 년 石佛坐像 (書道美術館)

713 唐開元 元 年, 玄宗 卽位 (—756)

716 唐開元 4 年 義淨 死, 印度僧善無畏 長安에오다

720 唐開元 8 年 金剛智 海路 來華 眞言宗을 傳하다

727 唐開元 15 年 雲門山 三尊佛倚像

731 唐開元 19 年 雲門山 第 5 洞, 釋迦本尊, 壁刻千佛

735 唐開元 23 年 善無畏 死

736 唐開元 24 年 大唐大智禪師碑

746 唐天寶 6 年 不空金剛 다시 長安에 오다

750 唐天寶 9 年銘 天尊像 (東京國立博物館). 天寶 9 年銘 佛碑像

751 新羅, 石窟庵本尊

755 安祿山 叛亂

757 安祿山 殺害되다. 亂鎭定

759 唐, 乾元 2 年, 王維 歿

(759 唐招提寺 創設)

763 洛陽, 摩尼教 퍼지다

768 唐大歷 3 年 大雲光明寺 (摩尼敎寺院) 建立

770 新羅, 奉德寺鐘

781 唐建中 2 年 大秦景敎流行中國碑

782 唐建中 3 年 徐浩 歿

804 空海, 最澄, 入唐하다.

805 最澄, 歸朝

806 空海, 歸朝, 佛像經典을 請來

824 唐長慶 4 年 韓愈 歿

832 唐太和 6 年 貫休 誕生

845 唐會昌 5 年 廢佛

(847 唐大中 元 年 慈覺大師圓仁 歸國)

　　　慧雲, 東寺五大虛空藏菩薩請來

847頃 張彦遠〈歷代名畫記〉를 撰述

855 五部心觀

858 圓珍 歸國, 兩部曼茶羅請來

894 唐乾寧 元 年 貫休〈十六羅漢圖〉完成

(894 遣唐使를 廢止)

907 唐 滅亡. 朱全忠, 唐을 簒奪하고, 後梁을 세우다. 契丹 太祖 일어서다.

910 後梁開平 4 年 貫休 歿

918 高麗 建國

923 後梁 滅亡하고, 後唐 일어나다

923 — 933 後唐 棲霞寺石造舍利塔, 釋迦八相圖, 力士像 等

926 渤海滅亡

935 新羅滅亡, 高麗, 半島를 統一

936 後晉 일어서다 (_946)

940頃 杭州飛來峰, 煙霞洞石佛

941 後晉天福 6 年　敦煌出觀音曼荼羅圖

947 後漢 일어서다 (_950)

951 後周 일어서다 (_959)

954 後周乾德 元 年　太祖 歿

955 後周乾德 2 年 吳越王錢弘俶鑄造八萬四千塔

960 宋太祖, 建國, 杭州, 靈隱寺八角九層塔

960 宋建隆 元 年 四川省安岳縣, 大足縣磨崖石刻

963 宋建德 元 年 石格二祖調心圖

965 宋乾德 3 年 高文進汴京에 이르다

967 宋乾德 5 年 李成 歿

975 宋開寶 8 年 徐熙, 巨然, 董羽汴京에 이르다

976 宋太平興國 元 年 이 무렵, 蘇州虎丘塔

982 宋太平興國 7 年 遼, 契丹이라 稱하다. 東大寺僧惘然 入宋

983 宋太平興國 8 年 〈太平御覽〉完成.

987 宋雍熙 4 年 惘然歸國, 嵯峨淸凉寺의 釋迦像 (優塡王思慕) 將來

988 宋端供 元 年 〈宋高僧傳〉完成

997 宋至道 3 年 太宗 歿

998　宋咸平 元 年 飛來峰玉乳洞羅漢

998 _ 1003 四川省, 千佛崖石窟

1000 이 무렵, 龍興寺塑壁像, 大飛閣金銅觀音像

1006 黃休復의 〈益州名畵錄〉完成하다

1031 遼, 慶陵의 壁畫

1084 宋應德 元 年 司馬光, 〈資治通鑑〉完成. 多寶千佛石幢 (京都博
物館)

1086 北宋元佑 元 年 王安石 歿 (1021ㅡ)

1086 ㅡ 1093 四川廣元千佛崖石窟開鑿

1090 北宋元佑 5 年　李公麟五馬圖卷

1093 北宋元佑 8 年 蘇軾 (1101 歿) 李白仙詩卷 (大阪市立美術館).
이 무렵, 李唐,山水圖

1106 北宋崇寧 5 年 李公麟 歿. 程頤 歿. 米芾 歿 (1051ㅡ)

1107 北宋大觀 元 年 徽宗, 桃鳩圖

1112 北宋政和 2 年 蘇轍 죽음 (1039ㅡ)

1115 女眞族, 金을 建國

1117 北宋政和 7 年 郭熙의 〈林泉高致集〉完成하다

1125 北宋宣和 7 年 遼滅亡

1127 北宋滅亡, 高宗, 南宋을 세우다, 建炎元年. 徽宗捕縛되다.

1135 南宋紹興 5 年 徽宗 죽다 (1082ㅡ)

1160 南宋紹興 30 年 嵩山少林寺塼塔建立

1162 南宋紹興 32 年 劉琦 歿

1165 南宋乾通 元 年 米友仁 歿 (1086ㅡ)

1166 南宋乾通 2 年 傳舒城李氏 〈瀟湘臥遊圖〉

1168 榮西-重源歸國 (仁安 3 年)

(1169 重源, 再入宋)

1176 南宋淳熙 3 年 王庭筠進士가 되다

1181 南宋淳熙 8 年 趙伯繡 歿 (1123ㅡ)

(1182 南宋淳熙 9 年 宋의 鑄工, 陳和卿來朝(壽永元年)

1187 南宋淳熙 14 年 榮西再度入宋 (1191 歸國, 建久 2 年)

1197 南宋慶元 3 年 李迪筆〈紅白芙蓉圖〉(東京國立博物館)

1199 南宋慶元 5 年 俊芿入宋 (1210歸國, 承元 4 年)

1200 南宋慶元 6 年 朱熹死 (1130__)

1201 南宋嘉秦 元 年 梁楷, 畵院待詔가 되다

1202 南宋嘉秦 2 年 王庭筠 歿 (1151__)

1206 成吉思汗 蒙古統一

1210 南宋嘉定 3 年 陸游 歿

1227 南宋寶慶 3 年 成吉思汗에 依해 西夏滅亡

1234 蒙古, 金을 滅亡시키다

1237 南宋嘉熙 元 年 無準師範墨蹟 (東福寺)

1238 南宋嘉熙 2 年 無準師範畵像 (東福寺)

1254 南宋寶祐 2 年 馬麟〈夕陽山水圖〉(根津美術館)

1260 世祖 프비라이 卽位

1271 蒙古, 國號를 元이라 定한다

1275 南宋滅亡하다

1282 元至元 19 년 杭州飛來峰靑林洞 三尊佛

　　　元至元 19 年銘 木彫菩薩立像 (Metropolitan美術館)

1286 元至元 23 年 趙孟頫 (趙子昂) 元朝畵院에 들어가다

1309 元至大 2 年 趙孟頫筆〈送李愿歸盤谷序〉

1322　元至治 2 年 趙孟頫 歿 (1254__)

1327　元泰定 4 年 古林淸茂墨蹟〈月林頌号〉(長福寺) 外

1329 元天曆 2 年 柯九思, 鑿書畵博士가 되다

1343 元河北, 居庸關過街塔基浮彫

1344 元至正 4 年 吳鎭〈嘉禾八景〉그리다

1348　元至正 8 年 雪窓筆〈蘭石圖〉

1350 元至正 10 年 黃公望筆〈富春山居圖卷〉, 吳鎭〈竹圖〉(Boston
　　　美術館)

1351 元至正 11 年 黃公望〈浮嵐暖翠圖〉그리다

1354 元至正 14 年 吳鎭 歿 (1280—), 黃公望 歿 (1269—)

1355 元至正 15 年 郭天錫 歿 (1301—)

1365 元至正 25 年 夏文彦의〈圖繪寶鑑〉完成. 王蒙〈聽雨樓圖〉그리
　　　다. 柯九思歿 (1312—).
　　　朱德潤 歿 (1294—)

1366 元至正 26 年 楚石梵琦 歿, 墨蹟 (細川永靑文庫)

1368 明洪武 元 年 方從義筆〈雲山秋興圖卷〉, 元 滅亡, 明 建國

1373 明洪武 6 年 倪瓚 (雲林) 筆〈獅子林圖卷〉

1374 明洪武 7 年 倪瓚 歿 (1301—)

1385 明洪武 18 年 洪武18年銘木造觀音菩薩坐像 (Metropolitan美
　　　術館). 王蒙 歿

1392 明洪武 25 年　高麗滅亡, 朝鮮王朝 建國

1395 明洪武 28 年 徐賁筆〈山水圖〉

1401 明建文 3 年 王紱筆〈秋林隱居圖〉

1402 明建文 4 年 燕王, 自立하여 帝라 稱함 (成祖 永樂帝)

1404 永樂 2 年 王紱筆〈爲密齊寫山水卷〉

1407 明永樂 5 年 王冕 歿 (1335—)

1416 明永樂 14 年 王紱 歿 (1362—)

1446 明正統 11 年 陳憲章筆〈梅圖〉(東京國立博物館)

1447 明正統 12 年 安堅筆〈夢遊桃源圖卷〉

1463 明天順 7 年 周文靖筆〈周茂叔愛蓮圖〉

1469 明成化 5 年 周文, 明으로부터 歸國 (文明元年)

1471 明成化 7 年 沈周 (石田) 筆〈九段錦畵册〉

1484 明成化 20 年 沈周筆〈七星檜圖卷〉

1496 明弘治 9 年 林孟祥筆〈秋景山水圖〉(靜嘉堂). 陳暹 歿 (1405_)

1508 明正德 3 年 唐寅筆〈江山驟雨圖〉, 沈周筆〈菊花禽圖〉(大阪市
　　　立美術館).吳偉 歿 (1459_)

1509 明正德 4 年 沈周 歿 (1427_)

1521 明正德 16 年 唐寅筆〈應眞圖〉

1523 明嘉靖 2 年 唐寅 歿 (1470_)

1534 明嘉靖 13 年 陳淳筆〈枇杷圖〉

1544 明嘉靖 23 年 陳淳 歿 (1483_), 陳淳筆〈松菊圖〉

1545 明嘉靖 24 年 文徵明筆〈臨黃鶴山樵圖〉. 李開先〈中麓畵品〉

1546 明嘉靖 25 年 文徵明筆〈訪隱山居圖〉

1548 明嘉靖 27 年 陸治筆〈仿王蒙還丹圖〉

1549 明嘉靖 28 年 陸治筆〈夏山隱居圖〉

1551 明嘉靖 30 年 文伯仁筆〈四萬山水圖〉, 仇英筆〈賺欄亭圖〉

1557 明嘉靖 36 年 謝時臣筆〈山水圖〉

1558 明嘉靖 37 年 陸治筆〈石湖圖卷〉(Boston美術館)

1559 明嘉靖 38 年 文徵明 歿 (1470_). 文徵明筆〈黃鶴山樵居圖〉

1565 明嘉靖 44 年 文嘉〈鈐山堂書畵記〉

1568 明隆慶 2 年 王穀祥 歿 (1501_)

1569 明隆慶 3 年 文嘉筆〈琵琶行圖〉

1570 明隆慶 4 年 文伯仁筆〈山水圖卷〉(靜嘉堂)

1575 明萬曆 3 年 文伯仁 歿 (1502—). 徐渭筆〈花卉圖卷〉

1576 明萬曆 4 年 隆治 歿 (1496—). 趙浙筆〈淸明上河圖卷〉

1579 明萬曆 7 年 項元　筆〈登山待渡圖卷〉

1583 明萬曆 11 年 文嘉 歿 (1501—)

1591 明萬曆 19 年 西渭筆〈花卉圖卷〉. 詹景鳳筆〈仿米山水圖〉,〈竹圖〉

1593 明萬曆 21 年 徐渭 死 (1521—)

1600 明萬曆 28 年 宋旭筆〈山水圖卷〉(陽明文庫)

1604 明萬曆 32 年 董其昌筆〈山水圖〉

1605 明萬曆 33 年 董其昌筆〈瀟湘圖卷跋〉

1611 明萬曆 39 年 李士達筆〈寒林鐘　圖〉

1614 明萬曆 42 年 文從簡筆〈江山平遠圖〉

1615 明萬曆 43 年 吳彬筆〈谿山絕塵圖〉, 李士達筆〈歲朝題詩圖〉
　　　 (靜嘉堂)

1615 明朝 滅亡, 淸國建國

1618 明萬曆 46 年 李士達筆〈秋景山水圖〉(靜嘉堂)

1620 明泰昌 元 年 藍瑛筆〈飛雪千山圖〉, 邵　筆〈雲山平遠圖卷〉

1624 明天啓 4 年 天啓 4 年銘漆金木彫觀音像 (Metropolitan美術館).
　　　 黃道周畢〈墨菜圖卷〉(大阪市立美術館). 張瑞圖筆〈山水圖册〉
　　　 (靜嘉堂)

1626 明天啓 6 年 朱由桜 (八大山人) 生誕(歿年70餘)

1627 明天啓 7 年 王建章筆〈米法山水圖〉(靜嘉堂)

1628 明崇禎 元 年 吳振筆〈溪山秋思圖〉(靜嘉堂)

1629 明崇禎 2 年 李流芳 死 (1575__). 張瑞圖筆〈山水圖〉. 王思任
　　　筆〈山水圖〉(靜嘉堂)

1630 明崇禎 3 年 盛茂燁筆〈山靜日長圖〉(靜嘉堂). 關思筆〈月夜行
　　　旅〉(靜嘉堂)

1631 明崇禎 4 年 楊文聰筆〈秋林遠岫圖〉(大阪市立美術館). 張瑞圖
　　　筆〈松山圖〉(靜嘉堂)

1634 明崇禎 7 年 葛徵奇筆〈溪山淸趣圖〉(靜嘉堂)

1636 明崇禎 9 年 淸, 建國. 董其昌 歿 (1555__). 倪元璐筆〈文石圖〉

1637 明崇禎 10 年 張伯美筆〈秋景山水圖〉

1638 明崇禎 11 年 王建章筆〈蓬瀛春曉圖卷〉. 張瑞圖筆〈白衣觀音圖〉
　　　藍瑛筆〈秋景山水圖〉

1639 明崇禎 12 年 王鑑筆〈枯樹圖〉

1644 明崇禎 17 年 明滅亡. 淸, 北京에 遷都.

1649 淸順治 9 年 王鐸筆〈夏景山水圖〉

1654 淸順治 11 年 明僧 隱元, 長崎로 가다. 陳賢筆〈觀音圖〉

1657 淸順治 14 年 祈豸佳〈山水圖〉

　　　蕭雲從筆〈秋山行旅圖卷〉(自跋)

1664 淸康熙 3 年 錢謙益 死. 顧大申筆〈老松飛瀑圖〉

1666 淸康熙 5 年 王時敏筆〈墨畫山水圖〉

1672 淸康熙 11 年 龔賢筆〈彩畫山水圖〉

1676 淸康熙 15 年 吳歷筆〈山水圖册〉

1677 淸康熙 16 年 王鑑 死 (1598__)

1680 淸康熙 19 年 王槩筆〈芥子園畫傳初集〉

1682 淸康熙 21 年 (新羅山人) 生誕 (歿年70餘)

1683 淸康熙 22 年 龔賢筆〈書畫合壁册〉

1684 淸康熙 23 年 王槩筆〈江山無盡圖卷〉

1685 康熙 24 年 惲壽平 (南田) 筆〈花果圖册〉

1686 康熙 25 年 笪重光筆〈柳陰釣船圖〉

　　高其佩筆〈花鳥畫册〉. 龔賢 歿

1687 康熙 26 年 黃愼 誕生. 王原祁筆〈淺絳山水圖〉. 惲南田筆〈山

　　水畫册〉

1690 康熙 29 年 惲壽平 (南田) 歿 (1633_)

1692 康熙 31 年 王槩筆〈觀瀑圖〉

1693 康熙 32 年 吳歷筆〈山水圖卷〉

1694 康熙 33 年 八大山人筆〈山水花鳥畫册〉

1699 康熙 38 年 石濤筆〈黃山圖卷〉

1701 康熙 40 年 王槩筆〈芥子園畫傳 2. 3 集〉

1702 康熙 41 年 王原祁筆〈林壑幽栖圖〉

1703 康熙 42 年 王原祁筆〈南山積翠圖〉

1708 康熙 47 年 高其佩筆〈天保九如圖〉

1715 康熙 54 年 王原祁 歿 (1642_)

1716 康熙 55 年 唐岱筆〈繪事發微〉

1718 康熙 57 年 吳歷 歿 (1632_)

1720 康熙 59 年 王翬 歿 (1632_)

1722 康熙 61 年 黃愼筆〈仙人圖〉

1725 雍正 3 年 髡殘 (石谿) 筆〈畫壁達磨圖卷〉

1727 雍正 5 年 高鳳翰筆〈艸堂蓺菊圖〉

1728 雍正 6 年 郎世寧筆〈百駿圖卷〉

1730 雍正 8 年 黃鼎 歿 (1660—)

1732 雍正 10 年 張宗蒼〈山水圖〉(靜嘉堂). 沈銓, 歸國 (亨保 18年)

1733 雍正 11 年 高其佩 歿 (歿年 70餘). 高鳳翰筆〈老松圖〉〈指頭畵册〉

1736 乾隆 元 年 沈銓筆〈猴鹿圖〉

1740 乾隆 5 年 金昆－陳枚－孫祐－丁觀鵬－程志道－吳桂合璧
　　　〈慶豊圖卷〉

1744 乾隆 9 年 朗世寧 (카스티리오네) 唐岱合作〈春郊閱駿圖卷〉
　　　黃愼筆〈雪景山水圖〉

1746 乾隆 11 年 高鳳翰筆〈古樹寒鴉圖〉

1747 乾隆 12 年 Italy人 宣敎師 카스티리오네(朗世寧) 에 命하여,
　　　門明園에 Europe式 噴水池를 만들다.
　　　金農筆〈羅漢像〉

1750 乾隆 15 年 金農 (冬心) 筆〈墨竹圖〉

1755 乾隆 20 年 華嵒 (新羅山人) 筆〈秋聲賦意圖〉張洽筆〈山水圖〉

1760 乾隆 25 年 金農 (冬心) 筆〈驊騮圖〉

1764 乾隆 29 年 金農 (冬心) 歿, (1687—,〈冬心題記〉)

1766 乾隆 31 年 카스티리오네 (朗世寧) 歿 (1688—)

1784 乾隆 49 年 沈宗騫筆〈山水圖〉王宸筆〈語溪圖卷〉

1792 乾隆 57 年 張宗蒼筆〈山水畵〉(靜嘉堂)

1798 嘉慶 3 年 奚岡筆〈仿大癡山水畵〉

1805 嘉慶 10 年 湯貽汾筆〈茨盧問字圖〉

1812 嘉慶 17 年 錢杜筆〈松壺畵頹〉

1813 嘉慶 18 年 錢杜筆〈盧山草堂步月詩畵圖〉

1816 嘉慶 21 年 蔡嘉筆〈仿倪山水圖〉胡敬筆〈國朝院畵錄〉

1837 道光 17 年 費丹旭筆 〈籬下美人圖〉

1840 道光 20 年 阿片戰爭이 일어나다

1841 道光 21 年 沈悼筆 〈觀蓮圖〉

1844 道光 24 年 錢杜 死 (1763—). 吳昌碩 誕生 (—1927)

1850 道光 30 年 太平天國 (長髮族)의 亂. 費丹旭 歿 (1802—)

1856 文宗 6 年 아로號戰爭 始作하다 (—1860)

1864 同治 3 年 官軍, 南京을 回復하고, 太平天國 滅亡하다

1870 同治 9 年 趙之謙 〈四時果實圖〉

1888 光緒 14 年 頤和園 (萬壽山 離宮)

1890 光緒 16 年 天壇祈年殿

1894 光緒 20 年 淸日戰爭이 일어나다 (明治 27 年)

1899 光緒 25 年 山東省에 義化團匪 일어나다

# 참고문헌

## 國文 著書

權德周, 『中國美術思想에 대한 연구』, 숙대출판부, 1987

金種太, 『中國繪畫史』, 일지사

安輝濬, 『韓國繪畫史』, 일지사, 1987

_____, 『韓國繪畫史 研究』, 시공사, 2000

朴恩和, 『中國繪畫鑑賞』, 예경출판사, 2001

許英桓, 『東洋畫一千年』, 열화당, 1978

최병식, 수묵의 사상과 역사, 동문선, 2008

정형민 역, 중국 회화 삼천년, 학고제, 1999

## 中文 著書와 辭典

### 1. 中文 著書

葛路, 『中國繪畫美學範疇體系』, 漓江出版社, 1989

葛兆光, 『禪宗與中國美學』, 人民出版社, 1987

郭味蕖, 『中國古代十六畫家』, 香港文苑書屋出版, 1979

郭因, 『中國繪畫美學史稿』, 人民美術出版社, 1988

郭因, 『中國古典繪畫美學』, 丹靑圖書有限公司, 1987

魯力, 『中國書畫』, 中國書店, 1997

譚天, 『中國美術史百題』, 湖南美術出版社, 1986

童書業, 『童書業美術論集』, 上海古籍出版社, 1989

潘天壽, 『中國繪畫史』, 上海人民美術出版社, 1983

方延豪, 『歷代畫家百名家傳』, 國家出版社, 1971

呂佛庭, 『中國繪　史評傳』, 中國文化大學出版部, 1977

呂佛庭, 『中國繪畫思想,』 正中書局, 1977

簿松年外, 『中國美術史教程』, 陝西人民美術出版社, 1999

范志民, 『兩晉南北朝隨唐五代』, 上海人民美術出版社, 1999

北京大學哲學科, 『中國美學資料選偏』, 中華書局, 1980

孫叔平, 『中國哲學史稿』, 上海, 人民出版社. 1983

徐建融, 『宋代名畫藻鑑』, 上海書店出版社, 1999

徐建融, 『中國繪畫』, 上海外國語敎育出版社, 1999

徐邦達, 『重訂淸故宮舊藏書畫集』, 人民美術出版社, 1997

徐復觀, 『中國藝術精神』, 臺北, 學生書局. 1988

徐士蘋, 『精湛的宋代繪畫』, 人民美術出版社, 1999

蕭平一, 『中國畫』, 貴州人民出版社, 1998

蘇軾, 『東坡文論集叢』, 臺北, 四川藝術出版社. 1986

葉朗, 『中國美學史綱』, 上海, 人民出版社. 1985

俉蠡甫, 『藝術美學文集』, 上海, 復旦美術出版社. 1986

伍蠡甫, 『山水與美學』, 臺北, 丹靑有限公司. 1987

吳山明, 『人物百家』, 黑龍江美術出版社, 2000

王琪森, 『中國藝術通史』, 江蘇文藝出版社, 1999

王遜, 『中國美術史』, 上海人民美術出版社, 1989

汪宗衍, 『觀世音象百印譜』, 嶺南美術出版社, 1993

阮璞, 『論畫絕句自注』, 漓江出版社, 1987

阮璞, 『中國畵史論辨』, 陝西人民美術出版社, 1993

俞劍華, 『中國繪畵史』, 臺北, 中華書局. 1962

俞劍華, 『俞劍華美術論文選』, 山東美術出版社, 1986

殷偉, 『中國繪畵演義』, 上海文藝出版社, 1997

楊新, 『中國繪畵史話』, 湖南美術出版社, 1998

楊仁愷, 『中國書畵』, 上海古籍出版社, 1994

李福順, 『蘇軾論書畵史料』, 上海人民美術出版社, 1988

李浴, 『中國美術史綱』, 遼寧美術出版社, 1988

林木, 『論文人畵』, 上海, 人民美術出版社, 1987

李澤厚, 『李澤厚集』, 黑龍江敎育出版社. 1988

林馨琴, 『茶邊論畵』, 時報文化出版公司, 1979

張安治, 『中國畵與畵論』, 上海人民美術出版社, 1986

張安治, 『歷代畵家評傳, 宋』, 中華書局, 1979

張光福, 『中國美術史』, 中華書局香港分局, 1982

張文勛, 『儒道佛美學思想探索』. 北京, 中國社會科學出版社. 1988

張偉平, 『李成, 中國歷代山水名畵技法解析, 湖北美術出版社, 2000

鄭朝, 『中國畵的藝術與技巧』, 中國靑年出版社, 1989

周蕪, 『李公麟』, 上海出版社, 1982

周旻, 『中國書畵史話』, 國際文化出版公司, 2000

朱孟實, 『中國繪畵美學史稿』, 木鐸出版社, 1986

朱孟實, 『佛敎與東方藝術』, 吉林敎育出版社. 1989

陳淸香, 『羅漢圖像硏究』, 文津出版社, 1995

皮朝綱, 『中國文藝美學槪要』, 北京, 四川省社會科學院, 1986

『宋元』, 上海人民美術出版社, 1998

『中國名畵家叢書』, 文史哲出版社, 1988

『美術考古叢刊』, 允晨文化, 1985

何恭上, 『中國美術史』, 藝術圖書公司, 1991

何延喆, 『中國繪　史要』, 天津人民美術出版社, 1998

何楚態, 『中國繪畫研究』, 中國社會科學出版社, 1996

黃宗賢, 『中國美術史綱要』, 西南師範大學出版社, 1993

郭能生, 『王原祁的山水藝術』, 故宮叢刊, 1981

鄧福星, 『中國美術』, 文化藝術出版社, 1999

叶宗鎬, 『傅包石美術文集』, 江蘇文藝出版社, 1986

徐復觀, 『中國藝術精神』, 學生書局, 1988

徐書城, 『中國畵之美』, 中國社會科學出版社, 1989

宗白華, 『美學與意境』, 人民出版社, 1987

中國美術史硏究室, 『中國美術簡史, 高等敎育出版社, 1990

楊大年, 『中國歷代畵論采英』, 河南人民出版社, 1984

王克文, 『山水畵談』, 上海人民美術出版社, 1996

王伯敏主編, 『中國美術通史』, 山東敎育出版社, 1987

于安瀾, 『畵論叢刊』, 人民美術出版社, 1989

俞崑, 『中國畵論類編』, 華正書局, 1984

李霖燦, 『中國畵史硏究論集』, 臺灣高務印書館, 1983

李辰冬, 『陶淵明評論』, 臺北, 東海圖書公司, 1984

李澤厚, 『中國美學史』, 臺北, 谷風出版社. 1981

李澤厚, 『華夏美學』, 三聯書店有限公司. 1988

李澤厚, 『美的歷程』, 北京, 中國社會科學出版社. 1989

朱光潛, 『美學和中國美術史』, 知識出版社, 1984

朱聯群,『中國文物鑑賞』, 重慶出版社, 1999

鄭昶,『中國繪畫史』, 臺灣中華書局, 1982

陳高華,『隨唐畵家史料』, 文物出版社, 1987

陳兆復,『中國畵研究』, 丹靑圖書有限公司, 1988

『兩晉南北朝,隨唐五代』, 上海人民美術出版社, 1988

『明』, 上海人民美術出版社, 1988

韓武熙,『唐宋八大家文選』, 新雅社, 1987

黃賓鴻,『中國書畵論集』, 華正書局, 1986

2. 辭典類

『中國美術辭典』, 上海辭書出版社, 1987

『中國美術名作鑑賞辭典』, 浙江文藝出版社, 1999

『中國書畵鑑賞辭典』, 1 · 2권, 中國靑年出版社, 1988

『中國美術辭典』, 甲乙文化社, 1989

『中國美術人名辭典』, 文史哲出版社, 1983

英文 著書

Bush, Susan and Christin, Murck, Theories of the Art in China, The Metropolitan Museum of Art, 1993

Lawton, Thomas, Chinese Figure Painting, Smithsonian Institution, 1973

March, Benjam, Some Technical terms of Chinese Painting, Paragon Book Reprint Corp, 1969

Nicole, Vandier Nicolas, Chinese Painting, Lund Humphries, 1983

Rowley, George, Principles of Chinese Painting, Princeton University, 1974

Siren, Osvald, Chinese Painting: Leading Masters and Principles, New York, 1956-1958

_____, The Chinese Painting, Schocken Book, Inc, 1963

_____, Chinese Painting, vol.Ⅱ, Ⅲ, Hacker Art Book Inc, 1973

Willims, Marjorie L, Chinese Painting: An Escape from the Dusty World, The Cleveland Museum of Art, 1981

日文 著書

古原宏伸,『中國繪畫史論集』, 東京, 吉川弘文館, 1981

_____,『董其昌の書畫』, 二玄社, 1981

今道友信,『東洋の美學』, 東京, TBS, 1980

島田修二郎,『中國繪畫史研究』, 中央公論美術出版, 1994

藤田伸也,『宋代繪畫』, 大和文華館, 1989

王耀庭,『中國繪畫のかた』, 二玄社, 1995

鈴木敬,『中國繪畫史』, 吉川弘文館, 1984

_____,『明代繪畫史研究・浙派』, 木耳社, 1968

鈴木敬, 松原三郎,『東洋美術史要說』, 吉川弘文館, 1968

鈴木敬先生還歷記念會,『中國繪畫史論集』, 吉川弘文館, 1981

常盤大定, 關野貞,『支那文化史蹟』, 二玄社, 1975

友部直, 『美術史と美術理論』, 東京, 放送大學敎育振興會, 1988

下店靜市, 『支那繪畫史硏究』, 富山房, 1979

　圖錄

徐建融主編, 『歷代名畵大觀』, 上海書店出版社. 1997

楊伯達主編, 『中國古代美術』, 人民美術出版社, 1985

楊仁愷主編, 『中國古代書畵眞僞圖典』, 遼寧出版社, 1997

劉正主編, 『五代北宋畵集』, 天津人民出版社, 1998

李毅峰主編, 『臺灣故宮博物院藏畵』, 山東美術出版社·天津人民美術出版社, 1998

張偉平, 「李成, 茂林遠岫圖」, 『中國歷代山水名畵技法解析』, 湖北美術出版社, 2000

張偉平, 「郭熙, 早春圖」, 『中國歷代山水名畵技法解析』, 湖北美術出版社, 2000

周衛明, 『山水』, 中國歷代繪畵圖譜, 1996

———　, 『人物鞍馬』, 中國歷代繪畵圖譜, 1996

『故宮名畵選萃』, 國立故宮博物院印行, 1969

『故宮書畵圖錄』, 國立故宮博物院, 1989

『故宮博物院藏畵集』, 人民美術出版社, 1993

『山水畵墨法特展圖錄』, 國立故宮博物院, 1988

『文人畵粹編』, 中央公論社, 昭和60年

『中國美術全集』, 1-11卷, 上海人民美術出版社, 1994

『中國民間繪　珍品』, 江蘇美術出版社, 1992

『中國歷代繪畫圖譜』, 上海人民美術出版社, 1996

『中國美術全集』, 天津人民美術出版社, 1982

『中國歷代線描經典』, 江蘇美術出版社, 1999

陳允鶴主編, 『中國歷代藝術』, 中國人民美術出版社, 1994

『中國藝術全鑒-中國繪畫經典』, 人民美術出版社, 2000

『中國歷代畫家技法集叢-人物卷, 白描人物法』, 山東美術出版社, 2001

『中國歷代畫家技法集叢-山水卷, 点景人物法』, 山東美術出版社, 2001

『中國名畫集萃』, 四川美術出版社, 1988

『中國繪畫大觀- 道釋, 人物編』, 康美出版社, 1981

『中國臺北故宮博物院藏, 宋元畫選』, 折江人民出版社, 1993

『中華五千年文物集刊』, 中華五千年文物集刊編輯委員會, 1974

『世界美術大全集, 五代, 北宋, 遼, 西夏』, 小學館, 1998

『宋人畫册』, 人民美術出版社, 1994

『宋元の美術』, 大阪市立美術館, 平凡社, 1980

『遼寧省博物館藏畫』, 上海人民美術出版社, 1989

『山西省博物館藏書畫精品選』, 山西省古籍出版社, 1997